T 45
L 50.

LES MONUMENTS

DE

L'HISTOIRE DE FRANCE

TYPOGRAPHIE DE CH. LAHURE ET Cie
Imprimeurs du Sénat et de la Cour de Cassation
rue de Vaugirard, 9

LES MONUMENTS

DE

L'HISTOIRE DE FRANCE

CATALOGUE

DES PRODUCTIONS DE LA SCULPTURE, DE LA PEINTURE

ET DE LA GRAVURE

RELATIVES A L'HISTOIRE DE LA FRANCE ET DES FRANÇAIS

PAR M. HENNIN

TOME QUATRIÈME

1285 — 1364

PARIS

J. F. DELION, LIBRAIRE, SUCCESSEUR DE R. MERLIN

QUAI DES AUGUSTINS, 47

1858

SUITE DE LA

TROISIÈME RACE.

PHILIPPE IV LE BEL.

1285.

Les tournois de Chauvenci donnés vers la fin du XIII^e siècle, décrits par Jacques Bretex, 1285, annotez par feu Philibert Delmotte, et publiez par H. Delmotte son fils. Valenciennes, Prignet, 1835, in-8, une planche. Ce volume contient :

Vue d'un tournoi à Chauvenci, sans désignation d'où est tirée cette reproduction. Pl. in-8 lithogr. en larg., en tête de l'ouvrage.

 Chauvenci est un village sur la rive gauche de Chiers, département de la Meuse, entre Stenay et Montmédi.

———

Sceau de l'abbaye de Saint-Jean de Laon, à une charte de 1285. Partie d'une pl. in-fol. en haut. Trésor de numismatique et de glyptique, Sceaux des communes, communautés, évêques, abbés et barons, pl. 2, n° 8.

Tombe de Jerre de Blemu, en pierre, au milieu du chœur de la nef de l'église des Cordeliers de Senlis. Dessin in-8. Recueil Gaignières à Oxford, t. VI, f. 7.

Tombe de Everard Grandin, en pierre, à costé du cha-

1285. pitre dans le cloître du prieuré de Beaulieu. Idem, t. V, f. 120.

Tombe de Jehan de Repenti, en pierre, dans la chapelle des seigneurs dans l'église du Coudray. Idem, t. III, f. 90.

Sceau de Hugues de Bourgogne, seigneur de Montréal, fils de Hugues IV, à un acte de cette année. Partie d'une pl. in-fol. en haut. Plancher, Histoire de Bourgogne, t. II, à la page 524, 2ᵉ planche.

Sceau du même. Partie d'une pl. in-4 en haut. (De Migieu), Recueil des sceaux du moyen âge, pl. 3, n° 1.

Six sceaux de la maison de Vienne, à un acte de l'année 1285. Pl. in-fol. en haut. Plancher, Histoire de Bourgogne, t. II, à la page 380.

Sceau de Géraud V, comte d'Armagnac et de Fezensac, fils de Roger d'Armagnac et de Pincelle d'Albret. Partie d'une pl. in-fol. en haut. Trésor de numismatique et de glyptique, Sceaux des grands feudataires de la couronne de France, pl. 31, n° 5.

Neuf monnaies de Guillaume de la Roche, duc d'Athènes. Partie d'une pl. in-4 en haut. De Saulcy, Numismatique des croisades, pl. 17, nᵒˢ 6 à 14, p. 161, 162.

Ichi encomence la noble cheualerie de Judas Macabe et de ses nobles frères. A la fin du texte se trouve la date de 1285. Manuscrit sur vélin du XIIIᵉ siècle, in-4, veau marbré. Bibliothèque impériale, Manuscrits, supplément français, n° 632[24]. Ce volume contient :

Un grand nombre de miniatures représentant des su-

jets de ce roman; réunions, combats, etc. Très-petites pièces en larg., dans le texte.

1285.

> Ces petites peintures, d'un travail fort médiocre, offrent quelque intérêt pour des détails de vêtements et d'armures. La conservation est bonne.

La Légende dorée, ou Vie des Saints. Manuscrit sur vélin du XIIIᵉ siècle, in-fol., veau marbré. Bibliothèque impériale, Manuscrits, ancien fonds français, n° 7019³. Lancelot, 9-135. Ce volume contient :

Des lettres peintes et des miniatures représentant des sujets de la Vie des Saints. Petites pièces, dans le texte.

> Ces miniatures sont peu importantes, tant sous le rapport du travail que pour ce qu'elles représentent. La conservation est médiocre.
>
> En tête du volume est un calendrier, un comput en vers, etc.
>
> Ce manuscrit a appartenu à Jacques d'Armagnac, duc de Nemours, qui périt sur l'échafaud pendant le règne de Louis XI.

1286.

Tombeau d'Eléonor de Bassie, femme de Robert V, comte d'Auvergne, mort le 17 janvier (?) 1277, à l'abbaye de Vauluisant, appelé depuis Du Bouschet. Pl. in-fol. en haut. Baluze, Histoire généalogique de la maison d'Auvergne, t. I, à la page 103.

Janvier.

> Le texte dit qu'Éléonor de Bassie fut enterrée au couvent des Cordeliers de Clermont avec deux de ses enfants.

Figure de Artaut de Dourche, écuyer de la reine Marguerite, sur sa tombe, dans l'église de la commanderie de Saint-Jean en l'Isle, près Corbeil. Dessin in-fol. en haut. Gaignières, t. II, 49. = Dessin gr. in-8. Recueil Gaignières à Oxford, t. III, f. 76. = Partie d'une pl. in-4 en haut. Millin, antiquités nationales, t. III, n° XXXIII, pl. 4, n° 5.

Mars.

1286.
Octobre 8.
Figure de Jean Ier le Roux, duc de Bretagne, fils de Pierre Mauclerc, sur un vitrail de l'église de Notre-Dame de Chartres. Dessin color. in-fol. en haut. Gaignières, t. II, 10. = Partie d'une pl. in-fol. en larg. Montfaucon, t. II, pl. 32, n° 1.

Sceau et sceau secret du même et d'Alix de Bretagne. Partie d'une pl. in-fol. en haut. Trésor de numismatique et de glyptique, Sceaux des grands feudataires de la couronne de France, pl. 17, n° 4.

Monnaie du même. Partie d'une pl. in-8 en haut. Revue numismatique, 1847. A. Barthélemy, pl. 18, n° 5, p. 425.

Trois monnaies du même. Partie d'une pl. in-4 en haut. Poey d'Avant, pl. 4, n°s 5, 6, 7, p. 49, 50.

Novembre 14. Tombeau du cardinal Ancher de Troyes, archidiacre de Laon, mort à Rome, et enterré dans l'église de Sainte-Praxède à Rome. Pl. in-8 en larg., pl. 179. Revue archéologique, A. Leleux, 1851, Auguste Jouault, à la page 735.

1286. Sceau des échevins de Lille, à une charte de 1286. Partie d'une pl. in-fol. en haut. Trésor de numismatique et de glyptique, Sceaux des communes, communautés, évêques, abbés et barons, pl. 6, n° 7.

Tombe de Jehan Barbete, gendre feu Jehan Sarrazin, en pierre, du costé du réfectoire dans le cloistre de l'abbaye de Saint-Victor de Paris. Dessin grand in-8. Recueil Gaignières à Oxford, t. II, f. 73.

Tombe de Raoul de Biauleu, chevalier, devant le chapitre dans le cloistre de l'abbaye de Joui. Dessin gr. in-8. Idem, t. XV, f. 47.

Sceau de Jean, abbé de Saint-Sauve de Montreuil, à une charte de 1286. Partie d'une pl. in-fol. en haut. Trésor de numismatique et de glyptique, Sceaux des communes, communautés, évêques, abbés et barons, pl. 13, n° 1. 1286.

1287.

Tombe de Jehan Quermelin, en pierre, presque au milieu du costé du réfectoire sous le cloistre de l'abbaye Sainte-Geneviève de Paris. Dessin gr. in-8. Recueil Gaignières à Oxford, t. II, f. 43. Janvier 1.

Figure d'Isabeau Desis, femme de mons. Guillebert d'Autegni, chevalier, sur sa tombe dans le cloître de l'abbaye de Beaubec en Normandie. Dessin in-fol. en haut. Gaignières, t. II, 50. Janvier.

 Voir au 31 janvier 1288.

Tombe de Odette de Gerci, première abbesse de Gercy, en pierre, entre le mur et un pilier à gauche de la grande grille dans le chœur des religieuses de cette abbaye. Dessin in-8. Recueil Gaignières à Oxford, t. III, f. 38. Mars 4.

Tombe de Joannes de Fontibus, en pierre, derrière le grand autel de l'église de l'abbaye de Saint-Ouen de Rouen. Dessin in-8. Idem, t. IV, f. 13. Mai 15.

Tombe de mestre Richart, lespicier du roi de France et vallet de chambre du roi, en pierre, à gauche devant le troisième pilier dans la nef de l'église des Jacobins de Paris. Dessin in-8. Idem, t. XI, f. 29. Juin 5.

Figure de Bovoque Espinal, marchand de Florence, sur sa tombe dans le chœur des Cordeliers de Chaalons. Dessin in-fol. en haut. Gaignières, t. II, 93. Septembre.

1287. Dessin in-fol. Recueil Gaignières à Oxford, t. XIII,
Septembre. f. 56.

Octobre 19. Six monnaies de Bohémond VII, comte de Tripoli. Partie d'une pl. in-8 en haut. Michaud, Histoire des croisades, Catalogue des monnaies des princes croisés, par Cousinery, t. V, pl. 3, nos 1 à 6, p. 542.

Cinq monnaies du même. Partie d'une pl. in-4 en haut. De Saulcy, Numismatique des croisades, pl. 8, nos 5 à 9, p. 55.

1287. Figure de Raoul le Bourgeois, sur sa tombe dans le cloître de l'abbaye de Saint-Ouen de Rouen. Dessin in-fol. en haut. Gaignières, t. II, 87. = Dessin in-8. Recueil Gaignières à Oxford, t. IV, f. 25.

> Nichole, sa femme, mourut en 1269. Voir à cette date.
> Le Bulletin des comités historiques porte : 1280.

Figure d'Alesia de Corbeil, mère de l'évêque de Paris (buste seulement), sans indication du lieu où était ce monument. Partie d'une pl. in-fol. en haut. Beaunier et Rathier, pl. 108, n° 9.

1287 ? Sceau de Jean II, abbé de Saint-Satur, près de Sancere, dans le diocèze de Bourges. Petite pl. grav. sur bois. Revue archéologique, A. Leleux, 1851, H. Fournier du Lac, p. 76, dans le texte.

Monnaie de Pierre VII, évêque de Saintes. Partie d'une pl. in-8 en haut. Mader, t. V, n° 11, p. 21.

Monnaie de Guy Ier de la Roche, duc d'Athènes. Partie d'une pl. lithogr., in-4 en haut. Buchon, Recherches — quatrième croisade, pl. 4, n° 4, p. 326. = Idem, Nouvelles recherches, atlas, pl. 25, n° 4.

1288.

Tombe de Isabeau Deni Dautegni, en pierre, la pre- Janvier 31.
mière du costé de l'église dans le cloistre de l'abbaye
de Beaubec. Dessin grand in-8, Recueil Gaignières
à Oxford, t. V, f. 124.

 Voir à janvier 1287.

Pierre tumulaire de Pierre de Vesian, abbé de Saint- Juin.
Aphrodise de Béziers, dans cette église. Partie d'une
pl. in-8 lithogr. en haut. Bulletin de la Société ar-
chéologique de Béziers, t. I, pl. 5, n° 2.

Sceau et contre-sceau d'Alix de Bretagne, femme de Août 2.
Jean de Chastillon Ier du nom, comte de Blois. Par-
tie d'une pl. in-fol. en haut. Wree, la Généalogie
des comtes de Flandre, p. 54 a, Preuves, p. 319.

Sceau de la même. Partie d'une pl. in-fol. en haut.
Trésor de numismatique et de glyptique, Sceaux des
grands feudataires de la couronne de France, pl. 11,
n° 4.

Sceau de Mahaut de Brabant, fille de Henri II duc de Septembre.
Brabant, et de Marie de Souabe, femme de Robert
Ier du nom, comte d'Artois, et ensuite de Guy de
Chatillon, comte de Saint-Paul. Partie d'une pl. in-
fol. en haut. Idem, idem, pl. 6, n° 2.

Tombe de Adenulphus de Agnania epis. Parisiensis Novemb. 12.
(Ranulf d'Homblonière, évêque de Paris), en pierre,
incrustée de cuivre jaune, dans le chœur de l'église
de l'abbaye de Saint-Victor, en y entrant par la
grande porte. Dessin in-8. Recueil Gaignières à Ox-
ford, t. XI, f. 57.

1288. Sceau de Waleran de Luxembourg, Ier du nom, seigneur de Ligny et de Roucy, fils de Henri III comte de Luxembourg, et de Marguerite de Bar. Partie d'une pl. in-fol. en haut. Trésor de numismatique et de glyptique, Sceaux des grands feudataires de la couronne de France, pl. 28, n° 6.

Tombe de Ælicia de Breli abbatissa, en pierre, au pied des marches du grand autel à gauche dans l'église de l'abbaye de Saint-Sauveur-lez-Evreux. Dessin gr. in-8. Recueil Gaignières à Oxford, t. V, f. 90.

Tombe de Guillaume de Monz, près les fonts au milieu de l'église de Saint-Jean-le-Rond de Paris. Dessin gr. in-8. Idem, t. X, f. 3.

Tombe de Jehanne le Fouadière, morte 1288, en pierre, sous le jubé au milieu du passage du chœur à la nef dans l'église des Jacobins. Dessin in-8. Idem, t. XI, f. 40.

Trois sceaux et trois contre-sceaux de Beaudouin d'Avesnes, seigneur de Beaumont, fils de Marguerite comtesse de Flandre, et de Bouchard d'Avesnes son premier mari. Partie d'une pl. in-fol. en haut. Wree, la Généalogie des comtes de Flandre, p. 61 *a a b*, Preuves, p. 387.

Sceau du même. Partie d'une pl. in-fol. en haut. Trésor de numismatique et de glyptique, Sceaux des grands feudataires de la couronne de France, pl. 27, n° 4.

Deux monnaies du même. Partie d'une pl. in-4 en haut. Chalon, Recherches sur les monnaies des comtes de Hainaut, pl. 26, n[os] 189, 190, p. 131.

Tombe de Joannes abbas, à la troisième arcade dans la croisée de l'église de l'abbaye d'Evron au Maine. Dessin gr. in-8. Recueil Gaignières à Oxford, t. VIII, f. 93. 1288.

Scel de Guillaume de Chaumont, archidiacre de Chartres. Partie d'une pl. lithogr. in-8 en haut. De Santeul, le Trésor de Notre-Dame de Chartres, pl. 10, n° 25.

Tombe de Simon, abbé, en pierre, dans le cloistre en entrant du costé de l'église de l'abbaye de Saint-Cyprien de Poitiers. Dessin in-8. Recueil Gaignières à Oxford, t. VII, f. 154.

Deux sceaux de Thibaut II, comte de Bar, fils de Henri II, comte de Bar, et de Philippine de Dreux. Partie d'une pl. in-fol. en haut. Trésor de numismatique et de glyptique, Sceaux des grands feudataires de la couronne de France, pl. 22, n°s 1, 2. 1288 ?

Il mourut postérieurement à 1287.

Monnaie d'un Simon, probablement administrateur de la vicomté de Chateaudun, d'une attribution incertaine, que je place à Simon de Clermont, mort en 1288. Petite pl. grav. sur bois. Revue numismatique, 1845, E. Cartier, p. 300, dans le texte.

Monnaie que l'on peut attribuer à Raimond et à Guillaume V ou VI, Raimond II ou Bertrand II, princes d'Orange. Partie d'une pl. in-8 en haut. Revue numismatique, 1844, A. du Chalais, pl. 4, n° 1, p. 47.

Cette monnaie avait été attribuée à Raimbaud IV ou à Guillaume IV.

1289.

Mars 12. Deux sceaux de Guy de Châtillon, II^e du nom, comte de Saint-Pol et de Blois, fils de Hugues de Châtillon et de Marie d'Avesnes. Partie d'une pl. in-fol. en haut. Trésor de numismatique et de glyptique, Sceaux des grands feudataires de la couronne de France, pl. 24, n°^s 3, 4.

Il est quelquefois nommé Guy III.

Septemb. 13. Tombe de Jordanus de Frontebosco, en pierre, au pied des orgues, à gauche, dans la nef de l'église des Jacobins de Rouen. Dessin in-8, Recueil Gaignières à Oxford, t. IV, f. 90.

1289. Figure de Clémence de Partenai, fille de mons. Guillaume Larchevesque et femme de mons. Gautier de Macheoul, sur sa tombe, dans la chapelle de Saint-Nicolas, dans l'église de l'abbaye de Villeneuve en Bretagne. Dessin in-fol. en haut. Gaignières, t. II, 51. = Dessin in-8, Recueil Gaignières à Oxford, t. VII, f. 35.

Tombe de Caterine de Borbon, fame de Guillaume Rovvrois, en pierre, dans l'église paroissiale de Saint-Didier de Rouvray en Bourgogne, vers Avallon, proche le premier pillier, en entrant par la petite porte à gauche dans la nef. Dessin in-8, Recueil Gaignières à Oxford, t. XIII, f. 91.

Tombe de Robertus Salmarius, en pierre, contre le mur, du costé de l'épistre, dans le chœur de l'église de l'abbaye de Notre-Dame du Val. Dessin in-fol. Idem, t. IV, f. 126.

Monument représentant Aimery de Guillaume Bérard,

bailli de Narbonne, qui commandait l'armée floren- — 1289.
tine à la bataille de Campaldino, où il fut tué, dans
le cloître des Servites, à Florence. Pl. in-4 en haut.,
color. Camille Bonnard, t. I, n° 42.

Monnaie de Bertrand II de Baux, prince d'Orange, qui,
en 1289, échangea cette principauté avec Bertrand III
de Baux son oncle à la mode de Bretagne, pour la
seigneurie de Courteson. Partie d'une pl. in-4 en
haut. Tobiesen Duby, Monnoies des barons, pl. 26,
n° 5.

Tombeau de Jean des Barres et de ses deux femmes, — 1289 ?
dans l'église d'Oissery (Seine-et-Marne), et sceaux
des seigneurs des Barres. Jean des Barres mourut
avant et vers 1289. Quatre pl. lithogr., in-4 en larg.
Mémoires de la Société des antiquaires de France,
Eugène Gresy, t. XX; nouvelle série, t. X, 1850,
pl. 3 à 6, p. 220 à 283.

> Ces quatre planches ont été reproduites avec le texte relatif
> dans l'opuscule du même auteur intitulé : Notice généalogique
> sur Jean des Barres, chevalier, mort avant 1289, et inhumé
> avec ses deux femmes en l'église d'Oissery (Seine-et-Marne),
> par Eugène Gresy. Paris, Crapelet, 1850, in-8, fig.

1290.

Tombe de Nicolas Geslant (ou Gellent), évêque d'An- — Janvier 29.
gers, en cuivre jaune, au milieu du chœur de l'église
cathédrale de Saint-Maurice d'Angers. Dessin grand
in-8, Recueil Gaignières à Oxford, t. VII, f. 60.

Monnaie de Gaston VII, seigneur vicomte de Béarn. — Avril 26.
Petite pl. grav. sur bois. Ordonnance, etc., Anvers,
1633, feuillet N. 1.

1290.
Avril 26.

Trois monnaies du même. Partie d'une pl. in-fol. en haut. Trésor de numismatique et de glyptique, Histoire par les monuments de l'art monétaire chez les modernes, pl. 17, n°s 7 à 9.

Quatre monnaies des seigneurs ou vicomtes de Béarn, du nom de Gaston, sans que l'on puisse les attribuer à l'un plutôt qu'à l'autre des sept premiers. Gaston VII régna jusqu'en 1290. Il y a eu depuis trois autres vicomtes de ce nom, mais ils sont trop modernes pour que l'on puisse leur attribuer ces quatre monnaies. Partie d'une pl. in-4 en haut. Tobiesen Duby, Monnoies des barons, pl. 107, n°s 5 à 8.

Septemb. 24.

Tombe de Millo de Basoches, episc. juessionensis (Milon de Basoches, évêque de Soissons), en pierre, au milieu du sanctuaire de l'église de l'abbaye de Longpont. Dessin in-fol., Recueil Gaignières à Oxford, t. VI, f. 96.

Octobre 14.

Quatre sceaux et trois contre-sceaux de Jean de Flandre, prevost de Lille, Bruge, évêque de Metz et de Liége. Partie d'une pl. et pl. in-fol. en haut. Wree, la Généalogie des comtes de Flandre, p. 73 *c*, et p. 74 *a*, *b*, Preuves 2, p. 23 (par erreur 73 *a*), et p. 24.

La *Gallia christiana* place, par erreur, sa mort à l'année 1292.

1290.

Sceau et contre-sceau de Baudouin de Flandre. Partie d'une pl. in-fol. en haut. Idem, p. 73 *b*, Preuves 2, p. 23.

Sceau et contre-sceau de Guillaume, seigneur de Richebourg Crevecœur, etc. Partie d'une pl. in-fol. en haut. Idem, p. 70 *a*, Preuves 2, p. 9.

Scel d'Adam de Saint-Méry, chanoine de Chartres. 1290.
Partie d'une pl. lithogr., in-8 en haut. De Santeuil, le Trésor de Notre-Dame de Chartres, pl. 10, n° 28.

Vitrail représentant un juif de la rue des Billettes, à Paris, accusé d'avoir fait bouillir une hostie dans une chaudière, de l'église de Saint-Alpin, à Châlons (Marne). Pl. in-4 en haut., grav. sur bois. Lacroix, le moyen Age et la Renaissance, t. I, juifs, 6, dans le texte.

Sceau et contre-sceau du chapitre de Saint-Amand-en-Peule ou Puelle, à une charte de 1290. Partie d'une pl. in-fol. en haut. Trésor de numismatique et de glyptique, Sceaux des communes, communautés, évêques, abbés et barons, pl. 6, n° 2.

Tombeau de Marguerite, dame de Saux, fille du comte de Vienne, dans l'église des Jacobins de Lyon. Partie d'une pl. in-fol. en haut. Plancher, Histoire de Bourgogne, t. II, à la page 444.

Sceau et contre-sceau de Béatrix de Brabant, femme 1290 ? de Guillaume, comte de Flandre. Partie d'une pl. in-fol. en haut. Wree, la Généalogie des comtes de Flandre, p. 69 *a*, Preuves 2, p. 4.

Sceau et contre-sceau de Enguerrand de Coucy. Partie d'une pl. in-fol. en haut: Idem, p. 112 *a*, Preuves 2, p. 250.

Sceau et contre-sceau de Félicité de Coucy, femme de Baudouin d'Avesnes, seigneur de Beaumont. Partie d'une pl. in-fol. en haut. Idem, p. 61 *b*, Preuves, p. 387.

1290? Sceau de Gualtier VI, seigneur de Malines. Partie d'une pl. in-fol. en haut. Idem, p. 34 *b*, Preuves, p. 255.

Figure de Jean de Dreux, chevalier de l'ordre des Templiers, second fils de Jean I^er, comte de Dreux et de Braine, et de Marie de Bourbon, qui vivait en 1275, sur le tour du tombeau de cuivre de sa mère, dans l'église de Saint-Yved, de Braine. Dessin in-fol. en haut. Gaignières, t. II, 14. = Partie d'une pl. in-fol. en haut. Montfaucon, t. II, pl. 36, n° 3.

Sept monnaies de Conrad Probus, cinquante-deuxième évêque de Toul, dont trois d'attribution douteuse. Pl. in-4 en haut. Robert, Recherches sur les monnaies des évêques de Toul, pl. 6, n^os 1 à 7.

<small>Conrad de Tubingen, auquel le pape avait adjugé cet évêché, et qui l'occupa jusqu'en 1296, fut longtemps en dispute avec d'autres prélats, soutenus ou par le chapitre de Toul, ou par le duc de Lorraine.</small>

Tombe de Jacobus de Fontaneto et de Robertus de Miliaco, abbés de l'abbaye d'Hérivaulx, en pierre, la deuxième de la deuxième rangée, dans le sanctuaire de l'église de cette abbaye. Dessin in-4. Recueil Gaignières à Oxford, t. III, f. 61.

<small>Il n'y a pas de dates.</small>

La Bible hystorial ou les hystoires escolastres. Manuscrit sur vélin de la fin du xiii^e siècle, in-fol. magno, peau, 2 vol. Bibliothèque Sainte-Geneviève, A. 1, 2. Cet ouvrage contient :

Miniature divisée en neuf compartiments, représentant des sujets de la création. Pièce in-fol. en haut. Au-dessous le commencement du texte, le tout dans

PHILIPPE IV. 15

une bordure d'ornements et médaillons figurés, 1290 ?
in-fol. mag. en haut., dans le vol. I, feuillet 1 recto.

Des miniatures représentant des sujets de la Bible.
Pièces in-8 en larg. Les fonds sont en or, dans le
texte; lettres peintes, ornementations.

> Ces miniatures sont d'un travail médiocre. Les compositions
> offrent de l'intérêt pour les vêtements. La conservation est
> bonne.
>
> Chacun des deux volumes porte la mention que ce livre est
> à noble et puissant seigneur messire Guill. de La Baume, sei-
> gneur d'Illems, chevalier d'honneur de madame la duchesse
> de Bourgogne, avec ses armoiries.

1291.

Peinture à fresque de Jeanne de Chastillon, comtesse Janvier 19.
de Blois, de Chartres, etc., femme de Pierre, premier
comte d'Alençon, fils de saint Louis IX, sur le mur,
près la cellule C. (dans l'abbaye de la Guiche, près
Blois.) Cette peinture représente Jeanne de Chas-
tillon à genoux devant la sainte Vierge, et assistée
de saint Jean-Baptiste son patron; derrière elle sont
quatorze chartreux à genoux. Dessin oblong, Recueil
Gaignières à Oxford, t. II, f. 27.

Sceau et contre-sceau de la même. Partie d'une pl.
in-fol. en haut. Wree, la Généalogie des comtes de
Flandre, p. 51, *b, c*, Preuves, p. 320.

Deux sceaux, dont l'un avec contre-sceau de la même.
Partie d'une pl. in-fol. en haut. Sceaux des grands
feudataires de la couronne de France, pl. 5, n⁰ˢ 6, 7.

Monnaie de la même. Partie d'une pl. in-4 en haut.
Tobiesen Duby, Monnoies des barons, pl. 73, n° 2.

1291.
Janvier 19.

Deux monnaies de la même. Partie d'une pl. in-8 en haut. Revue numismatique, 1845, E. Cartier, pl. 7, n°ˢ 2, 3, p. 139.

Deux monnaies de la même. Partie d'une pl. in-8 en haut. Cartier, Recherches sur les monnaies au type chartrain, pl. 5, n°ˢ 2, 3.

Mai 1.

Figure de maistre Mace Maillard, sur son tombeau, contre le mur, dans la sacristie de l'église de l'abbaye de Villeneuve en Bretagne. Dessin in-fol. en haut. Gaignières, t. II, 80.

Septemb. 30.

Figure équestre de Rodolphe de Habsbourg, roi des Romains, et landgrave de l'Alsace Supérieure, sur la façade de l'église cathédrale de Strasbourg. Partie d'une pl. in-fol. en haut. Seroux d'Agincourt, Histoire de l'art, etc., sculpture, pl. XXIX, n° 33, t. II, d°, p. 59.

Suivant quelques auteurs, il mourut le 15 juillet 1291.

Sceau du même. Petite pl. Chiflet, Opera politico-historica, p. 334, dans le texte.

1291.

Tombe de Philippus præsul, en cuivre jaune, devant le grand autel, dans le sanctuaire, au milieu du chœur de l'église des Jacobins d'Évreux. Dessin grand in-8. Recueil Gaignières à Oxford, t. V, f. 99.

Figure d'Eustache de la Tournelle, femme d'Ansont, sire de Hargenlien, chevalier, sur sa tombe, dans le cloître des cordeliers de Beauvais. Dessin in-fol. en haut. Gaignières, t. II, 52.

Tombe de madame Witasse, qui fu fille Mahien (sic) de le Tournelle, et feme Ansont, sire de Hargenlien,

en pierre, dans le chœur de l'église des cordeliers de Beauvais. Dessin grand in-8, Recueil Gaignières à Oxford, t. XIV, f. 17.

1291.

Tombe de Johannes, archiepisc. Upsalensis, en pierre, au bas des marches du grand autel, dans l'église des Jacobins de Provins. Dessin grand in-8. Idem, t. XV, f. 56.

Quatre monnaies de Raoul de Clermont, seigneur de Néelle, connétable de France, mari d'Alix de Dreux, fille de Robert de Dreux, vicomte de Châteaudun. Partie d'une pl. in-8 en haut. Cartier, Recherches sur les monnaies au type chartrain, pl. 9, nos 16 à 19.

Figure de Guillaume-Alexandre, bourgeois de Meaux, bailly de Chaalons, sur sa tombe, dans le chapitre des cordeliers de Chaalons. Dessin in-fol. en haut. Gaignières, t. II, 89. = Dessin in-fol., Recueil Gaignières à Oxford, t. XIII, f. 57.

Monnaie de Marie, vicomtesse de Limoges. Partie d'une pl. in-4 en haut., lithogr. Tripon, Historique monumental de l'ancienne province du Limousin, n° 57, t. I, à la page 167.

Poids de la ville de Gaillac (Tarn). Partie d'une pl. in-8 en larg., pl. 181, n° 2. Revue archéologique, A. Leleux, 1852, le baron Chaudruc de Crazannes, à la page 15.

1292.

Tombe de Jean de Tot, abbé, en pierre, en entrant à gauche, dans le chapitre de l'abbaye de Jumièges.

Avril 13.

1292.
Avril 13. Dessin grand in-8, Recueil Gaignières à Oxford, t. V, f. 37.

Août 2. Tombeau de Jean Cholet, cardinal, au titre de sainte Cecille, orné jadis d'émail et de cuivre doré, la figure couchée jadis d'argent, et qui n'est plus que de bois peint; au costé gauche du grand autel de l'église de l'abbaye de Saint-Lucien de Beauvais. Dessin in-fol. Idem, t. XIV, f. 14.

Octobre. Figure de Richart Foubert, sur sa tombe, au milieu de la nef de l'abbaye de Beaulieu en Normandie. Dessin in-fol. en haut. Gaignières, t. II, 92. = Dessin in-8, Recueil Gaignières à Oxford, t. V, f. 119.

1292. Monnaie d'Enguerrand II de Créqui, évêque de Cambrai. Partie d'une pl. in-4 en haut. Tobiesen Duby, Monnoies des barons, pl. 4, n° 5.

Deux monnaies du même. Partie d'une pl. in-4 en haut. Idem, pl. 6, n°s 8, 9.

Sceau de Jean, landgrave de la basse Alsace. Partie d'une pl. in-fol. double, en larg. Schœpfling, t. II, pl. 1, à la page 533, texte, p. 535.

Monnaie d'un comte de Saint-Paul ou Saint-Pol, du nom de Hugues, que l'on peut attribuer à Hugues VI. Partie d'une pl. in-4 en haut. Tobiesen Duby, Monnoies des barons, pl. 101, n° 1.

Mausolée de Ferry, Ier du nom, seigneur du Châtelet, au milieu de l'église des cordeliers de Neufchâteau, d'où il fut transféré dans la sacristie, vers 1540. *A. Aveline sculp. Pag.* 20. Pl. in-fol. en haut. Calmet, Histoire généalogique de la maison du Châtelet, à la page 20.

Figure de Diorée, femme de M. Nicol. Laupatris, à côté de son mari, mort le..... février 1295, sur leur tombe, dans la nef des jacobins de Chaalons. Dessin in-fol. en haut. Gaignières, t. II, 76. = Dessin in-fol. Recueil Gaignières à Oxford, t. XIII, f. 42.

1292.

Sceau de Jean de Châlon, Ier du nom, seigneur d'Arlay, surnommé Brichemel, à une charte de 1292. Partie d'une pl. in-fol. en haut. Trésor de numismatique et de glyptique, Sceaux des communes, communautés, évêques, abbés et barons, pl. 14, n° 5.

Monnaie de Marguerite, comtesse de Tonnerre, reine de Sicile, etc., qui mourut en 1308. Elle avait cédé en 1292 le comté de Tonnerre à son neveu Guillaume de Châlon. Partie d'une pl. in-4 en haut. Tobiesen Duby, Monnoies des barons, pl. 102.

Sceau de la sénéchaussée de Poitou, séant à Poitiers, à une charte de 1292. Partie d'une pl. in-fol. en haut. Trésor de numismatique et de glyptique, Sceaux des communes, communautés, évêques, abbés et barons, pl. 18, n° 7.

Sceau de Béatrix, comtesse d'Angoulesme et de la Marche, femme de Hugues le Brun, et contre-scel, à un acte de cette année. Partie d'une pl. in-fol. en haut. Plancher, Histoire de Bourgogne, t. II, à la page 524, 2° planche.

Sceau de la même. Partie d'une pl. in-4 en haut. (de Migieu), Recueil des sceaux du moyen âge, pl. 3, n° 2.

Tombe de Girart de Valengouiart, en pierre, la deuxième dans le cloistre, le long de l'église de l'abbaye de

1292.
Notre-Dame du Val. Dessin in-fol. Recueil Gaignières à Oxford, t. IV, f. 129.

Romans du petit Renart, moralité en vers. Manuscrit sur vélin écrit en 1292. Petit in-fol., veau marbré. Bibliothèque impériale, Manuscrits, ancien fonds français, n°....., fonds Cangé, n° 69. Ce volume contient :

Des miniatures représentant des sujets de ce roman, dans lesquels figure le renard; rencontres, scènes d'intérieur, fourberies du renard. Petites pièces en larg., dans le texte.

Miniature représentant la roue de fortune avec des personnages et inscriptions. Pièces in-4 en haut., à la fin du volume.

Ces miniatures, peu remarquables quant au travail, offrent quelque intérêt dans les détails des sujets. La conservation n'est pas bonne.

Ce manuscrit est accompagné de recherches qui lui sont relatives, écrites sur vélin.

1292 ?
Ciboire avec couvercle, en cuivre doré, ciselé, émaillé et enrichi de pierres fines, de la fin du XIII° siècle. Il porte le nom de son auteur : *Magister G. Alpais me fecit*. Musée du Louvre, Émaux, n° 31, comte de Laborde, p. 47.

Ce ciboire est un chef-d'œuvre de la fabrique de Limoges. Il a fait partie de la collection de M. Revoil, qui le regardait comme ayant appartenu, ainsi que la crosse ci-après, à Bertrand de Malsang, abbé des Bénédictins de Montmajour près Arles, mort en 1292.

Crosse en cuivre doré et émaillé, que l'on croit être celle de Bertrand de Malsang, abbé des bénédictins de Montmajour, près d'Arles, mort en 1292. Musée du Louvre, Émaux, n° 32. Idem, p. 50.

Sceau de Jean, sire d'Audenaërde (Oudenarde) et de 1292?
Rosoy, etc. Partie d'une pl. in-fol. en haut. Trésor
de numismatique et de glyptique, Sceaux des com-
munes, communautés, évêques, abbés et barons,
pl. 7, n° 5.

Deux sceaux et contre-sceaux de Geoffroi de Brabant.
. comte de Vierson. Parties de deux pl. in-fol.
en haut. Wree, la Généalogie des comtes de Flandre,
p. 32 *c* et 33 *c*, Preuves, p. 236.

1293.

Tombe de Ma. Gournac. abbatissa, en Mar 1.
pierre, en entrant à droite, dans le chapitre de l'ab-
baye de la Trinité de Caen. Dessin in-8, Recueil Gai-
gnières à Oxford, t. V, f. 10.

Figure d'Aalis, femme de Jean Sarrazin, sur sa tombe, Mai 3.
près celle de son mari, dans le cloître de Saint-Vic-
tor de Paris. Dessin in-fol. en haut. Gaignières,
t. II, 37.

> La table du Recueil de Gaignières, donnée dans la Biblio-
> thèque historique de Le Long, porte 1276, pour l'année de la
> mort d'Aalis.

Tombe de Aalis, femme de Jehan le Fuene, fille de
Étienne Barbete, en pierre, devant le chapitre, dans
le cloistre de l'abbaye de Saint-Victor de Paris. Des-
sin grand in-8, Recueil Gaignières à Oxford, t. II,
f. 74.

> Cette tombe est très-probablement la même que la précé-
> dente.

Sceaux et contre-sceaux de Mathieu IV, seigneur de 1293.
Montmorency, et de Jeanne de Levis sa femme. Pl.

1293

in-4 en larg. Du Chesne, Histoire généalogique de la maison de Montmorency, p. 23, dans le texte.

Sceau de la ville de Maubeuge, à une charte de 1293. Partie d'une pl. in-fol. en haut. Trésor de numismatique et de glyptique, Sceaux des communes, communautés, évêques, abbés et barons, pl. 4, n° 10 (voir à corrections et additions).

Sceau de Robert III, sire de Wavrin et de Lillers, à une charte de 1293. Partie d'une pl. in-fol. en haut. Idem, pl. 7, n° 4.

Figure d'Acnors, femme de Pierre de Candoire, chevalier, auprès de son mari, mort le...... 1296, sur leur tombe, dans le cloître de l'abbaye d'Orcamp. Dessin in-fol. en haut. Gaignières, t. II, 55.

Voir à 1296.

Figure de...... l'escuyer, valet du roi Philippes IV le Bel, sur sa tombe, dans le cloître de l'abbaye de Royaumont. Dessin in-fol. en haut. Gaignières, t. II, 53. = Dessin in-8, Recueil Gaignières à Oxford, t. XIV, f. 23. = Partie d'une pl. in-fol. en haut. Montfaucon, t. II, pl. 39, n° 4. = Partie d'une pl. in-4 en haut. Millin, Antiquités nationales, t. II, n° XI, pl. 5, n° 4.

Tombe de Ysabellis domina de Noione super Andelam et de Haquavilla, dans le chœur de l'église de l'abbaye de Joyenval. Dessin grand in-8, Recueil Gaignières à Oxford, t. XIV, f. 90.

Sceau de Simon, fils aîné du S. de Chateauvilain, et contre-scel, à un acte de cette année. Partie d'une

pl. in-fol. en haut. Plancher, Histoire de Bourgogne, t. II, à la page 524, 3º planche.

1293.

Sceau de Besançon. Partie d'une pl. in-8 en haut., lithogr. Clerc, Essai sur l'histoire de la Franche-Comté, t. I, à la page 474.

Monnaie de Raymond II de Cornil, évêque de Cahors. Partie d'une pl. in-4 en haut. Poey d'Avant, pl. 16, nº 6, p. 235.

1294.

Trois sceaux et deux contre-sceaux de Jean Ier le Victorieux, duc de Lothier et de Brabant, fils de Henri III, duc de Lothier et d'Alix de Bourgogne. Pl. in-fol. en haut. Wree, la Généalogie des comtes de Flandre, p. 76 *a, b, c*, Preuves 2, p. 26.

Mai 4.

Sceau du même. Partie d'une pl. in-fol. en haut. Trésor de numismatique et de glyptique, Sceaux des grands feudataires de la couronne de France, pl. 29, nº 5.

Quatre monnaies du même. Partie d'une pl. in-8 en haut., lithogr. Den Duyts, nºˢ 29, 30, 31, 33, pl. 3, nºˢ 29 à 32, p. 8, 9.

Vingt-six monnaies du même. Chijs, pl. 5, 6, supplément, pl. 32.

Tombeau de Petrus Calleau (ou Cailleu ou Chaillou), évêque de Senlis, dans l'église de l'abbaye de Chaalis, près Senlis. Dessin in-4, Recueil Gaignières à Oxford, t. VI, f. 22.

1294.

Cet évêque est nommé Calleau sur le dessin, et la date de

1294. sa mort est fixée à 1274. Il paraît certain qu'il mourut en 1293 ou 1294.

Tombe de Pierres li Jais, sires de Combles, en pierre, dans une chapelle, derrière le chœur de l'église de l'abbaye de Joui. Dessin grand in-8. Idem, t. XV, f. 42.

Sceau et contre-sceau de la prévôté du prieuré de Puiseaux. Partie d'une pl. lithogr., in-fol. en larg., n° 4. Mémoires de la Société archéologique de l'Orléanais, Dumesnil, t. I, à la page 134.

Tombeau du bienheureux Alain, frère convers de la maison de Cisteaux, surnommé le *Docteur universel,* qui mourut âgé de cent seize ans, à l'abbaye de Cisteaux. Pl. in-4 en haut.

> Cette estampe est jointe à la Description historique des principaux monuments de l'abbaye de Cisteaux, par Moreau de Mautour, Histoire et Mémoires de l'Académie des inscriptions et belles-lettres—Histoire, t. IX, p. 193, pl. xii, fig. 9.

La somme le Roy, ou Instructions sur les dix commandements de Dieu, par frere Laurens frere de l'ordre des prêcheurs (confesseur de Philippe le Hardi), à la requeste du roy de France Phelipe en l'an 1279. Manuscrit sur vélin, petit in-fol., maroquin rouge. Bibliothèque impériale, Manuscrits, ancien fonds français, n° 7283. Ce volume contient :

Des miniatures représentant des sujets de l'histoire sainte, de dévotion et autres; réunions, prédications, scènes d'intérieur, repas, etc. Pièces petit in-fol. en haut., dans le texte, lettres initiales peintes.

> Ces miniatures, d'un bon travail pour l'époque à laquelle

elles ont été exécutées, offrent des détails intéressants pour 1294. les vêtements, les arrangements d'intérieurs, les usages, etc. La conservation est médiocre.

Une mention à la fin du volume porte qu'il fut escrit par Perins de Falons en 1294.

Ce manuscrit provient de Fontainebleau, n° 1292, ancien Catalogue, n° 813.

1295.

Figure de Nicolas Laupatris, clerc, sur sa tombe, dans la nef des jacobins de Chaalons. Dessin in-fol. en haut. Gaignières, t. II, 75. *Février.*

Sceau et sceau secret de Élisabeth ou Isabelle de Luxembourg, comtesse de Namur, seconde fille de Henri, comte de Luxembourg et de Marguerite de Bar, femme de Guy de Dampierre, comte de Flandres, pair de France, etc. Partie d'une pl. in-fol. en haut. Trésor de numismatique et de glyptique, Sceaux des grands feudataires de la couronne de France, pl. 9, n° 5. *Septemb. 25.*

Figure de Marguerite de Provence, femme de saint Louis IX, sur sa tombe en cuivre, au milieu du chœur de l'église de l'abbaye de Saint-Denis. Dessin in-fol. en haut. Gaignières, t. I, 67. = Dessin grand in-8, Recueil Gaignières à Oxford, t. II, f. 24. = Partie d'une pl. in-fol. en haut. Montfaucon, t. II, pl. 26, n° 4. *Décemb. 20.*

Figure de la même, à gauche, au-dessus du jubé des religieuses, dans l'église de Saint-Louis de Poissy. Dessin in-fol. en haut. Gaignières, t. I, 66. = Partie d'une pl. in-fol. en haut. Montfaucon, t. II, pl. 26, n° 2. = Pl. in-fol. en haut. Beaunier et Rathier, pl. 110.

1295.
Décemb. 20.

Figure de la même, au portail de l'église de l'hôpital des Quinze-Vingts, rue Saint-Honoré, à Paris. Partie d'une pl. in-8 en haut. Al. Lenoir, Musée des monuments français, t. I, pl. 32, n° 28. = Pl. in-fol. en haut. Beaunier et Rathier, pl. 116. = Partie d'une pl. in-4 magno en haut. Al. Lenoir, Monuments des arts libéraux, etc., pl. 30, p. 37.

> Lors de la démolition de cet hôpital en 1781, cette statue et celle de Louis IX du même portail, furent déposées au Louvre; depuis elles ont été au Musée des monuments français, et sont maintenant à Saint-Denis.

Portrait en pied de Marguerite de Provence, femme de saint Louis IX, d'un armorial du xv^e siècle. Miniature in-fol. en haut. Gaignières, t. I, 65. = Partie d'une pl. in-fol. en haut. Montfaucon, t. II, pl. 26, n° 3.

> La table du Recueil de Gaignières, donnée dans la Bibliothèque historique de Le Long, indique la date de la mort de cette princesse à 1283 (par erreur). Quelques auteurs ont placé sa mort, aussi par erreur, à l'année 1285.

1295. Sceau de Raoul de Coyquen, à un acte de 1295. Pl. de la grandeur de l'original. Nouveau Traité de diplomatique, t. IV, p. 267.

1295 ? Sceau et contre-sceau de Béatrix de Flandre, femme de Florent V, comte de Hollande. Partie d'une pl. in-fol. en haut. Wree, la Généalogie des comtes de Flandre, p. 79 (par erreur 101), *b*, Preuves 2, p. 32.

> Florent V mourut le 28 juin 1296.

1296.

Sceau d'Adolphe de Limbourg, comte de Berg et des monts. Partie d'une pl. in-fol. en haut. Trésor de numismatique et de glyptique, Sceaux des communes, communautés, évêques, abbés et barons, pl. 5, n° 5. — Septemb. 28.

Croix de plomb placée au cou de Bouchard ou Burchard II d'Avesnes, évêque de Metz, après sa mort. Petite pl. grav. sur bois. Begin, Metz depuis dix-huit siècles, t. III, p. 192, dans le texte. — Novemb. 29.

Sceau des échevins et des bourgeois d'Alost, à une charte de 1296. Partie d'une pl. in-fol. en haut. Trésor de numismatique et de glyptique, Sceaux des communes, communautés, évêques, abbés et barons, pl. 6, n° 6. — 1296.

Sceau de la ville de Valenciennes, à une charte de 1296. Partie d'une pl. in-fol. en haut. Idem, pl. 8, n° 11.

Deux sceaux et contre-sceaux de Guillaume II de Haynaut, prévost, puis évêque de Cambray. Partie d'une pl. in-fol. en haut. Wree, la Généalogie des comtes de Flandre, p. 55 *b, b*, Preuves, p. 345.

Monnaie du même. Partie d'une pl. in-4 en haut. Tobiesen Duby, Monnoies des barons, pl. 4, n° 6.

Monnaie du même. Partie d'une pl. in-4 en haut. Idem, pl. 6, n° 10.

Figure de Pierre, sire de Candoire, chevalier, sur sa tombe, dans le cloître de l'abbaye d'Orcamp. Dessin in-fol. en haut. Gaignières, t. II, 54.

1296. Tombe de madame Aenors, feme de Pierre de Candoirre, l'an 1293, et Pierres, sire de Candoire, l'an 1296, en pierre, dans la chapelle de Saint-Bernard, derrière le chœur, dans l'église de l'abbaye d'Orcamp. Dessin grand in-8, Recueil Gaignières à Oxford, t. VI, f. 53.

> Voir à 1293.

Tombe de Baudoin de Courcelles, en pierre, la deuxiesme du costé du réfectoire, dans le cloistre de l'abbaye de Saint-Ouen de Rouen. Dessin grand in-8. Idem, t. IV, f. 42.

Tombe de Jean de Lile, mort 1296, le samedi, après la saint Barnabé, en pierre, à l'entrée de l'aisle, à gauche du chœur, dans l'église de Saint-Benoist de Paris. Dessin grand in-8. Idem, t. X, f. 37.

Figure de Jean Larchier, seigneur de Coudray, valet du roi, sur sa tombe, dans l'église du Coudray-sur-Seine. Dessin in-fol. en haut. Gaignières, t. II, 56. = Dessin in-8. Recueil Gaignières à Oxford, t. III, f. 89. = Partie d'une pl. in-fol. en haut. Montfaucon, t. II, pl. 39, n° 5.

Tombe de Agnès de Sainct-Amant, femme Guillaume, dit Benait, en pierre, en entrant dans la chapelle de Rouville, dans l'église de l'abbaye de Bonport. Dessin grand in-8, Recueil Gaignières à Oxford, t. V, f. 133.

Sceau et contre-sceau du prieur de Puiseaux. Partie d'une pl. lithogr. in-fol. en larg., n° 5. Mémoires de la Société archéologique de l'Orléanais, Dumesnil, t. I, à la page 134.

Trois monnaies de Robert de Dampierre, comte de Nevers, par son mariage avec Yolande de Bourgogne, depuis comte de Flandres. Petites pl. grav. sur bois. De Soultrait, Essai sur la numismatique nivernaise, p. 67, 68, 71, dans le texte.

1296.

Sceau de Béatrix, duchesse de Bourgogne, seconde femme du duc Hugues IV, et contre-scel à un acte de l'année 1276. Partie d'une pl. in-fol. en haut. Plancher, Histoire de Bourgogne, t. II, à la page 524. 2ᵉ planche.

<small>Mariée en 1258, elle vivait encore en 1295.</small>

Sceau de la même. Partie d'une pl. in-4 en haut. (de Migieu), Recueil des sceaux du moyen âge, pl. 2, n° 1.

Sceau d'Anne, dauphine, femme de Humbert Iᵉʳ, dauphin de Viennois. Partie d'une pl. in-fol. en haut. Histoire de Dauphiné (Valbonnais), t. I, pl. 1, n° 9.

Sceau de Bérenger de Frédol, vingt-neuvième évêque de Maguelone, de 1262-63 à 1296. Partie d'une pl. in-8 en haut., pl. 130, n° 3. Revue archéologique, A. Leleux, 1849, E. Germer-Durand, à la p. 645, texte, p. 735.

<small>La planche porte, par erreur, évêque de Lodève.</small>

Le calendrier, suivi des canons de ce calendrier; l'agrégation de la nature, où il est traité de la création du monde et des éléments; le livre des secrets de nature sur la vertu des oiseaux et des poissons, pierres, herbes et bêtes; livre d'Hippocrate sur la conjonction de la lune dans les douze signes. Manuscrit sur vélin in-

1296.　　　fol., veau brun. Bibliothèque de l'Arsenal, Manuscrits français, sciences et arts, 101. Ce manuscrit contient :

Des miniatures, une à chacun des mois du calendrier, petites pièces en largeur; quelques autres miniatures représentant des sujets divers, et des figures d'astronomie et de mathématiques, seulement tracées et relatives aux textes de ce volume.

<small>Ces miniatures offrent peu d'intérêt. La date de 1296 se trouve au folio 17.</small>

1297.

Janvier.　Croix de plomb placée dans le tombeau de Philippe de Floranges, évêque de Metz. Petite pl. grav. sur bois. Begin, Metz depuis dix-huit siècles, t. III, p. 195, dans le texte.

<small>Il fut évêque de Metz depuis 1261 jusqu'en 1264, époque à laquelle il fut déposé par le pape Urbain IV. Il mourut au mois de janvier 1297.</small>

Scel et contre-scel du même. Pl. in-12 grav. sur bois. Idem, t. III, p. 250, dans le texte.

Mars.　Sceaux divers attachés au testament de Robert II, duc de Bourgogne. Pl. in-fol. en haut. Plancher, Histoire de Bourgogne, t. II, à la page XCVI.

Août 19.　Deux bas-reliefs et une statue représentant saint Louis, fils aîné de Charles II d'Anjou, roi de Naples et de Sicile. Il fut évêque de Toulouse, et l'un des bas-reliefs représente son sacre par le pape Boniface VIII. Deux pl. lithogr. in-4 en larg. et en haut. Mémoires de la Société archéologique du midi de la France, t. I, pl. A, B. = II, p. 1 et suiv.

<small>Quelques auteurs placent sa mort au 19 août 1298, à cause du changement de calendrier.</small>

<small>Il fut canonisé par le pape Jean XXII, le 7 avril 1317.</small>

Portrait du même, d'après un tableau de la collection du président Fauris de Saint-Vincent à Aix. Dessin d'une collection formée par A. L. Millin, au Cabinet des estampes de la Bibliothèque royale. Pl. in-8 en haut. lithog. Revue archéologique, 1844, pl. 20, à la page 691. — 1297. Août 19.

Figure de Jeanne de Saint-Verain, femme de Dreux de Trainel, chevalier, à côté de son mari, mort le......, avril 1312, sur leur tombe dans le chapitre de l'église de l'abbaye de Vauluisant. Dessin in-fol. en haut. Gaignières, t. II, 71. = Partie d'une pl. in-fol. en haut. Montfaucon, t. II, pl. 39, n° 2. = Partie d'une pl. in-4 en larg. Comte de Viel Castel, pl. 209, texte..... = Partie d'une pl. in-fol. magno en haut. Al. Lenoir, Monum. des arts libéraux, etc., pl. 35, p. 40. — Août.

Monnaie de Gui de Dampierre, comte de Flandre, marquis de Namur. Partie d'une pl. lithogr. in-8 en haut. Revue numismatique, 1838, E. Cartier, pl. 11, n° 2, p. 287. — 1297.

Gui de Dampierre se démit, en 1297, du marquisat de Namur en faveur de son fils Jean Ier.

Trois monnaies du même. Partie d'une pl. in-8 en haut. Revue de la numismatique belge, de C...., t. I, pl. 1, nos 1, 2, 3, p. 78.

Le texte n'indique pas positivement une de ces monnaies.

Trois monnaies du même. Partie d'une pl. lithogr. in-8 en haut. Den Duyts, nos 298 à 300, pl. F, nos 28 à 30, p. 116, 117.

Quatre monnaies du même. Partie d'une pl. in-4 en

1297. haut. Chalon, Recherches sur les monnaies des comtes de Hainaut, pl. 26, n°˚ 195 à 198, p. 160.

Monnaie de Guillaume de Flandre, seigneur de Tenremonde, mari d'Alix de Néelle, vicomtesse de Chateaudun. Partie d'une pl. in-8 en haut. Cartier, Recherches sur les monnaies au type chartrain, pl. 9, n° 20.

Tombe de Jehanne, fille dame Aalis Michiel qui fu fame Guille Thoumas, en pierre, à droite dans la nef de l'église des Jacobins de Rouen. Dessin in-8. Recueil Gaignières à Oxford, t. IV, f. 87.

<small>Le Bulletin des comités historiques porte : xvi° siècle.</small>

Tombe de Tibaut de Valengouiart, en pierre, dans le cloistre, la troisième, le long de l'église de l'abbaye de Notre-Dame du Val. Dessin in-fol. Recueil Gaignières à Oxford, t. IV, f. 130.

Tombe de Simond II de Beaulieu, archevêque de Bourges, en cuivre émaillé, en relief, au milieu du sanctuaire devant le grand autel de l'église de l'abbaye de Jouy. Dessin grand in-8. Idem, t. XV, f. 36.

<small>Il fut archevêque de Bourges de 1281 à 1294, cardinal, évêque de Prenéste, et légat en France en 1295. Il mourut en Italie en 1297.</small>

Deux sceaux de Florent de Haynaut, prince d'Achaïe et de la Morée, par sa femme seigneur de Braine-le-Comte. Partie d'une pl. in-fol. en haut. Wree, la Généalogie des comtes de Flandre, p. 55 *aa*, Preuves, p. 346.

Monnaie du même. Partie d'une pl. lithogr. in-4 en haut. Buchon, Recherches — quatrième croisade,

pl. 3, n° 8, p. 223. = Idem, Nouvelles recherches, 1297.
atlas, pl. 24, n° 8.

Trois monnaies du même. Partie d'une pl. in-4 en haut.
De Saulcy, Numismatique des croisades, pl. 15, n°ˢ 1,
2, 3, p. 144.

La Bible historiaux, ou les histoires escolastres, par Pierre
Comestor, traduit du latin en français, par Guyard des
Moulins. Manuscrit sur vélin de la fin du xiii° siècle,
in-fol. magno, maroquin bleu, 2 vol. Bibliothèque de
l'Arsenal, Manuscrits français, Théologie, n° 10. Ce
manuscrit contient :

Miniature représentant des saints personnages avec légende. Pièce in-4 en haut.; au-dessous le commencement d'une partie du texte. Le tout dans une bordure d'ornements. In-fol. magno, t. I, feuillet 77.

Miniature divisée en quatre compartiments représentant le jugement de Salomon, saint Sébastien, etc. Pièce in-4 en haut.; au-dessous le commencement d'une partie du texte. Le tout dans une bordure d'ornements. In-fol. magno, t. II, en tête.

Miniature représentant l'arbre de Jessé. Pièce in-4 en haut.; au-dessous le commencement d'une partie du texte. Le tout dans une bordure d'ornements. In-fol. magno, t. II, feuillet 151.

Nombreuses miniatures représentant des sujets divers relatifs aux récits de la Bible, scènes de la création, réunions, intérieurs, couronnements, combats, martyres, supplices, morts, etc. Pièces in-12 carrées. Dans le texte.

Ces miniatures, de bon travail, offrent de nombreux détails

1297. relatifs aux vêtements, ameublements, accessoires divers, usages, etc. La conservation est parfaite.

Cet ouvrage, écrit en latin par Pierre Comestor ou le Mangeur, doyen de Troyes, célèbre théologien du xii^e siècle, mort à Paris en 1198, fut traduit par Guyard des Moulins. Cet exemplaire porte qu'il a été commencé en juin 1291, et fini en février 1297.

On y voit la signature de René Le Clerc, seigneur de Saultre.

1297? Le portail du nord de l'église de Saint-Thibaud-en-Auxois, sur lequel sont sculptés diverses figures saintes et des personnages incertains. Pl. in-4 en larg. lithogr. Mémoires de la Société royale des antiquaires de France, t. XIX. Nouvelle série, t. IX, à la page 99.

1298.

Août 3. Tombe de Jean de Nanteuil, évêque, mort en 1298, en cuivre jaune, au pied du sanctuaire de l'église cathédrale de Saint-Pierre de Beauvais. Dessin grand in-8. Recueil Gaignières à Oxford, t. XIV, f. 1.

L'indication du siége qu'a occupé Jean de Nanteuil ne se trouve pas dans le Recueil de Gaignières. Ce prélat a été évêque de Troyes de 1269 au 3 août 1298.

Il y a eu aussi deux évêques de Beauvais de la famille de Nanteuil, Renaud de Nanteuil (1268 — 27 septembre 1283), et Thibaud de Nanteuil (1283 — janvier 1300). Voir à ces dates.

Septemb. 11. Figure de Philippe d'Artois, fils de Robert II du nom, comte d'Artois, et d'Amicie de Courtenay, seigneur de Conches, etc., en marbre blanc, sur un tombeau de marbre noir au milieu du chœur de l'église des Jacobins de la rue Saint-Jacques à Paris. Dessin in-

fol. en haut. Gaignières, t. II, 47. = Partie d'une 1298.
pl. in-fol. en larg. Montfaucon, t. II, pl. 38, n° 5. Septemb. 11.
= Partie d'une pl. in-4 en haut. Millin, Antiquités
nationales, t. IV, n° xxxix, pl. 10, n° 5. = Partie
d'une pl. in-4 en larg. color. Comte de Viel Castel,
pl. 206, texte......

Figure d'un homme ayant une cotte de maille et un écu,
sur un tombeau au couvent des Jacobins de la rue
Saint-Jacques de Paris. Partie d'une pl. in-4 en haut.
Millin, Antiquités nationales, t. IV, n° xxxix, pl. 8,
n° 1.

> Millin a reproduit cette figure sans en parler dans son texte.
> C'est celle de Philippe d'Artois, fils de Robert II, comte d'Artois, copiée du Recueil de Gaignières, t. II, 47.

Tombeau de Philippe d'Artois, *fils de Robert II*, etc., à l'abbaye
de Royaumont. Partie d'une pl. in-4 en haut. Millin, Antiquités nationales, t. II, n° xi, pl. 3, n° 1, p. 7.

> Ce tombeau est celui de Louis de France, premier fils de
> saint Louis, mort en 1260, qui fut enterré à Royaumont (voir
> à cette date). Millin a fait confusion à cet égard, comme dans
> d'autres passages de l'article de Royaumont, t. II, xi, p. 7,
> 8, 9. J'ai placé ce tombeau à Louis de France, mort en 1260,
> et je le mentionne ici seulement pour mémoire, par le fait de
> l'erreur de Millin.

Sceau d'Isabelle ou Elisabeth de Luxembourg, fille de 1298.
Henri, comte de Luxembourg, et de Marguerite de
Bar, femme de Guy de Dampierre, comte de Flandre.
Partie d'une pl. in-fol. en haut. Trésor de numismatique et de glyptique, Sceaux des grands feudataires
de la couronne de France, pl. 27, n° 7.

Tombe de Isabiau de Henoût, fame jadis feu Jehan de
Ravières, en pierre, dans la chapelle de Saint-Hubert

1298. dans l'église paroissiale de Saint-Paul de Sens. Dessin grand in-8. Recueil Gaignières à Oxford, t. XIII, f. 73.

Tombe de Jaquette, fame Giefroi Gaudichet, en pierre, vis-à-vis la porte du cimetière au milieu de la nef dans l'église paroissiale de Notre-Dame de Faugeray, près l'abbaye de Cormery. Dessin in-8. Idem, t. VII, f. 100.

Sceau de Prigent, vicomte de Coetmen. Partie d'une pl. in-fol. magno en larg. Potier de Gourcy, n° 3.

1299.

Septembre. Tombe du cardinal de Nonancourt, en cuivre jaune, entre le pulpitre et le candelabre au milieu du chœur de l'église cathédrale de Notre-Dame d'Evreux. Dessin grand in-8. Recueil Gaignières à Oxford, t. V, f. 68.

Décemb. 31. Statue de Marguerite d'Anjou-Sicile, fille ainée de Charles II, roi de Naples et de Sicile, femme de Charles de Valois, comte d'Alençon, sur son tombeau à l'abbaye de Saint-Denis. Partie d'une pl. in-8 en haut. Al. Lenoir, Musée des Monuments français, t. II, pl. 68, n° 55.

Sceau de la même. Partie d'une pl. in-fol. en haut. Trésor de numismatique et de glyptique, Sceaux des grands feudataires de la couronne de France, pl. 4, n° 4.

Sceau du conseil du comté d'Artois, à une charte de 1299. Partie d'une pl. in-fol. en haut. Idem, Sceaux des communes, communautés, évêques, abbés et barons, pl. 13, n° 4.

Tombe de Rogier de Saint-Hylaire, en pierre, la première du côté de l'église, dans le cloistre de l'abbaye de Saint-Ouen de Rouen. Dessin in-8, Recueil Gaignières à Oxford, t. I, f. 26.

1299.

<small>Le Bulletin des comités historiques porte : 1280.</small>

Monnaie de Louis V, comte de Chini, frappée à Ivoy. Partie d'une pl. lithogr., in-8 en haut. Revue numismatique, 1838, E. Cartier, pl. 11, n° 3, p. 287.

Neuf sceaux de la famille de Chini, de 1124 à 1299. Partie d'une pl. in-fol. en haut. Calmet, Histoire de Lorraine, t. II, pl. 13, n°os 91 à 99.

Sceau de Marguerite, reine de Jérusalem et de Sicile, et contre-scel, à un acte de cette année. Partie d'une pl. in-fol. en haut. Plancher, Histoire de Bourgogne, t. II, à la page 524, 3° planche.

Sceau de la même. Partie d'une pl. in-4 en haut. (de Migieu), Recueil des sceaux du moyen âge, pl. 3, n° 3.

Sceau de Jean de Châlon, seigneur d'Arlay, à un acte de cette année. Partie d'une pl. in-fol. en haut. Plancher, Histoire de Bourgogne, t. II, à la page 524, 3° planche.

Monnaie du même. Petite pl. grav. sur bois. Revue numismatique, 1843, F. de Saulcy, p. 185, dans le texte.

Sceau de Marguerite de Bourgogne, femme de Jean de Châlon, seigneur d'Arlay, à un acte de cette année. Partie d'une pl. in-fol. en haut. Plancher, Histoire de Bourgogne, t. II, à la page 524, 3° planche.

Sceau de la même. Partie d'une pl. in-4 en haut.

1299. (de Migieu), Recueil des sceaux du moyen âge, pl. 3, n° 4.

1300.

Janvier. Tombe de Thibault de Nanteuil, évêque de Beauvais, en cuivre jaune, au milieu du chœur de l'église cathédrale de Beauvais. Dessin grand in-8. Recueil Gaignières à Oxford, t. XIV, f. 5.

Septemb. 3. Figure de Marie, femme de Jean Goupil, sur son tombeau, contre la muraille, dans le cloître des cordeliers de Rouen. Dessin in-fol. en haut. Gaignières, t. II, 81. = Dessin petit in-8. Recueil Gaignières à Oxford, t. IV, f. 97.

1300. Sceau de Jean de Wassoigne, évêque de Tournay. Partie d'une pl. in-fol. en haut. Trésor de numismatique et de glyptique, Sceaux des communes, communautés, évêques, abbés et barons, pl. 5, n° 2.

Tombe de deux chevaliers, Jeans....... l'an 1300....... chevalier et seigneur de Neele, l'an 1264, en pierre, dans le cloistre de l'abbaye d'Orcamp. Dessin grand in-8, Recueil Gaignières à Oxford, t. VI, f. 79.

Pierre tombale de la veuve Bernier Babouin, morte l'an 1300, le jour de la Magdeleine, dans l'église de Saint-Étienne de Beauvais. Pl. in-fol. en haut., lith., pl. 7. Bulletin de la commission archéologique du diocèse de Beauvais, t. II, p. 196.

Figure de Paques, femme de Robert Petitmaire, auprès de son mari, mort le...... 1302, sur leur tombe, dans le chœur de l'église des jacobins de Chaalons. Dessin in-fol. en haut. Gaignières, t. II, 94.

Tombe de Herveus abbas, en pierre, la dernière à gauche, dans le sanctuaire de l'église de l'abbaye de Saint-Père de Chartres. Dessin in-8, Recueil Gaignières à Oxford, t. XIV, f. 53.

1300.

MONUMENTS DU TREIZIÈME SIÈCLE, SANS DATES PRÉCISES.

Manuscrits à miniatures.

THÉOLOGIE.

La Bible, fragments en français. Manuscrit sur vélin du xiii^e siècle, in-fol., veau fauve. Bibliothèque impériale, Manuscrits, ancien fonds français, n° 70113,3, fonds Colbert, n° 1432. Ce volume contient :

1300 ?

Un grand nombre de miniatures représentant des sujets de la Bible, figures de saints et autres. Ces peintures au trait et légèrement coloriées, couvrent presque toutes les pages. Pièces de diverses grandeurs, et réunies à côté les unes des autres.

Ces miniatures offrent de l'intérêt pour les costumes et d'autres particularités. La conservation est très-médiocre.

Ce manuscrit français a été exécuté en Angleterre.

Bible. Manuscrit du xiii^e siècle, dernier tiers, ou xiv^e, premier tiers, de 34^c. Bibliothèque des ducs de Bourgogne, n° 10516. Marchal, t. II, p. 115. Ce volume contient :

Des miniatures diverses.

La Bible hystauriaus, ou les hystoires escolatres, en français. Manuscrit sur vélin du xiii^e siècle, in-fol. magno, peau. Bibliothèque impériale, Manuscrits, fonds de Saint-Germain-des-Prez, français, n° 3. Ce volume contient :

Miniature divisée en quatre compartiments, représen-

1300 ? tant des sujets de sainteté. Pièce in-4 en larg.; au-dessous le commencement du texte; le tout dans une bordure avec médaillons, portraits de saints. In-fol. au feuillet 1, recto.

Miniatures représentant des sujets de la Bible. Pièces in-12, carrées ou en larg., dont quelques-unes sont jointes, dans le texte.

> Ces miniatures, de travail peu remarquable, offrent quelque intérêt pour les vêtements. La conservation est bonne.

Quatuor Evangelia. Manuscrit sur vélin du XIIIe siècle, in-fol., veau brun; sur le devant une plaque de cuivre émaillé et un bas-relief en ivoire. Bibliothèque de l'Arsenal, Manuscrits latins, Théologie, n° 34 B. Ce volume contient :

Quelques miniatures d'une époque postérieure au texte, représentant des sujets religieux. Des parties de pages qui contenaient probablement d'anciennes miniatures, ont été coupées.

La plaque de cuivre émaillé qui couvre le recto du volume, a au milieu un bas-relief en ivoire représentant Jésus, deux saints personnages, et en bas trois autres figures prosternées. Pièce in-8 en haut.

> Ce volume est un composé de divers fragments. Le texte est probablement du XIIIe siècle; les peintures ajoutées sont du XVe; la reliure en veau est du même temps, mais les cuivres émaillés qui forment la plaque de devant sont du Xe ou du XIe siècle.
>
> Quant à la plaque d'ivoire, elle paraît être du VIe au VIIIe siècle.
>
> Les miniatures offrent peu d'intérêt.
>
> La conservation n'est pas bonne, et plusieurs parties des pages ont été coupées, comme il vient d'être indiqué.

L'Apocalypse en français avec gloses. Manuscrit sur vélin 1300?
du xiii⁰ siècle, in-fol., maroquin rouge. Bibliothèque
impériale, Manuscrits, ancien fonds français, n° 7013.
Ce volume contient :

Un très-grand nombre de compositions sur des sujets
relatifs à l'apocalypse, miniatures en partie en ca-
maïeu. Petit in-4 en larg., dans le texte.

> Ces miniatures sont très-curieuses et offrent beaucoup de
> particularités remarquables. Leur conservation est bonne.
>
> Elles paraissent être antérieures au xiii⁰ siècle, époque à
> laquelle le texte a été écrit.
>
> Les auteurs de ces miniatures se nommaient très-probable-
> ment, d'après des indications du texte, Costresly et Hugues
> de Vi.
>
> On croit que ce manuscrit a été écrit en Angleterre, et
> qu'il a appartenu à Charles V et au duc d'Anjou. Il a fait partie
> de la bibliothèque de Louis de Bruges, seigneur de la Grut-
> huyse (Van Praet, p. 93).
>
> J'indique ce manuscrit écrit en français, quoiqu'il ait été
> probablement exécuté en Angleterre.

Figure représentant une miniature de ce manuscrit.
Pl. in-fol. en haut. Silvestre, Paléographie univer-
selle, t. III, 55.

> L'Apocalypse en latin. — Un grand nombre de pièces de
> diverses natures, romans, histoires, poésies, généalogies
> et autres, en français. Manuscrit sur vélin du xiii⁰ siè-
> cle, in-fol. magno, maroquin rouge. Bibliothèque im-
> périale, Manuscrits, ancien fonds français, n° 6987. —
> L'Apocalypse qui est en tête de ce volume contient :

Quelques dessins coloriés représentant des composi-
tions relatives à l'apocalypse, exécutées au trait ou
en camaïeu. Pièce in-12, dans le texte.

> Ces dessins, de travail médiocre, offrent quelque intérêt

1300 ? pour des détails de vêtements, d'armures et d'accessoires divers. La conservation n'est pas bonne.

Ce volume provient de l'ancienne bibliothèque du cardinal Mazarin, n° 1147.

L'Apocalypse de S. Jean. Manuscrit sur vélin du xiii° siècle, petit in-fol., veau fauve. Bibliothèque impériale, Manuscrits, supplément français, n° 436. Ce volume contient :

Miniatures représentant divers sujets relatifs à l'apocalypse. Pièces de diverses grandeurs, dans le texte.

Ces miniatures sont d'un travail assez remarquable pour le temps auquel elles ont été exécutées ; elles offrent de l'intérêt pour beaucoup de particularités curieuses que l'on y trouve. La conservation est très-belle.

La somme le Roy, ou instructions sur les commandements de Dieu, par frere Laurens, de l'ordre des prescheurs. Manuscrit sur vélin du xiii° siècle, in-4, veau marbré. Bibliothèque impériale, Manuscrits, ancien fonds français, n° 7889$^{3.5}$, Colbert, 5358. Ce volume contient :

Quelques miniatures représentant des sujets de sainteté divers. Pièces de différentes grandeurs, dans le texte.

Ces miniatures, curieuses par l'époque à laquelle elles ont été peintes, offrent peu de détails à remarquer pour les vêtements et les accessoires. La conservation est bonne.

Psaumes de David, traduits en français et commentés. Manuscrit sur vélin du xiii° siècle, in-fol., maroquin rouge. Bibliothèque impériale, Manuscrits, fonds de Colbert 1306, Regius 7295^3. Ce volume contient :

Lettre initiale peinte représentant deux personnages, dont l'un tue un homme, fond d'or. Petite pièce au feuillet 2, verso.

Cette miniature, d'un travail médiocre, offre peu d'intérêt. La conservation est bonne.

1300?

La vie de J. C. — Les miracles de la Vierge. — Les enfances de Jésus. — Autres anciennes poésies. Manuscrit sur vélin, du xiii° siècle, in-fol., veau fauve. Bibliothèque de l'Arsenal. Manuscrits français, belles-lettres, n° 288. Ce manuscrit contient :

Quelques miniatures représentant des sujets saints. Petites pièces, dans le texte.

Ces miniatures offrent peu d'intérêt. La conservation est médiocre.

La vie de Nostre Dame et la passion de Nostre Seigneur, en vers. Manuscrit sur vélin, du xiii° siècle, in-fol., maroquin citron. Bibliothèque impériale, Manuscrits, ancien fonds français, n° 7583. Ce volume contient :

Quelques miniatures et lettres initiales peintes, représentant des sujets relatifs au Nouveau Testament. Petites pièces, dans le texte.

Ces petites miniatures, d'un travail médiocre, n'offrent que peu d'intérêt sous le rapport des vêtements. La conservation n'est pas bonne.

Miracles de Notre-Dame, composés par Gautier de Coinsi, en vers. Manuscrit sur vélin, du xiii° siècle, in-fol., veau brun. Bibliothèque impériale, Manuscrits, fonds Cangé, n° 18, regius 7306[1]. Ce volume contient :

Lettre initiale peinte, représentant la sainte Vierge assise, au commencement du texte.

Cette petite miniature n'offre aucun intérêt. La conservation est mauvaise.

Livre des miracles de Nostre Dame, en vers. Manuscrit sur vélin, du xiii° siècle, petit in-4 maroquin rouge. Biblio-

1300 ?

thèque impériale, Manuscrits, ancien fonds français, n° 7987. Ce volume contient :

Deux miniatures représentant la sainte Vierge entourée de quatre anges, et Jésus-Christ avec les symboles des quatre évangélistes. Pièces in-8 en haut., au commencement du volume.

> Ces miniatures, d'un travail médiocre, offrent quelque intérêt par la manière dont sont traités les sujets qu'elles représentent. La conservation n'est pas bonne.

Décrétales, constitution de Grégoire X. Manuscrit sur vélin, du xiii° siècle, in-fol., veau fauve. Bibliothèque impériale, Manuscrits, ancien fonds français, n° 7052. Ce volume contient :

Quelques miniatures représentant des sujets religieux. On y remarque le pape sur une chaire à colonnettes, avec des parties fleurdelisées. Pièces in-16, dans le texte.

> Ces miniatures, d'un médiocre travail, offrent de l'intérêt pour quelques détails de costumes et d'ameublements. La conservation n'est pas bonne.
>
> Ce manuscrit provient de l'ancienne Bibliothèque Mazarine, n° 157.

Les décrétales. Manuscrit sur vélin, du xiii° siècle, in-fol., maroquin bleu. Bibliothèque impériale, Manuscrits, ancien fonds français, n° 7053. Ce volume contient :

Lettres initiales peintes; l'une représente un personnage écrivant sous l'inspiration du Saint-Esprit; l'autre, deux saints personnages entre lesquels le Saint-Esprit descend, dans le texte.

> Ces miniatures, d'un travail médiocre, offrent peu d'intérêt pour des détails de vêtements. La conservation est belle.
>
> Ce manuscrit paraît avoir fait partie de la bibliothèque de

Charles V et appartenu à Louis de Bruges, seigneur de la 1300 ?
Gruthuyse (Van Praet, p. 128). Il a été depuis dans les bibliothèques de Blois et de Fontainebleau, n° 1110, ancien catalogue n° 101.

Gratiani decretum. Manuscrit sur vélin, du xiii° siècle, in-fol. cartonné. Bibliothèque impériale, Manuscrits, ancien fonds latin, n° 3887. Ce volume contient :

Dessin représentant J. C. ou bien un saint personnage tenant un écriteau triangulaire qui le couvre entièrement, et sur lequel sont des ronds avec des indications. Pièce in-fol. en haut., au feuillet 199 verso.

Dessin représentant J. C. et la sainte Vierge, ou bien un saint et une sainte au-dessous desquels est un écriteau dans le genre du précédent. Pièce in-fol. en haut., au feuillet 200, recto.

> Ces deux dessins n'ont de remarquable que la singularité de leur disposition. La conservation est bonne.

Psalterium. Manuscrit sur vélin, des xii° et xiii° siècles, in-fol. magno, veau marbré. Bibliothèque impériale, Manuscrits, supplément français, n° 1132 bis (ou supplément latin, n° 1194). Ce volume contient :

Une très-grande quantité de miniatures représentant des sujets relatifs à l'histoire sainte ; compositions diverses à fond d'or. Pièces de différentes grandeurs, dans le texte. Lettres initiales peintes, ornements.

> Ces nombreuses miniatures, de divers artistes, ont, en général, un grand caractère dans le style, et sont de bonne exécution ; elles ont été peintes dans les xii° et xiii° siècles, et sont placées dans cet ordre de leur exécution. On y trouve une grande quantité de détails intéressants pour les vêtements, armures, ameublements, arrangements intérieurs, usages divers ; et de nombreuses particularités curieuses. La conservation est belle.

1300 ? Ce volume passe pour un des plus beaux manuscrits des XII° et XIII° siècles.

Miniature de ce manuscrit. Pl. in-4 en larg. Lacroix, le Moyen âge et la Renaissance, t. II, miniatures, pl. 11.

Psalterium. Manuscrit sur vélin, du XIII° siècle, in-4, maroquin rouge. Bibliothèque impériale, Manuscrits, ancien fonds latin, n° 770. Colbert, 990, Regius 3881³. Ce volume contient :

Des miniatures représentant des sujets saints, des nombreuses ornementations et des lettres peintes. Les fonds des sujets sont en or appliqué; quelques parties de musique notée.

Ces miniatures, d'un travail peu soigné, mais précis, sont curieuses pour des détails de vêtements, et sous le rapport de l'époque à laquelle ce manuscrit a été exécuté. La conservation est bonne.

Figure représentant divers sujets des miniatures de ce manuscrit. Pl. in-fol. en haut., color. Willemin, pl. 133.

Psalterium, avec calendrier français. Manuscrit sur vélin de la seconde moitié du XIII° siècle, in-4, veau brun. Bibliothèque de l'Arsenal, manuscrits latins, théologie, n° 147. Ce volume contient :

Douze miniatures représentant chacune un personnage dans une occupation relative à une des saisons de l'année. Petites pièces en haut., sur les marges du calendrier.

Miniatures représentant des sujets de la Bible ou de dévotion, composition d'un ou deux personnages, fonds dorés. Pièces petit in-4 en haut.

Lettres initiales peintes, représentant chacune un per- 1300?
sonnage saint; fonds dorés. Petites pièces, dans le
texte.

> Ces miniatures, de travail peu habile, mais remarquable
> pour l'époque où elles ont été peintes, offrent peu d'intérêt
> sous le rapport des vêtements. La conservation est belle.

Psautier selon l'ordre de l'office ecclésiastique, avec les
litanies, etc., de l'abbaye de Sainte-Elisabeth de Genlis,
du dioceze de Noyon. Manuscrit de la fin du xiii° siècle,
petit in-4, veau marbré. Bibliothèque Sainte-Gene-
viève BB, L. 61. Ce volume contient :

Miniatures représentant des sujets relatifs à l'histoire
sainte; fonds d'or. Pièces in-12 en haut.

Quelques initiales peintes, représentant des sujets sa-
crés, dans le texte.

> Ces miniatures, de travail médiocre, offrent peu d'intérêt.
> La conservation est bonne.

Lectionarium sive homiliæ in festis. Manuscrit sur vélin,
du xiii° siècle, in-fol. magno, maroquin rouge. Biblio-
thèque impériale, Manuscrits, ancien fonds latin, n° 795.
Ce volume contient :

Des lettres initiales peintes en ornements, parmi les-
quelles un Z formé par un homme portant un dra-
gon, et placé sur un autre dragon. Petite pièce, vers
le milieu du volume.

> Cette miniature, d'un travail peu remarquable, est curieuse
> par la disposition du sujet. La conservation du volume n'est
> pas bonne, et plusieurs parties sont coupées.

Symmachi epistolæ. Manuscrit sur vélin, du xiii° siècle,
in-4, peau. Bibliothèque impériale, Manuscrits, ancien
fonds latin, n° 8559. Ce volume contient :

Une lettre initiale peinte P, dans laquelle est représenté

1300 ? un personnage placé sur un dragon. Au feuillet 1 recto.

<blockquote>Cette petite miniature, d'un travail ordinaire, offre un sujet assez curieux par sa disposition. La conservation est bonne.</blockquote>

Bernardi, Anselmi et Augustini, varia pietatis opuscula. Manuscrit sur vélin, du xiii° siècle, in-4, veau fauve. Bibliothèque de l'Arsenal, manuscrits latins, théologie, n° 513. Ce volume contient :

Lettre initiale peinte, représentant un saint personnage tenant un livre, fond d'or, en tête du texte.

<blockquote>Cette petite peinture n'offre que peu d'intérêt. La conservation est médiocre. Il est douteux que ce manuscrit ait été exécuté en France. Il pourrait être italien.</blockquote>

JURISPRUDENCE.

Le Digeste. Manuscrit sur vélin, du xiii° siècle, in-fol. magno, maroquin rouge. Bibliothèque impériale, Manuscrits, ancien fonds français, n° 6855, ancien n° 375. Ce volume contient :

Miniature représentant un personnage rendant la justice devant quelques auditeurs ou plaideurs, dont l'un est à genoux. Petite pièce en larg., au feuillet 1 recto, dans le texte.

Trois miniatures représentant chacune un homme et une femme à mi-corps. Petits médaillons ronds, au feuillet 1 recto, en bas de la page.

Quelques lettres initiales peintes, représentant des sujets relatifs aux jugements et à la justice, dans le texte.

<blockquote>Ces miniatures, d'un travail qui a quelque finesse, offrent de l'intérêt pour des détails de vêtements. La conservation est bonne.</blockquote>

Ce manuscrit a fait partie des bibliothèques de Blois et de Fontainebleau.

1300 ?

Le Digeste vielle en françois. Manuscrit sur vélin, du XIII° siècle, in-fol., maroquin bleu. Bibliothèque impériale, Manuscrits, ancien fonds français, n° 7054. Ce volume contient :

Quelques miniatures représentant des sujets relatifs à l'ouvrage; compositions d'un petit nombre de personnages; fonds d'or. Petites pièces en larg., dans le texte.

Ces petites miniatures, d'un travail ordinaire, offrent peu d'intérêt. La conservation est belle.

Ce manuscrit a appartenu à Louis de Bruges, seigneur de la Gruthuyse (Van Praet, p. 130). Il a été ensuite au Louvre et à Fontainebleau, n° 815, ancien catalogue, n° 339.

Le Code au tres sainct empereur Justinian, neuf premiers livres. Manuscrit sur vélin, du XIII° siècle, in-fol., maroquin violet. Bibliothèque impériale, Manuscrits, ancien fonds français, n° 7055. Ce volume contient :

Miniature représentant Justinien assis, l'épée à la main, avec quelques autres personnages, dont l'un écrit. Pièce in-16 en larg., au feuillet 1, recto; au bas de la page l'écusson de France. Dans le texte, ornements.

Cette petite miniature, d'un travail fort ordinaire, a quelque intérêt pour les vêtements. La conservation est très-belle.

Ce manuscrit a fait partie de la bibliothèque de Louis de Bruges, seigneur de la Gruthuyse. Van Praet la décrit n° 27. Il a été depuis à Fontainebleau, n° 177, ancien catalogue, n° 37.

Les institutes de l'empereur Justinien, en français. Manuscrit sur vélin, du XIII° siècle, in-4, maroquin citron.

1300 ? Bibliothèque impériale, Manuscrits, ancien fonds français, n° 7342. Ce volume contient :

Lettre initiale peinte, représentant trois personnages. Petite pièce carrée, au commencement du texte.

<small>Cette miniature offre peu d'intérêt. La conservation est médiocre.</small>

Les vingt-quatre premiers livres du Digeste. Manuscrit du XIII° siècle, dernier tiers, in-..... Bibliothèque des ducs de Bourgogne, n° 9234, Marchal, t. I, p. 185. Ce volume contient :

Des miniatures.

Consuetudines Normandiæ. Manuscrit sur vélin, du XIII° siècle, in-4, veau marbré. Bibliothèque impériale, Manuscrits, ancien fonds latin, n° 4650, Colbert, 1434. Regius 9848[1.2]. Ce volume contient :

Lettre initiale peinte, représentant deux juges assis sur un banc élevé; au-dessous plusieurs personnages. Petite pièce carrée, au commencement du texte.

<small>Cette petite peinture est curieuse pour les vêtements. La conservation est bonne.</small>

Le livre des usages et des coutumes de France et de Vermandois — fait pour une roine de Frãce, — et p̃ ce est-il apelez le liure la roine. Manuscrit sur vélin, du XIII° siècle, petit in-fol., veau rouge. Bibliothèque impériale, Manuscrits, ancien fonds français, n° 9822. Ce volume contient :

Deux miniatures représentant des professeurs parlant à quelques auditeurs. Petites pièces en larg., dans le texte.

<small>Ces miniatures, d'un travail médiocre, offrent quelque intérêt sous le rapport des vêtements. La conservation est bonne.</small>

PHILIPPE IV.

Les coutumes de Toulouse, et autres pièces relatives à cette ville, en latin. Manuscrit sur vélin, du xiiiᵉ siècle, in-fol. magno, veau fauve. Bibliothèque impériale, Manuscrits, fonds des cartulaires, n° 6. Ce volume contient : 1300 ?

Miniature représentant une dame assise, à laquelle une femme à genoux remet un objet qui semble être un livre; plusieurs autres femmes. Pièce in-8 en larg., au feuillet 1, recto, dans le texte.

Miniatures représentant des sujets divers; figures isolées, un grand nombre de supplices de diverses natures, dont quelques-uns sont fort singuliers, exécuteurs, soldats, etc. Pièces de diverses grandeurs dans les marges du texte en bas.

Miniature représentant un roi, et un prêtre qui absout une femme agenouillée, en lui donnant un coup de baguette. Pièce in-12 en larg., dans le texte.

Ces miniatures sont d'un travail médiocre; celles représentant des supplices et les figures qui s'y rapportent sont d'une exécution fort grossière, mais elles offrent beaucoup d'intérêt sous le rapport des sujets qu'elles représentent et pour des détails de vêtements, d'armes et d'accessoires divers.

La conservation est mauvaise. Il y a dans ce volume un feuillet mutilé.

Cartularium virsionense (Vierzon). Manuscrit sur vélin, du xiiiᵉ siècle, in-fol., veau marbré. Bibliothèque impériale, Manuscrits, fonds des cartulaires, n° 97. Ce volume contient :

Des dessins à la plume, dont quelques-uns sont légèrement rehaussés en clair-obscur ou coloriés représentant divers personnages, principalement des religieux; dans l'un de ces dessins on voit un personnage à genoux, remettant à un abbé

1300 ?

tenant sa crosse, un objet qui paraît être un livre; quatre autres figures sont dans cette composition; dans le texte.

> Ces dessins, d'un très-mauvais travail, offrent quelque intérêt sous le rapport des vêtements. La conservation n'est pas bonne.

SCIENCES ET ARTS.

Les enseignemens des philosophes. — Enseignemens de Salomon. Manuscrits du XIII^e siècle, dernier tiers, in-.... Bibliothèque des ducs de Bourgogne, n^{os} 11220, 11221, Marchal, t. I, p. 225. Ce volume contient :

Des miniatures.

Le trésor de Brunetto Latini. Manuscrit sur vélin, du XIII^e siècle, petit in-fol., peau. Bibliothèque impériale, Manuscrits, fonds de Saint-Germain des Prés, français, n° 1623. Ce volume contient :

Des dessins à la plume, dont quelques-uns sont coloriés, représentant des sujets divers, personnages seuls ou compositions, parmi lesquelles il s'en trouve de très-bizarres. Pièces de diverses grandeurs, sans bords, sur les marges du texte.

> Ces dessins, médiocrement exécutés, mais quelquefois avec un sentiment de vérité, offrent de l'intérêt pour les vêtements et la singularité de quelques-uns des sujets qu'ils représentent. La conservation est bonne.

Le livre del tresor, lequel maistre Brunes Latin de Florence, tūslata de latī en franchois, etc. Manuscrit sur vélin, du XIII^e siècle, in-fol., peau. Bibliothèque impériale, Manuscrits, ancien fonds français, n° 7066. Ce volume contient :

Des lettres initiales peintes, représentant des petits sujets divers, de sainteté et autres, compositions d'un

petit nombre de personnages. On voit dans l'une la fortune (feuillet x); dans plusieurs autres des figures d'animaux, fonds d'or; dans le texte.

1300?

Miniature représentant vingt-huit sujets du Nouveau Testament. Pièce in-4 en haut., au feuillet 37, verso.

> Ces petites peintures sont d'un travail fin, et offrent de l'intérêt pour divers détails de vêtements et autres. La représentation de la Fortune est remarquable. La conservation est médiocre.
>
> Ce manuscrit provient de Fontainebleau, n° 653, ancien catalogue, n° 92.

Le trésor de toutes choses de Brunetto Latini. Manuscrit sur vélin, du xiii° siècle, in-fol., veau marbré. Bibliothèque impériale, Manuscrits, ancien fonds français, n° 7366. Ce volume contient :

Lettre initiale peinte, représentant un prince assis, auquel l'auteur à genoux offre son livre. Au commencement du texte.

> Cette petite peinture n'offre que peu d'intérêt. La conservation est médiocre.

Livre de la science de médecine. Manuscrit sur vélin, du xiii° siècle, petit in-fol., maroquin rouge. Bibliothèque impériale, Manuscrits, ancien fonds français, n° 7475. Ce volume contient :

Des dessins coloriés représentant des instruments de chirurgie et de médecine, dans le texte.

> Ces dessins n'ont d'intérêt que pour la spécialité des objets qu'ils représentent. La conservation est médiocre.

Livre de médecine, en vieux langage français. Manuscrit sur vélin, du xiii° siècle, in-4, parchemin. Bibliothèque de l'Arsenal, Manuscrits français, sciences et arts, n° 134. Ce volume contient :

1300 ? Lettres initiales peintes, représentant des figures humaines et autres, singulières et bizarres, dans le texte.

> Ces petites peintures, de peu de mérite sous le rapport de l'art, sont curieuses par leur singularité. La conservation est médiocre. La première lettre a été effacée.

Ouvrage sur la manière de se maintenir en santé, etc., en français. Manuscrit sur vélin, du XIIIe siècle, in-4, veau fauve. Bibliothèque de l'Arsenal, Manuscrits français, sciences et arts, n° 133. Ce volume contient :

Miniatures, lettres et ornementations peintes, représentant des sujets relatifs au texte de l'ouvrage. Petites pièces, dans le texte.

> Même note.

Le Bestiaire. Manuscrit sur vélin, du XIIIe siècle, in-4 cartonné. Bibliothèque impériale, Manuscrits, supplément français, 632[23]. Ce volume contient :

Miniatures représentant des animaux divers et quelques personnages. Petites pièces, dans le texte.

> Ces miniatures, de médiocre travail, offrent peu d'intérêt. La conservation est bonne.

Diverses parties des miniatures de ce manuscrit. Six pl. in-4 en larg., et planches diverses relatives, grav. sur bois, sans bords. Cahier (Charles) et Arthur Martin, t. II, pl. 26 à 31 ; les planches sur bois, dans le texte, p. 85 à 232.

> L'image du monde, par Gautier de Metz, composé en 1245. — L'Histoire des oiseaux moralisée ou le Volucraire. — Le Bestiaire ou Histoire des animaux moralisée, par Guillaume de Normandie. — Le Lapidaire. — Fables d'Ésope, par Marie de France, en vers. —

Traité des péchez, en prose. Manuscrit sur vélin, du xiiie siècle, in-fol., veau rouge. Bibliothèque impériale, Manuscrits, fonds de Notre-Dame, n° 193. Ce volume contient : 1300?

Miniatures offrant des représentations relatives au système du monde. Petites pièces, dans le premier ouvrage, dans le texte.

Miniatures représentant des sujets divers relatifs à ces poésies; compositions d'un petit nombre de personnages; fonds d'or. Petites pièces, dans les ouvrages 2 à 5, dans le texte.

> Ces miniatures, de travail médiocre, offrent quelque intérêt pour des détails de vêtements, armures, intérieurs, etc. La conservation n'est pas bonne.

Livre de dessins de Vilars de Honecort. Manuscrit français sur vélin, du xiiie siècle, peau brune. Bibliothèque impériale, Manuscrits, fonds Saint-Germain, latin, n° 1104. Ce volume contient :

Un grand nombre de dessins à la plume représentant des détails relatifs à l'art de la charpenterie et à la mécanique, des fragments de sculpture et de peinture, des parties d'architecture. Ces dessins, placés sans ordre sur tous les feuillets du volume, sont accompagnés de textes explicatifs.

> Ce volume est un exemple fort rare de ce qu'étaient les manuscrits d'études et de souvenirs des artistes des temps anciens, presque en tout conformes d'ailleurs aux recueils de la même nature des temps actuels (albums). Ces dessins sont d'un artiste qui avait du talent, et l'on peut trouver dans ce volume des détails curieux. La conservation n'est pas bonne.
>
> Vilars de Honecort était un architecte du xiiie siècle. Voir : Revue archéologique, A. Leleux, 1849, Jules Quicherat, p. 65, 164, 207.

1300 ? Reproductions de dessins de ce manuscrit, savoir : Pl. in-fol. en haut. Willemin, pl. 102. = Partie d'une pl. in-4 en haut. Félix de Vigne, Vade-mecum du peintre, t. II, pl. 31.

BELLES-LETTRES.

Virgilius, Statius, Lucanus, Claudianus. Manuscrit sur vélin, du xiii° siècle, petit in-fol., veau fauve. Bibliothèque impériale. Manuscrits, ancien fonds latin, n° 7936. Ce volume contient :

Des lettres initiales peintes, dans lesquelles sont représentés des personnages ou sujets relatifs aux textes de ces auteurs. Petites pièces, dans le texte.

Ces petites miniatures, d'un bon travail, ont de l'intérêt sous le rapport des sujets qu'elles représentent. La conservation est bonne.

Volume contenant des poésies de Robert de Blois, contemporain et protégé de Thibaud, comte de Champagne et roi de Navarre, et plusieurs autres ouvrages en vers du même temps. On y trouve ensuite le roman de Charlemagne, en prose, par un auteur anonyme, qui dit l'avoir composé à la sollicitation de Philippe et de Louis VIII son fils, en l'an 1200, et qu'il a tiré du latin de l'archevêque Turpin. D'autres œuvres du même temps terminent ce volume. Manuscrit sur vélin, du xiii° siècle, in-fol., maroquin rouge. Bibliothèque de l'Arsenal, Manuscrits français, belles-lettres, n° 90. Ce volume contient :

Beaucoup de miniatures représentant des sujets relatifs aux divers ouvrages, compositions d'un petit nombre de personnages ; fonds d'or. Petites pièces, dans le texte. Bordures figurées, lettres ornées.

Ces petites peintures, de peu de mérite en général sous le rapport de l'art, offrent quelques détails intéressants de vêtements et autres. La conservation est bonne.

1300?

Chansons de Thibaud, roi de Navarre, et autres pièces. Manuscrit sur vélin, du xiii° siècle, in-4. Bibliothèque impériale, Manuscrits, fonds de Lavallière, n° 59, Catalogue de la vente, n° 2719. Ce volume contient :

Miniature représentant un homme jouant d'une espèce de violon devant deux personnages assis; au-dessous trois écussons d'armoiries. Petite pièce en larg., au feuillet 1, recto, dans le texte. Beaucoup de musique notée.

Cette miniature a peu d'intérêt pour le travail et pour le sujet qu'elle représente. La conservation est mauvaise.

Les poésies, chansons de Thibault, roy de Navarre, avec musique notée. Manuscrit sur vélin, du commencement du xiii° siècle, petit in-fol., maroquin citron. Bibliothèque impériale, Manuscrits, fonds de Cangé, n° 67, Regius, n° 7222². Ce volume contient :

Miniature représentant quelques personnages. Petite pièce en larg., au commencement du texte. Lettres initiales peintes.

Cette miniature est entièrement gâtée.

Poésies en l'honneur de la Vierge, par Gauthier de Coincy, manuscrit in-fol., sur papier, de la Bibliothèque de la ville de Besançon, G. Hænel, 81. Ce manuscrit contient :

Des miniatures diverses.

Roman de la Table ronde, en vers. Manuscrit sur vélin, du xiii° siècle, in-4, maroquin rouge. Bibliothèque impériale, Manuscrits, ancien fonds français, n° 7988. Ce volume contient :

1300 ? Un grand nombre de miniatures représentant des sujets des récits de l'ouvrage; combats, rencontres, entrevues, scènes d'intérieur, repas, etc. Pièces de diverses grandeurs, dans le texte.

> Ces miniatures, d'un travail grossier, mais qui a quelque précision, offrent beaucoup de détails intéressants sur les vêtements, armures, arrangements intérieurs et usages. La conservation est médiocre.

Calendrier. — La chanson du geste d'Alexandre. — La chanson des chevaliers au Cigne. — Poëmes français. Manuscrit sur vélin, du xiii° siècle, in-fol., maroquin rouge. Bibliothèque impériale, ancien fonds français, n° 7190. Ce volume contient :

Des lettres initiales peintes représentant des sujets relatifs à ces ouvrages; dans le calendrier, elles rappellent les saisons de l'année; dans les autres parties du volume ce sont des entrevues, scènes familières, combats, etc.

> Ces miniatures offrent peu d'intérêt. Leur conservation est médiocre, et quelques-unes sont même en très-mauvais état.
> La suite, contenant le Livre de Godefroi de Bouillon, texte sans peintures, est au supplément français, n° 105.

Le roman d'Alixandre, en vers. — Le roman de Judas Machabée, par Gaultier de Belleperche, achevé par Pieros du Rier, en vers. Manuscrit sur vélin, du xiii° siècle, in-fol., veau marbré. Bibliothèque impériale, Manuscrits, Regius, n° 7190[4]. Baluse, n° 148. Ce volume contient :

Premier ouvrage. Lettre initiale peinte, dans laquelle est représentée une femme dans son lit, et deux autres femmes, dont l'une tient un enfant. Au commencement du texte.

Quelques miniatures représentant des sujets relatifs à 1300?
l'ouvrage. Petites pièces, dans le texte.

Deuxième ouvrage. Miniature représentant une femme tranchant la tête à un homme agenouillé ; autres personnages. Pièce in-12 en larg. Au commencement du texte.

<small>Ces miniatures, d'un travail peu remarquable, offrent quelques parties intéressantes. La conservation est médiocre.</small>

Roumans d'Alexandre le Grand, par Alexandre de Paris et Lambert li Cort, en vers. Manuscrit du XIII^e siècle, in-fol., veau fauve. Bibliothèque impériale, Manuscrits, fonds de Cangé, n° 6, Regius 7190[5.5]. Ce volume contient :

Quelques miniatures représentant des sujets relatifs aux récits de ce roman ; combats, réunions, scènes diverses. Pièces in-12 carrées, dans le texte.

<small>Ces miniatures, d'un travail qui n'a rien de remarquable, offrent quelque intérêt pour des détails de vêtements et d'armures. La conservation n'est pas bonne.</small>

Le roman d'Alexandre, en vers. Manuscrit sur vélin, du XIII^e siècle, petit in-fol., veau marbré. Bibliothèque impériale, Manuscrits, ancien fonds français, n° 7611. Ce volume contient :

Des miniatures représentant des sujets relatifs aux récits de ce roman, combats, réunions, enterrement, etc. Pièces in-16 en larg., dans le texte.

<small>Ces miniatures, d'un travail médiocre, n'offrent que très-peu d'intérêt sous le rapport de ce qu'elles représentent. La conservation est mauvaise.</small>

Le roman d'Anseïs de Carthage, neveu de Charlemagne, et couronné roi d'Espagne par cet empereur, en vers.

1300 ?

— Le roman d'Athis et de Porfilia ou le siége d'Athènes, par Alexandre de Bernay, en vers. Manuscrit sur vélin, du xiii⁰ siècle, in-fol., maroquin rouge. Bibliothèque impériale, Manuscrits, ancien fonds français, n° 7191. Ce volume contient :

Lettre initiale peinte, représentant un personnage à genoux devant un roi, et paraissant prêter foi et hommage. Bordure de page avec animaux, et l'écusson de France. Au commencement du premier ouvrage.

Lettre initiale peinte, représentant deux personnages se donnant la main. Bordure idem. Au commencement du second ouvrage.

<div style="margin-left:2em">Ces deux petites miniatures, d'un travail ordinaire, offrent quelque intérêt pour les vêtements. La conservation est médiocre.

Ce manuscrit était dans la bibliothèque de Charles V et de Charles VI ; il a été ensuite dans celle de Louis de Bruges, seigneur de la Gruthuyse. Van Praet la décrit n° 50. Il fut placé depuis à Blois, et enfin à Fontainebleau, n° 1732, ancien catalogue, n° 433.</div>

Le roman d'Anseys de Carthage. Manuscrit sur vélin, du xiii⁰ siècle, in-4, maroquin rouge. Bibliothèque impériale, manuscrits, supplément français, n° 540⁵. Ce volume contient :

Miniature représentant de nombreux personnages, hommes et femmes, sur le même plan. Pièce in-4 en larg., au feuillet 1, recto.

<div style="margin-left:2em">Cette miniature, d'un travail médiocre, offre peu d'intérêt. La conservation n'est pas bonne.</div>

Le roman du chevalier au Cigne, le commencement, en vers. — Le roman de Godefroi de Bouillon, en vers.

Manuscrit sur vélin, du xiii° siècle, in-fol., maroquin rouge. Bibliothèque impériale, Manuscrits, ancien fonds français, n° 7192. Ce volume contient :

1300 ?

Miniature représentant un édifice, dans la porte duquel est la sainte Vierge. Pièce in-12 en haut., au feuillet 5, verso.

Quelques grandes lettres initiales peintes, dans lesquelles sont des sujets relatifs aux récits de ces romans; combats, etc., dans le texte.

<small>Ces miniatures, d'un travail ordinaire, n'offrent que peu d'intérêt sous le rapport des vêtements. La conservation n'est pas bonne.</small>

Roman de Flore et Blancheflor. — Roman de Berte. — Roman de Claris et Laris, en vers. Manuscrit sur vélin, du xiii° siècle, in-4, veau vert. Bibliothèque impériale, Manuscrits, fonds Colbert, supplément, n° 3128, Regius 7534[5]. Ce volume contient :

Trois miniatures représentant des sujets relatifs à ces poésies, dont deux repas. Petites pièces carrées et en larg. En tête de chacun des trois ouvrages.

<small>Même note.</small>

Roman de Loherens Garins, comprenant la dernière partie de l'épopée lorraine jusqu'au second mariage de Pepin, en vers; environ deux mille cinq cents vers. Manuscrit sur vélin, du xiii° siècle, petit in-fol., maroquin rouge. Bibliothèque impériale, Manuscrits, fonds de Lavallière, n° 60. Catalogue de la vente, n° 2728. Ce volume contient :

Miniature divisée en quatre compartiments bande en hauteur et lettre initiale peinte, représentant des sujets relatifs à ce roman. Petites pièces, au feuillet 1, verso.

1300? Ces miniatures, d'un travail médiocre, sont presque entièrement gâtées.

Guerin de Monglave, en vers, et autres poésies. Manuscrit sur vélin, du xiii° siècle, in-4, maroquin rouge. Bibliothèque impériale, Manuscrits, fonds de Lavallière, n° 78. Catalogue de la vente, n° 2729. Ce volume contient :

Vingt miniatures représentant des sujets relatifs à ces poésies, compositions d'un petit nombre de figures; réunions, combats, chasses, etc. Petites pièces, dans le texte.

Ces miniatures, d'un travail médiocre, offrent peu d'intérêt. La conservation n'est pas bonne.

Chansons de gestes de Maugis d'Aigremont, — de Beuves d'Aigremont, — des quatre fils Aimon, en vers. Manuscrit sur vélin, du xiii° siècle, petit in-fol., veau marbré. Bibliothèque impériale, Manuscrits, ancien fonds français, n° 7183. Ce volume contient :

Quelques miniatures représentant des sujets relatifs aux scènes de ces romans. Petites pièces, dans le texte.

Ces miniatures, peu remarquables par le travail, n'offrent que peu d'intérêt pour ce qu'elles représentent. La conservation n'est pas bonne.

Ce manuscrit provient de Fontainebleau, n° 1750, ancien catalogue, n° 763.

Le roman de Meliarchin et de Celinde ou du chevalier de Furt, en vers. Manuscrit sur vélin, du xiii° siècle, petit in-fol., veau marbré. Bibliothèque impériale, Manuscrits, ancien fonds français, n° 7610. Ce volume contient :

Cinq miniatures représentant des sujets relatifs à ce roman, dont trois sont des repas; fonds d'or. Pièces in-8 en larg., dans le texte.

Ces miniatures, d'un travail qui a quelque finesse, sont in- 1300 ?
téressantes pour les vêtements et les ustensiles de table. La
conservation est bonne.

Roman de Philippe de Macédoine, en vers, ou bien : His-
toire de Florimont, père de Philippe de Macédoine,
père du grant Alexandre. = Le grant Alexandre. Ma-
nuscrit sur vélin, du xiii° siècle, in-fol., veau fauve.
Bibliothèque impériale, Manuscrits, fonds Colbert, 1506.
Regius 7190$^{5.5}$ A. Ce volume contient :

Deux miniatures représentant des sujets relatifs à l'ou-
vrage. Petites pièces. Au commencement et dans le
texte.

Ces miniatures, d'un médiocre travail, offrent peu d'intérêt.
La conservation n'est pas bonne.

Le roman de la Poire, en vers. Manuscrit sur vélin, du
xiii° siècle, petit in-4, veau brun. Bibliothèque impé-
riale, Manuscrits, ancien fonds français, n° 7995. Ce
volume contient :

Des miniatures et lettres peintes représentant des sujets
relatifs à ce roman; entrevues, scènes à deux per-
sonnages. Pièces de diverses grandeurs, dans le
texte.

Ces miniatures, d'un travail peu remarquable, n'offrent
rien qui soit intéressant sous le rapport des vêtements et ac-
cessoires. La conservation n'est pas bonne.

Maistre Regnard, en vers. Manuscrit sur vélin, du xiii° siè-
cle, petit in-fol., maroquin rouge. Bibliothèque impé-
riale, Manuscrits, ancien fonds français, n° 7607. Ce
volume contient :

Miniature représentant un lion assis tenant un sceptre,
surmonté d'une fleur de lis, et devant lequel com-

1300 ? paraissent divers animaux. Petite pièce en larg. Au commencement du texte.

<small>Cette miniature, d'un travail ordinaire, offre quelque intérêt par le sujet qu'elle représente. La conservation est mauvaise.</small>

Le roman du Renard, en vers. Manuscrit sur vélin, du XIII° siècle, in-fol., vélin. Bibliothèque impériale, Manuscrits, ancien fonds français, n° 7630[4]. Ce volume contient :

Quelques miniatures représentant des scènes des récits de ce roman, dans lesquelles figure le renard. Petites pièces en larg., dans le texte.

<small>Ces miniatures, d'un travail médiocre, offrent peu d'intérêt quant à ce qu'elles représentent. La conservation est mauvaise.</small>

Le roman de la Rose, en vers. Manuscrit du XIII° siècle, dernier tiers, in-..... Bibliothèque des ducs de Bourgogne, n° 4782. Marchal, t. I, p. 96. Ce volume contient :

Des miniatures.

Le roman de Théophile, en vers. Manuscrit sur vélin, du XIII° siècle, in-4, maroquin rouge. Bibliothèque impériale, Manuscrits, ancien fonds français, n° 7625. Ce volume contient :

Quelques lettres initiales peintes, représentant des sujets relatifs aux récits de ce roman, dans le texte.

<small>Ces miniatures, d'un travail très-ordinaire, offrent peu d'intérêt. La conservation de ces petites peintures n'est pas bonne.</small>

Le roman de Troye, par Benais de Sainte-More, d'après Dares le Phrygien et Dictys de Crète, en vers. Manuscrit sur vélin, du XIII° siècle, in-fol., maroquin rouge. Bi-

bliothèque impériale, Manuscrits, ancien fonds français, n° 7189³· Cangé, n° 9. Ce volume contient : 1300?

Quelques miniatures représentant des faits relatifs aux récits de ce poëme; faits de guerre, entrevues. Pièce in-4 en larg., étroite, en tête du volume, et petites pièces, dans le texte.

> Ces miniatures sont peu importantes comme travail, et pour ce qu'elles représentent. La conservation est bonne.
>
> Ce manuscrit a appartenu au roi Jacques de Bourbon, deuxième du nom, comte de La Marche et de Castres, mort le 29 septembre 1438.

Roumans de Thèbes. — Roumans d'Æneas. Manuscrit sur vélin, du xiii° siècle, in-fol., veau fauve. Bibliothèque impériale, Manuscrits, ancien fonds français, n° 7189⁴, Cangé, n° 10. Ce volume contient :

Miniatures représentant des cavaliers et deux hommes pendant un homme par les pieds. Pièce in-4 en larg., étroite, au commencement du premier roman. Lettre initiale peinte, représentant la naissance d'un enfant.

Miniature représentant une scène maritime. Idem, au commencement du second roman. Lettre initiale peinte.

> Ces miniatures, d'un travail médiocre, offrent peu d'intérêt. La conservation n'est pas bonne.
>
> Ce manuscrit a appartenu, comme le précédent, à Jacques de Bourbon, deuxième du nom.

Le roman de Troye, composé par Benoies ou Beneois de Sainte-More, d'après Dares le Phrygien et Dictys de Crète, en vers. Manuscrit sur vélin, du xiii° siècle, in-4, veau marbré. Bibliothèque impériale, Manuscrits, ancien fonds français, n° 7624. Ce volume contient :

1300 ? Des miniatures représentant des sujets relatifs aux récits de cet ouvrage; combats, scènes de guerre et maritimes, réunions, exécutions. Pièces in-4 en haut., et très-petites pièces en larg.; celles-ci dans le texte.

<blockquote>Ces miniatures sont d'un faire peu remarquable; elles offrent quelques détails intéressants pour les vêtements et les armures. La conservation est peu bonne.</blockquote>

Roman de Trubert, en vers. Manuscrit sur vélin, du xiii° siècle, in-8, maroquin rouge. Bibliothèque impériale, Manuscrits, ancien fonds français, n° 7996. Ce volume contient :

Quelques miniatures représentant des sujets de ce roman. Très-petites pièces, dans le texte.

<blockquote>Même note.</blockquote>

Recueil de romans de chevalerie, en vers, savoir : le roman de Guion, duc de Haustone et de Beuron son fils. — Le roman de Juliens de Saint-Gille et de son fils Élye. — Le roman d'Aiot et de Mirabel sa femme. — Le roman de Robert le Diable. Manuscrits sur vélin, du xii° et du xiii° siècle, in-4, maroquin rouge. Bibliothèque impériale, Manuscrits, fonds Lavallière, n° 80. Numéro de la vente 2732. Ce volume contient :

Quelques miniatures représentant des sujets relatifs à ces poésies. Petites pièces en larg., dans le texte.

<blockquote>Ces miniatures offrent peu d'intérêt. La conservation n'est pas bonne.</blockquote>

Figure d'après une miniature de ce manuscrit. Petite pl. grav. sur bois. Lacroix, le Moyen Age et la Renaissance, t. II, romans 5, dans le texte.

Diverses poésies. Manuscrit sur vélin, du xiii° siècle, in-fol., maroquin rouge. Bibliothèque impériale, Manuscrits,

fonds de Colbert, n° 1377. Regius 7186³. Ce volume 1300? contient :

Quelques miniatures représentant des sujets relatifs à ces poésies; fonds d'or. Petites pièces, dans le texte.

> Ces miniatures, d'un médiocre travail, offrent quelque intérêt pour des détails de vêtements et armures. La conservation n'est pas bonne.
> Ce volume est incomplet et mutilé.

Poésies diverses. Manuscrit sur vélin, du xiii° siècle, in-fol., maroquin rouge. Bibliothèque impériale, Manuscrits, ancien fonds français, n° 7218. Ce volume contient :

Lettre initiale peinte, représentant une dame assise, à laquelle un auteur à genoux offre son livre : en tête du volume; des lettres initiales d'ornement, dans le texte.

> Cette miniature n'offre aucun intérêt; elle est entièrement gâtée.
> Ce manuscrit provient de Fontainebleau, n° 482, ancien catalogue, n° 360.

Recueil de poésies diverses. Manuscrit sur vélin, du xiii° siècle, in-4, maroquin rouge. Bibliothèque impériale, Manuscrits, supplément français, n° 632³. Ce volume contient :

Des miniatures représentant des sujets divers, sacrés et autres, compositions d'un petit nombre de personnages; fonds en or. Petites pièces en larg., dans le texte.

> Ces miniatures, d'un travail médiocre, offrent peu d'intérêt. La conservation n'est pas bonne.

Vers moraux divers. Manuscrits du xiii° siècle, dernier tiers, neuf volumes in-...... Bibliothèque des ducs de

1300 ? Bourgogne, n°ˢ 9411, 9418 à 9421, 9423 à 9426, Mar-
chal, t. I, p. 189. Ces volumes contiennent :

Des miniatures.

Lais et chansons. Manuscrit sur vélin, du xiii° siècle, in-4,
veau brun. Bibliothèque impériale, Manuscrits, ancien
fonds français, n° 7615. Ce volume contient :

Miniature représentant la fortune sur sa roue, entourée
de divers personnages. Pièce in-4 en haut., au feuil-
let 57, verso, dans le texte.

> Cette miniature, d'un travail médiocre, offre quelque inté-
> rêt pour des détails de costumes. La conservation est mauvaise.

Recueil de chansons, etc. Manuscrit sur vélin, du xiii° siè-
cle, in-4, cartonné. Bibliothèque impériale, Manuscrits,
fonds de Notre-Dame, n° 195. Ce volume contient :

Miniatures représentant des sujets divers relatifs à ces
poésies; réunions, scènes d'intérieurs et maritimes,
musiciens, cérémonies d'église, morts, etc. Petites
pièces, dans le texte. Musique.

> Ces petites peintures sont d'un travail qui a de la finesse;
> elles offrent de l'intérêt pour des détails de vêtements, d'a-
> meublements et autres. La conservation n'est pas bonne, et le
> volume a subi des mutilations.

Cest liure puer ou apieler : Uvigier de Solas, en vers.
Manuscrit sur vélin, du xiii° siècle, in-fol. magno, veau
marbré. Bibliothèque impériale, Manuscrits, supplément
français, n° 11 ². Ce volume contient :

Seize miniatures représentant des sujets sacrés disposés
séparément, placés sur des arbres généalogiques,
ou en médaillons, ou en pages entières, la plupart
offrant des personnages isolés; fonds en or. Pièces
in-fol. magno en haut.

PHILIPPE IV. 69

Ces miniatures, d'un travail remarquable pour leur époque, 1300 ?
présentent de l'intérêt pour des particularités de diverses natures que l'on y trouve. La conservation est bonne.

Poésies et autres écrits des troubadours en provençal. Manuscrit sur vélin, du xiiie siècle, in-fol., maroquin rouge. Bibliothèque impériale, Manuscrits, supplément français, n° 2032. Ce volume contient :

Quelques lettres initiales peintes, représentant des figures isolées. Petites pièces, dans le texte.

Ces petites miniatures offrent peu d'intérêt. La conservation est médiocre

Figure d'après une miniature de ce manuscrit. Partie d'une pl. in-fol. en haut. Silvestre, Paléographie universelle, t. III, 222.

Histoire du saint Graal. — La branche de Merlin. — Le roman des Sept Sages. — Chronique fabuleuse depuis Adam jusqu'à Tibère, translaté du latin en françois par le moine Andruis. Manuscrit sur vélin, du xiiie siècle, in-fol. max°, maroquin citron. Bibliothèque impériale, Manuscrits, ancien fonds français, n° 6769, ancien n° 210. Ce volume contient :

Un grand nombre de miniatures représentant des sujets relatifs à ces ouvrages, combats, assemblées, cérémonies, scènes d'intérieurs, etc. ; les fonds en or. Pièces de diverses grandeurs, dans le texte.

Ces miniatures sont peu remarquables quant au travail, sauf la considération de l'époque à laquelle elles ont été peintes. On y voit des détails intéressants de costumes, d'armures et d'arrangements intérieurs. La conservation est belle.

Il y a lieu de penser que ce volume a été rapporté du Milanais par Louis XII.

Figures d'après des miniatures de ce manuscrit, savoir :

1300 ? Petite pl. grav. sur bois. Lacroix, le Moyen Age et la Renaissance, t. II, romans, 2, dans le texte. = Petite pl. grav. sur bois, sans bords. Lacroix, Idem, t. III, vie privée, 11, dans le texte.

Roman de Lancelot du Lac et du saint Graal. Manuscrit sur vélin, du XIII° siècle, in-fol. maximo, maroquin rouge. Bibliothèque impériale, Manuscrits, ancien fonds français, n° 6782, ancien n° 112. Ce volume contient :

Quelques miniatures représentant des sujets relatifs aux récits de ce roman. Petites pièces en larg., dans le texte.

Ces miniatures, d'un travail très-médiocre, offrent peu d'intérêt quant aux sujets qu'elles représentent. La conservation est mauvaise.

Ce manuscrit contient un quatrain que l'on croit écrit de la main de Louis XII.

Le roman de Tristan, premier volume. Manuscrit sur vélin, du XIII° siècle, in-fol., maroquin rouge. Bibliothèque impériale, Manuscrits, ancien fonds français, n° 6956, ancien n° 227. Ce volume contient :

Un grand nombre de miniatures représentant des sujets relatifs aux récits de ce roman ; combats, entrevues, scènes d'intérieurs et diverses. Pièces de diverses grandeurs dans le texte.

Ces miniatures, d'un travail peu remarquable, offrent quelque intérêt pour des détails de vêtements et d'accessoires. La conservation est médiocre. Une pièce in-4 en largeur placée en tête du volume est gâtée.

Roman du roi Arthus de Bretagne. — Guiron le Courtois, etc. Manuscrit sur vélin, du XIII° siècle, in-fol. max°, maroquin citron. Bibliothèque impériale, Manu-

scrits, ancien fonds français, n° 6959, ancien n° 300. Ce 1300?
volume contient :

Miniature représentant un combat contre un lion. Pièce in-4 en larg., au feuillet 1, recto, dans le texte.

Miniatures représentant des sujets de ce roman; combats, entrevues, réunions, scènes diverses. Pièces in-12, dans le texte.

<small>Ces miniatures, d'un travail peu remarquable, offrent de l'intérêt pour des détails de vêtements, armures et autres. La conservation de la première miniature est mauvaise; celle des autres pièces est bonne.</small>

Les romans du Saint-Graal, de Lancelot du Lac, de Merlin. Manuscrit sur vélin, du xiii° siècle, in-fol., maroquin rouge. Bibliothèque impériale, Manuscrits, ancien fonds français, n° 6965, ancien n° 68. Ce volume contient :

Un grand nombre de lettres initiales peintes, et petites miniatures représentant des sujets relatifs aux récits de ce roman; combats, scènes de guerre et maritimes, entrevues, scènes d'intérieurs, repas, morts, etc. Petites pièces, dans le texte.

<small>Ces petites peintures, d'un travail médiocre, offrent de l'intérêt pour beaucoup de détails de vêtements, d'armures, d'arrangements intérieurs, etc. La conservation est bonne.

Ce manuscrit a appartenu à Marie, fille de Jean II, comte de Haynaut, femme de Louis I^{er}, duc de Bourbon, morte en 1354. Les derniers feuillets manquent.</small>

Roman des chevaliers de la Table Ronde. — Meliadus de Leonnois, etc. Manuscrit sur vélin, du xiii° siècle, in-fol. magno, maroquin rouge. Bibliothèque impériale, Manuscrits, ancien fonds français, n° 6970. Ce volume contient :

1300 ? Un grand nombre de miniatures représentant des sujets de ces romans, combats, entrevues, scènes d'intérieurs, etc. Petites pièces de diverses grandeurs, dans le texte.

> Ces miniatures, d'un travail en général peu remarquable, offrent quelques détails intéressants pour les costumes, les armures et ajustements intérieurs. La plupart de ces peintures sont à fond d'or. La conservation est bonne.
>
> Dans la première partie du volume, plusieurs lettres peintes n'ont pas été exécutées.
>
> Ce manuscrit vient de l'ancienne bibliothèque du cardinal Mazarin, n° 34.

Roman du Saint-Graal et celui de Merlin, tome premier. Manuscrit sur vélin, du XIIIe siècle, in-fol., veau marbré. Bibliothèque impériale, Manuscrits, ancien fonds français, n° 7170. Ce volume contient :

Quelques lettres initiales peintes, représentant des sujets relatifs aux récits de l'ouvrage, dans le texte.

> Ces petites miniatures, d'un travail très-ordinaire, n'offrent aucun intérêt pour ce qu'elles représentent. La conservation n'est pas bonne.
>
> Ce manuscrit provient de Fontainebleau, n° 898, ancien catalogue, n° 631.

Roman de Merlin, fragment ; précédé d'un extrait du roman du Saint-Graal. Manuscrit sur vélin, du XIIIe siècle, petit in-fol., veau fauve. Bibliothèque impériale, Manuscrits, Regius, n° 7170[3], Cangé, 4. Ce volume contient :

Quelques lettres initiales peintes, représentant des sujets relatifs à l'ouvrage. Petites pièces, dans le texte.

> Ces miniatures, d'un travail médiocre, offrent peu d'intérêt, et sont presque entièrement détruites.

Roman du Saint-Graal et celui de Merlin. Manuscrit sur

vélin, de la fin du xiii° siècle, in-fol., maroquin rouge. 1300?
Bibliothèque impériale, Manuscrits, ancien fonds français, n° 7171. Ce volume contient ;

Un grand nombre de miniatures représentant des sujets relatifs à l'ouvrage. Petites pièces, dont quelques-unes sont réunies, dans le texte.

<small>Ces miniatures, d'un travail médiocre, offrent des particularités de vêtements et d'arrangements intérieurs à remarquer. La conservation est bonne.

Ce manuscrit a appartenu à Louis de Bruges, seigneur de la Gruthuyse. Il provient de Fontainebleau, n° 733, ancien catalogue, 522. Voir Van Praet, p. 182.</small>

Lancelot du Lac. Manuscrit sur vélin, du xiii° siècle, in-fol., veau marbré. Bibliothèque impériale, Manuscrits, fonds Lancelot, n°* 17-163, Regius 7173[5]. Ce volume contient :

Lettres initiales peintes, représentant des sujets de chevalerie, dans le texte.

<small>Ces miniatures sont presque entièrement gâtées.</small>

Le roman de Tristan complet. Manuscrit sur vélin, du xiii° siècle, in-fol., deux volumes, veau marbré. Bibliothèque impériale, Manuscrits, ancien fonds français, n°* 7175 et 7177. Ces volumes contiennent :

Un grand nombre de lettres initiales peintes, dans lesquelles sont des ornements et des armoiries, dans le texte.

<small>Ces miniatures sont bien exécutées. La conservation est bonne.

Ce manuscrit paraît avoir été fait en Italie. Il provient de l'ancienne bibliothèque mazarine, n°* 30 et 598.

Le numéro intermédiaire 7176 est aussi un exemplaire du roman de Tristan, sans peintures.</small>

1300 ? Roman de Tristan. Manuscrit sur vélin, du xiiie siècle, petit in-fol., veau marbré. Bibliothèque impériale, Manuscrits, ancien fonds français, n° 7176[2]. Baluze, 140. Ce volume contient :

Quelques initiales peintes, représentant des sujets relatifs à l'ouvrage, dans le texte.

> Ces petites peintures, d'un travail médiocre, n'offrent que peu d'intérêt. La conservation n'est pas bonne.
> Le volume est incomplet.

Le roman de Tristan. Manuscrit sur vélin, du xiiie siècle, in-fol., maroquin rouge. Bibliothèque impériale, Manuscrits, ancien fonds français, n° 7178. Ce volume contient :

Un très-grand nombre de miniatures représentant des sujets relatifs aux récits de ce roman ; combats, faits de guerre et maritimes, réunions, scènes d'intérieurs, personnages isolés. Pièces sans bords, peintes dans les marges inférieures, à presque chaque page du volume.

> Ces miniatures, d'un travail très-grossier, mais ne manquant pas par fois d'énergie et de vérité, offrent beaucoup de détails curieux relativement aux habillements et armures. La conservation n'est pas bonne.
> Ce manuscrit provient de l'ancienne bibliothèque Mazarine, n° 71.

Roman de Lancelot du Lac, qui forme une branche de celui du Saint-Graal, avec le titre : Histoire de la marche de Gaule, Agravani. Manuscrit sur vélin, de la fin du xiiie siècle, in-fol., maroquin rouge. Bibliothèque impériale, Manuscrits, ancien fonds français, n° 7185. Ce volume contient :

Lettre initiale peinte, représentant deux cavaliers. Au commencement du texte.

Cette miniature, d'un travail ordinaire, présente peu d'in- 1300 ?
térêt. La conservation n'est pas bonne.

Le Saint-Graal. Manuscrit sur vélin, du xiiie siècle, in-4,
parchemin. Bibliothèque impériale, Manuscrits, fonds
Colbert, n° 709. Regius 7185[4]. Ce volume contient :

Deux miniatures représentant des sujets relatifs à l'ouvrage ; fonds d'or. Petites pièces en larg. Au commencement et dans le texte.

Même note.

Histoire de Tristan et du Saint-Graal. Manuscrit sur vélin,
de la fin du xiiie siècle, in-fol., veau fauve. Bibliothèque
impériale, Manuscrits, ancien fonds français, n° 7185[6],
Cangé, n° 7. Ce volume contient :

Quelques miniatures représentant des faits relatifs aux récits de cet ouvrage, faits de guerre, etc. Pièce in-4, étroite en larg., en tête du texte, et petites pièces ou lettres peintes, dans le texte.

Ces miniatures n'ont que fort peu d'intérêt pour le travail et pour ce qu'elles représentent. La conservation n'est pas bonne ; la première miniature est entièrement gâtée.

Le roman de Tristan. Manuscrit sur vélin, du xiiie siècle,
petit in-fol., maroquin rouge. Bibliothèque impériale,
Manuscrits, ancien fonds français, n° 7187, ancien catalogue, n° 138. Ce volume contient :

Des miniatures représentant des sujets relatifs aux récits de ce roman ; compositions d'un petit nombre de personnages, faits de guerre, entrevues, scènes d'intérieurs, repas. Lettres initiales. Petites pièces carrées, dans le texte. Ornementations, musique notée.

Ces miniatures, d'un travail peu remarquable, offrent ce-

1300 ?

pendant de l'intérêt pour des détails de vêtements, d'accessoires et autres. La conservation est médiocre.

Roman de Tristan. Manuscrit sur vélin, du XIIIe siècle, petit in-fol., veau marbré. Bibliothèque impériale, Manuscrits, ancien fonds français, n° 7544. Ce volume contient :

De nombreux dessins coloriés représentant des faits relatifs aux récits de ce roman ; combats, rencontres, entrevues, scènes diverses et singulières, compositions sans bords, sur les marges du volume en bas.

Ces dessins sont d'un travail très-grossier et imparfait ; plusieurs ne sont pas terminés. Ils offrent peu d'intérêt sous le rapport des vêtements et armures. La conservation est mauvaise.

La quete du Saint-Graal. Manuscrit sur vélin, du XIIIe siècle, in-fol., maroquin rouge. Bibliothèque impériale, Manuscrits, supplément français, n° 540[7]. Ce volume contient :

Quelques miniatures représentant des sujets relatifs à l'ouvrage ; fond d'or. Très-petites pièces, dans le texte.

Ces miniatures, d'un travail très-médiocre, n'offrent point d'intérêt. La conservation n'est pas bonne.

Roman de Graal, ou suite de Perceval le Galois, composé par Chrestien Manesier de Troyes. Manuscrit sur vélin, in-fol. Bibliothèque de l'École de médecine de Montpellier, n° 249. Catalogue général des manuscrits des bibliothèques des départements, t. I, p. 379. Ce manuscrit contient :

Diverses miniatures.

Le roman du chevalier au Cygne. Manuscrit sur vélin, du XIIIe siècle, in-fol., maroquin rouge. Bibliothèque

impériale, Manuscrits, supplément français, n° 540 s. 1300 ?
Ce volume contient :

Deux miniatures divisées en six compartiments, représentant des sujets de l'ouvrage, réunions de personnages, combats, etc. Pièces in-4 en haut. En tête du volume et au feuillet 58.

Quelques miniatures, idem. Pièces de diverses grandeurs, dans le texte.

> Ces miniatures, d'un travail médiocre, présentent quelque intérêt pour les vêtements, armures, etc. La conservation n'est pas bonne.

Le roman de Cleomadès, par Adenez le roi. — Ogier le Danois. — Le roman de Berte aux grans piés. — Les Dis des Sages, etc., etc. Manuscrit sur vélin, du xiiie siècle, in-fol., maroquin rouge. Bibliothèque de l'Arsenal, Manuscrits français, belles-lettres, n° 175. Ce volume contient :

Nombreuses miniatures et initiales représentant des sujets relatifs aux textes des ouvrages ; celle qui est en tête d'Ogier le Danois offre probablement le portrait de l'auteur Adenez, surnommé le roi Adenez. Celle qui est au commencement du roman de Berte, représente un homme combattant un lion ; un roi et une reine avec leur cour sont devant une table (feuillet 120, recto). Une autre miniature, de la légende des trois morts et des trois vifs est remarquable. Pièces de diverses grandeurs, dans le texte, sauf une qui est séparée.

> Ces miniatures, peintes par un habile artiste, sont d'un dessin correct et d'une fine exécution. Elles offrent de l'intérêt pour beaucoup de détails de vêtements, d'armures, d'ameublements, d'instruments de musique, etc.

1300 ? La conservation est belle, sauf celle de la première miniature.

Figure d'après une miniature de ce manuscrit : légende des trois morts et des trois vifs. Pl. lithogr. et color. in-8 en larg. Revue archéologique, 1845, pl. 31, à la page 243.

Guillaume-Pamphile et Galatée. Manuscrit du xiii° siècle, dernier tiers, in-....... Bibliothèque des ducs de Bourgogne, n° 4783, Marchal, t. I, p. 96. Ce volume contient :

Des miniatures.

L'histoire de Melusine. Manuscrit sur vélin, petit in-fol., veau brun. Bibliothèque de l'Arsenal, Manuscrits français; belles-lettres, 234. Ce manuscrit contient :

Quelques miniatures représentant des sujets relatifs à cet ouvrage. Petites pièces, dans le texte.

Ces miniatures sont peu intéressantes, et leur conservation n'est pas bonne.

Le roman de la Rose. Manuscrit du xiii° siècle, dernier tiers, in-....... Bibliothèque des ducs de Bourgogne n° 9576, Marchal, t. I, p. 192. Ce volume contient :

Des miniatures.

Fragment du roman de la Rose. Manuscrit du xiii° siècle, dernier tiers, in-...... Bibliothèque des ducs de Bourgogne, n° 11187, Marchal, t. I, p. 224. Ce volume contient :

Des miniatures.

Des trois mors et des trois vis. — Roman de la Rose, par Guillaume de Lorris et Jean de Meung. Manuscrit sur vélin, du xiii° siècle, in-fol., parchemin. Bibliothèque

impériale, Manuscrits, fonds Lamarre, n° 270, Regius 6988². Ce volume contient : 1300?

Des miniatures représentant des sujets de l'ouvrage, compositions d'un petit nombre de personnages. On y voit la figure de Jehan de Meung (au feuillet 25). Petites pièces en largeur, dans le texte.

> Ces miniatures, fort médiocres sous le rapport du travail, offrent quelque intérêt pour les costumes. La conservation n'est pas bonne.
>
> Ce manuscrit contient l'une des plus anciennes copies du roman de la Rose.

Romans divers en français, Lancelot du Lac. — La quête du Saint-Graal. Manuscrit sur vélin, du XIIIᵉ siècle, in-fol., veau fauve. Bibliothèque impériale, Manuscrits, fonds Colbert, n° 2437, Regius 6959³. Ce volume contient :

Nombreuses initiales peintes, représentant des compositions d'un petit nombre de personnages, dans le texte.

> Ces miniatures, de travail peu remarquable, offrent quelque intérêt pour les vêtements. La conservation est médiocre.

Vegece; de la chevalerie. —Testament de Jehan de Meung. Manuscrit sur vélin, du XIIIᵉ siècle, in-8, cartonné. Bibliothèque impériale, Manuscrits, ancien fonds français, n° 7941. Ce volume contient :

Quatre miniatures représentant des sujets de guerre. Pièces in-16 en larg. D'autres miniatures ont été coupées ; quelques ornementations et armoiries, dans le texte du premier ouvrage.

> Ces miniatures, d'un travail ordinaire, offrent quelque intérêt pour des détails d'habillements et d'armures. La conservation n'est pas bonne, et ce volume a souffert des mutilations.

1300 ? Le livre de Chevalerie, par Végèce, traduit du latin en français par Jehan de Meung, pour Philippe IV, roi de France. Manuscrit sur vélin, de la fin du xiii° siècle, petit in-fol., veau brun. Bibliothèque de l'Arsenal, Manuscrits français, belles-lettres, n° 227. Ce volume contient :

Miniature représentant un prince assis sur son trône, entouré de cinq personnages, auquel l'auteur, un genou en terre, offre son volume. Pièce in-8 en haut.; au-dessous le commencement du texte, le tout dans une bordure d'ornements et animaux; en bas, trois écussons d'armoiries; en tête du volume. Quatre autres miniatures qui devaient orner ce volume n'ont pas été exécutées.

Cette miniature, de bon travail, présente de l'intérêt pour les vêtements des personnages. La conservation est belle.

HISTOIRE.

Histoire universelle depuis la création. Manuscrit sur vélin, du xiii° siècle, in-fol., veau brun. Bibliothèque impériale, Manuscrits, supplément français, n° 179. Ce volume contient :

Des miniatures représentant des sujets des récits de cet ouvrage; composition d'un petit nombre de personnages, fond d'or. Pièces de différentes grandeurs, dans le texte.

Ces miniatures, de travail médiocre, offrent peu d'intérêt. La conservation est mauvaise.

Diverses histoires de Gestes, ou Chronique universelle. Manuscrit sur vélin, du xiii° siècle, petit in-fol., veau marbré. Bibliothèque impériale, Manuscrits, ancien fonds français, n° 7505. Ce volume contient :

Un grand nombre de miniatures et dessins à la plume, coloriés ou non terminés, représentant des faits divers, combats, conférences, vues de villes et d'édifices, scènes maritimes et autres, dans le texte, et placées irrégulièrement.

1300 ?

> Ces miniatures et dessins, fort grossièrement exécutés, présentent quelque intérêt sous le rapport des costumes et d'autres détails. Leur conservation est médiocre, et quelquefois mauvaise.

Liure des estories Rogier. — L'histoire depuis le commencement du monde jusqu'à Pompée. Manuscrit sur vélin, du XIII° siècle, in-fol., maroquin rouge. Bibliothèque impériale, Manuscrits, fonds de Sorbonne, n° 381. Ce volume contient :

Miniatures représentant des sujets relatifs aux récits de l'ouvrage; réunions de personnages, scènes d'intérieurs, combats, dans l'un desquels on voit des éléphants, scènes de guerre et maritimes, triomphes, morts, faits singuliers; les fonds sont en or. Pièces de diverses grandeurs, dans le texte.

> Ces miniatures, d'un bon travail pour le temps où elles ont été exécutées, offrent beaucoup d'intérêt pour des détails de vêtements, d'armures et d'accessoires divers. La conservation est bonne.

Chronique abrégée depuis le commencement du monde jusqu'à Jules César. — Liure de philosophie et de moralité, en vers. — Autres Chroniques. — Ouvrage sur les saints lieux de Jérusalem, etc. — Des pubes (proverbes) au Villain, en vers. Manuscrit sur vélin, du XIII° siècle, petit in-fol., veau brun. Bibliothèque impériale, Manuscrits, fonds de Saint-Germain des Prés, français, n° 658. Ce volume contient :

1300 ? Des miniatures représentant des sujets relatifs aux récits de l'ouvrage; compositions d'un petit nombre de personnages, sur fond d'or. Petites pièces de diverses grandeurs, dans le texte. Plusieurs miniatures et les deux premiers feuillets du texte ont été enlevés.

> Ces miniatures, d'un travail ordinaire, sont curieuses seulement sous le rapport de l'époque où elles ont été peintes, et offrent d'ailleurs peu d'intérêt. La conservation des miniatures restantes est bonne.

L'histoire de Troyes, traduite du latin en françois, sans nom de traducteur. Manuscrit sur vélin, du XIII° siècle, in-fol., veau marbré. Bibliothèque impériale, Manuscrits, fonds Lancelot, n° 172, Regius 7630³. Ce volume contient :

Miniature et bordures, au feuillet 1 recto.

> Ces miniatures sont entièrement gâtées.
> Une mention, en tête du volume, porte qu'il appartenait à maistre Jean le Monier, aumônier du roi. Le 1ᵉʳ mars 1585.

Histoire du siége de Troie. Manuscrit in-fol. sur vélin. Bibliothèque de Grenoble à l'Université, G. Hænel, 167, n° 413. Ce manuscrit contient :

Des miniatures diverses.

Historia Alexandri impris Macedonii. Manuscrit sur vélin, du XIII° siècle, in-4, maroquin rouge. Bibliothèque impériale, Manuscrits, ancien fonds latin, n° 8501. Ce volume contient :

Des nombreux dessins au trait ou légèrement coloriés, représentant des sujets divers relatifs aux récits de l'ouvrage; combats, siéges, scènes de guerre et maritimes, entrevues, repas, sujets singuliers. Les dessins des premiers feuillets sont seuls coloriés, les

autres sont au trait. Pièces de diverses grandeurs, 1300? dans le texte.

> Ces dessins, d'une assez bonne exécution, sont très-curieux sous le rapport des sujets qu'ils représentent, pour les armures, les vêtements et d'autres particularités. La conservation est médiocre.

Vraie histoire d'Alexandre. Manuscrit du XIII° siècle, dernier tiers, de 23°. Bibliothèque des ducs de Bourgogne, n° 11040, Marchal, t. II, p. 207. Ce volume contient :

Des miniatures diverses.

Figures d'après des miniatures de ce manuscrit : deux pl. in-8 en haut. Messager des sciences, etc. Gand, Florian Frocheur, 1847, p. 393.

Le roman des Sept Sages. Manuscrit sur vélin, du XIII° siècle, petit in-fol., veau marbré. Bibliothèque impériale, Manuscrits, ancien fonds français, n° 7519. Ce volume contient :

Deux miniatures représentant des personnages assemblés. Petites pièces en largeur, dans le texte.

> Ces miniatures, d'un travail très-ordinaire, n'offrent que peu d'intérêt pour les vêtements. La conservation est médiocre.

Le roman des sept sages de Rome. Manuscrit sur vélin, du XIII° siècle, in-fol., 3 vol., maroquin rouge, Bibliothèque impériale, Manuscrits, fonds de Lavallière, n° 13, Catalogue de la vente, n° 4096. Ce manuscrit contient :

Un grand nombre de miniatures (252) représentant des faits relatifs aux récits de l'ouvrage; combats, siéges, entrevues, scènes d'intérieur, etc. Pièces de diverses grandeurs, dans le texte.

> Ces miniatures, d'un travail médiocre, offrent des détails

que l'on peut remarquer pour les vêtements, arrangements intérieurs, accessoires, etc. La conservation n'est pas bonne, et plusieurs de ces peintures sont entièrement gâtées.

Ce manuscrit a fait partie de la bibliothèque de Charles V; il a appartenu à l'amiral de Graville.

Le liure de lenseignement puéril, etc. — Le romans des vij sages de Romme, Manuscrit sur vélin, du xiiie siècle, petit in-fol., veau marbré. Bibliothèque impériale, Manuscrits, fonds de Lavallière, n° 48. Catalogue de la vente, 672. Ce volume contient :

Miniatures représentant des arbres auxquels sont attachés des médaillons portant les indications des vices et des vertus; en bas sont des personnages figurant l'intelligence, le gentil, le juif, le sarrazin et le crestien. Pièces petit in-fol. en haut., dans le milieu du volume.

Deux miniatures représentant des sujets sacrés. Petites pièces, dans le texte.

Ces miniatures, de médiocre travail, offrent peu d'intérêt. La conservation n'est pas bonne.

L'Histoire des sept sages de Rome, de Marc le sénéchal, de Lourias son fils et de Lucain. Manuscrit sur vélin, in-fol. Bibliothèque de l'Arsenal, Manuscrits français, belles-lettres, 247. Ce manuscrit contient ;

Quelques miniatures représentant des sujets relatifs à l'ouvrage. Petites pièces, dans le texte.

Ces miniatures offrent peu d'intérêt. La conservation est bonne.

Le livre des sept sages de Rome. Manuscrit du xiiie siècle, dernier tiers, in-...... Bibliothèque des ducs de Bour-

gogne, n° 9245, Marchal, t. I, p. 185. Ce volume contient : 1300 ?

Des miniatures.

> Vitæ sanctorum. Manuscrit sur vélin, du xiii° siècle, in-fol., parchemin. Bibliothèque impériale, Manuscrits, ancien fonds latin, n° 5371. Baluze, 263, Regius, 3864°. Ce volume contient :

Dessin au trait représentant une figure SAPIENTIA dans un portique, avec des inscriptions; in-fol. en haut., au feuillet 232 recto.

> Ce dessin, d'exécution très-médiocre, offre peu d'intérêt pour la figure qu'il représente. La conservation du volume est mauvaise.

> La Vie des Saints. Manuscrit sur vélin, du xiii° siècle, petit in-fol., veau brun. Bibliothèque impériale, Manuscrits, fonds de Saint-Germain des Prés, français, n° 905. Ce volume contient :

Des miniatures représentant des sujets relatifs aux récits de l'ouvrage; compositions d'un ou de deux à trois personnages, dans le texte.

> Elles sont de peu d'intérêt et mal conservées.

> La Vie des Saints Pères. Manuscrit du xiii° siècle, dernier tiers, in-...... Bibliothèque des ducs de Bourgogne, n° 9230, Marchal, t. I, p. 185. Ce volume contient :

Des miniatures.

> Vie des Pères du désert, attribuée à saint Jérôme. — Vies de saint Martin, de saint Nicolas et de saint Jean l'évangéliste, etc. Manuscrit sur vélin, du xiii° siècle, in-fol., veau marbré. Bibliothèque impériale, Manuscrits, ancien fonds français, n° 7023. Ce volume contient :

Quelques miniatures ou lettres initiales peintes, repré-

1300 ?

sentant des sujets relatifs à l'ouvrage. Petites pièces, dans le texte.

<blockquote>Ces miniatures, d'un travail ordinaire, offrent de l'intérêt pour quelques détails de vêtements et d'accessoires. On peut remarquer celle qui représente un supplice par le feu, dans laquelle une femme se sert d'un soufflet comme ceux d'aujourd'hui ; vers la fin du volume. La conservation est médiocre.

Ce manuscrit a fait partie de la bibliothèque d'Alexandre Petau, et provient de l'ancienne Bibliothèque Mazarine, n° 382.</blockquote>

Vies des Pères du désert, mises en français. Manuscrit sur vélin, du xiii° siècle, petit in-4, veau brun. Bibliothèque impériale, Manuscrits, fonds Notre-Dame, n° 238, E, $\frac{2}{3}$. Ce volume contient :

Un grand nombre de miniatures représentant des sujets relatifs aux récits de l'ouvrage ; faits de la vie des Pères du désert, conférences, apparitions, prédications, etc. Pièces de diverses grandeurs, sans bords, dans le texte.

<blockquote>Ces miniatures, d'un travail fort grossier, ont de l'intérêt par beaucoup de particularités que l'on y trouve sur les vêtements, accessoires et usages. La conservation est bonne, mais une des miniatures a été enlevée.</blockquote>

Vies des Pères hermites. Manuscrit sur vélin, du xiii° siècle, petit in-fol., maroquin rouge. Bibliothèque impériale, Manuscrits, ancien fonds français, n° 7331. Ce volume contient :

Quelques lettres initiales peintes représentant des sujets relatifs à l'ouvrage, compositions d'un ou deux personnages, dans le texte. Quelques ornements avec animaux.

<blockquote>Ces petites miniatures, d'un travail ordinaire, n'offrent que</blockquote>

peu d'intérêt sous le rapport de ce qu'elles représentent. La 1300
conservation est bonne.

La vie de saint Clément. Manuscrit sur parchemin, in-4, maroquin noir. Bibliothèque de l'Arsenal, Manuscrits français, histoire, 71. Ce manuscrit contient :

Soixante-douze miniatures représentant les faits de la vie de saint Clément. In-4 en larg., une en tête de chaque page.

Ces miniatures, fort curieuses, offrent des compositions de diverses natures et des particularités dignes de remarque. La conservation est médiocre.

Saint Hildephonsus. Manuscrit sur vélin, du XIII° siècle, petit in-4, maroquin rouge. Bibliothèque impériale, Manuscrits, ancien fonds latin, n° 2833, Colbert, 4479. Regius 4345[6]. Ce volume contient :

Des lettres initiales peintes représentant des sujets saints. Petites pièces, dans le texte.

Ces miniatures offrent très-peu d'intérêt par la manière dont elles sont exécutées, et pour ce qu'elles représentent. La conservation du volume n'est pas bonne, et plusieurs parties des feuillets sont enlevées.

Chronique de saint Isidore de Séville, etc. Manuscrit sur vélin, du XIII° siècle, in-fol., veau marbré. Bibliothèque impériale, Manuscrits, ancien fonds français, n° 7135. Ce volume contient :

Miniature divisée en huit petits compartiments, représentant des sujets de l'Écriture sainte. Pièce in-8 en larg.; au-dessous est le commencement du texte; en bas, autre miniature in-4 en larg., bande, représentant un sujet presque entièrement effacé, le tout dans une bordure d'ornements. In-fol. en haut., au feuillet 1 recto.

1300 ? Des lettres initiales peintes, représentant des personnages divers à mi-corps; l'une a été coupée.

> Ces miniatures sont d'un travail fin; elles offrent de l'intérêt pour des détails de vêtements. La miniature placée en tête du volume est gâtée; les lettres sont de bonne conservation.
> Ces peintures pourraient être d'un artiste italien.
> Ce manuscrit a appartenu à Jean Pierre Olivier et à Peiresc. Il provient de l'ancienne bibliothèque du cardinal Mazarin, n° 1043. Il a été décrit par M. Champollion-Figeac dans les prolégomènes de l'édition qu'il a donnée de la Chronique d'Aimé. Paris, 1835.

La vie saint Palce (saint Patrice) et diverses autres vies de saints et saintes, en prose et en vers. Manuscrit du xiiie siècle, petit in-4, veau brun. Bibliothèque impériale, Manuscrits, fonds de Saint-Germain des Prés, français, n° 1862. Ce volume contient :

Quelques miniatures représentant des sujets relatifs à ces opuscules, compositions d'un ou de deux personnages. Petites pièces, dans le texte.

> Ces miniatures, d'un très-médiocre travail, n'offrent aucun intérêt. La conservation est mauvaise.

Martyrologium. Manuscrit sur vélin, de la fin du xiiie siècle ou du commencement du xive, avec calendrier parisien, in-fol., veau brun. Bibliothèque impériale, Manuscrits, ancien fonds latin, n° 5185[c.c.] Ce volume contient :

Quelques miniatures et lettres peintes représentant des sujets saints. Pièces de diverses grandeurs, dans le texte.

> Ces miniatures, d'un travail ordinaire, offrent quelques détails intéressants sous le rapport des vêtements et arrangements intérieurs. La conservation est médiocre.

Histoire ecclésiastique. Manuscrit sur vélin, du xiii° siècle, in-4, maroquin rouge. Bibliothèque impériale, Manuscrits, ancien fonds français, n° 7330. Ce volume contient :

1300 ?

Une miniature et quelques lettres initiales peintes, représentant des sujets relatifs à l'ouvrage. Petites pièces ; la miniature en tête du volume, les lettres dans le texte.

> Ces petites peintures, de peu de mérite sous le rapport du travail, n'offrent qu'un intérêt médiocre pour les détails de vêtements et d'autres particularités. La conservation n'est pas bonne.

De Pharemon le pmier roi de Frache, de Clode, de Meroueeus, de Cilderivis, rois des Franchois, et de Clouis qi fu le pmiers rois de Franche, etc. Cronique depuis Pharamond jusqu'au roi Philippe le Hardi. Manuscrit sur vélin, du xiii° siècle, petit in-fol., veau brun. Bibliothèque impériale, Manuscrits, fonds de Saint-Germain des Prés, français, n° 660. Ce volume contient :

Lettre initiale peinte, représentant un roi et une reine assis, au-dessous le commencement du texte ; le tout dans une bordure avec figures, chasse, guerrier, etc., petit in-fol. en haut., au feuillet 1 du texte, recto. Lettres initiales à ornements peintes.

> Cette miniature, d'un bon travail pour l'époque à laquelle elle a été peinte, est curieuse pour les vêtements des deux personnages. La conservation est bonne.

Histoire de Saint-Denis. — La mort du roi Dagobert, etc., en vers. Manuscrit sur vélin, du xiii° siècle, in-4, maroquin rouge. Bibliothèque impériale, Manuscrits, supplément français, n° 2007. Ce volume contient :

Miniatures représentant des sujets relatifs aux textes du

1300 ?

volume, sacrés et autres. Pièces de diverses grandeurs, dans le texte.

Ces miniatures, de travail peu remarquable, offrent de l'intérêt pour des détails de vêtements, ameublements et accessoires. La conservation est bonne.

L'histoire de Karlemaines et des douze Pairs de France, en français et en latin, par larchevesque Turpin. Manuscrit sur vélin, du xiii° siècle, in-fol. maximo, maroquin citron. Bibliothèque impériale, Manuscrits, ancien fonds français, n° 6795, ancien n° 65. Ce volume contient :

Dessin colorié représentant un vaisseau. Pièce petit in-4 en larg., au commencement du texte.

Ce dessin, d'un travail fort ordinaire, est curieux pour le sujet qu'il représente, et pour cette époque. La conservation est médiocre.

La conquête d'Espagne, par Charlemagne, en français. Manuscrit sur vélin, du xiii° siècle, in-4, veau fauve. Bibliothèque de l'Arsenal, Manuscrits français, belles-lettres, n° 214ª. Ce volume contient :

Miniature représentant Charlemagne, auquel un personnage à genoux paraît remettre une lettre. Petite pièce carrée, en tête du texte.

Cette miniature, sans rapport réel avec les monuments du temps de Charlemagne, offre peu d'intérêt. La conservation n'est pas bonne.

Caroli magni gesta. Manuscrit sur vélin, du xiii° siècle, in-8, peau. Bibliothèque impériale, Manuscrits, ancien fonds latin, n° 6191, Colbert, 4507. Regius 10306[4.4.] Ce volume contient :

Un dessin colorié représentant des figures de femmes avec des noms de vertus, tenant des médaillons à inscriptions. Pièce in-8, au feuillet 6, verso.

Quelques lettres initiales peintes, représentant des ornements et une figure. Petites pièces, dans le texte.

1300?

<small>Ce dessin et ces miniatures offrent très-peu d'intérêt pour le travail et pour les sujets représentés. La conservation est médiocre.</small>

Histoire de la guerre d'Outremer pour la conquête de la Terre Sainte, par Guillaume de Tyr, traduction anonyme. Manuscrit sur vélin, du xiiie siècle, petit in-fol., veau marbré. Bibliothèque impériale, Manuscrits, ancien fonds français, n° 7188[2]. Ce volume contient :

Des miniatures représentant des faits relatifs aux récits de l'ouvrage, combats, rencontres, etc. Petites pièces, dans le texte, en tête de chacun des vingt-deux livres de l'ouvrage.

<small>Ces miniatures, assez finement exécutées, n'offrent pas beaucoup d'intérêt pour ce qu'elles représentent. Leur conservation est médiocre.</small>

<small>Ce manuscrit provient de l'ancienne bibliothèque de Ch. Maurice Le Tellier, archevêque de Reims.</small>

Histoire des guerres d'Outremer. Manuscrit sur vélin, du xiiie siècle, in-fol., basane jaune. Bibliothèque impériale, Manuscrits, ancien fonds français, n° 8314[6], Colbert, 2688. Ce volume contient :

Quelques miniatures représentant des faits relatifs aux récits de l'ouvrage, réunions de gens de guerre, etc. Petites pièces en largeur, dans le texte.

<small>Ces miniatures offrent peu d'intérêt tant sous le rapport du travail que sous celui de ce qu'elles représentent. La conservation est médiocre.</small>

Guerres d'outremer, par Guillaume de Tyr. Manuscrit sur vélin, du xiiie siècle, in-fol., maroquin rouge. Biblio-

1300 ? thèque impériale, Manuscrits, n° 8409^(b.5.A), Colbert, 1105. Ce volume contient :

Quelques miniatures représentant des faits relatifs aux récits de l'ouvrage, réunions de divers personnages. Petites pièces en largeur, dans le texte.

<small>Même note.</small>

Les estoires d'Outremer (jusqu'à Frédéric II), par Guillaume de Tyr. Manuscrit du xiiie siècle, dernier tiers, de 30°. Bibliothèque des ducs de Bourgogne, n° 9492, Marchal, t. II, p. 429. Ce volume contient :

Des miniatures diverses.

Suite des estoires d'Outremer, jusques vers la fin des croisades (depuis le départ de l'empereur Frédéric jusqu'en 1263). Manuscrit du xiiie siècle, dernier tiers, de 30°. Bibliothèque des ducs de Bourgogne, n° 9493, Marchal, t. II, p. 429. Ce volume contient :

Des miniatures diverses.

Histoire d'Outremer et du roi Salchadin. — Histoire des comtes de Flandres. — Histoire de l'empereur Henri de Constantinople. — Histoire des ducs de Normandie et des rois d'Angleterre. Manuscrit sur vélin, du xiiie siècle, in-fol., veau brun. Bibliothèque impériale, Manuscrits, supplément français, n° 455. Ce volume contient :

Miniature représentant divers personnages des deux côtés d'une église. Pièce in-8 en larg. Au commencement du texte du premier ouvrage.

Quelques miniatures représentant un seul personnage ou un petit nombre de figures. Petites pièces carrées, dans le texte.

<small>Ces miniatures, d'un médiocre travail, offrent peu d'intérêt.</small>

Chroniques de France jusqu'en l'an 1223. Manuscrit sur vélin, du xiii° siècle, in-fol., veau fauve. Bibliothèque impériale, Manuscrits, ancien fonds français, n° 8396. Ce volume contient :

1300?

Miniature en grisaille représentant l'auteur à genoux, offrant son livre à un roi assis; trois autres personnages debout sont dans la salle qui est tapissée de fleurs de lis. Pièce in-16 en larg. Au commencement du texte.

<small>Cette miniature, d'un travail ordinaire, offre peu d'intérêt pour les vêtements. La conservation est bonne.</small>

Légendes et traduction de la chronique de Sigebert, jusqu'en 1278. Manuscrit sur vélin, de la fin du xiii° siècle, in-fol., veau marbré. Bibliothèque impériale, Manuscrits, n° 7137². Ce volume contient :

Quelques miniatures représentant des sujets relatifs aux récits de l'ouvrage; compositions d'un petit nombre de personnages. Petites pièces, dans le texte. Ornementations.

<small>Ces petites peintures sont de bonne exécution; on y trouve quelques détails intéressants pour les vêtements et d'autres particularités. La conservation est belle.
Ce manuscrit provient de l'ancienne bibliothèque de M. Faure, n° 124.</small>

Faits historiques.

Deux bas-reliefs représentant des sujets relatifs à la création. Deux pl. in-12 et in-8 en larg., grav. sur bois. Annales archéologiques, Didron, t. IX, aux pages 105, 108, dans le texte. == Miniature, idem, d'un manuscrit de la Bibliothèque nationale. Petite pl., idem, à la page 181, dans le texte. == Miniature,

1300 ? idem, de la Bibliothèque de l'Arsenal, idem, à la page 236.

<blockquote>Les indications positives d'où ont été tirés les deux bas-reliefs, et celles des manuscrits, n'ont pas été données dans ce recueil.</blockquote>

Quatre vitraux du XIIIe siècle, représentant des sujets de l'histoire sainte, dans l'église de Saint-Pierre, cathédrale de Troyes. Quatre pl. in-fol. en haut. et en larg., lithogr. Arnaud, Voyage — dans le département de l'Aube, pl. non numérotées, p. 178 à 180.

Deux plaques d'autel en émail incrusté, représentant la salutation angélique et le Christ en croix, à figures en relief, travail de Limoges, du XIIIe siècle. Au Musée de l'hôtel de Cluny, n[os] 941, 942.

Plaque en cuivre émaillé, représentant J. C. assis, de style bysantin, du cimetière d'Osly (Aisne). Pl. in-8 en haut., lithogr. color. Bulletin de la Société — de Soissons, t. VII, à la page 47.

Retable en bois sculpté, représentant des sujets de la passion, provenant de l'abbaye de Cluny. Pl. lith. et color., in-fol. m° en larg. Du Sommerard, les Arts au moyen âge, atlas, chap. XII, pl. 1.

Groupe en bronze doré, représentant la flagellation, provenant des fabriques de Limoges, du XIIIe siècle, de la collection du Sommerard. Partie d'une pl. lith. et color., in-fol. m° en larg. Du Sommerard, les Arts au moyen âge, album, 2e série, pl. 38, n° 3 (le texte porte pl. 28).

Couverture d'évangéliaire, deux plaques en émail incrusté, représentant la figure du Seigneur et le Christ

en croix, travail de Limoges, du xiii® siècle. Au Musée de l'hôtel de Cluny, n° 943. 1300?

Vitrail de l'abbaye de Saint-Remi, à Reims, représentant le Christ. Partie d'une pl. in-fol. max°, color. en larg. Martin et Cahier, Monographie de la cathédrale de Bourges, pl. étude 12, D.

Émail byzantin exécuté à Limoges, couverture d'un évangeliaire donné par saint Louis, travail du xiii® siècle, représentant J. C. assis et en croix, de la collection du Sommerard. Pl. lithogr. et color., in-fol. m° en larg. Du Sommerard, les Arts au moyen âge, album, 5® série, pl. 22.

Statue du Christ assis dane une niche, de l'abbaye de Blanche Laude, et maintenant au Musée de Saint-Lô. Pl. in-8 en haut., grav. sur bois. De Caumont, Bulletin monumental, t. XII, à la page 299, dans le texte.

Miniature représentant Jésus-Christ assis, entouré des quatre évangélistes qui ont le corps d'homme et chacun la tête de l'animal qui lui sert d'emblème. Pl. in-8 en haut., lithogr. Bulletin des comités historiques, archéologie — beaux-arts, t. IV, 1853, à la page 51.

>Parmi les exemples nombreux du peu de soins que les auteurs qui publient des reproductions de miniatures de manuscrits du moyen âge mettent à faire connaître les détails relatifs à ces miniatures, on peut citer particulièrement celui-ci.
>
>L'article qui explique cette planche n'indique ni le titre du manuscrit contenant cette miniature, ni la bibliothèque dont ce volume fait partie, ni l'opinion de l'auteur de l'article sur l'époque à laquelle ce manuscrit peut avoir été peint. Cela se trouve ainsi publié dans un recueil donné par un comité

1300 ? chargé de recueillir, reproduire et expliquer des documents sur l'histoire et les arts de la France.

Je place cette miniature au xiiie siècle, dans l'incertitude de l'époque à laquelle on peut réellement la classer.

Rose du fénétrage central dans la chapelle de la Sainte-Vierge de la cathédrale de Beauvais, représentant J. C. en croix et quatre personnages. Partie d'une pl. in-fol. m° en larg. Martin et Cahier, Monographie de la cathédrale de Bourges, pl. étude 4, C.

La sainte Vierge et Jésus-Christ assis, miniature d'un Missel, manuscrit in-fol. de la Bibliothèque de la ville d'Amiens, provenant de l'abbaye de Corbie. Pl. in-8 en haut., lithogr. Mémoires de la Société des antiquaires de Picardie, t. III, p. 383, atlas, pl. 22, n° 57.

Le couronnement de la Vierge, saint Jacques, et l'histoire d'Esther, miniatures d'un manuscrit contenant la seconde partie d'une Bible complète, in-fol. sur vélin, de la Bibliothèque de la ville d'Amiens, provenant de celle de Corbie. Partie d'une pl. et pl. in-8 en haut., lithogr. Idem, t. III, p. 372 et suiv., atlas, pl. 9 et 18, n[os] 47, 48, 49.

Retable de l'autel de la Vierge, dans la sacristie de l'église cathédrale de Saint-Benigne de Dijon, représentant la Vierge et quatre figures d'évêques et de guerriers. Pl. in-8 en haut. Mémoires de l'Académie — de Dijon, 1829, Ferret de Saint-Mesmin, à la page 255.

Sculpture représentant la Vierge aux anges, de la fin du xiiie siècle, au jubé de la cathédrale de Chartres. Pl. in-4 en haut. Annales archéologiques, t. X, à la page 161.

Peinture murale représentant la sainte Vierge et autres figures, au-dessus d'un tombeau d'un sire de Clinchamp, dans l'église de Neuvilette. Pl. in-8 en larg., lithogr. Hucher, Études sur l'histoire et les monuments du département de la Sarthe, à la page 198. 1300?

Histoire légendaire de Joseph, peinte par Clément de Chartres, vitrail de la cathédrale de Rouen. Pl. lith., in-fol. en haut., color. De Lasteyrie, Histoire de la peinture sur verre, pl. 33.

Peintures à fresque, du XIIIe siècle, représentant les figures des apôtres, dans l'église de Saint-Hubert de Waville (Moselle). Petites pl. grav. sur bois. Bulletin monumental, G. Boulangé, 2e série, t. X, 20e de la collection, 1854, p. 188 et suiv., dans le texte.

Enterrement de Grégoire de Naziance, extrait d'un manuscrit de la Bibliothèque du roi, n° 2296. Dessin in-4. Recueil Gaignières à Oxford, t. VII, f. 206.

> L'indication du manuscrit n'est pas exacte, et une telle miniature ne se trouve pas dans un manuscrit portant ce numéro. Cette reproduction ne peut donc pas être classée à l'article du manuscrit lui-même qui ne m'est pas connu. Je la place à cette date.

Vitrail du XIIIe siècle, de l'église cathédrale de Rouen, représentant la vie de saint Julien l'Hospitalier. *Dess. et grav. d'après le vitrail, par Mlle Espérance Langlois*, 1823. Pl. in-fol. en haut., étroite. Langlois, Essai historique, etc., pl. 1, p. 35. = Même pl. Séances publiques de la Société libre d'émulation de Rouen, 1823, pl. 1.

Christ de saint Lazare d'Autun. Pl. in-12 en haut.,

1300 ? grav. sur bois. De Caumont, Bulletin monumental, t. XIV, à la page 103, l'abbé Crosnier, dans le texte.

Tapisserie du xiii⁰ siècle, représentant la légende de saint Martin de Tours. Musée du Louvre, objets divers, n° 1117, comte de Laborde, p. 415.

Légende de saint Martin, vitrail de la cathédrale de Tours. Pl. lithogr., in-fol. en haut., color. De Lasteyrie, Histoire de la peinture sur verre, pl. 16.

Statue dite de sainte Ozanne, dans la crypte Saint-Paul, à Jouarre. Partie d'une pl. in-fol. en larg. Fichot, les monuments de Seine-et-Marne, livrais. 17 et 18.

Évêque suffragant et son église, saint Philippe et saint Thomas apôtres, deux vitraux de la cathédrale de Reims. Pl. lithogr., in-fol. en haut., color. De Lasteyrie, Histoire de la peinture sur verre, pl. 15.

Vitrail représentant sainte Catherine, de la cathédrale de Metz, probablement d'un artiste nommé Philippe Hermann. Pl. in-8 en haut. Begin, Histoire — de la cathédrale de Metz, vol. 1, à la page 160.

Pilier nommé le Saint-Pilon, près de Saint-Maximin (Var), sur lequel est un groupe de sainte Madeleine soutenue par des anges. Pl. in-8 en haut., lithogr. Bulletin des comités historiques, Archéologie, — Beaux-Arts, 1850, n° 4, à la page 108.

Histoire de sainte Radegunde, deux vitraux de l'église de Sainte-Radegunde, à Poitiers. Pl. lithog., in-fol. en haut., color. De Lasteyrie, Histoire de la peinture sur verre, pl. 19.

Histoire de Judith, vitrail de la Sainte-Chapelle de Paris.

Pl. lithogr., in-fol. en haut., color. De Lasteyrie. 1300?
Idem, pl. 29.

Restes d'une statue équestre prétendue de Grallon, comte de Cornouaille, roi des Bretons Armoriquains, en 435, fondateur des églises de Quimper, mort vers 444, dans l'église de Saint-Corentin, à Quimper. Dessin in-12 en larg. Percier, Croquis à Paris, etc. Bibliothèque de l'Institut.

<small>Ce monument incertain est probablement du xiii^e siècle.</small>

Miniatures d'un manuscrit latin de l'Apocalypse, de la bibliothèque de M. de Chièvres, dont l'une paraît représenter saint Louis et Marguerite de Provence. Deux pl. in-4 en larg. et in-fol. en haut., lithogr. Mémoires de la Société des antiquaires de l'Ouest, année 1838, pl. 6 et 7.

<small>Ce manuscrit paraît être une continuation de celui de la Bibliothèque du roi, intitulée : *Emblemata publica*, in-fol, n° 37.</small>

Fragment du vitrail de la rose de la cathédrale du Mans, représentant le duc d'Anjou, Louis II. Pl. in-8 en haut., et cinq petites pl. grav. sur bois. Hucher, Études sur l'histoire et les monuments du département de la Sarthe, aux pages 61-63.

<small>Voir Longpérier, Revue archéologique, II^e livraison, 2^e année, 1846, p. 696.</small>

Tête de roi, vitrail de la cathédrale de Soissons. Partie d'une pl. lithogr., in-fol. en haut., color. De Lasteyrie, Histoire de la peinture sur verre, pl. 26.

Bassin de cuivre doré et émaillé, représentant une reine de France. Partie d'une pl. in-fol. en larg. Montfaucon, t. I, pl. 32, n° 1. = Musée du Louvre, Émaux, n° 55, comte de Laborde, p. 70.

1300?

Montfaucon regarde ce bassin comme étant de la fin de la seconde race ou du commencement de la troisième.

Il a été attribué, avec plus de probabilité, par M. le comte de Laborde au xiii^e siècle. Je le place à cette date.

Coffre en ivoire de forme octogone, décoré de marqueterie, et représentant les diverses scènes d'un roman de chevalerie analogue à l'histoire de la Toison d'Or, du xiii^e siècle. Au Musée de l'hôtel de Cluny, n° 402.

Vêtements, Armures.

Un roi l'épée à la main et trois autres personnages, miniature d'un manuscrit contenant le *décret de Gratien*, de la Bibliothèque de la ville d'Amiens, provenant de l'abbaye de Corbie, in-fol. en vélin. Partie d'une pl. in-8 en larg., lithogr. Mémoires de la Société des antiquaires de Picardie, t. III, p. 385, atlas. pl. 25, n° 60.

Un pape et un roi, une femme noble, des fiançailles et un clerc, quatre miniatures du même manuscrit, in-fol. en vélin. Pl. in-8. Idem, t. III, p. 423, 424, atlas, pl. 32, n^{os} 78 à 81.

Figure d'un guerrier, vitrail fondé par l'évêque Jean de Brie, de la cathédrale de Troyes. Partie d'une pl. lithogr., in-fol. en larg., color. De Lasteyrie, Histoire de la peinture sur verre, pl. 30.

Le nom de Jean de Brie ne se trouve pas dans la liste des évêques de Troyes.

L'auteur a voulu probablement indiquer Jean I^{er} de Nanteuil (1269-1298).

Pavé représentant un chevalier, de l'église cathédrale de Saint-Omer. Petite pl. grav. sur bois. De Cau-

mont. Bulletin monumental, t. II, à la page 514, 1300? dans le texte.

Chevalier français à cheval, miniature d'une Bible française, manuscrit de la bibliothèque Barberini, à Rome. Pl. in-4 en larg., color. Camille Bonnard, costumes des xiii^e, xiv^e et xv^e siècles, t. I, n° 90.

Deux cavaliers, tirés de l'Apocalypse, manuscrit du xiii^e siècle. Pl. color., in-fol. en haut. Willemin, pl. 100.

<blockquote>Ces figures ne peuvent être considérées que sous le rapport du harnachement des chevaux.</blockquote>

Trois costumes d'un jeune Français, d'un noble Français et de sa femme, miniatures d'un office de la sainte Vierge, manuscrit de la Bibliothèque angelique à Rome. Trois pl. in-4 en haut., color. Camille Bonnard, costumes des xiii^e, xiv^e et xv^e siècles, t. I, n^{os} 71, 80, 81.

Combat de cavaliers, auquel assistent trois femmes, miniature d'un manuscrit français, de la Bibliothèque du Vatican, n° 5895, contenant une histoire universelle sacrée et profane. Partie d'une pl. in-fol. en haut. Seroux d'Agincourt, Histoire de l'art, etc., peinture, pl. lxxi, n° 8, t. II, d°, p. 77.

Cinq miniatures représentant des combats, des tournois et autres sujets, tirés d'un manuscrit français, de la Bibliothèque du Vatican, n° 373, roman ou poëme historique contenant les récits d'expéditions en Flandre, Artois et Picardie. Partie d'une pl. in-fol. en haut. Seroux d'Agincourt, Histoire de l'art, etc., peinture, pl. lxxi, n° 1, t. II, d°, p. 77.

Archers du xiii^e et du xiv^e siècle, d'après des minia-

1300 ? tures de manuscrits non désignés, de la Bibliothèque impériale et Strutt. Pl. in-fol. en larg. Beaunier et Rathier, pl. 120.

<blockquote>Les auteurs n'ayant pas donné l'indication des manuscrits ni des planches de Strutt, cette reproduction ne peut pas être placée aux articles des manuscrits mêmes, et aux époques données par Strutt. Je la place à cette date.</blockquote>

Soldats couchés, bas-relief en vermeil, faisant partie de la couverture d'un volume, contenant l'Évangile de saint Jean et la Passion de N. S.; manuscrit de la Sainte-Chapelle de Paris, maintenant à la Bibliothèque royale. Partie d'une pl. color., in-fol. en haut. Willemin, pl. 143.

<blockquote>L'époque de ce petit monument est difficile à déterminer. L'écriture du manuscrit est du xve siècle, mais le costume de ces soldats paraît être plutôt du xiiie que du xive siècle.

L'indication du manuscrit n'étant pas suffisante, cette reproduction ne peut pas être classée à l'article du manuscrit même. Je la place à cette date.</blockquote>

Casque du xiiie siècle. Musée de l'artillerie. De Saulcy, n° 273 bis.

Tête de femme, vitrail de la cathédrale de Bourges. Partie d'une pl. lithogr., in-fol. en larg., color. De Lasteyrie, Histoire de la peinture sur verre, pl. 32, n° 1.

Costume des Augustins ancien et moderne. Partie d'une pl. in-4 en larg. Millin, Antiquités nationales, t. III, n° xxv, pl. 2, nos 1, 2, 6.

<blockquote>Le texte porte par erreur pl. xi, fig. 1.</blockquote>

Costumes des Chartreux de la Chartreuse de Paris. Partie d'une pl. in-4 en larg. Idem, t. V, n° lii, pl. 10, nos 1 à 4.

Costume des religieux Dominicains. Partie d'une pl. in-4 en larg. Idem, t. IV, n° xxxix, pl. 3, n° 1. 1300?

<small>Le texte porte par erreur pl. 2.</small>

Charpentiers de bâtiment, fragment d'un vitrail du xiii° siècle, de la cathédrale de Chartres. Petite pl. grav. sur bois. Lacroix, le Moyen Age et la Renaissance, t. III. Corporations de métiers, 4, dans le texte.

Quatre vitraux représentant des vignerons, du xiii° siècle, de la cathédrale du Mans. Pl. in-4 en haut., color., lithogr. Idem, planche sans numéro.

Costume d'un fauconnier, sculpture de la cathédrale de Rouen. Petite pl. grav. sur bois. Idem, t. I. Chasse, 19, dans le texte.

Vitrail représentant des monnayeurs, dans la chapelle du chevet de la cathédrale du Mans. Pl. in-8 en larg. Hucher, Études sur l'histoire et les monuments du département de la Sarthe, à la page 50.

<small>Publié dans le Magasin pittoresque, 1840, et Revue numismatique, t. XIII, 1845, p. 312.</small>

Monnayeurs et changeurs, deux vitraux du xiii° siècle, de la cathédrale du Mans. Pl. in-4 en haut., color., lithogr. Lacroix, le Moyen Age et la Renaissance, t. III. Corporations de métiers, planche sans numéro.

Un marchand de fourrures et un marchand drapier, vitraux de la cathédrale de Chartres. Partie d'une pl. color., in-fol. en haut. Willemin, pl. 109.

Boucher assommant un bœuf, vitrail de la cathédrale de Chartres. Partie d'une pl. lith., in-fol. en haut.,

1300 ? color. De Lasteyrie, Histoire de la peinture sur verre, pl. 14, n° 2.

Deux bas-reliefs représentant des musiciens, à la maison des Musiciens, à Reims. Pl. in-4 en haut. Annales archéologiques, E. de Coussemaker, t. IX, à la page 289. — Autres monuments relatifs. Petites pl. grav. sur bois, idem, aux pages suivantes, dans le texte. — Autres, idem; idem, aux pages 331 et suiv.

Joueurs de cornemuse et de tympanon, sculptures de la maison des Musiciens à Reims. Deux petites pl. en haut., grav. sur bois. Lacroix, le Moyen Age et la Renaissance, t. IV. Instruments de musique, 5, 9, dans le texte.

Personnages tenant des instruments de musique, sur un bassin émaillé, du xiii^e siècle, au Cabinet des antiques de la Bibliothèque royale. Partie de deux pl. color., in-fol. en haut. Willemin, pl. 112-113.

Costumes divers, fauconniers, concert, trône, etc., du xiii^e siècle, tirés de divers manuscrits, de la Bibliothèque royale. Quatre pl. color., in-fol. en haut. Willemin, pl. 101, 103, 104, 105.

_{L'auteur n'ayant pas donné l'indication des manuscrits, ces reproductions ne peuvent pas être classées aux articles des manuscrits mêmes. Je les place à cette date.}

Costumes et caricatures du xiii^e siècle, d'après un manuscrit de l'époque, de la Bibliothèque publique de Metz. Pl. in-8 en haut., lithogr. Begin, Metz depuis dix-huit siècles, t. III, pl. 73, p. 249.

1300 ?

Ameublements.

Meubles, vases et instruments de musique, du XIIIe siècle, tirés de divers manuscrits, de la Bibliothèque royale. Pl. color., in-fol. en haut. Willemin, pl. 148.

<blockquote>
M. P. Paris attribue au XIVe siècle le second sujet de cette planche représentant un lit. (Manusc. franç., t. I, p. 120.)

L'auteur n'ayant pas donné l'indication des manuscrits, cette reproduction ne peut pas être classée aux articles des manuscrits mêmes. Je la place à cette date.
</blockquote>

Miroir de poche en ivoire sculpté, représentant la prise du château d'amour, du XIIIe siècle, de la collection du Sommerard. Partie d'une pl. lithogr. et color., in-fol. m° en haut. Du Sommerard, les Arts au moyen âge, album, 4e série, pl. 20.

Couverture de miroir métallique en ivoire sculpté, représentant le siége du château d'amour, de la collection Préaux. Partie d'une pl. lithogr. et sculptée, in-fol. m° en haut. Idem, 5e série, pl. 11.

Coffret octogone en ivoire, représentant des sujets d'un roman sur les croisades. Pl. lithogr. et color., in-fol. m° en haut. Idem, atlas, chap. XXI, planche unique.

Quelques tissus du moyen âge. Quatre pl. de diverses grandeurs, grav. sur bois. De Caumont, Bulletin monumental, t. XII, aux pages 35 à 41, dans le texte. Voir la suite, diverses planches idem, t. XIV, p. 422 à 423, dans le texte.

<blockquote>
Ces tissus étaient des fabriques de l'Orient.
</blockquote>

1300?

Objets religieux.

Vitrail de la cathédrale de Rouen, représentant des sujets saints. Partie d'une pl. in-fol. max° color. en larg. Martin et Cahier, Monographie de la cathédrale de Bourges, pl. étude 12, F.

Sujets saints, verrière de Moulineaux près Rouen. Pl. lithogr. in-fol. en haut. color. De Lasteyrie, Histoire de la peinture sur verre, pl. 24.

Fragments de la vitrerie de l'abbaye de Saint-Germain des Prés, représentant des sujets sacrés. Pl. in-fol. max° en haut. color. Albert Lenoir, Statistique monumentale de Paris, liv. 24, pl. 32.

Vitraux de l'abside de la cathédrale de Reims, représentant des sujets saints. Pl. in-fol. max° en larg. Martin et Cahier, Monographie de la cathédrale de Bourges, pl. étude 18.

Vitraux du chœur de la cathédrale de Reims, représentant des sujets saints. Pl. in-fol. max° en larg. Idem, pl. étude 19.

Un évêque donnant sa bénédiction, et ornements, verrière de Saint-Urbain à Troyes. Pl. lithogr. in-fol. en haut. color. De Lasteyrie, Histoire de la peinture sur verre, pl. 31.

Vitraux de l'abside de la cathédrale de Troyes, représentant des sujets saints. Pl. in-fol. max° en larg. Martin et Cahier, Monographie de la cathédrale de Bourges, pl. étude 13.

Vitraux de l'abside de la cathédrale de Sens, représen-

tant des sujets saints. Pl. in-fol. max° color. en haut. 1300?
Idem, pl. étude 15-16.

Vitrail du bas côté nord du chœur de la cathédrale de
Sens, représentant des sujets saints. Partie d'une pl.
in-fol. max° en larg. Idem, pl. étude 20, B.

Vitrail de la cathédrale de Sens, représentant des sujets
saints. Partie d'une pl. in-fol. max° en larg. color.
Idem, pl. étude 11 A.

Vitrail de la cathédrale de Chalons-sur-Marne, repré-
sentant des sujets saints. Partie d'une pl. in-fol.
max° en larg. color. Idem, pl. étude 12 B.

Vitraux des fenêtres du bas côté sud de la cathédrale
de Strasbourg, représentant des sujets saints. Pl.
in-fol. max° en haut. color. Idem, pl. étude 14.

Deux vitraux de la cathédrale du Mans, représentant
des personnages saints. Partie d'une pl. in-fol. max°
en haut. color. Idem, pl. étude 6, G, H.

Lancette orientale de la chapelle de la Sainte-Vierge à
la cathédrale du Mans, représentant des sujets saints.
Partie d'une pl. in-fol. max° en larg. Idem, pl.
étude 4, B.

Grande lancette de la cathédrale de Chartres, repré-
sentant des sujets sacrés. Partie d'une pl. in-fol.
max° en larg. Idem, pl. étude 1.

Lancette de la chapelle de la Sainte-Vierge à la cathé-
drale de Tours, représentant des sujets saints. Partie
d'une pl. in-fol. max° en larg. Idem, pl. étude 4, A.

Vitrail représentant des sujets pieux se rapportant
presque tous au sacrifice sanglant du Calvaire, de la

1300 ? cathédrale de Tours. Pl. lithogr. petit in-4 en haut. Texier, Histoire de la peinture sur verre en Limousin, pl. 2, p. 25.

Vitraux de l'abside de la cathédrale d'Auxerre, représentant des sujets saints. Pl. in-fol. max° en larg. color. Martin et Cahier, Monographie de la cathédrale de Bourges, pl. étude 17.

Vitraux de l'abside de la cathédrale de Lyon, représentant des sujets saints. Pl. in-fol. max° en larg. Idem, pl. étude 8.

Deux roses vitraux de Saint-Jean de Lyon, représentant des sujets saints. Partie d'une pl. in-fol. max° en larg. Idem, pl. étude 20, A, C.

Maître-autel et autel du xiii° siècle de la cathédrale d'Arras. Pl. in-4 en haut. et petite pl. grav. sur bois. Annales archéologiques, Lassus, t. IX, à la p. 1, et p. 8, dans le texte.

Crucifix, crosses, bagues, épingles, et autres ustensiles sacrés, en émaux, de la fabrique de Limoges, et en partie de la collection du Sommerard. Pl. lithogr. et color. in-fol. m° en haut. Du Sommerard, les Arts au moyen âge, Album, 10° série, pl. 37.

Croix reliquaire à double branche en filigrane gommé, avec sujets saints, du xiii° siècle, de la collection du Sommerard. Partie d'une pl. lithogr. et color. in-fol. m° en haut. Du Sommerard, les Arts au moyen âge, Album, 10° série, pl. 38.

Croix de Clairmarais, aujourd'hui dans l'église de Notre-Dame de Saint-Omer. Trois pl. in-4 en haut.

et en larg. Annales archéologiques, L. Deschamps de Pas, t. XIV, aux pages 285 et 378. 1300 ?

Croix archiépiscopale en filigrane d'argent doré, ornée d'une grande quantité de pierres fines, de perles et de pierres gravées antiques montées en relief, et présentant huit petits reliquaires dont un renferme un morceau de la vraie croix; des appliques en argent représentant des sujets saints; la douille est fleurdelisée. Du xiii^e siècle. Au musée de l'hôtel de Cluny, n° 1329.

Croix émaillée de l'abbaye de Saint-Bertin, représentant des sujets saints. Partie d'une pl. in-fol. max° en larg. Martin et Cahier, Monographie de la cathédrale de Bourges, pl. étude 1.

Croix processionnelle des grands Carmes de Paris, actuellement à l'abbaye royale de Saint-Denis. Pl. in-fol. max° en haut. dorée. Albert Lenoir, Statistique monumentale de Paris, livrais. 19, pl. 6.

Navettes à encens des xii^e et xiii^e siècles. Pl. in-4 en larg. Annales archéologiques, Alfred Darcel, à la page 264.

Columbarium ou ciboire en forme de colombe en cuivre émaillé, du musée de la Société des antiquaires de Picardie, provenant de l'église de Raincheval et de l'abbaye de Corbie. Pl. lithogr. in-8 en haut. Mémoires de la Société des antiquaires de Picardie, t. V, pl. 3, à la page 115.

Chariot en fer à quatre roues, dans lequel on mettait du feu en hiver, et qu'on roulait dans l'église durant les offices, à la commanderie de Saint-Jean en l'Isle.

1300 ? Partie d'une pl. in-4 en larg. Millin, Antiquités nationales, t. III, n° xxxiii, pl. 5, n° 2.

Crosse d'évêque émaillée, dont le volute représente l'Annonciation, du musée de Poitiers. Partie d'une pl. lithogr. in-fol. en haut. Texier, Essai sur les argentiers et les émailleurs de Limoges, pl. 2, n° 3.

Crosse épiscopale en ivoire du xiii° siècle. Trois pl. grav. sur bois. Begin, Histoire — de la cathédrale de Metz, vol. II, p. 444, 445, 448.

Deux crosses épiscopales en cuivre, et incrustées d'émaux; travail de Limoges du xiii° siècle. Au musée de l'hôtel de Cluny, n°° 945-946.

Crosse d'évêque du xiii° siècle, appartenant à la cathédrale de Metz. Petite pl. grav. sur bois. Lacroix, le Moyen Age et la Renaissance, t. III, cérémonial, 3, dans le texte.

Crosse émaillée du xiii° siècle, du musée de Poitiers. Partie d'une pl. in-fol. en haut. Mémoires de la Société des antiquaires de l'Ouest, l'abbé Texier, 1842, pl. 3, n° 3, p. 215.

Crosse en cuivre du xiii° siècle, trouvée à l'abbaye de Saint-Sauveur à Évreux. Pl. in-8 lithogr. en haut. Bulletin des comités historiques, Archéologie — Beaux-Arts, 1851, à la page 225.

Crosse double du xiii° siècle, du cabinet de M. Dugué. Pl. in-8 en haut. Revue archéologique, 1847, pl. 79.

Crosse d'un abbé de Saint-Germain des Prés, du xiii° siècle. Partie d'une pl. in-fol. max° en haut. Albert Lenoir, Statistique monumentale de Paris, livrais. 2, pl. 16.

Crosse d'abbesse trouvée dans les fouilles de l'ancienne abbaye de Bourboucq près Dunkerque, pl. in-4 en larg. lithogr. Bulletin de la commission historique du département du Nord, t. II, à la page 191. 1300?

Crosse d'abbesse et châsse du xiiie siècle. Partie d'une pl. in-4 en larg. Bulletin du comité de la langue de l'histoire et des arts de la France, t. 1, pl. 1, nos 1, 2, à la page 146.

Revers d'une mitre épiscopale tissée d'or et de soie, représentant la Vierge, le Christ et autres figures, du xiiie siècle, de la collection du Sommerard ; deux émaux du même temps, ou du commencement du xive siècle. Pl. lithogr. et color. in-fol. max° en haut. Du Sommerard, les Arts au moyen âge, Album, 10e série, pl. 19.

<small>Le premier côté de cette mitre est donné Atlas, ch. ix.</small>

Mitre d'évêque à fond d'or du xiiie siècle. Pl. lithogr. et color. in-fol. max° en haut. Idem, Atlas, ch. ix, pl. 1.

Cuivre sculpté, couverture d'Évangiles. Partie d'une pl. gravée par le procédé de A. Collas, in-fol. m° en haut. Idem, Album, 9e série, pl. 25.

Couverture de livre de sainteté en émail, de style byzantin, représentant le Christ et les attributs des évangélistes, exécuté à Limoges dans le xiiie siècle, de la collection du Sommerard. Pl. lithog. et color. in-fol. en haut. Idem, Album, 2e série, pl. 34.

Couverture en vermeil d'un évangéliaire de la Sainte-Chapelle, du xiiie siècle, de la Bibliothèque nationale,

1300 ? n° 56. Pl. in-4 en haut. color. Lacroix, le Moyen
Age et la Renaissance, t. V, Reliure des livres, pl. 7.

> L'indication du manuscrit n'étant pas suffisante, cette reproduction ne peut pas être classée à l'article du manuscrit même. Je la place à cette date.

Nielle en cuivre doré et bruni formant l'un des côtés de la reliure de l'évangéliaire de la Sainte-Chapelle de Paris. Pl. in-4 en haut. color. Idem, t. V, Gravure sur métaux, pl. 2.

> Même note.

Châsse de sainte Geneviève du xiii° siècle, à l'abbaye de Sainte-Geneviève. Partie d'une pl. in-fol. max° en larg. Albert Lenoir, Statistique monumentale de Paris, livr. XIV, pl. 17.

Châsse émaillée de Limoges, représentant la légende de sainte Valérie. Pl. lithogr. in-fol. en haut. Texier, Essai sur les argentiers et les émailleurs de Limoges, pl. 4.

> Il y a quelques confusions dans le texte pour l'explication de cette châsse.

Châsse représentant la légende de sainte Valérie, du xiii° siècle. Pl. in-fol. en haut. Mémoires de la Société des antiquaires de l'Ouest, l'abbé Texier, 1842, pl. 5, p. 205, 208.

Petite châsse émaillée représentant saint Pierre, avec des caractères arabes, du cabinet de M. Minié à Limoges. Partie d'une pl. in-8 en haut. lithogr. et color. Revue archéologique, 1845, pl. 45, p. 704.

Quatorze plaques à dessins d'ornements, en cuivre doré, décorant la châsse de saint Potentien, deuxième

évêque de Sens dans le iv^e siècle. Musée du Louvre, Émaux, n^{os} 126 à 139, comte de Laborde, p. 114. 1300?

<small>Cette châsse a été faite dans le xiii^e siècle.</small>

Châsse de saint Sever, de la cathédrale de Rouen, déposée au musée d'Antiquités de Rouen. Deux pl. lithogr. in-fol. en larg. Mémoires de la Société des antiquaires de Normandie, A. Deville, 1836, pl. 2, 3, p. 340 et suiv.

Châsse émaillée de Limoges, représentant le martyre de saint Thomas de Cantorbéry, du cabinet de l'abbé Texier. Partie d'une pl. lithogr. in-4 en larg. Texier, Essai sur les argentiers et les émailleurs de Limoges, pl. 3.

Châsse en cuivre émaillé, représentant des sujets de sainteté, du xii^e ou du xiii^e siècle, dans l'église de Villemaur. Pl. in-fol. magno en larg. lithogr. Arnaud, Voyage — dans le département de l'Aube, pl. 3, p. 209.

Reliquaire de la croix, en cuivre rouge émaillé, du xiii^e siècle, à l'église paroissiale de Balledent (Haute-Vienne). Pl. in-4 en haut. Annales archéologiques, t. XII, à la page 264.

Reliquaire de la sainte épine, en argent doré, du xiii^e siècle, au couvent des Dames augustines à Arras. Pl. in-4 en haut. Annales archéologiques, Didron, t. IX, à la page 269.

Reliquaire de saint Junien, en argent doré, du xiii^e siècle. Pl. in-4 en haut. Annales archéologiques, t. X, à la page 35.

Deux reliquaires du xiii^e siècle, en cuivre émaillé et

1300 ? en argent doré. Deux pl. in-4 en haut. Annales archéologiques, Texier, t. XIII, p. 323, 326.

Reliquaire en cuivre émaillé, représentant des sujets saints, du xiii° siècle. Musée du Louvre, Émaux, n°⁵ 71 à 76, comte de Laborde, p. 76.

Deux reliquaires de procession en style byzantin, des fabriques de Limoges des xii° et xiii° siècles, des collections Du Sommerard et Préaux. Pl. lithogr. et color. in-fol. m° en larg. Du Sommerard, les Arts au moyen âge, Atlas, ch. xiv, pl. 5.

Cuve baptismale en plomb, de Vias (Hérault). Pl. lith. in-4 en haut. Publications de la Société archéologique de Montpellier, J. Renouvier, t. II, à la page 134.

Plaques représentant des sujets saints, en ivoire, du xiii° siècle. Musée du Louvre, Objets divers, n°⁵ 881, 882, comte de Laborde, p. 385.

Plaque émaillée représentant deux saints personnages, du cabinet de M. l'abbé Gau à Lyon. Pl. in-4 en haut. Cahier (Charles) et Arthur Martin, t. I, pl. 44, p. 247.

Quatre plaques d'émail provenant de châsses ou de reliquaires représentant des sujets de sainteté, des fabriques de Limoges, de la collection Du Sommerard. Pl. lithogr. et color. in-fol. m° en larg. Du Sommerard, les Arts au moyen âge, Album, 2° série, pl. 39.

Divers monuments, croix, châsses, coffrets, bassins, médaillons, chandeliers, navettes, custodes, en émaux, repoussés, appliques et décorés d'émaux,

représentant des sujets de sainteté, travail de Limo- 1300?
ges du xiiie siècle. Au musée de l'hôtel de Cluny,
n[os] 949 à 987.

Orfévrerie religieuse du xiiie siècle, châsse de sainte
Julie à Jouarre (Seine-et-Marne). Pl. in-4 en haut.
Annales archéologiques, Daras, t. VIII, à la page 136.
= Idem, pl. in-4 en larg., idem, à la page 260. =
Idem, pl. in-4 en haut., idem, à la page 312.

Diverses enseignes de pèlerinage, en plomb, la plupart
du xiiie siècle. Petites pl. grav. sur bois. Bulletin mo-
numental, 2e série, t. IX, XIX de la collection, 1853,
E. Hucher, p. 505 et suiv., dans le texte.

Objets divers.

Cérémonies de fiançailles — tribunal. Miniatures de
manuscrits du temps écrits dans le pays Messin.
Pl. lithogr. in-8 en haut. Bégin, Metz depuis dix-
huit siècles, t. III, pl. 74, p. 249.

Miniature représentant le *Vilain dangier*, d'un manu-
scrit du roman de la Rose, de la bibliothèque de
Meaux. Petite pl. grav. sur bois. Revue archéolo-
gique, 1845, p. 507, dans le texte.

Le Jugement dernier, vitrail de l'église de Sainte-Ra-
degunde de Poitiers. Pl. lithogr. et color. in-fol. en
haut. De Lasteyrie, Histoire de la peinture sur verre,
pl. 20.

Reconstruction de la cathédrale de Troyes. Partie d'une
pl. lithogr. et color. in-fol. en larg. Idem, pl. 30.

Statuaires gothiques, vitrail du xiiie siècle, à Notre-

1300 ? Dame de Chartres. Pl. in-4 carrée. Annales archéologiques, Malpiece et Didron, t. II, à la page 242.

Tailleurs de pierre et architecte, vitrail du xiii° siècle, à Notre-Dame de Chartres. Pl. in-4 carrée. Idem, E. Viollet-Leduc, t. II, à la page 143.

Appareil de construction d'édifices, dans le xiii° siècle, vitrail de la cathédrale de Chartres. Partie d'une pl. in-4 en haut. Idem, idem, t. II, à la page 338.

Achèvement et dédicace d'église, vitrail du xiii° siècle, dans la cathédrale de Chartres. Pl. in-4 en haut. Annales archéologiques, t. V, à la page 115.

Vitrail représentant des outils de construction des édifices de la cathédrale de Chartres. Pl. in-4 en haut. Idem, l'abbé Texier, t. VIII, à la page 49.

> Manufacture de vitraux de MM. Didron et Thibaud. Paris, et Clermont-Ferrand, in-4 de 8 pages. Cet opuscule contient :

Trois vitraux du xiii° siècle : la divine liturgie, rosace; des ouvriers maçons, de la cathédrale de Chartres; une femme jouant d'un instrument à archet. Trois pl. lithogr. au commencement et à la fin de cette brochure.

—

Divers détails de la chapelle du château de Pagny en Bourgogne, du temps de sa fondation, et dont quelques-uns sont de temps postérieurs. Cinq pl. lithog. in-4 en haut. et en larg. Mémoires de la commission des antiquités du département de la Côte-d'Or, Henri Baudot, t. I, 1838, etc., p. 341, 345, 346, 347.

Stalle de la cathédrale de Poitiers, du xiii° siècle. Pl.

in-4 en haut. Annales archéologiques, Didron, t. II, à la page 49. 1300?

Rose, vitrail de l'église de Soissons dans le transsept du nord. Pl. lithogr. et color. in-fol. en haut. De Lasteyrie, Histoire de la peinture sur verre, pl. 25.

Vitraux peints de la cathédrale de Rouen, du XIIIe siècle. Partie d'une pl. color. in-4 en haut. Lacroix, le Moyen Age et la Renaissance, t. V, Peinture sur verre, pl. 9 ter.

Vitrail peint de la cathédrale d'Évreux, du XIIIe siècle. Partie d'une pl. color. in-4 en larg. Idem, pl. 8.

Rose septentrionale, vitrail de l'église de Notre-Dame de Paris. Pl. lithogr. et color. in-fol. en haut. De Lasteyrie, Histoire de la peinture sur verre, pl. 21.

Rose de vitraux de la façade occidentale de l'église de Notre-Dame de Paris (Restauration). Pl. in-fol. max° double en haut. Albert Lenoir, Statistique monumentale de Paris, livrais. 16, pl. 19.

Deux vitraux représentant des arabesques du XIIIe siècle, de l'abbaye de Saint-Denis. Deux pl. in-8 en haut. A. Lenoir, Histoire des Arts en France, pl. 34, 35.

Vitrail peint de la cathédrale de Châlons-sur-Marne, du XIIIe siècle. Partie d'une pl. color. in-4 en haut. Lacroix, le Moyen Age et la Renaissance, t. V, Peinture sur verre, pl. 9.

Parties de galerie vitrée, vitraux de la cathédrale de Châlons-sur-Marne. Pl. lithogr. et color. in-fol. en larg. De Lasteyrie, Histoire de la peinture sur verre, pl. 22.

1300 ? Vitrail peint de la cathédrale de Strasbourg, du xiii° siècle. Partie d'une pl. color. in-4 en haut. Lacroix, le Moyen Age et la Renaissance, t. V, Peinture sur verre, pl. n° 8.

Vitraux peints de la cathédrale de Chartres, du xiii° siècle. Pl. color. in-4 en larg. Idem, pl. 5.

Modèles de bordures, vitraux de la cathédrale de Chartres. Pl. lithogr. et color. in-fol. en larg. De Lasteyrie, Histoire de la peinture sur verre, pl. 34.

Lacis et entrelas en grisailles, vitraux de la cathédrale de Tours, de Sainte-Radegunde de Poitiers et de Saint-Pierre de Chartres. Pl. lithogr. et color. in-fol. en haut. Idem, pl. 18.

Vitraux peints, de la cathédrale de Bourges, du xiii° siècle. Trois pl. in-4 en haut., dont deux color. Lacroix, le Moyen âge et la Renaissance, t. V, peinture sur verre, planche sans numéro, pl. 6, 7.

Vitraux de la cathédrale de Bourges. Trente-trois pl. in-fol. max°, color., en haut. et en larg. — Études des mêmes 4 pl., idem. — Mosaïques, bordures, 13 pl., idem. — Grisailles, 7 pl., idem. — Usages civils, une planche, idem. Les planches de mosaïques, bordures et grisailles, représentent des vitraux de la cathédrale de Bourges et d'autres édifices religieux. Martin et Cahier, Monographie de la cathédrale de Bourges, pl. 1 à 33. — Pl. études, 2, 3, 5, 10. — Mosaïques, bordures, pl. A à N. — Grisailles, pl. A à G. — Usages civiles, pl. A.

_{Les autres planches études sont relatives à des vitraux d'autres édifices, et sont citées aux articles de ces édifices.}

Vitrail peint de la cathédrale d'Auxerre, du xiii^e siècle. 1300?
Pl. in-4 en haut., color. Lacroix, le Moyen âge et la
Renaissance, t. V, peinture sur verre, pl. 9 bis.

Écusson en cuivre doré et émaillé, de la maison de
Dreux, du xiii^e siècle. Musée du Louvre, Émaux,
n° 49, comte de Laborde, p. 65.

. Écusson en cuivre doré et émaillé, Navarre et Champagne, du xiii^e siècle. Idem, n° 48, comte de Laborde,
p. 65.

Quarante-huit écussons d'armoiries de chevaliers Bannerets de la Touraine. Pl. in-fol. en haut., color.
Bourassé, la Touraine, à la page 341.

Deux vitraux représentant des monnayeurs, au chevet
de la cathédrale du Mans. Pl. in-8 en larg., lithogr.
Bulletin des comités historiques, archéologie-beaux-
arts, 1851, à la page 215.

Trois vitraux représentant des scènes relatives à la fabrication de la monnaie, à la cathédrale du Mans.
Pl. lithogr., petit in-4 en haut. Revue numismatique,
1840, L. de la Saussaye, pl. 20, p. 288.

Poids de la ville d'Arles, du xiii^e siècle. Partie d'une
pl. in-4 en haut. Revue archéologique, A. Leleux,
1852, pl. 198, n° 1, le baron Chaudruc de Chazannes,
à la page 441.

Objets divers d'orfévrerie, du xiii^e siècle. Planches
in-4. Lacroix, le Moyen âge et la Renaissance, t. III,
orfévrerie, pl. sans numéros.

Objets d'orfévrerie divers du xiii^e siècle. Quatre pl. de
diverses grandeurs grav. sur bois. Idem, t. III, orfévrerie, 9, 10, dans le texte.

1300 ? Vaisseau, miniature du xiii^e siècle, d'un manuscrit non indiqué. Partie d'une pl. color., in-fol. en haut. Willemin, pl. 116.

Miniature représentant la musique personnifiée, d'un manuscrit intitulé : *Liber pontificalis*, de la Bibliothèque de Reims. Pl. in-4 en haut. Annales archéologiques, Didron, t. I, à la page 38.

Anges tenant des instruments de musique, vitrail du xiii^e siècle, de l'abbaye de Bomport. Pl. color., in-fol. en haut. Willemin, pl. 106.

Divers instruments de musique, du xiii^e siècle. Pl. diverses, grav. sur bois. Lacroix, le Moyen âge et la Renaissance, t. IV. Instruments de musique, 14 à 17, dans le texte.

Plat émaillé représentant des figures et des instruments de musique, du xiii^e siècle, trouvé près de Soissons, maintenant à la Bibliothèque royale. Pl. in-4 en haut., et figures relatives, petites pl. grav. sur bois, dans le texte. Annales archéologiques, E. de Coussemaker, t. VII, aux pages 92, 97, 98, 162 à 165. Suite, autres planches, idem, p. 241 et suiv.; idem, p. 328, 329; idem, t. VIII, p. 242.

Boutique d'épicier et atelier de filature, vitraux de la cathédrale d'Amiens. Pl. lithogr., in-fol. en haut., color. De Lasteyrie, Histoire de la peinture sur verre, pl. 23.

Deux gauffriers du xiii^e siècle, en fer gravé, au Musée de l'hôtel de Cluny. Deux pl. in-4 en haut. Annales archéologiques, Alfred Darcel, t. XIII, p. 43 et 85.

Représentations d'arts et métiers, vitraux de la cathé-

drale de Chartres. Deux pl. lithogr., in-fol. en larg., 1300?
color. De Lasteyrie, Histoire de la peinture sur verre,
pl. 12, 13.

Divers vitraux existant à Rouen, soit à la cathédrale,
soit dans diverses églises, représentant des sujets
relatifs aux métiers, et des sujets saints, du xiii^e siècle
ou postérieurs. Pl. lithogr. et color., in-fol. m° en
haut. Du Sommerard, les Arts au moyen âge, album,
8^e série, pl. 25.

Sujets tirés d'un ouvrage qui traite d'établissements
civils et religieux, manuscrit du xiii^e ou du xiv^e siè-
cle, du cabinet de M. Petit-Radel. Pl. color., in-fol.
en haut. Willemin, pl. 142.

Peinture à fresque, représentant un calendrier dans
l'église de Pritz près Laval (Mayenne), offrant des
figures de personnages allusifs à chaque mois,
xiii^e siècle. Petites pl. grav. sur bois. Bulletin mo-
numental, J. Lefizelier, 2^e série, t. X, 20^e de la
collection, 1854, p. 357 et suiv., dans le texte.

Pavé gravé en creux, orné de médaillons, représen-
tant les mois, sans désignation de la provenance de
ce monument. Pl. in-8 en larg. A. Lenoir, Histoire
des arts en France, pl. 36.

Alphabet orné de sujets, copié de divers manuscrits,
du xiii^e siècle. Vingt et une pl. grand in-8 en haut.,
lithogr. Mémoires de la Société archéologique de
l'Orléanais, A. Jacob, t. II, p. 487 et suiv.

Boete à miroir, olifan, dame à jouer, en ivoire, du
xiii^e siècle. Musée du Louvre, objets divers, n^{os} 889,
890, 913, 916, comte de Laborde, p. 387, 390,
391.

1300 ? Jeu de tables (de dames), vitrail de la cathédrale de Bourges. Partie d'une pl. lithogr., in-fol. en haut., color. De Lasteyrie, Histoire de la peinture sur verre, pl. 14, n° 1.

Tombeaux.

Figure de Jakemes Loncart, chevalier du roi, sur une pierre, contre la muraille de la chapelle de la Madeleine, de l'abbaye d'Orcamp. Dessin in-fol. en haut. Gaignières, t. II, 57. = Dessin in-4, Recueil Gaignières à Oxford, t. VI, f. 52. = Partie d'une pl. in-fol. en larg. Montfaucon, t. II, pl. 38, n° 7. = Pl. in-4 en larg., color. Comte de Viel Castel, pl. 210, texte. = Partie d'une pl. in-fol. magno en haut. Al. Lenoir, Monuments des arts libéraux, etc., pl. 35, p. 40.

Figure de Michel du Coudray, chanoine de Noyon, et ensuite moine et abbé de l'abbaye d'Orcamp, sur sa tombe, dans l'abbaye d'Orcamp. Dessin in-fol. en haut. Gaignières, t. II, p. 78.

Tombeau de Vce de Brecourt, femme de Raoul Tesson, seigneur de Saint-Vast et de Fontana, formé de carreaux de terre cuite émaillée, à l'abbaye de Fontenay, département du Calvados. Pl. in-8 en haut., étroite, grav. sur bois. De Caumont, Bulletin monumental, t. XV, à la page 135, dans le texte.

Figure de Agnes, fille de monseigneur Pierre. madame Marguerite, prieur de l'ospital de France, sur son tombeau, à la commanderie de Saint-Jean-en-l'Isle. Partie d'une pl. in-4 en haut. Millin, Antiquités nationales, t. III, n° xxxiii, pl. 4, n° 6.

Statue et tombeau de sainte Geneviève, à l'abbaye de Sainte-Geneviève. Partie d'une pl. in-fol. max° en haut. Albert Lenoir, Statistique monumentale de Paris, livrais. 22, pl. 15. 1300?

Figure d'une femme les mains jointes, sur un tombeau, au couvent des Jacobins de la rue Saint-Jacques de Paris. Partie d'une pl. in-4 en haut. Millin, Antiquités nationales, t. IV, n° xxxix, pl. 6, n° 5.

> Cette figure, donnée par Millin, sans indication du personnage qu'elle représente, et sans détails dans le texte, paraît avoir été copiée, comme les autres figures de la même planche, dans le recueil de Gaignières, mais je n'ai pas pu l'y trouver. Je la place, comme incertaine, vers 1300.

Tombe de Libergier, architecte de l'église de Reims, du xiii° siècle. Pl. in-4 en haut. Annales archéologiques, Didron, t. I, à la page 117.

Tombe de Ade de Hans, près la muraille, à gauche, au haut du chœur de l'église des Cordeliers de Chaalons. Dessin grand in-8, Recueil Gaignières à Oxford, t. XIII, f. 54.

Décoration et dessus de diverses tombes de l'ordre des Templiers, découverts dans le département des Côtes-du-Nord, à Brele-Vennez. Huit petites pl. lithogr. Mémoires de la Société royale des antiquaires de France, t. XV. Nouvelle série, t. V, p. 353 à 359, dans le texte.

Tombe de Gualterus, abbas, en pierre, du costé de l'évangile, dans le chœur de l'église de l'abbaye de Preuilly. Dessin grand in-8, Recueil Gaignières à Oxford, t. XV, f. 27.

> Il n'y a pas de date.

1300? Tombeau de Bartholomé de Plathea (de la place), dans l'église de Saint-Barthélemy de Chénerailles (Creuze). Pl. in-4 en haut. Annales archéologiques, l'abbé Texier, t. IX, à la page 193.

Tombe de Jehan de Connan, en pierre, près la chaire du prédicateur, dans la nef de l'église de l'abbaye de Marmoutier. Dessin in-8, Recueil Gaignières à Oxford, t. VII, f. 83.

Tombeau en pierre de Gilles Vigner et de sa femme, du xiii^e siècle, dans l'église de Mussy-sur-Seine (Aube). Partie d'une pl. lithogr. in-fol. m° en larg. Du Sommerard, les Arts au moyen âge, album, 9^e série, pl. 14.

<blockquote>Je ne trouve, dans le texte, rien de relatif à ce monument Il n'est pas indiqué dans la description des planches.</blockquote>

Tombeau de Bouchard de Charpigny, chevalier, d'une noble famille française établie en Morée, mort en Chypre au xiii^e siècle, et enterré à Paphos. Pl. in-8 en haut., grav. sur bois. Revue archéologique, A. Leleux, 1851, L***, à la page 581, dans le texte.

<blockquote>Ce tombeau a été acheté à Larnaca par MM. de Saulcy et Édouard Delessert, et donné par eux au musée de l'hôtel de Cluny.</blockquote>

Parties d'édifices sculptées.

Figures du grand portail de la cathédrale d'Amiens. Petites pl. grav. sur bois. Bulletin monumental, l'abbé Duval, 2^e série, t. X, 20^e de la collection, 1854, p. 464 et suiv.

Bas-relief à l'église de Saint-Ouen, à Rouen, représen-

tant le transport d'une châsse. Pl. in-8 en larg., lithogr. Revue archéologique, 1844, à la page 276. 1300 ?
<small>Le texte ne parle pas de ce monument.</small>

Sculptures sur les chapiteaux de l'église de Saint-Pierre, à Caen, représentant divers sujets fabuleux ou des chroniques du temps. Deux pl. lithogr., in-8 en haut. De La Rue, Essais historiques sur la ville de Caen, t. I, à la page 97.

Deux chapiteaux sculptés de l'église de Sainte-Croix, à Saint-Lô et à Saint-Nectaire, et vitrain de la cathédrale de Bourges, offrant des représentations de la psychostasie ou pèsement des âmes. Trois petites pl. grav. sur bois. Revue archéologique, 1844, aux pages 236, 237, 238, dans le texte.

Diverses sculptures au pourtour extérieur du chœur de Notre-Dame de Paris, représentant des sujets religieux. Pl. in-8 en haut. Revue archéologique de A. Leleux, madame Félicie d'Ayzac, xiie année, 1855-1856, pl. 255, p. 10.

Porte Sainte-Anne de l'église Notre-Dame de Paris. Pl. in-fol. max° en haut. Albert Lenoir, Statistique monumentale de Paris, livrais. 26, pl. 7.
<small>Cette porte est composée de parties des xiie et xiiie siècles. (M. Alb. Lenoir.)</small>

Deux statues de la Vierge, de l'église de Notre-Dame de Paris, et détails de la façade principale. Pl. in-fol. max° en haut. Idem, livrais. 17, pl. 14.
<small>Ces statues sont du xiiie siècle. (M. Alb. Lenoir.)</small>

Fragments de sculpture trouvés dans les démolitions de la commanderie de Saint-Jean de Latran et de l'église de Saint-Benoît, à Paris. Pl. in-8 en larg.

130 ? Revue archéologique, A. Leleux, 1854, pl. 240, à la page 303.

> De la zoologie hybride dans la statuaire chrétienne, constatée par les monuments de l'antiquité catholique, ou Mémoire sur trente-deux statues symboliques observées dans la partie haute des tourelles de Saint-Denys, fragment d'un ouvrage inédit sur la symbolique chrétienne, par Mme Félicie d'Aysac, dame de la maison royale de la Légion d'honneur (Saint-Denys). — Extrait de la Revue générale de l'architecture et des travaux publics, publication mensuelle dirigée par M. César Daly. Paris, Bureaux de la Revue générale de l'architecture et des travaux publics. 1847, in-8, fig. Cet opuscule contient :

Les trente-deux statues symboliques qui ornent les tourelles de l'église de Saint-Denys. Cinq Pl. in-4 en larg.

> Cet ouvrage contient de curieux développements sur ces figures, peu connues jusqu'à cette publication.

Timpan de la cathédrale de Senlis. Partie d'une pl. lithogr., in-4 en larg. De Caumont, Bulletin monumental, t. VII, planche sans numéro, p. 523.

Tympan de la porte sud de l'église de Donnemarie, représentant la Vierge et les deux fondateurs. Partie d'une pl. in-fol. en haut. Fichot, les Monuments de Seine-et-Marne, livrais. 23 et 24.

Deux bas-reliefs de la cathédrale de Strasbourg, représentant des sujets religieux et symboliques. Pl. in-fol. en larg. Revue archéologique, A. Leleux, Ferdinand Chardin, 1853, pl. 226, à la page 591, voir p. 648.

Sculptures représentant le trône de Salomon, à la

cathédrale de Strasbourg. Pl. in-8 en haut. Idem, xii⁰ année, 1855-1856, pl. 264, à la page 292.

1300?

Timpan du portail de l'église de la Couture, au Mans. Partie d'une pl. lithogr., in-4 en larg. De Caumont, Bulletin monumental, t. VII, planche sans numéro, p. 523.

Timpan représentant une scène du jugement dernier, du xiii⁰ siècle, de l'église de Sillé. Pl. in-12 grav. sur bois. Hucher, Etudes sur l'histoire et les monuments du département de la Sarthe, à la page 184. = Pl. in-12, grav. sur bois. De Caumont, Bulletin monumental, t. XVI, à la page 340, E. Hucher, dans le texte.

Timpan de la cathédrale d'Angers. Partie d'une pl. lithogr., in-4 en larg. Idem, t. VII, planche sans numéro, p. 523.

Timpans du cloître de Saint-Aubin, à Angers. Partie d'une pl. lith., in-4 en larg. Idem, t. VII, planche sans numéro, p. 523.

Quatre bas-reliefs sacrés, de la cathédrale de Chartres. Quatre petites pl. en haut., grav. sur bois. Annales archéologiques, Didron, t. IX, aux pages 46 et 55, dans le texte. = Quatre autres, idem, idem, aux pages 101, 109. = Deux autres, idem, idem, à la page 176, dans le texte. = Deux autres, idem, idem, à la page 233. = Deux autres, idem, idem, t. X, à la page 340, miniature, idem, petite pl. grav. sur bois, idem, à la page 346. = Six pl., idem, t. xi, aux pages 152 à 155.

Statues de la cathédrale de Chartres, représentant les

1300? vertus publiques, du xiii⁰ siècle. Trois pl. in-4 en larg. et en haut. Annales archéologiques, Didron, t. VI, aux pages 48 à 51.

> Les statues du porche septentrional de Chartres, etc., par Mme Félicie d'Ayzac. Paris, A. Leleux, 1849, in-8, fig. Cet opuscule contient :

Dix-huit figures représentant ces stalles et quelques autres détails. Pl. in-8 en haut.

> Les statues du porche septentrional de Chartres et les quatre animaux mystiques, attributs des quatre évangélistes, par Mme Félicie d'Ayzac. Saint-Denis, Prevot et Drouard. in-8, fig. Ce volume contient :

Quatorze statues décorant ce porche. Pl. in-16 en haut. (qui sont probablement réunies en une seule planche dans quelques exemplaires).

> La mosaïque représentant les quatre animaux mystiques est au mont Athos, dans le monastère de Vatopedi.

Encensoir du xiii⁰ siècle, en pierre, au porche nord de la cathédrale de Chartres. Pl. in-4 en haut. Annales archéologiques, F. de Guilhermy, t. VIII, à la page 289.

Statues de l'église de Mailly-Château, département de l'Yonne, dont l'une est considérée comme pouvant être celle de Mathilde de Courtenay, comtesse d'Auxerre. Pl. de diverses grandeurs, grav. sur bois. De Caumont, Bulletin monumental, t. XIII, p. 269 à 272, Victor Petit, dans le texte.

Portail de l'église de Civray ou Sivray. Pl. lithogr., in-4 en larg. Idem, t. II, pl. 12, p. 171.

Quatre chapiteaux sculptés de l'église de Chauriat en

Auvergne, représentant des sujets sacrés. Partie de 1300?
deux pl. lithogr., in-4 en haut. Mallay, Essai sur les
églises romanes — du département du Puy-de-Dôme,
pl. 33, 34.

Ancienne porte royale de l'église Saint-André, à Bordeaux, avec des sculptures sacrées. Pl. in-8 en haut. Commission des monuments historiques du département de la Gironde, M. Lamothe, 1851-52, à la page 8.

Sceaux.

Neuf sceaux des rois de France, du xiii^e siècle. Moulages de la collection de l'École des beaux-arts.

Cinquante-sept sceaux de princes et seigneurs, du xiii^e siècle. Idem.

Trente-sept sceaux de princesses et dames, du xiii^e siècle. Idem.

Cent quarante sceaux ecclésiastiques, du xiii^e siècle. Idem.

Quinze sceaux de villes, etc., du xiii^e siècle. Idem.

Sceau de la ville de Lille, du xiii^e siècle. Partie d'une pl. in-8 en haut. Revue de la numismatique belge, C. Piot, t. IV, pl. 6, n° 34, p. 23.
 Le texte ne fait pas mention de ce sceau.

Contre-sceau de Douay. Partie d'une pl. in-8 en haut. Idem, t. IV, pl. 4, n° 18, p. 18.

Sceau et monnaie de Tournay. Partie d'une pl. in-8 en haut. Idem, t. IV, pl. 9, n^{os} 57, 58, p. 36.

Sceau d'un couvent du Saint Sépulcre, qui paraît être relatif à la ville de Cambrai. Petite pl. grav. sur bois.

1300? Société de sphragistique, Guenebault, t. II, p. 117, dans le texte.

Deux sceaux de l'abbaye du Saint-Sépulcre de Cambray. Pl. grav. sur bois. Société de sphragistique, A. Preux, t. III, p. 202, 204, dans le texte.

Grand sceau municipal de la ville d'Amiens, dit des Marmousets. Partie d'une pl. in-4 en haut. Augustin Thierry, Recueil de monuments inédits de l'histoire du tiers état, n° 1, p. 62 et 509.

Sceau de la commanderie de Saint-Quentin (ordre de Malte). Partie d'une pl. in-fol. en haut. Trésor de numismatique et de glyptique, Sceaux des communes, communautés, évêques, abbés et barons, pl. 23, n° 12.

> Recueil de titres divers relatifs à l'abbaye de Saint-Amand. Manuscrits sur papier, la plus grande partie des XIIe et XIIIe siècles, in-fol., cartonné. Bibliothèque impériale, Manuscrits, fonds de Gaignières, n° 187. Ce volume contient :

Un grand nombre de sceaux, la plupart dessinés et quelques-uns gravés. Pièces de diverses grandeurs collées dans les textes.

Divers sceaux appartenant au XIIIe siècle. Huit pl. et partie d'une in-4 en larg., lith. Léchaudé d'Anisy, Extrait des chartes — qui se trouvent dans les Archives du Calvados, atlas, pl. 12 à 18, 25, et partie de pl. 10.

Sceau du chapitre de l'abbaye de Saint-Pierre de Jumiéges, à une charte du XIIIe siècle. Partie d'une pl.

in-fol. en haut. Trésor de numismatique et de glyptique, Sceaux des communes, communautés, évêques, abbés et barons, pl. 10, n° 6.

1300 ?

Sceau de la sénéchaussée de l'évêque de Bayeux. Pl. de la grandeur de l'original, grav. sur bois. Nouveau Traité de diplomatique, t. IV, p. 286.

Sceau de la ville de Paris. Partie d'une pl. in-fol. en haut. Le Roux de Lincy, Histoire de l'hôtel de ville de Paris, à la page 148.

Sceau de l'église de Saint-Martin, dépendant de Saint-Marcel de Paris. Petite pl. grav. sur bois. Société de sphragistique, Arthur Forgeais, t. I, p. 99, dans le texte.

Sceau capitulaire de l'église collégiale et royale de Saint-Germain l'Auxerrois, à Paris, de la fin du xiiie siècle. Petite pl. grav. sur bois. Société de sphragistique, Troche, t. II, p. 1, dans le texte.

<small>Suivant une rectification accompagnée de deux autres planches représentant un sceau et un contre-sceau, celui publié par M. Troche ne serait pas de Saint-Germain l'Auxerrois, mais de Saint-Germain d'Auxerre. Idem, Quantin. Suit une réponse de M. Troche. Idem, t. II, p. 161 et suiv.</small>

Sceau de la corporation des orfévres de Paris, du xiiie siècle. Petite pl. grav. sur bois. Lacroix, le Moyen âge et la Renaissance, t. III, corporations de métiers, 6, dans le texte.

Sceau du monastère de Saint-Arnoul de Crépy, en Valois. Pl. grav. sur bois. Société de sphragistique, Amand Petit, t. III, p. 216, dans le texte.

Sceau du prévôt de Gressy (Seine-et-Marne) ou Gressey

1300 ? (Seine-et-Oise). Petite pl. grav. sur bois. Idem, comte G. de Soultrait, t. II, p. 323, dans le texte.

Sceau de la métropole de Reims, du xiiie siècle. Partie d'une pl. in-4 en larg. Marlot, Histoire de la ville, cité et université de Reims, t. IV, à la page 74, n° 1.

Sceau du chapitre de Saint-Paul de Metz, à une charte du xiiie siècle. Partie d'une pl. in-fol. en haut. Trésor de numismatique et de glyptique, Sceaux des communes, communautés, évêques, abbés et barons, pl. 13, n° 7 (voir à corrections et additions).

Grand sceau de la cité de Metz, quatre sceaux et contre-sceaux de deux des *paraiges* ou divisions de la ville. Cinq petites pl. grav. sur bois. Begin, Metz depuis dix-huit siècles, t. III, p. 210, 214, 215, 216, 217, dans le texte.

Sceau secret de la cité de Metz. Petite pl. grav. sur bois. Idem, t. III, p. 207, dans le texte.

Sceau de la cité de Pont-à-Mousson. Partie d'une pl. in-fol. en haut. Trésor de numismatique et de glyptique, Sceaux des communes, communautés, évêques, abbés et barons, pl. 23, n° 7.

Sceau de la prévôté de Saint-Mihiel, du xiie ou xiiie siècle. Petite pl. grav. sur bois. Société de sphragistique, J. Nollet (Fabert), t. II, p. 28, dans le texte.

Sceau des bourgeois de la ville de Strasbourg, du xiiie siècle. Partie d'une pl. in-fol. en haut. Trésor de numismatique et de glyptique, Sceaux des communes, communautés, évêques, abbés et barons, pl. 14, n° 2.

Divers sceaux du xiii² siècle, à des actes passés en Bretagne, ou se rapportant à l'histoire de cette province. Voyez vingt-deux pl. in-fol. en haut., contenant des sceaux des siècles xii⁰ à xv⁰. Lobineau, Histoire de Bretagne, t. II, à la fin.=Voyez aussi trente-cinq pl. in-fol. en haut., idem. Morice, Preuves à l'histoire de Bretagne. T. I, dix-huit pl. à la fin. T. II, dix-sept pl. à la fin. Ces trente-cinq planches sont en partie celles de l'ouvrage de Lobineau. 1300

Contre-sceau des évêques du Mans, au xiii⁰ siècle. Petites pl. grav. sur bois. Hucher, Études sur l'histoire et les monuments du département de la Sarthe, à la page 272, dans le texte.

Deux contre-sceaux des évêques du Mans, au xiiiᵉ siècle. Deux petites pl. grav. sur bois. De Caumont, Bulletin monumental, t. XVIII, à la page 327, E. Hucher, dans le texte.

Sceau de la prévôté de Lorris. Pl. de la grandeur de l'original, grav. sur bois. Nouveau Traité de diplomatique, t. IV, p. 285.

Sceau de la commune de Dijon, à une charte du xiii⁰ siècle. Partie d'une pl. in-fol. en haut. Trésor de numismatique et de glyptique, Sceaux des communes, communautés, évêques, abbés et barons, pl. 14, n° 12.

Sceau de la maison du Saint-Esprit de Fouvent, fondée en 1215 par Henry de Vergy, qui la donna à celle de Dijon, et autre sceau postérieur. Dessin in-fol. en haut. Histoire de la maison — du Saint-Eprit de Dijon, manuscrit de la Bibliothèque de l'Arsenal, p. 26.

1300? Sceaux de divers archidiacres, abbesses, etc., du diocèse d'Autun. Pl. in-8 en haut., lithogr. Mémoires de la Société éduenne, 1844, pl. 13, p. 93, 112, 129 et 194.

> Je n'ai pas trouvé les rapports de tous ces sceaux avec le texte.

Sceau du chapitre de l'église de Mussy (Aube). Petite pl. grav. sur bois. Société de sphragistique, L. Coutant, t. II, p. 312, dans le texte.

Sceau d'un archiprêtre de Toulon-sur-Arroux. Pl. grav. sur bois. Société de sphragistique, comte G. de Soultrait, t. III, p. 97.

Sceau de la commune et de la ville de Lyon, à une charte du xiii^e siècle. Partie d'une pl. in-fol. en haut. Trésor de numismatique et de glyptique, Sceaux des communes, communautés, évêques, abbés et barons, pl. 15, n° 12 (numérotée par erreur sur la planche et dans le texte, 15).

Contre-sceau de la cour de l'exécution de notre sire le roi, à Villefranche, à une charte du xiii^e siècle. Partie d'une pl. in-fol. en haut. Idem, pl. 15, n° 14.

Sceau et contre-sceau de la commune de la ville de Bayonne, du xiii^e siècle. Partie d'une pl. in-fol. en haut. Idem, pl. 20, n° 3 (sur la planche n° 2).

Divers sceaux des ecclésiastiques, de la noblesse et des communautés du Languedoc, du xiii^e siècle. Sept pl. et partie d'une in-fol. en haut. De Vic et Vaissete, Histoire générale de Languedoc, t. V, pl. 1 à 8.

Divers sceaux des ecclésiastiques, de la noblesse et des

communautés du Languedoc, du xiiie siècle. Partie de neuf pl. in-4 en larg., lithogr. Histoire générale de Languedoc, par de Vic et Vaissete, édition de du Mège, t. IX, à la fin. 1300?

Sceau de la ville de Toulouse, du xiiie siècle. Petite pl. grav. sur bois. Revue archéologique, A. Leleux, 1852, Félix Bertrand, à la page 305, dans le texte.

Histoire de la commune de Montpellier, depuis ses origines jusqu'à son incorporation définitive à la monarchie française, par A. Germain. Montpellier, Jean Martel aîné, 1851, in-8, 3 vol. Cet ouvrage contient :

Sceau consulaire de la commune de Montpellier, au xiiie siècle. Petite pl. grav. sur bois, à la page 300.

—

Sceau des consuls de la ville de Nîmes. Partie d'une pl. in-fol. en haut. Trésor de numismatique et de glyptique, Sceaux des communes, communautés, évêques, abbés et barons, pl. 20, n° 4 (sur la planche n° 3).

Sceau de la commune de Penne en Agénois, du xiiie siècle. Partie d'une pl. in-fol. en haut. Idem, pl. 23, n° 9.

Mémoires historiques et critiques sur l'ancienne république d'Arles, par Anibert, Yverdon et Arles, 1779-1781, 2 vol. in-12, fig. Cet ouvrage contient :

Divers sceaux de la république d'Arles, de ses consuls, des chefs des métiers, des archevêques et du chapitre de cette ville, du xiiie siècle. Cinq pl. in-12 en larg. ou carrée, à la fin de l'ouvrage.

—

Sceau du chapitre de la sainte église d'Arles, du xiiie siè-

1300 ? cle. Partie d'une pl. in-fol. en haut. Trésor de numismatique et de glyptique, Sceaux des communes, communautés, évêques, abbés et barons, pl. 21, n° 3.

Sceau et contre-sceau de la ville d'Avignon, du XIII° siècle. Partie d'une pl. in-fol. en haut. Idem, pl. 21, n° 9.

Sceau des seigneurs d'Hyères, en Provence. Pl. grav. sur bois. Société de sphragistique, A. de Martonne, t. III, p. 193, dans le texte.

Sceau du prieuré de Saint-Martin de Bollene, près d'Orange. Petite pl. grav. sur bois. Revue archéologique, 1845, à la page 660, dans le texte.

Recueils contenant des titres originaux et copies des titres relatifs à diverses abbayes de France. Manuscrits sur papier et sur vélin, du XIII° au XVI° siècle; onze parties reliées en neuf tomes in-fol., parchemin. Bibliothèque impériale, Manuscrits, fonds de Gaignières, n°ˢ 245 à 255. Ces recueils contiennent :

Des sceaux originaux sur cire, et une grande quantité de dessins représentant des sceaux du XIII° siècle, dans les textes. On y voit aussi quelques tombeaux de religieux, abbés et abbesses, de peu d'intérêt, et dont plusieurs sont de dates incertaines.

Cette indication est reproduite à la fin des siècles XIV à XVI.

Recueils de titres originaux scellez, concernant les abbez et abbesses, les abbayes rangées par ordre alphabétique, et les abbez et abbesses de chaque abbaye par ordre chronologique. Manuscrits sur papier et sur vélin, du XIII° au XVI° siècle. Quinze volumes reliés en treize tom., in-fol., parchemin. Bibliothèque impériale, Manuscrits,

fonds de Gaignières, n°ˢ 256 à 272. Ces recueils con- 1300?
tiennent :

Des sceaux originaux sur cire, du xiii° siècle.

Idem.

Recueil de titres originaux scellez, concernant les prieurez, les prieurs et prieuses, les prieurez rangez par ordre alphabétique, et les prieurs et prieuses par ordre chronologique. Manuscrits sur papier et sur vélin, du xiii° au xvi° siècle. Quatre volumes (six parties) in-fol., parchemin. Bibliothèque impériale, Manuscrits, fonds de Gaignières, n°ˢ 274 à 279. Ces recueils contiennent :

Des sceaux originaux sur cire, du xiii° siècle.

Idem.

—

Sceau d'une église non connue, de la fin du xiii° siècle ou du commencement du xiv°. Petite pl. grav. sur bois. Société de sphragistique, comte G. de Soultrait, t. II, p. 173, dans le texte.

Deux sceaux de Béatrix d'Avesnes-Beaumont, comtesse de La Roche, fille de Baudouin-d'Avesnes et de Félicité de Coucy, femme d'Henri IV, comte de Luxembourg. Partie d'une pl. in-fol. en haut. Trésor de numismatique et de glyptique, Sceaux des grands feudataires de la couronne de France, pl. 28, n°ˢ 7, 8.

Morte vers 1300.

Henri IV, comte de Luxembourg, fut tué dans une bataille le 5 juin 1288.

Sceau et contre-sceau de Raoulphe d'Aubusson, du xiii° siècle. Partie d'une pl. in-fol. en haut. Trésor de numismatique et de glyptique, Sceaux des com-

1300 ? munes, communautés, évêques, abbés et barons, pl. 23, n° 6.

Sceau en cuivre de Berenger de Boulbon, du xiiie siècle. Au Cabinet des médailles, antiques et pierres gravées. Du Mersan, Histoire du Cabinet des médailles, antiques et pierres gravées, p. 34.

Sceau de Girard de Chissey, prêtre. Pl. grav. sur bois. Société de sphragistique, comte G. de Soultrait, t. III, p. 105, dans le texte.

Sceau de Gonnot des Barres, vicomte de Raymond, gentilhomme de Provence, à une charte de la fin du xiiie siècle. Partie d'une pl. in-fol. en haut. Trésor de numismatique et de glyptique, Sceaux des communes, communautés, évêques, abbés et barons, pl. 21, n° 7.

Sceau de Raimond Geofroi de Fos, marquis de Fos et d'Hieres. Petite pl. grav. sur bois. Ruffi, Histoire de la ville de Marseille, t. I, à la page 87, dans le texte.

Cinq sceaux des sires de La Ferté, de la maison de Bellème, des xe au xiiie siècles, de la Bibliothèque du Mans, manuscrit de Gaignières. Pl. in-8 en haut. Hucher, Études sur l'histoire et les monuments du département de la Sarthe, à la page 160.

Sceau de Gérard de Rodes, chevalier, à une charte du xiiie siècle. Partie d'une pl. in-fol. en haut. Trésor de numismatique et de glyptique, Sceaux des communes, communautés, évêques, abbés et barons, pl. 11, n° 4.

Sceau de Guillaume de Thienges ou Thianges, à une

charte du xiiie siècle. Partie d'une pl. in-fol. en haut. Idem, pl. 14, n° 7. 1300 ?

Sceau d'un prieur, de l'ordre de Saint-Jean de Jérusalem, du xiiie siècle. Partie d'une pl. in-fol. en haut. Idem, pl. 23, n° 10.

Sceau des chevaliers du Christ (ordre du Temple), du xiiie siècle. Partie d'une pl. in-fol. en haut. Idem, pl. 23, n° 11.

Sceau de. .
évêque de.
. .
Partie d'une pl. in-fol. en haut. Idem, pl. 14, n° 5.

<small>Ce sceau, qu'il est impossible de lire, n'est pas indiqué dans le texte, et porte un numéro double sur la planche.</small>

Sceau de potier, du xiiie siècle. Au Musée de l'hôtel de Cluny, n° 1816.

Quarante-cinq sceaux divers, du xiiie siècle. Quatre pl. in-4 en haut. (de Migieu), Recueil des sceaux du moyen âge, pl. 2, 2*, 2**, 2***.

Monnaies.

Jetoir de l'écurie du roi. Partie d'une pl. in-8 en haut. Revue numismatique, 1848, H. Hucher, pl. 16, n° 7, p. 364.

Jetoir du service de l'écurie du roi. Petite pl. grav. sur bois. De Fontenay, Manuel de l'amateur de jetons, page 129, dans le texte.

Méreau de compte sur lequel on lit : AUS TRESORIES LE PERD. Partie d'une pl. in-8 en haut. Revue numismatique, 1848, H. Hucher, pl. 16, n° 6, p. 367.

1300 ? Deux monnaies du comté de Hainaut. Partie d'une pl. in-4 en haut. Tobiesen Duby, Monnoies des barons, pl. 87, n°⁸ 9, 10.

Vingt et une monnaies indéterminées du duché de Brabant, des xii⁰ et xiii⁰ siècles. Pl. et partie d'une pl. lithogr. in-8 en haut. Den Duyts, n°⁸ 1 à 21, pl. 1; n°⁸ 1 à 16, pl. 2; n°⁸ 17, 18, 22, 23, 24, p. 1 à 6.

Dix monnaies indéterminées du comté de Flandre, des xii⁰ et xiii⁰ siècles, dont quatre de Bruges et Ypres. Partie d'une pl. lithogr., in-8 en haut. Den Duyts, n°⁸ 127 à 129, 131 à 137, pl. 1; n°⁸ 1 à 7, 14 à 16, p. 46 à 48.

Neuf monnaies indéterminées de villes de Flandre, du xiii⁰ siècle. Partie d'une pl. in-4 en haut. Gaillard, Recherches sur les monnaies des comtes de Flandre, pl. 15, n°⁸ 134 à 142, p. 118 à 120.

Deux monnaies de la seigneurie de Termonde. Partie d'une pl. in-4 en haut. Idem, pl. 15, n° 143, p. 106.

 La médaille indiquée au texte comme étant gravée sous le n° 183 n'existe pas sur les planches.

Deux autres monnaies de la seigneurie de Termonde. Pl. in-4 en haut. Idem, pl. 21, n°⁸ 181, 182, p. 144.

Monnaie de Bergues-Saint-Winoc. Partie d'une pl. lithogr. in-8 en haut. Revue numismatique, 1842, L. Dancoisne, pl. 8, n° 3, p. 188.

Deux monnaies incertaines du xiii⁰ siècle, dont l'une peut appartenir à Valenciennes, au chapitre de Sainte-Vaudru de Mons, ou à Fanquembergue, et l'autre paraît être de la Flandre. Partie d'une pl.

in-8 en haut. Revue numismatique, 1843, L. Dan- 1300?
coisne, pl. 12, n°⁵ 11, 12, p. 284.

Cinq monnaies de la ville de Lille, du xɪɪᵉ au xɪɪɪᵉ siècle.
Partie de deux pl. lithogr. in-8 en haut. Den Duyts,
n°⁵ 138 à 142, pl. 1; n°⁵ 8 à 11, pl. xvɪɪɪ; n° 106,
p. 49, 50.

<small>Le texte porte, par erreur, pl. 18, n° 106, au lieu de xvɪɪɪ,
n° 106.</small>

Monnaie de Lille. Petite pl. grav. sur bois. Bulletin de
la commission historique du département du Nord,
t. IV, 1851, de La Phalègue, p. 88, dans le texte.

Quatorze anciennes monnaies de Douai. Deux pl. lith.
in-8 en haut. Dancoisne et Delanoy, Recueil de
monnaies, — l'Histoire de Douai, pl. 2, n°⁵ 1 à 8;
pl. 3, n°⁵ 1 à 6, p. 40-42.

Monnaie du chapitre de Cambrai. Partie d'une pl. in-4
en haut. Tobiesen Duby, Monnoies des barons,
pl. 15, n° 1.

Monnaie du chapitre de Cambrai, dans le style de celles
de Guillaume de Hainaut, évêque de cette ville jus-
qu'en 1296. Partie d'une pl. in-4 en haut. Idem,
pl. 15, n° 2.

Monnaie du chapitre de la cathédrale de Cambrai.
Partie d'une pl. in-4 en haut. Revue numismatique,
1843, L. Deschamps, pl. 13, n° 4, p. 291.

Deux méreaux du chapitre de Cambrai. Petites pl.
grav. sur bois. De Fontenay, Manuel de l'amateur
de jetons, p. 196, dans le texte.

Huit monnaies de Saint-Omer du xɪɪɪᵉ siècle. Partie
d'une pl. in-8 en haut. Mémoires de la Société des

1300 ? antiquaires de la Morinie, t. VIII, 1849-1850, Alex. Hermand, n°ˢ 5 à 12, p. 585 et suiv.

Monnaie de Saint-Omer, du xiiiᵉ siècle. Petite pl. grav. sur bois. Cahier (Charles) et Arthur Martin, t. IV, p. 234, dans le texte.

Neuf monnaies de l'avouerie de Béthune, frappées dans le xiiiᵉ siècle ou antérieurement. Partie d'une pl. lithogr. in-8 en haut. Hermand, Histoire monétaire de la province d'Artois, pl. 9, n°ˢ 90 à 98.

Trois monnaies d'Amiens, du xiiiᵉ siècle. Partie d'une pl. lithogr. in-8 en haut. Mallet et Rigollot, Notice sur une découverte de monnaies picardes, n°ˢ 90 à 92.

Monnaie de la ville d'Abbeville. Partie d'une pl. in-4 en haut. Tobiesen Duby, Monnoies des barons, pl. 74, n° 12.

Petite pièce en cuivre du xiiiᵉ ou du xivᵉ siècle, frappée à Saint-Quentin, et qui paraît être un méreau. Partie d'une pl. lithogr., grand in-8 en haut. Revue de la numismatique française, 1837, Desains, pl. 5, n° 12, p. 117.

Cinq monnaies d'archevêques de Reims, du xiiiᵉ siècle. Partie d'une pl. in-4 en haut. Marlot, Histoire de la ville, cité et université de Reims, t. II, à la page 732.

Cinquante-quatre monnaies des ducs de Lorraine et de divers évêques, du xiiiᵉ siècle, découvertes en 1840, dans la commune d'Ancerviller, près Blamont, département de la Meurthe. Pl. et partie d'une in-4 en haut., lithogr. De Saulcy, Recherches sur les mon-

naies des ducs héréditaires de Lorraine, pl. 35, n⁰ˢ 1 1300?
à 27, pl. 36, n⁰ˢ 1 à 27.

Trois monnaies de ducs de Bretagne, incertaines, que l'on peut classer au xiii⁰ siècle. Partie d'une pl. in-4 en haut. Tobiesen Duby, Monnoies des barons, pl. 67, n⁰ˢ 7 à 9.

Monnaie du Maine, au xiii⁰ siècle. Petite pl. grav. sur bois. De Caumont, Bulletin monumental, t. XVIII, à la page 328, E. Hucher, dans le texte.

Monnaie du Maine. Petite pl. grav. sur bois. Hucher, Études sur l'histoire et les monuments du département de la Sarthe, à la page 273, dans le texte.

Dix monnaies du Perche, du xiii⁰ siècle. Pl. in-8 en haut. Cartier, Recherches sur les monnaies au type chartrain, pl. 10, n⁰ˢ 1 à 10.

Monnaie du Perche. Partie d'une pl. in-8 en haut. Idem, pl. 17, n⁰ 8.

Deux monnaies anonymes de Chartres. Partie d'une pl. in-8 en haut. Revue numismatique, 1845, E. Cartier, pl. 2, n⁰ˢ 12, 13, p. 46.

Dix-neuf monnaies de Chartres, du xi⁰ au xiii⁰ siècle. Pl. in-8 en haut. Cartier, Recherches sur les monnaies au type chartrain, pl. 3, n⁰ˢ 1 à 19.

Cinq monnaies de Chartres, dont deux de Charles de Valois. Partie d'une pl. in-8 en haut. Idem, pl. 13, n⁰ˢ 1 à 5.

Monnaie du pays chartrain. Partie d'une pl. lithogr., in-fol. en larg. Mémoires de la Société des antiquaires de Normandie, 2⁰ série, 2⁰ vol., n⁰ 2, à la page 322.

1300 ? Trente-sept monnaies au type chartrain. Deux pl. in-4 en haut. Cahier (Charles) et Arthur Martin, E. Cartier, t. I, pl. 12, 13, p. 52.

Seize monnaies des vicomtes de Châteaudun ou de cette ville, auxquelles on ne peut pas donner d'attributions précises. Partie d'une pl. in-4 en haut. Tobiesen Duby, Monnoies des barons, pl. 106, nos 2 à 18.

Monnaie anonyme de Châteaudun. Partie d'une pl. in-8 en haut. Revue numismatique, 1844, E. Cartier, pl. 13, n° 17, p. 425.

Quatre monnaies des comtes de Blois, sans indications de ceux qui les ont fait frapper. Partie d'une pl. in-4 en haut. Tobiesen Duby, Monnoies des barons, pl. 73, nos 9 à 12.

Monnaie anonyme de Vendôme. Partie d'une pl. in-8 en haut. Revue numismatique, 1844, E. Cartier, pl. 13, n° 15, p. 425.

Monnaie des comtes de Vendôme. Partie d'une pl. lithogr., in-fol. en larg. Mémoires de la Société des Antiquaires de Normandie, 2e série, 2e vol., n° 4, à la page 322.

Monnaie de Tours. Partie d'une pl. in-fol. en haut., grav. sur bois, n° 9. Muratori, Antiquitates Italicæ, etc., t. II, à la page 761-762, dans le texte.

Monnaie de la ville de Tours. Partie d'une pl. in-4 en haut., grav. sur bois. Argelati, t. I, pl. 81, n° 9.

Sept monnaies des abbés de Saint-Martin de Tours. Partie d'une pl. in-4 en haut. Tobiesen Duby, Monnoies des barons, pl. 16, nos 1 à 7.

Monnaie du chapitre de Bourges. Partie d'une pl. in-4 en haut. Idem, pl. 15. 1300?

Deux monnaies que l'on peut attribuer à Château-Meilland, avec la tête de saint Martial. Partie d'une pl. lithogr., in-8 en haut. Revue numismatique, 1841, E. Cartier, pl. 1, nos 8, 9, p. 33 (pour 37.)

<small>Duby a donné deux monnaies de Château-Meilland, de Marguerite de Bomès, veuve de Henri II, seigneur de Sully.</small>

Trois monnaies d'Auxerre que l'on ne peut attribuer ni aux comtes ni aux évêques de cette ville. Partie d'une pl. in-4 en haut. Tobiesen Duby, Monnoies des barons, pl. 10, nos 1 à 3.

Monnaie d'Auxerre, épiscopale ou d'un comte. Partie d'une pl. lithogr., in-8 en haut. Revue numismatique, 1841, E. Cartier, pl. 19, n° 10, p. 363 (texte, pl. 18 par erreur).

Monnaie de l'abbaye de Tournus. Partie d'une pl. in-fol. en haut. Trésor de numismatique et de glyptique, Histoire par les monuments de l'art monétaire chez les modernes, pl. 24, n° 18.

Monnaie que l'on croit frappée à Autun, où elle a été trouvée. Petite pl. Voyage littéraire de deux religieux bénédictins, partie 1re, p. 160, dans le texte.

<small>Cette monnaie est une de celles nommées florins qui ont commencé à être frappées à Florence, d'où elles se sont répandues, par imitation, dans plusieurs États de l'Europe.</small>

Petit méreau qui a rapport aux monnaies d'Autun. Partie d'une pl. lithogr., in-8 en haut. De Fontenay, Fragments d'histoire métallique, pl. 14 (texte 5), n° 13, p. 187.

Monnaie de l'abbaye de Cluni. Partie d'une pl. lith.,

1300 ? in-8 en haut. Revue numismatique, 1841, E. Cartier, pl. 19, n° 11, p. 363 (texte, pl. 18 par erreur).

Monnaie de l'abbaye de Luxeuil. Petite pl. grav. sur bois. Du Cange, Glossarium novum, 1766, t. II, p. 1331, dans le texte.

Trois monnaies des cinq comtes de La Marche, du nom de Hugues, sans que l'on puisse indiquer ceux auxquels elles appartiennent. Partie d'une pl. in-4 en haut. Tobiesen Duby, Monnoies des barons, pl. 71, n°ˢ 1 à 3.

Deux monnaies du monastère de Souvigny en Bourbonnais. Deux pl. de la grandeur des originaux, grav. sur bois. Achille Allier, l'ancien Bourbonnais, t. I, p. 201, dans le texte.

<small>Ces deux monnaies paraissent être du xiii^e siècle.</small>

Deux monnaies de la ville de Limoges. Partie d'une pl. in-4 en haut. Tobiesen Duby, Monnoies des barons, pl. 2, n°ˢ 1, 2.

Deux monnaies de vicômtes de Turenne, du nom de Raymond, incertaines, du xii^e ou xiii^e siècle. Partie d'une pl. in-4 en haut. Poey d'Avant, pl. 10, n°ˢ 6, 7, p. 153.

Monnaie de la ville de Cahors. Partie d'une pl. in-4 en haut. Tobiesen Duby, Monnoies des barons, pl. 2, n° 2.

Douze monnaies épiscopales et municipales de Cahors, dont les attributions certaines ne peuvent pas être fixées. Pl. lithogr., in-8 en haut. Revue numismatique, 1839, le baron Chaudruc de Crazannes, pl. 15, p. 352.

Deux monnaies d'argent d'Hélie de Talleyrand, frappées à Lectoure. Partie d'une pl. in-4 en larg. Ducourneau, la Guienne historique et monumentale, t. I, 1re partie, à la page 140, nos 4, 5. 1300 ?

Deux monnaies de deux comtes de Rouergue, Hugues et Jean, d'époques incertaines. Partie d'une pl. in-4 en haut. Papon, Histoire générale de Provence, t. II, pl. 2, nos 7, 8.

Trois monnaies des évêques de Viviers, du xiiie siècle. Partie d'une pl. in-4 en haut. Tobiesen Duby, Monnoies des barons, pl. 14, nos 1 à 3.

Six monnaies d'archevêques de Vienne en Dauphiné, du xiie ou du xiiie siècle. Partie d'une pl. in-4 en haut. Morin, Numismatique féodale du Dauphiné, pl. 2, nos 2 à 7, p. 21, 23.

Monnaie d'un archevêque inconnu de Vienne en Dauphiné. Partie d'une pl. in-fol. en haut. Trésor de numismatique et de glyptique, Histoire par les monuments de l'art monétaire chez les modernes, pl. 24, n° 20.

Monnaie de Vienne en Dauphiné. Partie d'une pl. in-8 en haut. Revue numismatique, 1844, Requien, pl. 5, n° 2, p. 121.

Monnaie de Gap. Partie d'une pl. in-8 en haut. Revue numismatique, 1844, Requien, pl. 5, n° 3, p. 121.

Trois monnaies attribuées aux évêques de Gap. Partie d'une pl. in-4 en haut. Poey d'Avant, pl. 26, nos 6 à 8, p. 462.

Deux monnaies des évêques de Valence, de dates in-

1300 ? certaines. Partie d'une pl. in-4 en haut. Papon, Histoire générale de Provence, t. II, pl. 7, n°ˢ 5, 6.

Onze monnaies diverses de la ville de Valence. Partie d'une pl. in-8 en haut. Rousset, Mémoire sur les monnaies du Valentinois, pl. 3, n°ˢ 3 à 13, p. 24 et suiv.

<small>Le texte ne fournit aucuns détails particuliers sur ces monnaies.</small>

Monnaie épiscopale de Valence. Petite pl. grav. sur bois. Revue numismatique, 1846, Dʳ. Long, p. 359, dans le texte.

Monnaie des archevêques d'Embruu, de date incertaine. Partie d'une pl. in-4 en haut. Papon, Histoire générale de Provence, t. II, pl. 7, n° 1.

Monnaie d'un archevêque d'Embrun, inconnu. Partie d'une pl. in-4 en haut. Tobiesen Duby, Monnoies des barons, supplément, pl. 6, n° 14.

Monnaie épiscopale de Saint-Paul-trois-Châteaux. Partie d'une pl. in-8 en haut. Revue numismatique, 1844, Requien, pl. 5, n° 9, p. 124.

<small>Déjà décrite par M. de Longpérier. Monnaies françaises du cabinet de M. Dassy.</small>

Monnaie d'un évêque de Saint-Paul-trois-Châteaux, incertaine. Partie d'une pl. in-4 en haut. Poey d'Avant, pl. 18, n° 10, p. 271.

Monnaie d'un vicomte de Béarn, au nom de Centulle, incertaine. Partie d'une pl. in-4 en haut. Idem, pl. 13, n° 1, p. 194.

<small>Le dernier des vicomtes de Béarn, du nom de Centulle, cessa de régner en 1134 ; mais la fabrication de monnaies à leur nom a continué longtemps après cette époque.</small>

Huit monnaies diverses du Languedoc, des xiie et 1300?
xiiie siècles. Partie d'une pl. in-fol. en haut. De Vic.
et Vaissete, Histoire générale de Languedoc, t. V,
pl. 8.

Monnaie attribuée aux anciens évêques de Maguelone.
Partie d'une pl. in-4 en haut. Tobiesen Duby, Mon-
noies des barons, supplément, pl. 9, n° 11.

Deux monnaies des évêques de Maguelone, des xiie et
xiiie siècles. Partie d'une pl. in-8 en haut. Pl. 130,
n[os] 1, 2. Revue archéologique, A. Leleux, 1849,
Chaudruc de Crazannes, à la page 645.

Sept monnaies de Melgueil et de Montpellier, des xii[e]
et xiiie siècles. Partie d'une pl. in-4 en haut. A. Ger-
main, Mémoire sur les anciennes monnaies seigneu-
riales de Melgueil et de Montpellier, pl., n[os] 1 à 7.

Cinq monnaies diverses de Melgueil. Partie d'une pl.
in-4 en haut., n[os] 1 à 5. Publications de la Société
archéologique de Montpellier, A. Germain, t. III, à
la page 255.

Cinq monnaies d'évêques incertains, de Montpellier.
Partie d'une pl. in-4 en haut. Tobiesen Duby, Mon-
noies des barons, pl. 14, n[os] 1 à 5.

Trois monnaies melgoriennes, généralement usitées
dans les provinces méridionales de la France, dans
les xiie et xiiie siècles, dont une d'un évêque de
Maguelone. Partie d'une pl. in-4 en haut. Papon,
Histoire générale de Provence, t. II, pl. 2, n[os] 1 à 3.

Quatre monnaies de Narbonne. Partie d'une pl. in-4
en haut. Saint-Vincens, Monnaies des comtes de
Provence, pl. 14, n[os] 6 à 9.

1300? Deux monnaies des seigneurs d'Anduse. Partie d'une pl. in-4 en haut. Papon, Histoire générale de Provence, t. II, pl. 2, nos 4, 5.

Monnaie d'un évêque de Mende. Partie d'une pl. in-4 en haut. Tobiesen Duby, Monnoies des barons, pl. 14.

Dix monnaies des archevêques d'Arles, antérieures à la fin du xiiie siècle. Partie de deux pl. in-4 en haut. Idem, pl. 1, nos 1 à 9; pl. 2, n° 2.

Six monnaies des archevêques d'Arles. Partie d'une pl. in-4 en haut. Saint-Vincens, Monnaies des comtes de Provence, pl. 17, nos 1 à 6.

Deux jetons trouvés sous les fondements d'une maison des Templiers, près de Draguignan. Partie d'une pl. in-4 en haut. Idem, planche sans numéro (après pl. 11), nos 6, 7.

Trois deniers Guillemins, ainsi nommés du nom de Guillaume le Jeune, comte de Forcalquier, qui eurent cours en Provence pendant les xiiie et xive siècles. Partie d'une pl. in-4 en haut. Tobiesen Duby, Monnoies des barons, pl. 93, nos 5 à 7.

Monnaie d'un prince d'Orange, incertain. Partie d'une pl. in-8 en haut. Revue numismatique, 1844, A. du Chalais, pl. 4, n° 2, p. 52.

Deux moules de médailles incertaines, dans les Archives de Saint-Omer. Partie d'une pl. in-8 en haut., lith. Mémoires de la Société des antiquaires de la Morinie, t. II, pl. 4, nos 10, 11, p. 251.

Jeton inconnu, portant : *Bete sui novme cavvage d.*

Petite pl. grav. sur bois. De Fontenay, Nouvelle étude de jetons, p. 48, dans le texte.

Jeton inconnu, portant : *Je sui faus et mavves na.* Petite pl. grav. sur bois. Idem, p. 47, dans le texte.

1301.

Figure de Guillaume Malgeneste, veneur du roi, sur sa tombe, dans le cloître de l'abbaye de Longpont. Dessin in-fol. en haut. Gaignières, t. II, 60. = Dessin grand in-8, Recueil Gaignières à Oxford, t. VI, f. 104. = Partie d'une pl. in-fol. en haut. Montfaucon, t. II, pl. 39, n° 6. = Partie d'une pl. in-fol. magno en haut. Al. Lenoir, Monuments des arts libéraux, etc., pl. 35, p. 40. = Petite pl. grav. sur bois. Lacroix, le Moyen âge et la renaissance, t. I, chasse, 5, dans le texte. — Février.

Philippe le Bel sur son trône, tenant le lit de justice qui eut lieu dans l'église de Notre-Dame de Paris, le 10 avril 1301, pour s'opposer aux prétentions du pape Boniface VIII, tableau sur bois, peint à l'œuf, qui était dans une des salles du palais. Pl. in-8 en larg. Al. Lenoir, Musée des monuments français, t. VIII, pl. 254. = Pl. in-8 en larg. Al. Lenoir, Histoire des arts en France, pl. 55. = Partie d'une pl. in-fol. magno en haut. Al. Lenoir, Monuments des arts libéraux, etc., pl. 35, p. 40. — Avril 10.

Voir à l'année 1350.

Figure de Philipes le Bègue du village de Pompoint, sur sa tombe, dans le cloître de l'abbaye de Royaumont. Dessin in-fol. en haut. Gaignières, t. II, 94. — Mai 20.

1301. = Dessin grand in-8, Recueil Gaignières à Oxford,
Mai 20. t. XIV, f. 19. = Partie d'une pl. in-4 en larg. Millin, Antiquités nationales, t. II, n° XI, pl. 6, n° 3.

Mai. Figure de Agnès, sœur de frère Ythier de Nantuel, prieur de l'Hospital en France, sur sa tombe, dans l'église de la commanderie de Saint-Jean-en-l'Isle, près de Corbeil. Dessin in-fol. en haut. Gaignières, t. II, 74.

Tombe de Agnès, fille Pierre et Marguerite de Chamigny, en pierre, devant le crucifix, dans la nef de l'église de la commanderie de Saint-Jean-en-l'Isle. Dessin grand in-8, Recueil Gaignières à Oxford, t. III, f. 75.

Octobre 28. Tombe de Hugo, abbas, en pierre plate, au milieu du chapitre, à Bourgueil. Dessin in-8. Idem, t. VIII, f. 154.

Novembre 1. Tombe de Guillelmus de Manplia, en pierre, à gauche, devant la sacristie, dans le chœur de l'église des Jacobins de Chartres. Dessin in-8. Idem, t. XIV, f. 65.

1301. Tombe de Alaus Mellien, abbas, en pierre, à droite, derrière le grand autel, dans le chœur de l'église de l'abbaye de Vallemont. Dessin in-8. Idem, t. V, f. 137.

Tombeau de Marie de Flandres, fille aînée de Guillaume de Flandres, femme de Robert VII, comte de Flandres et de Boulogne, surnommé le Grand, à l'abbaye de Vauluisant, appelée depuis du Bouschet. Pl. in-8 en larg. Baluze, Histoire généalogique de

la maison d'Auvergne, t. 1, à la page 117, dans le texte.

1301.

> Il n'est pas certain que ce soit le tombeau de Marie de Flandre, car une opinion contraire établit qu'elle fut enterrée au Moncel, dans le chœur des dames.

Tombe de Sevestre, seigneur du Chanfault, mort 1301, et de Jehan Sevestre, seigneur du Chanfault, mort 1323, proche le marchepied de l'autel de la chapelle de Sainte-Anne, dans l'église de l'abbaye de Villeneuve. Dessin in-8, Recueil Gaignières à Oxford, t. VII, f. 36.

> Une tombe de Silvestre de Chafaut a été placée par Montfaucon à l'année 1376. Voir à cette date.

Sceau de Marguerite de Pocey, abbesse de Fontevrauld. Partie d'une pl. in-fol. en haut. Trésor de numismatique et de glyptique, Sceaux des communes, communautés, évêques, abbés et barons, pl. 17, n° 9.

Figure d'Alix, femme de Jean le Latinier, chevalier, sur sa tombe, dans l'abbaye de Joyenval. Dessin in-fol. en haut. Gaignières, t. II, 61.

Tombe à costé de Jean de Chasteauneuf, mary de cette dame (Guillermeta domina Condam), au-devant du grand autel, du costé de l'évangile, dans l'église de la paroisse de Nostre-Dame de Vandenesse en Bourgogne. Manuscrit de Paliot à M. le président de Blaisy, t. II, p. 451. Dessin grand in-8, Recueil Gaignières à Oxford, t. XIII, f. 93.

Deux monnaies de Helie-Taleyrand III, comte de Perigord, vicomte de Lomagne. Partie d'une pl. in-4 en haut. Tobiesen Duby, Monnoies des barons, pl. 105, n°ˢ 1, 2.

1301. Cette monnaie est probablement de Hélie VII. Voir à l'année 1315.

Sceau et contre-sceau d'Isabelle de Ville-Hardoin, princesse d'Achaïe. Partie d'une pl. lith., in-4 en haut. Buchon, Recherches — quatrième croisade, pl. 4, n° 9. = Idem, Nouvelles recherches, atlas, pl. 25, n° 9.

Monnaie de la même. Partie d'une pl. lithogr., in-4 en haut. Idem, pl. 3, n° 7, p. 224. = Idem, Nouvelles recherches, atlas, pl. 24, n° 7.

Deux monnaies de la même, dont l'une est l'œuvre d'un faux monnoyeur. Partie d'une pl. in-4 en haut. De Saulcy, Numismatique des croisades, pl. 15, nos 4, 5, p. 145.

1302.

Mars 17. Sceau de Othon, comte de Bourgogne, et contre-scel, à un acte de l'année 1279. Partie d'une pl. in-fol. en haut. Plancher, Histoire de Bourgogne, t. II, à la page 524, deuxième planche.

Scel et contre-scel du même. Partie d'une pl. in-4 en haut. (de Migieu), Recueil des sceaux du moyen âge, pl. 2, n° 1.

Sceau et contre-sceau, et sceau secret du même. Partie d'une pl. in-fol. en haut. Trésor de numismatique et de glyptique, Sceaux des grands feudataires de la couronne de France, pl. 13, nos 2, 3.

Juin 2. Tombe de Jehan de Beeville, dit Gaupin, au milieu de la nef de l'église des Barnabites, à Paris. Dessin in-8, Recueil Gaignières à Oxford, t. II, f. 1.

Juillet 11. Sceau de Raoul de Clermont, IIe du nom, sire de Nesle,

connétable de France. Partie d'une pl. in-fol. en haut. Trésor de numismatique et de glyptique, Sceaux des communes, communautés, évêques, abbés et barons, pl. 4, n° 3. 1302. Juillet 11.

Sceau et contre-sceau de Robert II, comte d'Artois, régent du royaume de Naples, surnommé le Bon et le Noble. Partie d'une pl. in-fol. en haut. Wree, la Généalogie des comtes de Flandre, p. 48 a, Preuves, p. 303.

Sceau du même. Partie d'une pl. in-fol. en haut. Trésor de numismatique et de glyptique, Sceaux des grands feudataires de la couronne de France, pl. 6, n° 3.

Quatre monnaies du même, frappées en Artois, dans la seigneurie de Meun et peut-être à Saint-Omer. Partie d'une pl. lithogr., in-8 en haut. Hermand, Histoire monétaire de la province d'Artois, pl. 5, n°s 65 à 68.

Monnaie du même. Petite pl. grav. sur bois. Fillon, Lettres à M. Dugast-Matifeux, p. 173, dans le texte.

Monnaie de Adolphe Ier de Waldeck, évêque de Liége. Partie d'une pl. in-8 en haut. Revue de la numismatique belge, G. Goddons, t. I, pl. 4, n° 3, p. 167. Décemb. 13.

Figure de Émeline de Montmor, femme de Albert de Romonville, sur sa tombe, dans le cloître de l'abbaye de Barbeau. Dessin in-fol. en haut. Gaignières, t. II, 73. = Dessin grand in-8, Recueil Gaignières à Oxford, t. XV, f. 13. Décembre.

Sceau de Englebert d'Enghien, mari de Marie de Lalain. Partie d'une pl. in-fol. en haut. Wree, la Gé- 1302.

1302.
néalogie des comtes de Flandre, p. 114 c, Preuves 2, p. 264 (par erreur 115 c.).

Tombe de Danteuil, abbé, en pierre, devant l'entrée de la chapelle de la Vierge, dans l'église de l'abbaye de Saint-Ouen de Rouen. Dessin in-8, Recueil Gaignières à Oxford, t. IV, f. 14.

Sceau et contre-sceau du Châtelet de Paris, de 1289 à 1302. Partie d'une pl. in-8 en haut. Revue archéologique, A. Leleux, 1852, pl. 200, nos 3, 3 bis, Edmond Dupont, à la page 541.

Tombe de Aubert de Cervigni, en pierre, du costé de l'évangile, au pied de l'autel, dans le sanctuaire de l'église de l'abbaye de Gercy, dioceze de Paris. Dessin in-8, Recueil Gaignières à Oxford, t. III, f. 48.

Deux sceaux de Blanche d'Artois, comtesse de Rosnay, fille de Robert, comte d'Artois, frère de saint Louis, femme de Henri III le Gras, comte de Champagne et roi de Navarre. Partie d'une pl. in-fol. en haut. Trésor de numismatique et de glyptique, Sceaux des grands feudataires de la couronne de France, pl. 19, nos 5, 7.

Sceau de Henri, comte de Bar, et contre-scel, à un acte de l'année 1295. Partie d'une pl. in-fol. en haut. Plancher, Histoire de Bourgogne, t. II, à la page 524, 3e planche.

Six monnaies du même. Partie d'une pl. in-4 en haut. De Saulcy, Recherches sur les monnaies des comtes et ducs de Bar, pl. 1, nos 2 à 7.

Monnaie du même. Petite pl. grav. sur bois. Humphreys, Manuel, t. II, p. 520, dans le texte.

Monnaie d'un comte de Bar, du nom de Henri, que l'on peut attribuer à Henri III. Petite pl. grav. sur bois. Lettres du baron Marchant, p. 486, dans le texte. 1302.

Monnaie de Raoul de Clermont, vicomte de Châteaudun, par son mariage avec Alix, fille de Robert de Dreux. Partie d'une pl. in-4 en haut. Tobiesen Duby, Monnoies des barons, pl. 106, n° 2.

Deux monnaies du même. Partie d'une pl. lithogr., in-8 en haut. Revue numismatique, 1841, E. Cartier, pl. 21, n°ˢ 9, 10, p. 370 (texte, pl. 20 par erreur).

Monnaie de Godefroy, seigneur de Vierzon. Partie d'une pl. lith., in-8 en haut. Revue numismatique, 1841, E. Cartier, pl. 15, n° 7, p. 283.

Figure de Robert Petitmaire, sur sa tombe, dans le chœur des Jacobins de Chaalons. Dessin in-fol. en haut. Gaignières, t. II, 90. = Dessin grand in-8, Recueil Gaignières à Oxford, t. XIII, f. 35.

Tombeau d'Alix, fille de Philippe II, seigneur de Nanteuil, femme de Pierre de Pacy II, dans l'église de Notre-Dame de Nanteuil. Partie d'une pl. in-4 en larg., tirée avec la suivante sur une feuille in-fol. en haut. Description générale et particulière de la France (de Laborde, etc.), t. VI, Valois et comté de Senlis, pl. 34, n° 3. 1302?

1303.

Figure d'Alix, femme de Pierre de Noisy, eschanson du comte de Clermont, fils de saint Louis IX, sur sa tombe, sous le portail de l'église de l'abbaye de Juin.

1303.
Juin.

Royaumont. Dessin in-fol. en haut. Gaignières, t. II, 64. = Dessin in-8, Recueil Gaignières à Oxford, t. XIV, f. 18. = Partie d'une pl. in-4 en larg. Millin, Antiquités nationales, t. II, n° xi, pl. 6, n° 2.

Décemb. 31.

Mausolée de Ferry III, duc de Lorraine, dans l'abbaye de Beaupré. Partie d'une pl. in-fol. en haut. Calmet, Histoire de Lorraine, t. III, pl. 2.

Sceau de Ferri III, duc de Lorraine, et emblème qui lui est relatif. Partie d'une pl. in-fol. en haut. Idem, t. II, pl. 3, n°s 13 et 14.

Monnaie du même. Partie d'une pl. in-fol. en haut. Idem, t. II, pl. 1, n° 1.

Trois monnaies du même. Partie d'une pl. in-fol. en haut. Idem, t. V, pl. 1, n°s 1 à 3.

Monnaie du même. Partie d'une pl. in-4 en haut. Tobiesen Duby, Monnoies des barons, pl. 68, n° 1.

Vingt-huit monnaiee du même. Parties de deux pl. in-4 en haut., lithogr. De Saulcy, Recherches sur les monnaies des ducs héréditaires de Lorraine, pl. 2, n°s 14 à 30; pl. 3, n°s 1 à 11.

1303.

Deux monnaies de Jean de Namur, régent du comté de Flandres. Partie d'une pl. in-4 en haut. Gaillard, Recherches sur les monnaies des comtes de Flandre, pl. 18, n°s 162, 162 bis, p. 135.

Figure de Jean de Preaus, chevalier, sur sa tombe, dans l'église de l'abbaye de Beaulieu en Normandie, dans la chapelle dite des fondateurs. Dessin in-fol. en haut. Gaignières, t. II, 62. = Dessin in-8, Recueil Gaignières à Oxford, t. V, f. 116.

Tombe qui paraît être de Adam de Denaing, en pierre,

dans la chapelle de la Vierge, dans l'église de l'abbaye d'Orcamp. Dessin grand in-8. Idem, t. VI, f. 47.

1303.

Cette tombe était en partie ruinée.

Monument de Pierre de Fayet, chanoine de l'église de Paris, mort en 1303. Bas-relief en pierre, à l'église de Notre-Dame de Paris, et depuis au musée des Monuments français; maintenant au musée du Louvre, Sculptures modernes, n° 77.

Figure d'Agnez ou Andès, fille de Manessier de Ferrières, femme de Baudoin Boucel, sur sa tombe, au milieu de la nef de l'église du Temple à Paris. Dessin in-fol. en haut. Gaignières, t. II, 82. = Dessin in-8, Recueil Gaignières à Oxford, t. XII, f. 99.

Tombe de Jehanne, qui fut dame de Momron de Saint-Lambert, dans la chapelle de la Vierge, dans l'église des Jacobins de Chaalons. Dessin in-8. Recueil Gaignières à Oxford, t. XIII, f. 36.

Quatre monnaies de Thiébaut II, comme sire de Rumigny, héritier présomptif du duché de Lorraine. Partie d'une pl. in-4 en haut., lithogr. De Saulcy, Recherches sur les monnaies des ducs héréditaires de Lorraine, pl. 3, n°s 12 à 15.

Sceau du comté d'Anjou, à une charte de 1303. Partie d'une pl. in-fol. en haut. Trésor de numismatique et de glyptique, Sceaux des communes, communautés, évêques, abbés et barons, pl. 17, n° 12.

Monnaie de Guillaume, mari de Marie de Brabant, seigneur de Vierzon. Partie d'une pl. in-4 en haut. Poey d'Avant, pl. 9, n° 2, p. 127.

1303. Tombeau de Philippe de Vienne, seigneur de Pagney, et de Jeanne, fille du comte de Geneve sa femme, à l'abbaye de Cisteaux. Pl. in-4 en haut.

> Cette estampe est jointe à la description historique des principaux monuments de l'abbaye de Cisteaux, par Moreau de Mautour, Histoire et mémoires de l'Académie des inscriptions et belles-lettres, Histoire, t. IX, p. 193, pl. xi, fig. 8.

Sceau de Hugues le Brun, comte de La Marche et d'Angoulême, et contre-scel, à un acte de l'année 1301. Partie d'une pl. in-fol. en haut. Plancher, Histoire de Bourgogne, t. II, à la page 524, 4ᵉ planche.

Monnaie de Gui de Lusignan, comte de La Marche. Partie d'une pl. in-8 en haut. Revue numismatique, 1843, A. Barthélemy, pl. 15, n° 5, p. 396.

> Voir l'article suivant.

Sceau d'Yolande de Lusignan, comtesse de La Marche et d'Angoulême, qui doit être la femme de Guy de Lusignan, dit Guyard, sire de Couché, de Peyrac et de Frontenay, qui prit le titre de comte de La Marche et d'Angoulême, bien que, par le testament de son frère Hugues XIII, ces comtés aient été cédés au roi de France. Ce sceau est appendu à une charte de 1308. Partie d'une pl. in-fol. en haut. Trésor de numismatique et de glyptique, Sceaux des grands feudataires de la couronne de France, pl. 7, n° 4.

Sceau et contre-sceau de Roger Bernard, IIIᵉ du nom, comte de Foix et vicomte de Castelbon, fils du comte Roger IV et de Brunissende de Cardonne. Partie d'une pl. in-fol. en haut. Idem, pl. 12, n° 5.

> Dans le texte, le sceau n'est pas décrit.

1303? Monnaie angevine de Metz, frappée vers 1303. Petite

pl. grav. sur bois. Bégin, Metz depuis dix-huit siè- 1303?
cles, t. III, p. 255, dans le texte.

Sceau et contre-sceau de Hugues de Chastillon, II du nom, comte de Blois et de Dunois. Partie d'une pl. in-fol. en haut. Wree, la Généalogie des comtes de Flandre, p. 91, Preuves 2, p. 108.

Sceau du même. Partie d'une pl. in-fol. en haut. Trésor de numismatique et de glyptique, Sceaux des grands feudataires de la couronne de France, pl. 11, n° 5.

Sceau du même. Partie d'une pl. in-fol. en haut. Idem, pl. 24, n° 6.

Monnaie du même. Partie d'une pl. in-4 en haut. Tobiesen Duby, Monnoies des barons, pl. 73, n° 1.

Deux monnaies du même. Partie d'une pl. in-8 en haut. Revue numismatique, 1845, E. Cartier, pl. 7, n°os 4, 5, p. 140.

Deux monnaies du même. Partie d'une pl. in-8 en haut. Cartier, Recherches sur les monnaies au type chartrain, pl. 5, n°os 4, 5.

1304.

Tombeau de Jeanne de Navarre, femme de Philippe IV Avril 2.
le Bel, à l'abbaye de Saint-Denis. Pl. in-8 en haut. grav. sur bois. Rabel, les Antiquitez et Singularitez de Paris, dans le texte, fol. 54, verso. = Même pl. Du Breul, les Antiquitez et choses plus remarquables de Paris, dans le texte, fol. 73, verso. = Partie d'une pl. in-fol. magno en haut. Al. Lenoir, Monuments des arts libéraux, etc., pl. 33, p. 39.

1304.
Avril 2.
Figure de la même, au-dessus de la porte du collége de Navarre, à Paris, fondé par elle. Dessin in-fol. en haut. Gaignières, t. II, 46. = Partie d'une pl. in-fol. en haut. Montfaucon, t. II, pl. 37, n° 4. = Partie d'une pl. in-fol. en haut. Seroux d'Agincourt, Histoire de l'art, etc., sculpture, pl. xxix, n° 40, t. II, d°, p. 59.

Portrait à mi-corps de la même, d'après un portrait au pastel du temps. Dessin in-fol. en haut. Gaignières, t. II, 45. = Partie d'une pl. in-fol. en haut. Montfaucon, t. II, pl. 37, n° 3.

Sceau de la même. Partie d'une pl. in-fol. en haut. Trésor de numismatique et de glyptique, Sceaux des rois et reines de France, pl. 5, n° 5.

Sceau de la même. Partie d'une pl. in-fol. en haut. Idem, Sceaux des grands feudataires de la couronne de France, pl. 19, n° 8.

Jeton de l'écurie de Jeanne de Navarre, portant : CE SONT LES GETOVERS DE LESQVIERIE. Partie d'une pl. in-8 en haut. Revue numismatique, 1849, J. Rouyer, pl. 14, n 1.

C'est le plus ancien jeton connu d'une reine de France.

Jetoir de l'esquierie de Jeanne de Navarre. Petite pl. grav. sur bois. De Fontenai, Manuel de l'amateur de jetons, p. 131, dans le texte.

Juin 22.
Statue de Simon Matifas de Bussi, évêque de Paris, en marbre blanc, dans l'église Notre-Dame de Paris. Pl. in-fol. max° en haut. Albert Lenoir, Statistique monumentale de Paris, livrais. 16, pl. 41.

Août 18.
Casque et cotte de maille, faisant partie de l'armure

offerte à Notre-Dame de Chartres, par Charles le Bel, au nom de Philippe IV le Bel, roi de France son père, en commémoration de sa victoire sur les Flamands, à Mons-en-Puelle. Partie d'une pl. lith. et color., in-fol. m° en haut. Du Sommerard, les Arts au moyen âge, atlas, chap. XIII, pl. 4, n°s 1, 2, 3.

1304.
Août 18.

> Cette armure complète était tous les ans exposée et attachée au pilier de la Vierge, le jour où on la remerciait de cet événement. Ces restes de l'armure sont au musée de la ville de Chartres.

Armure dite de Philippe le Bel, exposée au Musée de la ville de Chartres. Pl. in-8 en haut., pl. 163. Revue archéologique, A. Leleux, 1851, Doublet de Boisthibault, à la page 297.

> Il résulte de cette dissertation que Philippe IV le Bel avait fait don de l'armure qu'il portait à l'époque de la bataille de Mons-en-Puelle, à l'église de Chartres, que les pièces de cette armure, perdues ou détériorées par le temps, ont été remplacées par d'autres plus ou moins ressemblantes, aux proportions près, puisqu'il y en a qui ne pourraient convenir qu'à un enfant, et qu'aucune de ces pièces n'appartient au temps de Philippe le Bel, à l'exception du gorgerin et de la cotte de mailles, qu'on pourrait attribuer à la fin du règne de ce prince.

> Relativement à la statue qui était dans l'église de Notre-Dame de Paris, et qui a été attribuée à Philippe IV le Bel, comme érigée à l'occasion de la bataille de Mons-en-Puelle, du 18 août 1304, ou à Philippe VI pour la bataille du Mont-Cassel du 22 août 1328, voir à cette date et au 22 août 1350.

Sceau de Jean d'Avesnes II, comte de Haynaut. Partie d'une pl. in-fol. en haut. Wree, la Généalogie des comtes de Flandre, p. 54 *b*, Preuves, p. 348.

Septemb. 12.

> Le sceau de la planche n'est pas celui de Jean d'Avesnes

1304.
Septemb. 12.

indiqué dans le texte; c'est celui de Philippe de Luxembourg sa femme. (Voir avril 1305.)

Sceau du même. Partie d'une pl. in-fol. en haut. Trésor de numismatique et de glyptique, Sceaux des grands feudataires de la couronne de France, pl. 29, n° 1.

Quelques auteurs placent sa mort au 23 août de la même année.

Monnaie du même. Petite pl. grav. sur bois. Ordonnance, etc. Anvers, 1633, feuillet P. 7.

Neuf monnaies du même. Partie d'une pl. in-4 en haut. Tobiesen Duby, Monnoies des barons, pl. 84, nos 1 à 9.

Deux monnaies du même, frappées à Valenciennes. Partie d'une pl. lithogr., grand in-8 en haut. Revue de la numismatique française, 1836, E. Cartier, pl. 4, nos 1, 2, p. 181.

Cinq monnaies du même, dont deux frappées à Valenciennes. Partie de deux pl. in-8 en haut., lithogr. Den Duyts, nos 276 à 280, pl. A, nos 6, 7. 8, pl. B, nos 9, 10, p. 102, 103.

Neuf monnaies du même. Partie d'une pl. in-4 en haut. Châlon, Recherches sur les monnaies des comtes de Hainaut, Suppléments, pl. 1, nos 2 à 10, p. xiv.

Vingt-cinq monnaies du même. Trois pl. lithogr., in-4 en haut. Idem, pl. 3, 4, 5, nos 20 à 44, p. 34.

Novemb. 10. Tombe de Mār Guillermus de Noītello, cōdam canonic. Tur. et cantor sċi Urcini Bitur. dans le cloistre de l'abbaye de Royaumont, du costé de l'entrée. Dessin grand in-8, Recueil Gaignières à Oxford, t. XIV, f. 24.

Sceau et contre-sceau de Mathieu IV, dit le Grand, seigneur de Montmorency, amiral et grand chambellan de France, et sceau de Jeanne de Levis, sa femme. Pl. in-4 carrée. Du Chesne, Histoire généalogique de la maison de Montmorency. Preuves, p. 126, dans le texte.

1304.

> Il mourut à la fin de l'année 1304, et, suivant quelques indications, le 13 octobre.

Quatre monnaies de Philippe de Thiette, régent du comté de Flandre. Partie d'une pl. in-4 en haut. Gaillard, Recherches sur les monnaies des comtes de Flandre, pl. 18, n[os] 163 à 166, p. 137.

Tombe de Eustace Liviers de Liskes, à droite en entrant par la grande porte de l'église des Jacobins de la rue Saint-Jacques de Paris. Dessin in-8, Recueil Gaignières à Oxford, t. II, f. 20.

Figure de Jeanne de Villers le Vicomte, femme de Gasse de l'Isle, sur sa tombe, dans l'abbaye du Val. Dessin in-fol. en haut. Gaignières, t. II, 65.

Tombeau de Marguerite de Vergy, dame de Pesmes, femme de Jean de Gransson, dans le chœur de l'église de l'abbaye de Tulley, en Franche-Comté. Partie d'une pl. in-fol. en haut. Plancher, Histoire de Bourgogne, t. II, à la page 343.

Trois monnaies de vicomtes de Turenne, du nom de Raimond, que l'on ne peut pas attribuer à l'un plutôt qu'à d'autres. Il y a eu sept vicomtes de ce nom. Raimond VII régna jusqu'en 1304. Partie d'une pl. in-4 en haut. Tobiesen Duby, Monnoies des barons, pl. 92, n[os] 1 à 3.

Sceau et contre-sceau de Philippe de Savoie, prince

1304. d'Achaïe. Partie d'une pl. lithogr., in-4 en haut. Buchon, Recherches — quatrième croisade, pl. 4, n° 8, p. 230. = Idem, Nouvelles Recherches, atlas, pl. 25, n° 8.

> Après la mort d'Isabelle de Villehardouin, Philippe de Savoie se remaria, et mourut le 25 septembre 1334.

Monnaie du même. Partie d'une pl. lithogr., in-4 en haut. Idem, pl. 3, n° 9, p. 231. = Idem, Nouvelles Recherches, atlas, pl. 24, n° 9.

Monnaie du même. Partie d'une pl. lithogr., in-4 en haut. Idem, pl. 3, n° 12, p. 280. = Idem, Nouvelles recherches, atlas, pl. 24, n° 12.

Trois monnaies du même. Partie d'une pl. in-4 en haut. De Saulcy, Numismatique des croisades, pl. 15, n°⁸ 6, 7, 8, p. 146.

Ostensoir en cuivre doré, portant la date de 1304, de la collection du Sommerard. Partie d'une pl. lithogr. et color., in-fol. m° en haut. Du Sommerard, les Arts au moyen âge, atlas, chap. xiv, pl. 2.

1304? Reliquaire en vermeil, avec les figures de Philippe III le Hardi, de Philippe IV le Bel et de Gilles de Pontoise, abbé de Saint-Denis, en 1304. Ce reliquaire ou châsse, qui contenait un os de saint Louis, était au trésor de Saint-Denis. Partie d'une pl. in-fol. magno en haut. Al. Lenoir, Monuments des arts libéraux, etc., pl. 35, p. 41.

Tombe de frère Regnaut...... dans le milieu de la nef de l'abbaye de Joyenval. Dessin in-8, Recueil Gaignières à Oxford, t. III, f. 74.

1305.

Cinq sceaux et trois contre-sceaux de Guy, fils de Guillaume, seigneur de Dampierre et de Marguerite de Constantinople, XXIIe comte de Flandre, avec sa mère. Petites pl. Wree, Sigilla comitum Flandriæ, p. 39, 40, 41, 46, dans le texte.

Mars 7.

<small>Il fut associé au gouvernement de Flandre, par sa mère, en 1251, gouverna avec elle jusqu'en 1279, seul jusqu'en 1299, s'adjoignit son fils Robert jusqu'en 1304, et mourut en prison à Pontoise le 7 mars 1305.</small>

Sceau et sceau secret du même. Partie d'une pl. in-fol. en haut. Trésor de numismatique et de glyptique, Sceaux des grands feudataires de la couronne de France, pl. 8, n° 6.

Deux monnaies du même. Partie d'une pl. in-4 en haut. Tobiesen Duby, Monnoies des barons, pl. 79, nos 6, 7.

Monnaie du même. Partie d'une pl. in-8 en haut., lithogr. Den Duyts, n° 151, pl. xviii, n° 107, p. 56.

Monnaie du même, frappée à Dixmude. Partie d'une pl. in-4 en haut. Gaillard, Recherches sur les monnaies des comtes de Flandre, pl. 8, n° 67, p. 82 (dans le texte, par erreur, n° 46).

Six monnaies du même, frappées à Gand. Partie d'une pl. in-4 en haut. Idem, pl. 10, nos 83 à 88, p. 92, 93.

Quatre monnaies du même, frappées à Ypres. Partie de deux pl. in-4 en haut. Idem, pl. 14, nos 130 à 132, p. 116, 117, et planche supplémentaire 2, n° 12.

1305. Quatorze monnaies du même. Pl. et partie de pl. in-4
Mars 7. en haut. Idem, pl. 17, n°s 149 à 161, p. 131 à 133,
et planche supplémentaire 1, n° 8.

Avril. Sceau et contre-sceau de Philippe de Luxembourg,
femme de Jean d'Avesnes II, comte de Haynaut.
Partie d'une pl. in-fol. en haut. Wree, la Généa-
logie des comtes de Flandre, p. 54 b, Preuves,
p. 349 (par erreur, 45 b).

Mai 4. Tombe de Petrus 9 abbas, en pierre, proche le mur,
à droite, au bas des marches de l'autel, dans la cha-
pelle de la Vierge, dans l'église de l'abbaye de Saint-
Georges, près d'Angers. Dessin grand in-8, Recueil
Gaignières à Oxford, t. VII, f. 3.

Octobre 9. Sceau de Robert II, duc de Bourgogne. Partie d'une
pl. in-4 en haut. (de Migieu), Recueil des sceaux du
moyen âge, pl. 4, n° 1.

Sceau du même. Partie d'une pl. in-fol. en haut. Trésor
de numismatique et de glyptique, Sceaux des grands
feudataires de la couronne de France, pl. 13, n° 7.

Sceau du même. Pl. in-12, grav. sur bois. Morellet, le
Nivernois, t. II, p. 232, dans le texte.

Monnaie du même. Partie d'une pl. in-4 en haut.
(de Migieu), Recueil des sceaux du moyen âge,
pl. 1**, n° 5.

Sept monnaies du même. Partie d'une pl. in-4 en haut.
Tobiesen Duby, Monnoies des barons, pl. 49, n°s 5
à 11.

Trois monnaies du même. Partie d'une pl. in-4 en
haut. Tobiesen Duby, Monnoies des barons, pl. 89,
n°s 7 à 9.

Deux monnaies du même. Partie d'une pl. in-4 en haut. Idem, supplément, pl. 6, n°ˢ 1, 2.

1305.
Octobre 9.

Monnaie du même. Partie d'une pl. in-4 en haut. Idem,, pl. 6, n° 6.

Monnaie du même. Partie d'une pl. in-8 en haut. Mader, t. V, n° 17, p. 25.

Trois monnaies du même. Partie d'une pl. lithogr., in-8 en haut. Revue numismatique, 1841, E. Cartier, pl. 19, n°ˢ 6, 7, 8, p. 362 (texte, pl. 18 par erreur).

Dix monnaies du même. Partie d'une pl. lithogr., in-4 en haut. Barthélemy, Essai sur les monnaies des ducs de Bourgogne, pl. 2, n°ˢ 4 à 13.

Monnaie du même. Partie d'une pl. in-4 en haut. Poey d'Avant, pl. 9, n° 4, p. 135.

Monnaie du même. Petite pl. grav. sur bois. De Fontenay, Manuel de l'amateur de jetons, p. 27, dans le texte.

Monnaie du même, frappée à Tours. Petite pl. grav. sur bois. Bourassé, la Touraine, p. 568, dans le texte.

Monnaie frappée à Auxonne, peut-être sous Robert II, duc de Bourgogne. Partie d'une pl. in-4 en haut. (de Migieu), Recueil des sceaux du moyen âge, pl. 1**, n° 11.

Tombeau de Jean II, duc de Bretagne, le Roux, dans l'église des Carmes, à Ploermel. *Désigné par F. Jean Chaperon, N. Pitau sculp.* Pl. in-fol. en larg. Lobineau, Histoire de Bretagne, t. I, à la page 291. — La même pl. Morice, Histoire de Bretagne, t. I, à

Novemb. 18.

1305.
Novemb. 18.

la page 224. = Pl. in-fol. en larg. Beaunier et Rathier, pl. 137. = Deux dessins in-4 en larg. et in-12 carré. Percier, Croquis faits à Paris, etc., Bibliothèque de l'Institut. = Moulage en plâtre, Musée de Versailles, n° 1254.

Sceau et contre-sceau du même. Partie d'une pl. in-fol. en haut. Trésor de numismatique et de glyptique, Sceaux des grands feudataires de la couronne de France, pl. 17, n° 5.

Monnaie du même. Partie d'une pl. in-4 en haut., lithogr. Tripon, Historique monumental de l'ancienne province du Limousin, n° 73, t. I, à la page 170.

Monnaie du même. Partie d'une pl. in-8 en haut. Revue numismatique, 1841, E. Cartier, pl. 20, n° 5, p. 366 (texte, pl. 19 par erreur).

1305.

Figure de saint Yves, habillé en procureur, à la chapelle de Saint-Yves, à Paris. Partie d'une pl. in-4 en haut. Millin, Antiquités nationales, t. IV, n° xxxvii, pl. 2, n° 1.

Quatre monnaies de Jean de Sierk, cinquante-troisième évêque de Toul. Partie d'une pl. in-4 en haut. Robert, Recherches sur les monnaies des évêques de Toul, pl. 7, n°s 1 à 4.

Vitre représentant Jehan, *abbé de céans ifit* (sic), *faire ceci l'an* 1305; l'abbé est à genoux, dans la nef de l'église de l'abbaye de Saint-Père de Chartres. Dessin in-8, Recueil Gaignières à Oxford, t. XIV, f. 56.

Tombe de Henricus de Fangeriis, la première à droite, dans le chapitre de l'abbaye d'Ardenne. Dessin grand in-8, Recueil Gaignières à Oxford, t. V, f. 57.

Figure de Jean Chatelin de Torst, sire de Hannecourt, sans indication d'où était ce monument. Partie d'une pl. in-fol. en haut. Beaunier et Rathier, pl. 143, n° 3. 1305.

Recueil de récits historiques relatifs à la France, l'Angleterre et l'Écosse, des premières années du xiv^e siècle. Manuscrit sur vélin, in-fol., maroquin rouge. Archives de l'État, J. J. 5. Ce volume contient : 1305?

Trois miniatures représentant deux sujets de peu de personnages, et le troisième une princesse assise. Très-petites pièces carrées, dans le texte.

<small>Ces petites miniatures, de travail médiocre, offrent peu d'intérêt. La conservation est bonne.</small>

Deux monnaies de la ville de Lille, frappées à la fin du règne de Marguerite ou au commencement du règne du comte Gui, comtesse et comte de Flandre. Partie d'une pl. in-8 en haut. Revue de la numismatique belge, C. Piot, t. IV, pl. 6, n^{os} 39 40, p. 24.

Monnaie de Pierre de Brosse I^{er}, seigneur d'Huriel. Partie d'une pl. in-4 en haut., lithogr. Tripon, historique monumental de l'ancienne province du Limousin, n° 60, t. I, à la page 168.

Monnaie du même. Partie d'une pl. in-8 en haut. Revue numismatique, 1843, A. Barthélemy, pl. 15, n° 7, p. 399. = Partie d'une pl. in-8 en haut. Revue numismatique, 1845, E. Cartier, pl. 20, 2^e partie, n° 2, p. 379, 384.

Deux monnaies du même. Partie d'une pl. in-8 en haut. Cartier, Recherches sur les monnaies au type chartrain, pl. 12, 2^e partie, n^{os} 2, 4.

1306.

Janvier 20. Figure de Guillaume d'Argenteuil, clerc et trésorier de la maison du Temple, sur sa tombe, dans l'église du Temple à Paris. Dessin in-fol. en haut. Gaignières, t. II, 77. = Dessin in-8, Recueil Gaignières à Oxford, t. XII, f. 98.

Avril 5. Tombeau de Guillaume de Flavacourt, archevêque de Rouen, en marbre, dans l'église cathédrale de Notre-Dame de Rouen, à gauche, dans la chapelle de la Vierge. Dessin grand in-8. Idem, t. IV, f. 6.

Sceau et contre-sceau du même, à une collation de cure, de l'année 1284. Deux petites pl. grav. sur bois. Pommeraye, Histoire de l'abbaye royale de Saint-Ouen de Rouen, p. 444, dans le texte.

Mai 4. Figure de Jeanne de Senlis, femme de Adam, vicomte de Melun, sire de Montereul Bellay, en marbre blanc, sur son tombeau, à l'abbaye Saint-Antoine des Champs, à Paris. Dessin in-fol. en haut. Gaignières, t. II, 67. = Partie d'une pl. in-fol. en larg. Montfaucon, t. II, pl. 38, n° 9.

Mai 16. Monnaie d'Étienne II de Sancerre, sire de Charenton. Partie d'une pl. in-8 en haut. Revue numismatique, 1843, A. Barthélemy, pl. 15, n° 1, p. 386.

1306. Monnaie de Gui II de Colmieu, évêque de Cambrai en 1297. Petite pl. grav. sur bois. Du Cange, Glossarium novum, 1766, t. II, p. 1326, dans le texte.

Monnaie du même. Partie d'une pl. in-8 en haut. Revue numismatique, 1843, L. Deschamps, pl. 13, n° 2, p. 289.

Deux monnaies du même. Partie d'une pl. in-8 en haut. Revue de la numismatique belge, R. Chalon, t. III, pl. 7, n°ˢ 3, 4, p. 193, 194. 1306

Tombe de Nonnus Michael de Codrayo, en pierre, devant le parloir, près le chapitre, dans le cloistre de l'abbaye d'Orcamp. Dessin grand in-8, Recueil Gaignières à Oxford, t. VI, f. 66.

Tombe de Jollant de la Marche, femme de Pierres de Preaus, en pierre, au milieu, près le mur, dans la chapelle des fondateurs de l'église du prieuré de Beaulieu. Dessin in-8. Idem, t. V, f. 117.

Figure de Thomas de Courmigros, chevalier, sur sa tombe, à l'abbaye de Preully. Dessin in-fol. en haut. Gaignières, t. II, 66.

> Pratica theoricæ chirurgiæ, par Henry de Mondaville, dédié à Philippe IV le Bel. Manuscrit sur vélin, du xiv\ siècle, in-4, maroquin rouge. Bibliothèque impériale, Manuscrits, fonds de Sorbonne, n° 1473. Ce volume contient :

Miniature représentant l'auteur assis dans son cabinet, professant devant quelques élèves. Pièce in-8 en larg., cintrée par le haut, au commencement du texte.

> Cette miniature, d'un travail médiocre, présente peu d'intérêt. La conservation n'est pas bonne.
>
> Cet ouvrage a été écrit en l'an 1306. Il a appartenu à Jean Bude et à Dienneau, chirurgiens de plusieurs rois.

—

Grands scels et contre-scels de Charles de France, comte de Valois, d'Alençon, de Chartres et d'Anjou, fils de Philippe III, à une charte réglant les droits

1306. des ducs de Chartres et du chapitre, par rapport à la juridiction temporelle, et de Catherine de Constantinople sa femme. Pl. lith., in-8 en haut. De Santeul, le Trésor de Notre-Dame de Chartres, pl. 5, n°s 10, 11.

1307.

Janvier 2. Sceau de Catherine de Courtenay, impératrice de Constantinople, seconde femme de Charles, comte de Valois, fils de Philippe III. Partie d'une pl. in-fol. en haut. Trésor de numismatique et de glyptique, Sceaux des grands feudataires de la couronne de France, pl. 4, n° 5.

> Cette princesse mourut le 2 janvier, selon quelques auteurs, ou, selon d'autres, le 8 octobre 1307.

Jeton muet de la même. Partie d'une pl. in-8 en haut. Revue numismatique, 1849, J. Rouyer, pl. 14, n° 2.

Avril 12. Sceau de Humbert Ier, dauphin de Viennois. Partie d'une pl. in-fol. en haut. Histoire de Dauphiné (Valbonnais), t. I, pl. 1, n° 8.

Deux monnaies de Anne et Humbert Ier, dauphins de Viennois. Partie d'une pl. in-4 en haut. Morin, Numismatique féodale du Dauphiné, pl. 6, n°s 1, 2, p. 65.

Monnaie d'un évêque de Grenoble, frappée sous Humbert Ier de la Tour Dauphin, chef des dauphins de la troisième race. Partie d'une pl. in-4 en haut. Idem, pl. 23, n° 2, supplément, p. 389.

Juillet 7. Sceau et contre-sceau d'Édouard Ier, dit le Long, ou aux Longues Jambes, roi d'Angleterre, seigneur d'Ir-

lande, duc d'Aquitaine. Partie d'une pl. in-fol. en haut. Trésor de numismatique et de glyptique, Sceaux des rois et reines d'Angleterre, pl. 5, n° 1.

1307.
Juillet 7.

Trois monnaies d'Édouard I^{er}, roi d'Angleterre, duc d'Aquitaine, comte de Poitou, frappées dans le comté de Ponthieu. Partie d'une pl. in-4 en haut. Venuti, Dissertations sur les anciens monuments de la ville de Bordeaux, n^{os} 13, 14, 15.

Cinq monnaies du même, comme comte de Ponthieu. Partie d'une pl. in-4 en haut. Tobiesen Duby, pl. 74, n^{os} 7 à 11.

<small>Ces Monnaies pourraient être aussi bien attribuées à son fils et à son petit-fils, qui lui succédèrent dans ce comté.</small>

Six monnaies du même, frappées en France. Partie d'une pl. in-4 en haut. Ruding, Annals of the Coinage of Britain, supplément, 2^e partie, pl. 10, n^{os} 11 à 16.

Deux monnaies du même, idem. Partie d'une pl. in-4 en haut. Hawkins, Description of the anglo-gallic coins, pl. 1, n^{os} 1, 2, p. 43.

<small>Ces pièces pourraient être d'Édouard II.</small>

Deux monnaies du même, avant son avénement au trône d'Angleterre, frappées en France. Partie d'une pl. in-4 en haut. Ainslie, pl. 3, n^{os} 11, 12, p. 55, 56.

Six monnaies de billon du même. Partie d'une pl. in-4 en haut. Ainslie, pl. 3, n^{os} 13 à 18, p. 57 à 59.

Deux monnaies de billon du même. Partie d'une pl. in-4 en haut. Idem, pl. 6, n^{os} 65, 66, p. 60, 62.

1307.
Juillet 7.

Monnaie de billon du même. Partie d'une pl. in-4 en haut. Idem, pl. 7, n° 91, p. 141.

Monnaie du même. Partie d'une pl. lithogr., in-8 en haut. Revue numismatique, 1841, E. Cartier, pl. 14, n° 3, p. 278.

Monnaie du même, frappée à Bordeaux. Partie d'une pl. lithogr., in-8 en haut. Revue numismatique, 1841, E. Cartier, pl. 14, n° 4, p. 278.

1307.

Sceau de Guillaume, fils du comte de Flandre, et contre-scel, à un acte de cette année. Partie d'une pl. in-fol. en haut. Plancher, Histoire de Bourgogne, t. II, à la page 524, 5ᵉ planche.

Sceau de Félicité de Coucy, fille de Thomas de Coucy, IIᵉ du nom, seigneur de Vervins, femme de Baudouin d'Avesnes, seigneur de Beaumont. Partie d'une pl. in-fol. en haut. Trésor de numismatique et de glyptique, Sceaux des grands feudataires de la couronne de France, pl. 27, n° 5.

Sceau et contre-sceau de Jean II du nom, seigneur de Dampierre. Partie d'une pl. in-fol. en haut. Wree, la Généalogie des comtes de Flandre, p. 94 c, Preuves 2, p. 158.

Figure de Pierre de Carville, maistre es-arts, trois fois maire de Rouen, sur sa tombe, dans le cloitre de l'abbaye de Saint-Ouen de Rouen. Dessin in-fol. en haut. Gaignières, t. II, 83. = Partie d'une pl. in-4 en larg., color. Comte de Viel Castel, pl. 212, texte.

Figure de Marguerite, dame de Chapelaines, sur sa tombe, dans le chœur des Jacobins de Chaalons.

Dessin in-fol. en haut. Gaignières, t. II, 68. = 1307.
Dessin in-fol. Recueil Gaignières à Oxford, t. XIII, f. 33.

Tombeau de Ponce de Saux, chevalier, seigneur de Ventoux, dans l'église du prieuré de Bonvaux. Partie d'une pl. in-fol. en haut. Plancher, Histoire de Bourgogne, t. II, à la page 444.

Sceau de l'église primatiale de Lyon, à une charte de 1307. Partie d'une pl. in-fol. en haut. Trésor de numismatique et de glyptique, Sceaux des communes, communautés, évêques, abbés et barons, pl. 15, n° 4.

Monnaie d'un évêque de Grenoble, frappée sous Humbert Ier de la Tour Dauphin, chef des dauphins de la troisième race. Partie d'une pl. in-4 en haut. Morin, Numismatique féodale du Dauphiné, pl. 5, n° 5, p. 47.

Poids de la ville de Lectoure. Partie d'une pl. in-4 en larg., lithogr. Mémoires de la Société archéologique du midi de la France, t. III, 1836-1837, Chaudruc de Crazannes, p. 127, n° 8, p. 120, dans le texte.

Poids d'une livre de Lectoure ou *livral* en cuivre. Partie d'une pl. in-4 en larg. Ducourneau, la Guienne historique et monumentale, t. I, 1re partie, à la page 140, n° 8.

Poids de la ville de Lectoure. Partie d'une pl. in-8 en haut. Revue archéologique, 1848, pl. 109, n° 2, p. 738.

Sceau d'Amédée, comte de Savoye, et contre-scel, à un acte de cette année. Partie d'une pl. in-fol. en

1307. haut. Plancher, Histoire de Bourgogne, t. II, à la page 524, 4ᵉ planche.

Sceau de Jean, sire de Faucogney ou Faucogny, à une charte de 1307. Partie d'une pl. in-fol. en haut. Trésor de numismatique et de glyptique, Sceaux des communes, communautés, évêques, abbés et barons, pl. 14, n° 8.

Sceau de Jean, évêque de Potenza, et sire de Bevern, à une charte de 1307. Partie d'une pl. in-fol. en haut. Idem, pl. 5, nᵒ 3.

1308.

Mars. Figure de Jeanne Colons, fille du sire Jean Colons, avec ses père et mère, sur leur tombe, dans la chapelle de Saint-Hubert, de l'église de Saint-Paul, à Sens. Dessin in-fol. en haut. Gaignières, t. II, 86.

Jean Colons mourut en 1272. (Voir à cette date.)

Juin 25. Deux sceaux de Jean Iᵉʳ de Cumenis (Comines), évêque du Puy en Velay. Partie d'une pl. in-fol. en haut. Trésor de numismatique et de glyptique, Sceaux des communes, communautés, évêques, abbés et barons, pl. 20, nᵒˢ 6, 7.

Juillet 4. Sceau de Louis de Villars, quatre-vingt-cinquième archevêque primat de Lyon. Partie d'une pl. in-fol. en haut. Idem, pl. 15, n° 5.

Septembre 5. Deux sceaux et contre-sceaux de Marguerite de Bourgogne, comtesse de Tonnerre, reine de Naples, de Sicile et de Jérusalem. Petites pl. grav. sur bois. Société de sphragistique, L. Lemaistre, t. II, p. 143, 146, 148, dans le texte.

Monnaie de la même. Partie d'une pl. in-4 en haut. Poey d'Avant, pl. 20, n° 9, p. 316.

1308.
Septembre 5.

Bas-relief sculpté sur le long côté d'un tombeau du monastère de Daphni, près d'Athènes, lieu de sépulture des ducs français d'Athènes, de la maison de La Roche, et que l'on peut penser être celui de Guy II de La Roche. Partie d'une pl. lithogr., in-4 en haut. Buchon, Nouvelles recherches — quatrième croisade, atlas, pl. 38, n° 2.

Octobre 5.

Monnaie de Guy II de La Roche, duc d'Athènes. Partie d'une pl. lithogr., in-4 en haut. Buchon, Recherches — quatrième croisade, pl. 4, n° 5, p. 332 (par erreur n° 6). = Idem, Nouvelles recherches, atlas, pl. 25, n° 5.

Cinq monnaies du même. Partie d'une pl. in-4 en haut. De Saulcy, Numismatique des croisades, pl. 17, n°s 15 à 19, p. 163.

Tombe de Petrus de Faiello, canonicus, en pierre, devant la chapelle de Saint-Cosme et Saint-Damien, dans l'aisle droite de l'église Notre-Dame de Paris. Dessin in-fol., Recueil Gaignières à Oxford, t. IX, f. 29.

Décemb. 23.

Trois sceaux et deux contre-sceaux de Philippe de Flandre, comte de Chietti et de Lorette. Pl. in-fol. en haut. Wree, la Généalogie des comtes de Flandre. p. 75, *a*, *b*, *c*, Preuves 2, p. 24, 25.

1308.

Quelques auteurs indiquent sa mort au mois de novembre 1318.

Serment prêté à l'archevêque de Reims par ses suffragants, sans indication de ce qu'était ce monument.

1308.

J. *d'Assonneuille f*, pl. in-4 en larg. Geruzez, Description — de Reims, t. I, à la page 160.

Sceau d'Ulrich, landgrave de la basse Alsace. Partie d'une pl. in-fol. double en larg. Schœpflin, Alsatia illustrata, t. II, pl. 1, à la page 533, texte, p. 535.

Sceau d'Égenolphe, landgrave de la basse Alsace. Partie d'une pl. in-fol. double en larg. Idem, idem.

Sceau de Philippe, landgrave de la basse Alsace. Partie d'une pl. in-fol. double en larg. Idem, idem.

Tombeau de Jean, landgrave de la basse Alsace, et de Sigismond son fils, dans l'église des frères mineurs, Récollets, de Schelestadt. Partie d'une pl. in-fol. double en larg. Idem, t. II, pl. 2, à la page 533, n° 1, texte, p. 534.

Tombe de Nicholaus, abbas, au milieu du chœur de l'église de l'abbaye de Saint-Nicolas d'Angers. Dessin in-8, Recueil Gaignières à Oxford, t. VIII, f. 137.

Figure de Jean de Mante, abbé de Saint-Père, vitrail de Saint-Pierre de Chartres. Partie d'une pl. lithogr., in-fol. en larg., color. De Lasteyrie, Histoire de la peinture sur verre, pl. 35.

Figure d'Eudes de Frolois, II° du nom, sire de Rochefort et de Molinot, sur son tombeau, dans le cloître de l'abbaye de Fontenay. Partie d'une pl. in-fol. en larg. Plancher, Histoire de Bourgogne, t. II, à la page 341.

1309.

Mars 7.

Tombe de Jean II du nom, comte de Dreux, en marbre noir, la figure en marbre blanc, au milieu de l'église

du monastère de Longchamp, près Saint-Cloud. 1309.
Dessin in-8, Recueil Gaignières à Oxford, t. 1, f. 83. Mars 7.

Sceau et contre-sceau du même. Partie d'une pl. in-fol. en haut. Trésor de numismatique et de glyptique, Sceaux des grands feudataires de la couronne de France, pl. 31, n° 8.

Statue de Charles II le Boiteux, roi de Naples, de Sicile Mai 5. et de Jérusalem, comte d'Anjou, du Maine, de Provence et de Forcalquier, successeur de Charles d'Anjou Ier son père, au couvent de Notre-Dame de Nazareth, depuis Saint-Barthélemy, à Aix en Provence. Partie d'une pl. in-fol. en haut. Seroux d'Agincourt, Histoire de l'art, etc., sculpture, pl. xxx, n° 7, t. II, d°; p. 61.

Statue du même, dans le jardin des Dominicains d'Aix en Provence. Partie d'une pl. in-4 en haut. Millin, Voyage dans les départements du midi de la France, pl. xlvi, n° 2, t. II, p. 294.

> Cette statue fut détruite lors de la Révolution. M. de Saint-Vincens l'avait fait dessiner avant cette destruction.

Figure du même, d'après les monuments du temps. Pl. ovale in-12 en haut., grav. sur bois. Du Tillet, Recueil des roys de France, p. 146, dans le texte.

Portrait du même, MF. (*M. Frosne*). Pl. in-12 en haut. Ruffi, Histoire des comtes de Provence, p. 215, dans le texte.

> Ce portrait est imaginaire.

Portrait du même. Pl. in-12 en haut. Bouche, la Chorographie — de Provence, t. II, p. 313, dans le texte.

> Même note.

1309.
Mai 6.

Sceau du même. Petite pl. grav. sur bois. Du Tillet, Recueil des roys de France, p. 147, dans le texte.

Sceaux et monnaies du même. Pl. in-fol. en haut. Ruffi, Histoire des comtes de Provence, p. 214, dans le texte.

Sceaux et monnaies du même, et de Marie d'Hongrie, fille d'Estienne V, sa femme. Pl. in-fol. en haut. Bouche, la Chorographie — de Provence, t. II, p. 336, dans le texte.

Sceau et contre-sceau du même. Partie d'une pl. in-fol. en haut. Trésor de numismatique et de glyptique, Sceaux des grands feudataires de la couronne de France, pl. 21, n° 4.

Sceau et contre-sceau du même. Partie d'une pl. in-fol. en haut. Idem, pl. 32, n° 9. == Du Mersan, Histoire du cabinet des médailles antiques et pierres gravées, p. 33.

Trois monnaies du même. Petites pl. Paruta, édition de Maier, 1697, feuillet 125.

Cinq monnaies du même. Petites pl. Vergara, Monete del regno di Napoli, p. 27 à 29, dans le texte.

Trois monnaies du même. Partie d'une pl. in-fol. en haut. Paruta, Grævius, 1723, pl. 197, n°ˢ 1 à 3, t. VII, p. 1269.

Quatre monnaies du même. Partie d'une pl. in-fol. en haut., grav. sur bois, n°ˢ 1 à 5. Muratori, Antiquitates italicæ, etc., t. II, à la page 639-640, dans le texte.

Quatre monnaies du même. Partie d'une pl. in-4 en

haut., grav. sur bois. Argelati, t. 1, pl. 28, n°ˢ 1 à 4. 1309.
Mai 6.

Dix monnaies du même, frappées en Provence et à Naples. Pl. in-4 en haut. Papon, Histoire générale de Provence, t. III, pl. 8, n°ˢ 1 à 10.

Onze monnaies du même. Partie d'une pl. in-4 en haut. Tobiesen Duby, Monnoies des barons, pl. 95, n°ˢ 2 à 12.

Dix monnaies du même. Pl. in-4 en haut. Saint-Vincens, Monnaies des comtes de Provence, pl. 4, n°ˢ 1 à 10.

Monnaie du même. Partie d'une pl. in-fol. en haut. Trésor de numismatique et de glyptique, Histoire par les monuments de l'art monétaire chez les modernes, pl. 24, n° 7.

Monnaie du même, frappée à Coni. Petite pl. grav. sur bois. Revue numismatique, 1838, G. de San-Quintino, p. 203, dans le texte.

Monnaie du même, frappée au Mans. Partie d'une pl. lithogr., in-8 en haut. Revue numismatique, 1838, E. Cartier, pl. 11, n° 8, p. 291.

Monnaie du même. Partie d'une pl. lithogr., in-4 en haut. Buchon, Recherches — quatrième croisade, pl. 3, n° 6, p. 218. = Idem, Nouvelles recherches, atlas, pl. 24, n° 6.

Monnaie du même. Partie d'une pl. in-4 en haut. De Saulcy, Numismatique des croisades, pl. 14, n° 21, p. 144.

Monnaie du même. Partie d'une pl. in-8 en haut. Lettres du baron Marchant, pl. 7, n° 5, p. 65.

1309.
Juin 17.

Tombe de Guillermus Amaneui, quondam canonicus hujus ecclesiæ, etc., au milieu d'une chapelle, derrière le chœur de l'église cathédrale de Saint-Estienne de Châlons. Dessin grand in-8, Recueil Gaignières à Oxford, t. XIII, f. 21.

1309.

Monnaie de Philippe de Marigny, évêque de Cambrai. Partie d'une pl. in-8 en haut. Revue numismatique, 1843, L. Deschamps, pl. 13, n° 3, p. 290.

Tombe de Aalis, fame Guillebert Pigneul et fille Guillaume le Carpentier, en pierre, la deuxième du costé de l'église, dans le cloistre de l'abbaye de Saint-Ouen de Rouen. Dessin grand in-8, Recueil Gaignières à Oxford, t. IV, f. 28.

Sceau de Guy de Munois, abbé de Saint-Germain d'Auxerre, représentant un singe avec un capuchon et un bâton abbatial. Petite pl. grav. sur bois. De Caumont, Bulletin monumental, t. XIV, à la page 298, dans le texte; l'abbé Crosnier.

Figure de Guillaume de Chesey, chantre de Mortaing, sur sa tombe, en pierre, à droite dans le cloitre de l'abbaye du Jard. Dessin in-fol. en haut. Gaignières, t. II, 79. = Dessin grand in-8, Recueil Gaignières à Oxford, t. XV, f. 26. = Partie d'une pl. in-fol. en haut. Willemin, pl. 128.

Tombe de Oubers de Hangert, en pierre, à gauche en entrant dans le chapitre de l'abbaye de Bonport. Dessin in-4, Recueil Gaignières à Oxford, t. V, f. 134.

Vie de saint Louis, par Jehan, sire de Joinville, son sene-

chal de Champaigne. Manuscrit sur vélin, du commen- 1309.
cement du xiv° siècle, in-4, maroquin rouge. Biblio-
thèque impériale, Manuscrits, supplément français,
n° 2016. Ce volume contient :

Miniature représentant le roi de France sur son trône,
auquel l'auteur, un genou en terre, offre son livre;
derrière celui-ci quelques autres personnages. Pièce
in-12 en larg.; au-dessous, le commencement du
texte; le tout dans une bordure d'ornements avec
figures. Petite lettre peinte. Page in-4 en haut., au
feuillet 1, recto.

Miniature représentant la prise de Damiette. Pièce in-12
en larg., à la page 83, dans le texte.

> Ces deux miniatures, de travail peu remarquable, offrent
> de l'intérêt pour les vêtements et les armures. La conservation
> est belle.
>
> Une mention indique que ce manuscrit est de l'année 1309.

—

Sceau de la ville de Rouen. Partie d'une pl. in-8 en
haut. lithogr. Chernel, Histoire de Rouen, t. I, en
tête du volume.

Poids de la ville d'Auch. Partie d'une pl. in-8 en haut.
Revue archéologique, 1848, pl. 109, n° 1, p. 738.

1310.

Monnaie de Gautier de Brienne, V° du nom, duc d'A- Mars 15.
thènes. Partie d'une pl. lith., in-4 en haut. Buchon,
Recherches—quatrième croisade, pl. 4, n° 6, p. 344
(par erreur n° 5). = Idem, Nouvelles Recherches,
pl. 25, n° 6.

> A la table, cette monnaie est attribuée à Guy II, duc
> d'Athènes.

1310.
Mars 15.

Monnaie du même. Partie d'une pl. lithogr., in-4 en haut. Buchon, Nouvelles recherches — quatrième croisade, atlas, pl. 42, n° 15.

Quatre monnaies du même. Parties de trois pl. in-4 en haut. De Saulcy, Numismatique des croisades, pl. 16, n° 15; pl. 17, n° 20; pl. 18, n°ˢ 11, 12, p. 164.

Avril.

Armoiries de Louis Ier, dit le Grand et le Boiteux, premier duc de Bourbon, et de Marie de Hainaut sa femme. Petite pl. grav. sur bois. Achille Allier, l'ancien Bourbonnais, t. I, p. 473, dans le texte.

> Ils furent mariés en avril 1310.
> Louis Ier de Bourbon mourut le 22 janvier 1342, et Marie de Hainaut le 28 août 1354.

Juillet 15.

Tombe de Mathieu Cornet, abbé de Jumiéges, en pierre, du costé de l'évangile, au milieu de la chapelle de l'Assomption de Notre-Dame, dans l'église de l'abbaye de Jumiéges. Dessin in-8, Recueil Gaignières à Oxford, t. V, f. 27.

Octobre 1.

Figure de Béatrix de Bourgogne, dame de Bourbon, femme de Robert, comte de Clermont, fils de saint Louis IX, placée sur son tombeau, au milieu du chœur, dans l'église des Cordeliers de Champaigne, près du prieuré de Souvigny. Partie d'une pl. in-fol. en haut. Montfaucon, t. II, pl. 28, n° 4. = Partie d'une pl. in-fol. magno en haut. Al. Lenoir, Monuments des arts libéraux, etc., pl. 31, p. 38. = Moulage en plâtre, Musée de Versailles, n° 1255.

Figure de la même, vitrail de l'église royale de Poissy. Partie d'une pl. in-fol. magno en haut. Al. Lenoir, Monuments des arts libéraux, etc., pl. 31, p. 38.

Portrait de la même, sur un armorial du xve siècle.

Miniature in-fol. en haut. Gaignières, t. III, 14. = 1310. Partie d'une pl. in-fol. en haut. Montfaucon, t. II, Octobre 1. pl. 28, n° 5.

Portrait en pied de la même, dans un manuscrit du xvi^e siècle, de la Bibliothèque royale. Partie d'une pl. in-fol. en haut., lithogr. Achille Allier, l'ancien Bourbonnais, t. I, p. 421-22.

<small>L'auteur n'a pas donné une indication suffisante de ce manuscrit.</small>

Tombeau de Mathieu des Essarts, évêque d'Évreux, dans le mur, à gauche, dans la chapelle de Saint-Claude, à gauche du chœur, dans l'église cathédrale de Notre-Dame d'Évreux. Dessin in-4 en larg. Recueil Gaignières à Oxford, t. V, f. 73.

Sceau de Guy de Flandre, comte de Zélande. Partie 1310. d'une pl. in-fol. en haut. Wree, la Généalogie des comtes de Flandre, p. 73 a, Preuves 2, p. 23.

Sceau du même et d'Isabelle de Luxembourg. Partie d'une pl. in-fol. en haut. Trésor de numismatique et de glyptique, Sceaux des grands feudataires de la couronne de France, pl. 27, n° 9.

Trois sceaux et contre-sceaux de Gaulthier II, seigneur d'Enghyen, mari de Yoland de Flandre. Partie d'une pl. in-fol. en haut. Wree, la Généalogie des comtes de Flandre, p. 113 a, b, Preuves 2, p. 253.

Monnaie de Philippe de Marigny, évêque de Cambrai, en plomb, probablement fausse du temps. Partie d'une pl. lithogr., in-8 en haut. Rigollot, Monnaies des innocents et des fous, pl. 34, p. 154, note A.

Monnaie du même. Partie d'une pl. in-8 en haut. Revue de la numismatique belge, R. Chalon, t. III, pl. 7, n° 5, p. 194.

1310. Figure de Guillaume de Harcourt, grand queux de France, vitrail de la cathédrale d'Évreux. Partie d'une pl. lith., in-fol. en larg., color. De Lasteyrie, Histoire de la peinture sur verre, pl. 35.

Figure de Blanche, fille de Jean de Laon, chevalier, sire d'Anainville, sur sa tombe, dans le cloître de l'abbaye de Royaumont. Dessin in-fol. en haut. Gaignières, t. II, 59. = Partie d'une pl. in-4 en larg. Millin, Antiquités nationales, t. II, n° xi, pl. 6, n° 1.

> La table du Recueil de Gaignières, donnée dans la Bibliothèque historique de Le Long, porte 1310 pour l'année de la mort de Blanche de Laon. Le dessin porte 1300.

Tombe de Robert, II° du nom, seigneur de Tanlay, de la maison de Courtenay, dans l'abbaye de Quincy-lez-Tanlay en Champagne. Pl. in-fol. en haut. Du Bouchet, Histoire généalogique de la maison royale de Courtenay, à la page 364, dans le texte.

Clémence d'Oiselet, abbesse de Remiremont, reçoit les bulles du pape et la régale de l'empereur Henri VII. Partie d'une pl. in-fol. en haut. Calmet, Notice de la Lorraine, t. II, pl. 2, n°s 38 à 40.

> Il n'est pas dit ce qu'était ce monument, qui paraît une peinture sur mur.

Scel de Thibault d'Anet, doyen du chapitre de Chartres. Partie d'une pl. lithogr., in-8 en haut. De Santeul. Le Trésor de Notre-Dame de Chartres, pl. 10, n° 23.

Sceau de Maximilien et Philippe, comtes de Bourgogne. Partie d'une pl. in-4 en haut. (de Migieu), Recueil des sceaux du moyen âge, pl. 2, n° 3.

Monnaie d'Amaury, prince de Tyr, qui usurpa et exerça

l'autorité royale dans le royaume de Chypre, de 1304 à 1310. Partie d'une pl. in-4 en haut. De Saulcy, Numismatique des croisades, pl. 11, n° 1, p. 106. 1310.

La Bible en français. Manuscrit sur vélin, du commencement du xiv° siècle, petit in-fol., maroquin rouge. Bibliothèque impériale, Manuscrits, ancien fonds français, n° 7011. Ce volume contient : 1310?

Quelques miniatures représentant des sujets de la Bible. Petites pièces, dans le texte.

> Elles sont d'un travail médiocre, et offrent peu d'intérêt. Leur conservation n'est pas bonne.

Histoires du Nouveau Testament, suivies de leurs allégories, dessins d'un manuscrit latin, bible en figures dessinées au trait, du cabinet du docteur Demons. Deux pl. in-fol. max° en larg. Le comte de Bastard, livrais. 7°.

Breviarium antiquum, in-16, vélin-bois. Manuscrit de la Bibliothèque de Cambrai, n° 129. Ce manuscrit contient :

Des petits tableaux représentant les signes du zodiaque et les travaux ou plaisirs de la saison. Ce manuscrit provient du chapitre de Sainte-Aldegonde, à Maubeuge. Mémoires de la Société d'émulation de Cambrai, 1829, p. 140.

Li Tresors \bar{q}. prole de la netissance de toutes choses, par Brunetto Latini. Manuscrit sur vélin, du commencement du xiv° siècle, in-fol., maroquin rouge. Bibliothèque impériale, Manuscrits, ancien fonds français, n° 7066[5], Colbert, n° 2210. Ce volume contient :

Quelques miniatures représentant des sujets divers re-

1310 ? latifs à l'ouvrage, et la plupart sacrés. Petites pièces, dans le texte.

> Ces miniatures offrent peu de particularités à remarquer. Leur conservation est bonne; l'une d'elles seulement est gâtée. L'auteur a vécu jusqu'au temps de Charles d'Anjou, comte de Provence, roi de Sicile, dont il raconte une partie de la vie et des actions en Italie.

Le liure del Tresor qe fist maistre Brunet Latin de Florence. Manuscrit sur vélin, du commencement du XIV° siècle, petit in-fol., maroquin rouge. Bibliothèque impériale, Manuscrits, fonds de Colbert, n° 2550, Regius 7667[3.3]. Ce volume contient :

Des miniatures et lettres initiales représentant des personnages sacrés et des ornements; bordures avec animaux, dans le texte.

> Ces peintures sont d'un travail ordinaire et offrent peu d'intérêt. La conservation n'est pas bonne.

Livre de Trésors de science et autres traités, Aristote, etc. Manuscrit sur vélin, du commencement du XIV° siècle, in-fol., maroquin rouge. Bibliothèque impériale, Manuscrits, ancien fonds français, n° 7668. Ce volume contient :

Quelques miniatures représentant des sujets divers, sacrés et autres; réunions, personnages isolés, artisans, etc. Pièces de diverses grandeurs, dans le texte.

Des griffonnements à la plume, représentant des sujets sacrés et autres, sur les marges; musique notée.

Quarante dessins à la plume et en manière de bistre, représentant des sujets divers dans lesquels figurent souvent des chevaux; ce sont des compositions sati-

riques contre la cour de Rome. Pièces in-12 carrées, 1310?
sur les cinq derniers feuillets, dans le texte.

> Les miniatures de ce volume sont d'un travail qui a de la finesse ; on y trouve quelques détails intéressants pour les vêtements et les accessoires. Les dessins de la fin du volume, faits avec originalité, offrent aussi des détails remarquables pour les vêtements, ameublements et accessoires. La conservation est médiocre.
>
> Ce manuscrit a fait partie de la bibliothèque de Fontainebleau, n° 631, ancien catalogue, n° 428.

Le roman du Saint-Graal. Manuscrit sur vélin, du commencement du xiv° siècle, in-fol., veau marbré. Bibliothèque impériale, Manuscrits, fonds de Colbert, n° 3130, Regius 7185². Ce volume contient :

Miniature dont le haut a été enlevé ; le bas représente deux personnages couchés, auxquels deux autres font la lecture. Petite pièce ; au-dessous, lettre initiale représentant un personnage écrivant. Au commencement du texte.

Nombreux dessins en clair obscur, représentant des sujets relatifs à l'ouvrage, compositions de peu de personnages. Petites pièces, dans le texte.

> Ces dessins, d'un travail médiocre, offrent de l'intérêt pour quelques-uns des sujets qu'ils représentent. La conservation est bonne, sauf cependant pour la miniature qui a été enlevée en partie, et aussi pour des dessins qui ont été coupés en totalité.

Recueil contenant la plus grande partie du roman de Graal, un traité de fauconnerie, des chansons, le trésor de Brunes latin, et beaucoup d'autres opuscules. Manuscrit sur vélin, du commencement du xiv° siècle, grand in-4, veau brun. Bibliothèque impériale, Manuscrits, supplément français, n° 198. Ce volume contient :

1310 ? Quelques miniatures représentant des sujets divers. Petites pièces, dans le texte.

> Elles n'offrent point d'intérêt. La conservation n'est pas bonne.
> Le scribe qui a écrit la plus grande partie de ce manuscrit se nommait Michel.

Roman de Lancelot. Manuscrit sur vélin, du commencement du xiv° siècle, in-fol., veau marbré. Bibliothèque impériale, Manuscrits, ancien fonds français, n° 7173. Ce volume contient :

Miniature représentant deux femmes à cheval, dont l'une porte un enfant. Petite pièce carrée, au commencement du texte, au feuillet 1 recto.

> Cette petite miniature, d'un travail ordinaire, offre peu d'intérêt. La conservation est mauvaise.
> Ce manuscrit provient de la bibliothèque Mazarine, n° 28.

Le roman du roi Barans. Lancelot du Lac, première partie. Manuscrit sur vélin, du commencement du xiv° siècle, in-fol., maroquin rouge. Bibliothèque impériale, Manuscrits, ancien fonds français, n° 7186. Ce volume contient :

Lettre initiale peinte, représentant un personnage tenant un bouclier; au commencement du texte.

> Cette miniature, d'un mauvais travail, n'offre aucun intérêt. La conservation n'est pas bonne.
> Ce manuscrit provient de Fontainebleau, n° 1858, ancien catalogue, n° 694.

Romans de Beuve, d'Aigremont, des quatre fils Aymon, en vers. Manuscrit sur vélin, du commencement du xiv° siècle, petit in-fol., maroquin rouge. Bibliothèque impériale, Manuscrits, fonds Cangé, n° 8, Regius, n° 7186[3.3]. Ce volume contient :

Miniature représentant quatre personnages. Petite pièce en haut., au commencement du texte. 1310?

> Cette petite peinture, très-médiocre, offre peu d'intérêt. La conservation n'est pas bonne.

Roman de Berte aus grans pies, en vers, par Adenes. — Roman de Charlemainne, qui fut empereur de Romme, en vers, par Givars d'Amiens. — Fouque de Candie, en vers, par Herbers, qui composa ce poëme à Dammartin. Manuscrit sur vélin du commencement du xiv^e siècle, in-fol., veau marbré. Bibliothèque impériale, Manuscrits, ancien fonds français, n° 7188. Ce volume contient :

Quelques miniatures représentant des sujets relatifs à ces ouvrages, compositions de peu de personnages. Petites pièces en larg., dans le texte.

> Ces peintures, d'un travail ordinaire, offrent quelque intérêt pour des détails de vêtements et d'armures. La conservation n'est pas bonne.
>
> Ce manuscrit provient de la bibliothèque de Fontainebleau, n° 1802, ancien catalogue, n° 467.
>
> Voir Paulin Paris, Li Romans de Berte aus grans piés, p. li.

Le roumans dou chastelain de Couci et de la dame du Fayel. A la fin : Ci fine le roumans du chastelain de Coucy et de la dame de Faiel, en vers. Manuscrit sur vélin, du xiv^e siècle, in-4, maroquin rouge. Bibliothèque impériale, Manuscrits, supplément français, n° 632[20]. Ce volume contient :

Deux miniatures divisées chacune en deux compartiments, représentant des sujets de ce roman ; réunions, repas, mort. Petites pièces en larg., au commencement et à la fin du texte.

> Ces petites miniatures, d'un travail médiocre, offrent quelque intérêt. La conservation est bonne.

1310 ? Figures d'après des miniatures de ce manuscrit. Deux pl. in-8, Histoire du châtelain de Coucy et de la dame de Fayel, publiée d'après le manuscrit de la Bibliothèque du roi, et écrite en français par G. A. Crapelet. Paris, Crapelet, 1829, grand in-8, aux pages 1 et 269.

> G. A. Crapelet discute, dans cet ouvrage, les opinions diverses tendant à établir que ce poëme est une histoire véritable ou bien un roman, sans pourtant émettre un avis positif. Il décrit ce manuscrit, et le regarde comme étant du commencement du xiv° siècle.

Le Breviaire d'amour, par frere Matfre Ermangau de Besiers, poëme en provençal. Manuscrit sur vélin, du commencement du xiv° siècle, in-fol., maroquin rouge. Bibliothèque impériale, Manuscrits, ancien fonds français, n° 7226³,³. Colbert, 1247. Ce volume contient :

Un très-grand nombre de miniatures représentant des sujets divers; l'une est divisée en huit compartiments, représentant les déceptions du diable, sujets singuliers (feuillet 190). Pièces de diverses grandeurs, dont quelques-unes sont in-fol., dans le texte.

> Ces miniatures sont curieuses par le grand nombre de particularités que l'on y peut remarquer. Le travail est médiocre. La conservation n'est pas bonne ni égale. Quelques pièces sont en bon état; d'autres sont gâtées.

Le Breviaire d'amour, par frere Matfre de Besiers, poëme en provençal, et autres ouvrages. Manuscrit sur vélin, du commencement du xiv° siècle, in-4 mag°, maroquin rouge. Bibliothèque impériale, Manuscrits, ancien fonds français, n° 7227. Ce volume contient :

Un très-grand nombre de miniatures représentant des

figures et sujets divers relatifs aux textes de ce manuscrit. Pièces de diverses grandeurs, dans le texte.

1310 ?

>Ces peintures contiennent beaucoup de particularités de costumes et autres; elles sont curieuses. Le travail est médiocre. La conservation n'est pas très-bonne.

Ce manuscrit provient de l'ancienne bibliothèque de Béthune, romans en vers, n° 20.

Les faits des Romains compile ensemble de Saluste, de Suetone et de Lucan. Manuscrit sur vélin, du commencement du xiv° siècle, in-fol., maroquin rouge. Bibliothèque impériale, Manuscrits, ancien fonds français, n° 69182,2. Colbert, n° 301. Ce volume contient :

Un petit nombre de miniatures représentant des faits relatifs à l'Histoire romaine. Petites pièces, dans le texte.

Ces miniatures offrent peu d'intérêt pour le travail et pour ce qu'elles représentent. Leur conservation est médiocre.

Ce manuscrit a appartenu à Jeanne de Valois, fille de Charles de France, comte de Valois, qui épousa en 1318 Robert comte de Valois, III° du nom.

La guerre des Albigeois, en vers catalans. Manuscrit sur vélin, du commencement du xiv° siècle, in-4, maroquin violet. Bibliothèque impériale, Manuscrits, fonds Lavallière, n° 91, numéro de la vente, 2708. Ce volume contient :

Quelques dessins au trait représentant des sujets relatifs à l'ouvrage. Petites pièces en largeur, dans le texte.

Ces dessins offrent peu d'intérêt. La conservation est médiocre.

Ce poëme est attribué à Guillaume de Tudela.

Figures d'après des dessins de ce manuscrit. Treize pl.

1310 ? in-8 en larg., lith. Histoire générale de Languedoc, par de Vic et Vaissette, édition de Du Mège, t. IV, après l'avertissement t. V, de la page 89 à la page 152. = Pl. in-4 en haut., pl. 8, de Wailly, Éléments de paléographie, t. II, p. 257.

> Histoire de la vie et des miracles du roy saint Louis, composée au commencement du xiv° siècle, par l'ordre de Blanche sa fille, par le confesseur de Marguerite, reine de France, femme de saint Louis. Manuscrit sur vélin, du commencement du xiv° siècle, petit in-4, maroquin bleu. Bibliothèque impériale, Manuscrits, ancien fonds français, n° 10309³. (Réserve.) Ce volume contient :

Des miniatures représentant des sujets relatifs aux récits de l'ouvrage ; entrevues, cérémonies d'église, miracles, faits de guerre et maritimes, scènes d'intérieurs, repas, etc. Pièces in-12 en larg., dans le texte.

> Ces miniatures, d'un travail peu remarquable, offrent des particularités intéressantes sous le rapport des vêtements, arrangements intérieurs, usages, etc. La conservation est bonne.
> Blanche de France la Jeune mourut le 17 juin 1320.

Miniature d'une charte du commencement du xiv° siècle, représentant saint Louis, dans un registre du trésor des chartes, coté LVII. Voy. Revue archéologique, 1847, p. 750.

Philippe IV le Bel assis sur son trône et entouré de quelques seigneurs de sa cour, reçoit Jean de Mehun qui lui présente sa traduction du Traité de la Consolation de Boece, miniature placée au commencement de ce manuscrit. Miniature in-fol. en haut. Gaignières, t. II, 44. = Pl. in-fol. en haut. Montfaucon,

t. II, pl. 40. = Partie d'une pl. in-fol. en larg. Beau- 1310 ?
nier et Rathier, pl. 127.

> Le Recueil de Gaignières, ni les deux ouvrages qui, d'après lui, ont reproduit cette miniature, n'ont point donné d'indication précise de ce manuscrit.

Jean de Mehun présentant au roi Philippe le Bel sa traduction du livre de la Consolation par Boèce, miniature d'un manuscrit du temps de Giotto, ayant appartenu au P. Resta. Partie d'une pl. in-fol. en haut. Seroux d'Agincourt, Histoire de l'art, etc., Peinture, pl. LXVIII, n° 5, t. II, d°, p. 76.

> L'auteur n'indique pas où était ce manuscrit lors de la publication de son ouvrage.

Figure en pied de Philippe IV le Bel, sur une miniature qui le représente assis sur son trône, recevant Jehan de Mehun qui lui présente sa traduction du Traité de la Consolation de Boece. Dessin in-fol. en haut. Gaignières, t. II, 43.

> Même observation que pour l'avant-dernier article.

Portrait en pied de Jean de Mehun, dit Clopinel, sur une miniature qui le représente à genoux, offrant à Philippe IV le Bel sa traduction du Traité de la Consolation de Boece. Dessin in-fol. en haut. Gaignières, t. II, 42.

> Même note.

Miniature représentant des joueurs d'instruments, d'un manuscrit contenant les chansons du roi de Navarre et autres poëtes contemporains, de la bibliothèque de M. Guion de Sardière. Petite pl. en larg. Thibault IV, les Poésies du roy de Navarre, t. I, à la page 252, dans le texte.

> L'indication de ce qu'est devenu ce manuscrit n'est pas donnée.

1310 ? Sceau et contre-sceau de Henry de La Roche, comte de Luxembourg. Partie d'une pl. in-fol. en haut. Wree, la Généalogie des comtes de Flandre, p. 62 *a*, Preuves, p. 388.

Sceau et contre-sceau de Béatrix d'Avesnes ou de Beaumont, femme de Henry de La Roche, comte de Luxembourg. Partie d'une pl. in-fol. en haut. Idem.

Piscine de saint Urbain, à Troyes, de la fin du xiiie siècle ou des premières années du xive. Pl. in-4 en haut. Annales archéologiques, Didron, t. VII, à la page 36.

Sceau du paraige d'Outre-Seille ou du commun, de la cloche, dite la mutte, de la cathédrale de Metz. Petite pl. grav. sur bois. Begin, Histoire — de la cathédrale de Metz, vol. 2e, p. 233, dans le texte.

Sceau de la cour du Mans, au commencement du xive siècle. Petite pl. grav. sur bois. Hucher, Études sur l'histoire et les monuments du département de la Sarthe, à la page 273, dans le texte.

Denier d'André, vicomte de Brosse. Partie d'une pl. in-8 en haut. Revue numismatique, 1844, E. Cartier, pl. 13, n° 21, p. 426.

Deux monnaies du même. Partie d'une pl. in-8 en haut. Cartier, Recherches sur les monnaies au type chartrain, pl. 12, 2e partie, nos 1, 3.

Monnaie attribuée à Jean de Clermont, baron de Charolais, etc., mari de Jeanne d'Argies, veuve de Hugues, comte de Soissons et tuteur de Marguerite, fille de ceux-ci. Petite pl. grav. sur bois. Revue numismatique, 1842, Anatole Barthélemy, p. 259, dans le texte.

Monnaie de Souvigny avec l'effigie de saint Mayeul. 1310 ?
Petite pl. grav. sur bois. Revue numismatique, 1839,
E. Cartier, p. 217, dans le texte. = Reproduite idem,
1841, E. Cartier, pl. 19, n° 1, p. 361 (texte, pl. 18
par erreur).

1311.

Tombeau de Encourrant de Coucy, en pierre coloriée, Mars 20.
entre deux piliers, à gauche du grand autel de l'é-
glise de l'abbaye de Longpont. Dessin grand in-8,
Recueil Gaignières à Oxford, t. VI, f. 91.

Figure de Marguérite d'Artois, fille aînée de Philippe Avril 23.
d'Artois, seigneur de Conches, femme de Louis de
France, comte d'Évreux, mort le 19 mai 1319, en
marbre blanc, à côté de son mari et sur le même
tombeau, au milieu du chœur des Jacobins de Paris.
Dessin in-fol. en haut. Gaignières, t. III, 9. = Par-
tie d'une pl. in-fol. en larg. Montfaucon, t. II, pl. 38,
n° 4. = Partie d'une pl. in-4 en haut. Millin, Anti-
quités nationales, t. IV, n° xxxix, pl. 8, n° 3. =
Partie d'une pl. in-8 en haut. Al. Lenoir, Musée des
monuments français, t. II, pl. 65, n°s 43, 38. =
Partie d'une pl. in-8 en haut. Guilhermy, Monogra-
phie — de Saint-Denis, à la page 260.

 Millin, en donnant cette figure, comme il vient d'être indi-
qué, n'a pas mentionné le personnage qu'elle représente, et
n'a pas même parlé, dans son texte, de ce monument gravé
sur sa planche.

Figure à genoux de la même, sur un vitrail, dans la
chapelle de Sainte-Anne, derrière le chœur de l'é-
glise de Notre-Dame d'Évreux. Dessin color., in-fol.

1311. en haut. Gaignières, t. III, 10. = Partie d'une pl. in-fol. en larg. Montfaucon, t. II, pl. 38, n° 3.

Mai 3. Tombeau de Gilles Aycelin de Montaigut, archevêque de Narbonne, dans l'église de Saint-Cerneuf, à Billom. Partie d'une pl. in-fol. en larg., lith. Bouillet, Statistique monumentale du département du Puy-de-Dôme, atlas, pl. 28.

Trois monnaies du même. Partie d'une pl. in-4 en haut. Tobiesen Duby, Monnoies des barons, pl. 2, n^{os} 2 à 4.

1311. Saint Remi de Reims. Dalles du xiii^e siècle, par Prosper Tarbé. Reims, Assy et compagnie, 1847, un cahier in-fol. max°, fig. Cet opuscule contient :

Quarante-huit dalles peintes et ouvragées, représentant des sujets de l'Ancien Testament, faisant partie de celles qui formaient un magnifique pavé dans le chœur de l'église de Saint-Nicaise, à Reims. Six pl. in-fol. m° en haut., lithogr., pl. 1 à 6.

>Ces dalles avaient été exécutées et posées dans l'église de Saint-Nicaise, de 1263 à 1311, mais plus positivement vers l'année 1311. On ignore le nom de l'artiste qui les exécuta, et celui de l'abbé ou de l'archevêque qui en fit les frais.
>
>L'ouvrage de M^r P. Tarbé contient des détails intéressants sur le déplacement de ces belles dalles, qui eut lieu en 1757. Elles furent alors transportées de l'église de Saint-Nicaise dans celle de Notre-Dame de Bonne-Nouvelle. Celle-ci fut vendue et détruite pendant la Révolution; les dalles se trouvèrent abandonnées et dispersées. Enfin on les recueillit, en partie du moins, et, en 1846, elles furent placées à Saint-Remi.

Ostensoir en cuivre; une inscription le désigne comme un don fait à l'église de Lyon, en 1311, par Camille

d'Albon de Saint-Forgeux. Musée du Louvre, objets divers, n° 1028, comte de Laborde, p. 404. 1311.

Tombeau de Pierres de Preaus, en pierre, proche le mur, dans la chapelle des fondateurs de l'église du prieuré de Beaulieu. Dessin in-8, Recueil Gaignières à Oxford, t. V, f. 115.

Tombe de Ade, fame jadis Gautiers Crespel, morte 1311, la velle de la Pentecoute, en pierre, proche le pilier des orgues, à gauche, à l'entrée de la nef de l'église des Jacobins de Paris. Dessin in-8. Idem, t. II, f. 22.

Tombe de Nichole Le Verrier, en pierre, dans l'aile droite, proche les fonts, en entrant dans la nef de l'église de Saint-Estienne de Dreux. Dessin in-8. Idem, t. V, f. 106.

 Mari de Johanne La Verrière, morte le 7 octobre 1334.

Figure de Nicole, mère de Mons. Olivier de Machecoul, sur sa tombe, dans une chapelle de l'abbaye de Villeneuve en Bretagne. Dessin in-fol. en haut. Gaignières, t. II, 69. = Dessin in-8, Recueil Gaignières à Oxford, t. VII, f. 37.

Tombe de Jehan de Hermenville, en pierre, au pied des marches du grand autel, au milieu du chœur de l'église de l'abbaye d'Ardenne. Dessin grand in-8. Idem, t. V, f. 48.

Sceau du chapitre du prieuré de Saint-Pierre d'Abbeville, à une charte de 1311. Partie d'une pl. in-fol. en haut. Trésor de numismatique et de glyptique, Sceaux des communes, communautés, évêques, abbés et barons, pl. 11, n° 1.

1311. Sceau et contre-sceau de la prévôté de Vitry-le-Français, à une charte de 1311. Partie d'une pl. in-fol. en haut. Idem, pl. 12, n° 12.

1312.

Avril. Figure de Dreux, sire de Trainel, en Champagne, sur sa tombe, dans le chapitre de l'abbaye de Vauluisaut. Dessin in-fol. en haut. Gaignières, t. I, 97. = Dessin in-fol. en haut. Idem, t. II, 70. = Partie d'une pl. in-fol. en haut. Montfaucon, t. II, pl. 39, n° 1.

Mai 13. Tombeau de Thiébaut II, duc de Lorraine, dans lequel il avait été enterré avec Ferry IV, mort en 1329, dans l'abbaye de Beaupré. Partie d'une pl. in-fol. en haut. Calmet, Histoire de Lorraine, t. III, pl. 2.

Figure du même, sur son tombeau, dans l'église des Cordeliers de Nancy. Partie d'une pl. in-fol. en larg., lithogr. Grille de Beuzelin, Statistique monumentale, pl. 4, n° 2.

Sceau du même. Partie d'une pl. in-4 longue en larg. Baleicourt, Traité — de la maison de Lorraine, à la page xxvij, n° 9.

Sceau du même. Partie d'une pl. in-fol. en haut. Calmet, Histoire de Lorraine, t. II, pl. 3, n° 15.

Monnaie du même. Partie d'une pl. in-4, longue en larg. Baleicourt, Traité — de la maison de Lorraine, à la page xxvij, n° 3.

Monnaie du même. Partie d'une petite pl. en larg. Idem, à la page cclxxix, dans le texte.

Deux monnaies du même. Partie d'une pl. in-fol. en

haut. Calmet, Histoire de Lorraine, t. II, pl. 1, n⁰ˢ 2, 3.

Trois monnaies du même. Partie d'une pl. in-4 en haut., lithogr. De Saulcy, Recherches sur les monnaies des ducs héréditaires de Lorraine, pl. 3, n⁰ˢ 16 à 18.

Monnaie du même. Partie d'une pl. in-8 en haut. Revue numismatique, 1848, J. Laurent, pl. 14, n° 3, p. 287 et suiv.

Monnaie du même. Petite pl. grav. sur bois. Humphreys, Manual, t. II, p. 523, dans le texte.

Figure d'Artur II, duc de Bretagne, sur son tombeau, aux cordeliers de Vannes, dans lequel furent enterrées seulement ses entrailles, son corps l'ayant été aux Carmes de Ploermel. *J. Guelard fecit*. Pl. in-fol. en haut. Morice, Histoire de Bretagne, t. I, à la page 228.

Sceau et contre-sceau du même. Partie d'une pl. in-fol. en haut. Trésor de numismatique et de glyptique, Sceaux des grands feudataires de la couronne de France, pl. 18, n° 1.

Monnaie du même. Partie d'une pl. in-4 en haut. Tobiesen Duby, Monnoies des barons, pl. 65, n° 9.

Monnaie du même, comme vicomte de Limoges. Partie d'une pl. in-4 en haut. Idem, pl. 71, n° 2.

Trois monnaies du même. Partie d'une pl. in-4 en haut., lithogr. Tripon, Historique monumental de l'ancienne province du Limousin, n⁰ˢ 61, 62, 63, t. I, à la page 168, 169.

Monnaie du même. Partie d'une pl. in-4 en haut. Poey d'Avant, pl. 4, n° 8, p. 52.

1312.
Mai 13.

Août 27.

1312.
Octobre 27.

Trois sceaux et un contre-sceau de Jean II, duc de Brabant, de Lothier, de Limbourg. Pl. in-fol. en haut. Wree, la Généalogie des comtes de Flandre, p. 77 *a*, *b*, *c*, Preuves 2, p. 29.

Sceau du même et de Marguerite de Flandres, sa deuxième femme. Partie d'une pl. in-fol. en haut. Trésor de numismatique et de glyptique, Sceaux des grands feudataires de la couronne de France, pl. 29, n° 6.

Trois monnaies du même. Partie d'une pl. in-8 en haut., lith. Den Duyts, n°ˢ 34, 35, 37, pl. 3, n°ˢ 33, 34, 35, p. 10.

Vingt-trois monnaies du même. Chiys, pl. 6, 7, supplément, pl. 32, 33.

1312.

Tombe de Mathieu de Varennes, dans l'église de Menneval, département de l'Eure. Partie d'une pl. in-fol. en larg., lithogr. Mémoires de la Société des antiquaires de Normandie, A. Le Prevost, 1827-1828, pl. 2, n° 8, p. 394.

Tombe de Jehanne la Brigharde, morte 1312, le jour de la Nostre-Dame, en pierre, la première proche le mur, à gauche, à l'entrée de la nef, dans l'église des Jacobins de Paris. Dessin in-8, Recueil Gaignières à Oxford, t. II, f. 21.

Tombe de Guillelmus, abbé de l'abbaye d'Herivaulx, en pierre, au milieu et la quatrième de la première rangée, au bas des marches de l'autel, dans le sanctuaire de l'église de cette abbaye. Dessin grand in-8. Idem, t. III, f. 58.

Tombe de Bothinus Casinelli, à la porte du chœur, à

gauche, en dehors de travers, dans l'abbaye de Saint-Pierre de Lagny. Dessin in-8. Idem, t. XV, f. 70. 1312.

Tombeau de Regnault de Montbason, en marbre blanc, à costé ganche du grand autel, entre deux pilliers de la closture, dans le chœur de l'église cathédrale de Saint-Gatien de Tours. Deux dessins in-8. Idem, t. VII, f. 74, 75.

Figure de Jean de Vergy, chevalier, sire de Fouvans, de Chaulite, etc., à côté de Gille de Vienne sa femme, morte le. 1314? sur leur tombeau, dans l'église de l'abbaye de Tulley en Franche-Comté. Pl. in-fol. en haut. Plancher, Histoire de Bourgogne, t. II, à la page 342.

Tombeau de. de Sainville, grand maître de l'ordre de Saint-Ladre de Jérusalem, dans la chapelle de Boigni, in-4 en haut. Gautier de Sibert, Histoire des ordres royaux, etc., à la page 153.

Sceau de Yoland de Flandres, femme de Gaulthier II, seigneur d'Enghien. Partie d'une pl. in-fol. en haut. Wree, la Généalogie des comtes de Flandre, p. 113 *a*, Preuves 2, p. 253. 1312 ?

On ignore l'année de sa mort.

Sceau et contre-sceau de Gérard de Rotselaër, sénéchal héréditaire de Brabant, sire de Rotselaër, près de Louvain. Partie d'une pl. in-fol. en haut. Trésor de numismatique et de glyptique, Sceaux des communes, communautés, évêques, abbés et barons, pl. 8, n° 8. 1312.

Armoiries de la ville de Lyon, Lyon réuni à la cou-

1312. ronne de France. Partie d'une pl. in-8 en haut., lithogr. Monfalcon, Histoire de la ville de Lyon, t. I, pl. 2, n° 4.

Scel et contre-scel du château de Bordeaux, en 1300 et 1312. Pl. in-8 en haut. Commission des monuments historiques du département de la Gironde, 1846-47, à la page 29.

Monnaie de Guillaume de Flandre, vicomte de Châteaudun. Partie d'une pl. in-8 en haut. Revue numismatique, 1843, Victor Duhamel, pl. 18, n° 2, p. 444. = Partie d'une pl. in-8 en haut. Revue numismatique, 1845, E. Cartier, pl. 16, n° 20, p. 302.

1313.

Août 24. Sceau d'Henri V, comte de Luxembourg, fils d'Henri IV et de Béatrix d'Avesnes-Beaumont, empereur en 1312, sous le nom d'Henri VII. Partie d'une pl. in-fol. en haut. Trésor de numismatique et de glyptique, Sceaux des grands feudataires de la couronne de France, pl. 28, n° 9.

Août 30. Figure de Raoul Souvain, chevalier, sur sa tombe, dans le cloître de l'abbaye de Jouy. Dessin in-fol. en haut. Gaignières, t. II, 72. = Dessin grand in-8, Recueil Gaignières à Oxford, t. XV, f. 46.

1313. Liber fabularum. Manuscrit sur vélin, du xiv° siècle, petit in-fol., veau marbré. Bibliothèque impériale, Manuscrits, ancien fonds latin, n° 8504. Ce volume contient :

Miniature représentant un roi de France qui, d'après le texte, semble être Philippe IV le Bel. Il est entouré de cinq autres personnages, dont trois ont, comme

lui, des vêtements fleurdelisés. Pièce in-12 en larg., au feuillet 3, verso.

1313.

Un grand nombre de miniatures représentant des sujets divers, et beaucoup de fables où figurent des animaux. Petites pièces en larg., dans le texte.

<small>Ces miniatures, d'un travail assez fin, sont intéressantes par les particularités qu'on y remarque, sous le rapport des vêtements, accessoires, etc.

Une mention, à la fin du volume, indique qu'il a été exécuté en l'année 1313.</small>

—

Tombeau d'une bourgeoise de Corbeil, dans l'église du Saint-Spire. Partie d'une pl. in-4 en haut. Félix de Vigne, Vade-mecum du peintre, t. II, pl. 46.

Figure d'Emmeline de Montmor, femme d'Albert de Bemorville, chevalier, sur son tombeau, à l'abbaye de Barbeau. Partie d'une pl. in-4 en larg. Millin, Antiquités nationales, t. II, n° XIII, pl. 3, n° 5.

Figure de Jeanette, fille de Ransin de Chaubrant, femme de Robert de Avergin, sur sa tombe, avec Marguerite sa sœur, dans le chapitre des Jacobins de Chaalons. Dessin in-fol. en haut. Gaignières, t. II, 85.

Sceau de Guillaume de Beronne, évêque de Senlis. Partie d'une pl. in-fol. en haut. Trésor de numismatique et de glyptique, Sceaux des communes, communautés, évêques, abbés et barons, pl. 2, n° 12.

Monnaie de Jean de Flandres, frappée à Arleux en Artois. Partie d'une pl. in-4 en haut. Poey d'Avant, pl. 22, n° 4, p. 402.

Deux monnaies de Philippe, fils de Philippe IV le Bel, comte de Poitou, en 1311, et depuis Philippe V le

1313. Long, frappées en Poitou avant la mort de Philippe IV. Petite pl. grav. sur bois. Lecointre-Dupont, Essai sur les monnaies frappées en Poitou, p. 126, dans le texte.

1313? Monnaie de Philippe II, prince de Tarente, de Lepante, puis empereur de Constantinople. Partie d'une pl. in-8 en haut. Lettres du baron Marchant, pl. 7, n° 3, p. 62.

> Cette pièce paraît être frappée en Étolie, avant le mariage de Philippe de Tarente avec Catherine de Valois, héritière de Courtenay. Annotations de Victor Langlois, p. 76.

L'histoire de Chalo de Saint-Mars ou de Saint-Mard, représentée sur un bas-relief sculpté en bois. Pl. in-fol. en haut. Montfaucon, t. II, pl. 41.

> Philippe Ier ayant fait vœu d'aller en pèlerinage au Saint-Sépulcre, Eude, maire d'Étampes, dit Chalo de Saint-Mars, s'offrit pour y aller en sa place. Le roi accepta cette offre et donna à Chalo un privilége d'exemption de tous péages, tributs et autres droits pour lui et ses descendants de l'un et l'autre sexe. Ces priviléges furent depuis, par divers rois, confirmés et enfin abolis. On doute si ce fait s'est passé sous Philippe Ier ou sous Philippe IV.
>
> Je place ce bas-relief vers la fin du règne de Philippe IV; mais il a été exécuté probablement à une époque postérieure.

1314.

Avril 20. Sceau et contre-sceau de Clément V, pape, Bertrand de Goth, premier pape qui fixa sa résidence à Avignon. Partie d'une pl. in-fol. en haut. Trésor de numismatique et de glyptique, Sceaux des communes, communautés, évêques, abbés et barons, pl. 24, n° 9.

Deux monnaies du même, frappées à Avignon. Partie

d'une pl. in-4 en haut. Tobiesen Duby, Monnoies 1314.
des barons, pl. 100, n°s 8, 9. Avril 20.

Deux monnaies du même, idem. Partie d'une pl. in-4 en haut. Saint-Vincens, Monnaies des comtes de Provence, pl. 20, n°s 1, 2.

Tombeau de Philippe IV le Bel, à l'abbaye de Saint- Novemb. 29.
Denis. Pl. in-8 en haut., grav. sur bois. Rabel, les Antiquitez et Singularitez de Paris, fol. 33, dans le texte. = Même planche. Du Breul, les Antiquitez et choses plus remarquables de Paris, fol. 64, dans le texte. = Dessin in-fol. en haut. Gaignières, t. II, 44. = Dessin in-8, Recueil Gaignières à Oxford, t. II, f. 34. = Partie d'une pl. in-fol. en haut. Montfaucon, t. II, pl. 37, n° 1. = Partie d'une pl. in-8 en haut. Al. Lenoir, Musée des monuments français, t. II, pl. 65, n° 39. = Partie d'une pl. in-4 en larg., color. Comte de Viel Castel, pl. 216, texte..... = Partie d'une pl. in-fol. magno en haut. Al. Lenoir, Monuments des arts libéraux, etc., pl. 33, p. 39.

Figure de Philippe IV, sur le tombeau où son cœur fut enterré, dans l'église de Saint-Louis de Poissy, au milieu du chœur des religieuses. Partie d'une pl. in-fol. en haut. Montfaucon, t. II, pl. 37, n° 2.

> Pour la statue qui était placée dans l'église de Notre-Dame de Paris, et qui a été attribuée à Philippe IV le Bel, comme étant relative à la bataille de Mons-en-Puelle, du 18 août 1304, voir à l'année 1350, 22 août.

Figure de Philippe IV le Bel, d'après les monuments du temps. Pl. ovale in-12 en haut., grav. sur bois. Du Tillet, Recueil des roys de France, p. 188, dans le texte.

1314.
Novembre 9.

Reliquaire de vermeil doré où est enchâssée la mâchoire inférieure du roi saint Louis, supporté par deux figures couronnées, représentant Philippe le Hardi et Philippe le Bel, du trésor de l'église de l'abbaïe de Saint-Denis. *N. Guerard sculp.* Partie d'une pl. in-fol. en larg. Felibien, Histoire de l'abbaye royale de Saint-Denys, pl. 3, C.

Cité aussi à l'année 1285.

Sceau et contre-sceau de Philippe IIII. Petites pl. grav. sur bois, tirées sur partie d'une feuille in-4. Hautin, fol. 33.

Sceau et contre-sceau du même. Partie d'une pl. in-fol. en haut. Wree, la Généalogie des comtes de Flandre, p. 41 *a*, Preuves, p. 271.

Sceau et contre-sceau du même, à une charte portant permission de bâtir le château de Colmont dans la forêt de Lions. Deux petites pl. grav. sur bois. Pommeraye, Histoire de l'abbaye royale de Saint-Ouen de Rouen, p. 444, dans le texte.

Sceau et contre-sceau du même, à une charte de 1313, portant permission de faire des bergeries. Deux petites pl. grav. sur bois. Idem, p. 465, dans le texte.

Sceau du même, à des lettres de 1310. Pl. de la grandeur de l'original, grav. sur bois. Nouveau Traité de diplomatique, t. IV, p. 138.

Sceau et contre-scel du même. Partie d'une pl. in-fol. en haut. Trésor de numismatique et de glyptique, Sceaux des rois et reines de France, pl. 5, n° 4.

Grand scel du même, à une charte portant donation

de cent livres de rente à l'église de Chartres, pour 1314
célébrer chaque année une fête en l'honneur de Novemb. 29.
Notre-Dame-de-la-Victoire, à l'occasion de la bataille
de Mons-en-Puelle, gagnée en 1304. Pl. lithogr.,
in-8 en haut. De Santeul, le Trésor de Notre-Dame
de Chartres, pl. 4, n° 9, p. 69 et 101.

Douze monnaies de Philippe IV le Bel. Petites pl. grav.
sur bois, tirées sur partie d'une feuille et deux feuilles
in-4. Hautin, fol. 33, 35, 37.

Quatre monnaies du même. Partie d'une pl. in-fol. en
haut. Du Cange, Glossarium, 1678, t. II, 2, p. 617-
618, dans le texte. = Idem, 1733, t. IV, p. 912,
nos 6 à 9.

Quatre monnaies du même. Partie d'une pl. in-fol. en
haut. Idem, p. 633, 634, dans le texte. = Idem,
1733, t. IV, p. 940, nos 1 à 4.

Douze monnaies du même. Pl. in-4 en haut. Le Blanc,
pl. 202, à la page 202.

Trois monnaies du même. Dessin, feuille in-fol. Sup-
plément à Le Blanc, Manuscrit de la Bibliothèque de
l'Arsenal, f. 9.

Monnaie du même, que l'on pourrait aussi attribuer à
Philippe III le Hardi. Partie d'une pl. in-4 en haut.,
grav. sur bois. Argelati, t. I, pl. 81, n° 8.

Sept monnaies du même. Partie d'une pl. in-fol. en
haut. Trésor de numismatique et de glyptique, His-
toire par les monuments de l'art monétaire chez les
modernes, pl. 1, nos 10 à 16.

Monnaie du même. Partie d'une pl. lithogr., in-8 en

1314.
Novemb. 29.

haut. Revue numismatique, 1838. E. Cartier, pl. 4, n° 3, p. 102.

Trois monnaies du même, frappées à Tours. Partie d'une pl. lithogr., in-8 en haut. Revue numismatique, 1838, E. Cartier, pl. 6, n°ˢ 9 à 11, p. 98.

Deux monnaies du même, comte de Poitou. Partie d'une pl. in-fol. en larg., lithogr. Mémoires de la Société des antiquaires de l'Ouest. Lecointre-Dupont, 1839, pl. 8, n°ˢ 25, 26, p. 371.

Deux monnaies du même. Petites pl. grav. sur bois. Idem, p. 368, dans le texte.

Deux monnaies du même, dont une pourrait être de Philippe V. Partie d'une pl. in-4 en haut. Conbrouse, t. III, pl. 49.

Trois monnaies du même. Pl. in-4 en haut. Idem, pl. 54 bis.

> Le catalogue à la fin du volume ne fait pas mention de cette planche.

Monnaie du même, frappée à Toulouse. Partie d'une pl. in-4 en haut. Idem, t. III, pl. 54 ter, n° 1.
Idem.

Monnaie du même, Piéfort. Partie d'une pl. in-4 en haut. Idem, pl. 79.

Treize monnaies du même. Trois pl. in-4 en haut. Idem, t. IV, pl. 182 à 184.

Quinze monnaies du même. Partie d'une pl. in-4 en haut. Du Cange, Glossarium, 1840, t. IV, pl. 7, n°ˢ 1 à 15.

Deux monnaies du même, frappées à Bourges. Partie d'une pl. in-4 en haut. Pierquin de Gembloux, His-

toire monétaire et philologique du Berry, pl. 3, n°ˢ 13, 14.

1314.
Novemb. 29.

Monnaie du même, frappée en Flandre, monnaie noire. Partie d'une pl. in-8 en haut. Revue numismatique, 1847, J. Rouyer, pl. 21, n° 1, p. 445.

Monnaie du même, frappée en Lorraine. Partie d'une pl. in-8 en haut. Idem, 1851, A. Barthélemy, pl. 8, n° 3, p. 186.

Monnaie du même. Partie d'une pl. in-8 en haut. Revue de la Numismatique belge, de Coster, t. VI, pl. 1, n° 3, p. 220.

Monnaie du même, que l'on croit frappée à Mude (Ter Muiden). Petite pl. grav. sur bois. Gaillard, Recherches sur les monnaies des comtes de Flandre, p. 107, dans le texte.

Vingt-trois monnaies du même. Partie de trois pl. in-8 en haut. Berry, Études, etc., pl. 29, n°ˢ 10 à 14, pl. 30, n°ˢ 1 à 16, pl. 31, n°ˢ 1 à 3, t. I, p. 613 à 638.

Dans le texte, par erreur, pl. xxix, n° 19, au lieu de n° 10.

Méreau au type du mantelet, probablement du temps de Philippe le Bel. Partie d'une pl. in-8 en haut. Revue numismatique, 1848, H. Hucher, pl. 16, n° 12, p. 368.

Dénereau ou poids en cuivre, de la *demi-chaise* d'or, de Philippe IV le Bel. Partie d'une pl. in-4 en haut. Conbrouse, texte, t. II, types numismatiques, pl. 3, n° 4.

LOUIS X LE HUTIN.

1314.

Figure de Agnez, femme de Jean Acelin, à côté de son mari, sur leur tombe, dans l'église de l'abbaye du Jard, près Melun. Dessin in-fol. en haut. Gaignières, t. III, 71.

Portail de Saint-Germain l'Auxerrois de Paris. Pl. in-8 en haut. Revue archéologique, 1846, pl. 59, à la page 591.

Sainte Geneviève, statue tirée du portail de l'église Saint-Germain l'Auxerrois. Pl. in-4 en haut. Comte de Viel Castel, n° 7, texte, t. I, p. 8.

Figure de prêtre et saint Marcel, évêque de Paris, du portail de Saint-Germain l'Auxerrois. Deux pl. in-4 en haut. Comte de Viel Castel, n°s 11, 12, texte, t. I, p. 14.

Sceau et contre-sceau de la chatellenie de Chartres, à une charte de 1314. Partie d'une pl. in-fol. en haut. Trésor de numismatique et de glyptique, Sceaux des communes, communautés, évêques, abbés et barons, pl. 16, n° 8.

Sceau de l'abbé de Saint-Seine, et contre-scel, à un acte de cette année. Partie d'une pl. in-fol. en haut. Plancher, Histoire de Bourgogne, t. II, à la page 524, 6° planche.

Monnaie de Jean de Wallincourt. Partie d'une pl. in-8 en haut. Revue de la Numismatique belge, R. Chalon, t. III, pl. 7, n° 7, p. 194. 1314

Monnaie du même. Partie d'une pl. in-4 en haut. Chalon, Recherches sur les monnaies des comtes de Hainaut, pl. 26, n° 191, p. 137.

Figure de Gille de Vienne, femme de Jean de Vergy, chevalier, sire de Fourans de Chanlite, etc., sur leur tombeau, dans l'église de l'abbaye de Tulley en Franche-Comté. Pl. in-fol. en haut. Plancher, Histoire de Bourgogne, t. II, à la page 342. 1314?

Sceau de Bernard Saissette de Saint-Agne, évêque de Pamiers. Partie d'une pl. in-fol. en haut. Trésor de numismatique et de glyptique, Sceaux des communes, communautés, évêques, abbés et barons, pl. 20, n° 1 (sur la planche n° 4).

1315.

Tombe de Lucia de Vierville, en pierre, au pied des marches du grand autel, à gauche, dans le chœur de l'église de l'abbaye d'Ardenne. Dessin grand in-8, Recueil Gaignières à Oxford, t. V, f. 49. Mars 10.

Tombeau d'Enguerrand de Marigny, contre le mur, à gauche du grand autel, dans l'église d'Escouy. Deux dessins in-4. Idem, t. IV, f. 123, 124. = Partie d'une pl. in-4 en larg. Millin, Antiquités nationales, t. III, n° XXVIII, pl. 3, n°s 1 à 3. Avril 30.

Figure du même, au portail de l'église collégiale d'Écouis. Partie d'une pl. in-4 en larg. Idem, pl. 2, n° 1.

Figure du même, sur son tombeau, dans l'église des

1315.
Avril 30.

Chartreux de Paris. Partie d'une pl. in-4 en larg. Idem, t. V, n° LII, pl. 5, n°ˢ 1, 2.

Portrait du même, à mi-corps, tourné un peu à droite, tenant dans la main gauche un rouleau. Pl. petit in-4 en haut. Thevet, Pourtraits, etc., 1584, à la page 274, dans le texte.

Sceau du même. Partie d'une pl. in-fol. en haut. Trésor de numismatique et de glyptique, Sceaux des communes, communautés, évêques, abbés et barons, pl. 10, n° 7.

Mai 7. Tombe de Hugo de Maulais, abbas, en pierre, dans le cloistre, du costé de l'église de l'abbaye de Saint-Cyprien de Poitiers. Dessin grand in-8, Recueil Gaignières à Oxford, t. VII, f. 155.

Juin. Sceau et figure d'une lettre écrite par Jean, sire de Joinville, sénéchal de Champagne au roi de France Louis X Hutin. Petite pl. en larg. Du Fresne Du Cange, Histoire de saint Louis, partie 2ᵉ, p. 20, dans le texte.

Juillet. Monnaie de Gazo II de Champagne, évêque de Laon, de 1310 à 1315, avec la tête de Louis X Hutin. Partie d'une pl. in-4 en haut. Tobiesen Duby, Monnoies des barons, pl. 8, n° 3.

Tobiesen Duby fixe l'épiscopat de Gazon II de 1315 à 1317.

Monnaie du même. Partie d'une pl. lithogr., in-8 en haut. Desains, Recherches sur les monnaies de Laon, pl. 2, n° 22.

Septemb. 19. Tombeau de Étienne de Montaigu, seigneur de Sombernon, dans l'église de l'abbaye de la Bussière. Partie d'une pl. in-fol. en haut. Plancher, Histoire de Bourgogne, t. II, à la page 357.

Trois monnaies de Jean V, comte de Vendôme. Partie 1315.
d'une pl. in-8 en haut. Revue numismatique, 1845,
E. Cartier, pl. 11, n°ˢ 13 à 15, p. 224, 225.

Trois monnaies du même. Partie d'une pl. in-8 en haut.
Revue numismatique, 1846, E. Cartier, pl. 2, n°ˢ 9
à 11, p. 42, 43.

Trois monnaies du même. Partie d'une pl. in-8 en haut.
Cartier, Recherches sur les monnaies au type chartrain, pl. 7, n°ˢ 13 à 15.

Monnaie du même. Partie d'une pl. in-8 en haut. Idem,
pl. 13, n° 11.

Tombe de Jehan de Courceul, en pierre, la deuxième
en entrant à gauche, dans le chapitre de l'abbaye
d'Ardenne. Dessin in-8, Recueil Gaignières à Oxford, t. V, f. 64.

Monnaie de Robert d'Artois, III° du nom, seigneur de
Mehun-sur-Yèvre en Berry. Partie d'une pl. lithogr.,
in-8 en haut. Revue numismatique, 1838, E. Cartier, pl. 11, n° 5, p. 288.

Il mourut en 1343 à Londres.

Sceau de Hugues V, duc de Bourgogne, et contre-scel,
à un acte de cette année. Partie d'une pl. in-fol. en
haut. Plancher, Histoire de Bourgogne, t. II, à la
page 524, 6° planche.

Sceau du même. Partie d'une pl. in-4 en haut. (De
Migieu), Recueil des sceaux du moyen âge, pl. 4,
n° 3.

Six monnaies du même. Partie de deux pl. in-4 en haut.
Tobiesen Duby, Monnoies des barons, pl. 49, n°ˢ 12
à 16, pl. 50, n° 1.

1315. Monnaie du même, qui pourrait aussi être attribuée à Hugues IV, qui régna jusqu'en 1272. Partie d'une pl. in-4 en haut. Tobiesen Duby, Monnoies des barons, supplément, pl. 6, n° 3.

Deux monnaies du même. Partie d'une pl. lithogr., in-4 en haut. Barthélemy, Essai sur les monnaies des ducs de Bourgogne, pl. 2, n°ˢ 14, 15.

Tombe de Robert, premier fils d'Otton IV, comte de Bourgogne, à Pl. in-8 en haut., lithogr. Clerc, Essai sur l'histoire de la Franche-Comté, t. I, à la page 488.

Trois monnaies des comtes de La Marche, du commencement du xɪvᵉ siècle. Partie d'une pl. in-8 en haut., lithogr. Mémoires de la Société des antiquaires de l'Ouest, t. I, pl. 11, n°ˢ 10 à 12.

Deux monnaies de Hélie de Taleyrand VII, comte de Périgord, et vicomte de Lomagne, frappées à Lectoure. Partie d'une pl. in-4 en larg., lithogr. Mémoires de la Société archéologique du Midi de la France, t. III, 1836–1837, Chaudruc de Crazannes, p. 127, dans le texte, n°ˢ 4, 5, p. 118.

Voir à l'année 1301.

Monnaie de Hélie VII, comte de Périgord, vicomte de Limagne et de Caussade. Petite pl. grav. sur bois. Revue archéologique, A. Leleux, 1852, le baron Chaudruc de Crazannes, à la page 18, dans le texte.

Dix monnaies baronnales relatives à une ordonnance des officiers des monnaies de 1315, environ Noël. Ces monnaies sont : 1° du duc de Bretagne; 2° de

LOUIS X.

l'archevêque de Reims; 3° du comte de Soissons; 1315.
4° de l'évêque de Clermont; 5° du Mans; 6° de l'évêque de Laon; 7° d'Angers; 8° de l'évêque de Meaux;
9° du seigneur de Chastian Raoul; 10° du comte de Blois. Pl. in-8 en haut., pl. 136, n°s 1 à 10. Revue archéologique, A. Leleux, 1850, Victor Langlois, à la page 1.

Sceau de Louis de Bourgogne, prince de la Morée, et contre-scel, à un acte de cette année. Partie d'une pl. in-fol. en haut. Plancher, Histoire de Bourgogne, t. II, à la page 524, 6ᵉ planche.

Sceau et contre-sceau du même. Partie d'une pl. in-4 en haut. (De Migieu), Recueil des sceaux du moyen âge, pl. 4, n° 4.

Monnaie de Charles d'Anjou, fils de Philippe II de Tarente, prince d'Achaïe et de Morée. Partie d'une pl. in-8 en haut. Lettres du baron Marchant, pl. 7, n° 6, p. 65.

<small>Cette monnaie est donnée par M. de Saulcy à Charles Iᵉʳ d'Anjou, roi de Naples. Annotations de Victor Langlois, p. 79.
Buchon la place à Charles II. Idem.</small>

Les enfances d'Ogier, poëme d'Adenez, dit le roi Adenez, adressé à Marie de Brabant, femme de Philippe III, en vers. — Li romans de Berte aux grans piés. — Autres poésies diverses. Manuscrit sur vélin, du commencement du xivᵉ siècle, in-fol., maroquin rouge. Bibliothèque impériale, Manuscrits, supplément français, n° 428. Ce volume contient:

Miniatures représentant des sujets relatifs à ces poésies. Petites pièces en larg. ou carrées au commencement des ouvrages qui forment ce recueil; bordure à la page première.

1315. Ces miniatures, d'un médiocre travail, offrent peu d'intérêt. La conservation est bonne.

Marie de Brabant, femme de Philippe III le Hardi, mourut en 1321.

Figure d'après une miniature de ce manuscrit, dans le roman de Berte. Pl. lithogr., in-16 en larg. Paulin Paris, Li romans de Berte aus grans pies, etc., en tête du volume.

—

1315 ? Deux monnaies de Blois. Petite pl. grav. sur bois. Revue de la Numismatique française, 1836, E. Cartier, p. 21, dans le texte; l'une est aussi placée sur le titre du volume.

1316.

Mai 4. Crosse épiscopale en ivoire, de Renaud de Bar, évêque de Metz. Trois petites pl., dont deux en haut., grav. sur bois. Begin, Metz depuis dix-huit siècles, t. III, p. 267, 268, 269, dans le texte.

Trois monnaies du même. Partie d'une pl. in-fol. en larg., lithogr. De Saulcy, Supplément aux recherches sur les monnaies des évêques de Metz, pl. 4, nos 131 à 133.

Mai. Figure de Nicole de Bergières, escuyer, sur sa tombe, dans le chapitre des Jacobins de Chaalons. Dessin in-fol. en haut. Gaignières, t. III, 4.

Monnaie de Philippe V le Long, comme comte de Poitiers, avant son avénement à la couronne. Petite pl. grav. sur bois. Revue numismatique, 1841, E. Cartier, p. 238, dans le texte.

Juin 5. Tombeau de Louis X Hutin, avec son fils Jean, mort

le 19 novembre 1316, à l'abbaye de Saint-Denis. Pl. in-8 en haut., grav. sur bois. Rabel, les Antiquitez et Singularitez de Paris, fol. 39, dans le texte. = Même pl. in-8 en haut., grav. sur bois. Du Breul, les Antiquitez et choses plus remarquables de Paris, fol. 66, dans le texte. = Dessin in-fol. en haut. Gaignières, t. III, 1. = Dessin in-8, Recueil Gaignières à Oxford, t. II, f. 35. = Partie d'une pl. in-fol. en haut. Montfaucon, t. II, pl. 43, n° 1. = Partie d'une pl. in-8 en haut. Al. Lenoir, Musée des monuments français, t. II, pl. 65, n° 40. = Partie d'une pl. in-4 en larg., color. Comte de Viel Castel, pl. 219, texte. = Partie d'une pl. in-fol. magno en haut. Al. Lenoir, Monuments des arts libéraux, etc., pl. 33, p. 39.

1316.
Juin 5.

Figure de Louis de France, fils de Philippe le Bel, dans l'église des Jacobins de Paris. Partie d'une pl. in-4 en larg., color. Comte de Viel Castel, pl. 206, texte.

> Louis, fils de Philippe le Bel, est Louis X, qui fut enterré à Saint-Denis.

Figure de Louis X Hutin, d'après les monuments du temps. Pl. ovale in-12 en haut., grav. sur bois. Du Tillet, Recueil des roys de France, p. 191, dans le texte.

Sceau et contre-sceau du même. Partie d'une pl. in-fol. en haut. Wree, la Généalogie des comtes de Flandre, p. 41 *b*, Preuves, p. 271.

Deux sceaux et contre-sceaux du même. Partie d'une pl. in-fol. en haut. Trésor de numismatique et de

1316.
Juill 5.

glyptique, Sceaux des rois et reines de France, pl. 6, n⁰ˢ 1, 2.

Trente-neuf monnaies de Louis X et de divers prélats, seigneurs et barons de son temps. Petites pl. grav. sur bois, tirées sur huit feuilles in-4. Hautin, fol. 39, 41, 43, 45, 47, 49, 51, 53.

Monnaie de Louis X. Partie d'une pl. in-fol. en haut. Du Cange, Glossarium, 1678, t. II, 2, p. 617-618, dans le texte. — Idem, 1733, t. IV, p. 912, n° 10.

Deux monnaies du même. Partie d'une pl. in-fol. en haut. Idem, p. 633, 634, dans le texte. — Idem, 1733, t. IV, p. 940, n⁰ˢ 5, 6.

Trois monnaies du même. Partie d'une pl. in-4 en haut. Le Blanc, pl. 234, à la page 234.

Monnaie du même. Partie d'une pl. in-8 en haut., lith., n° 10. Mémoires de la Société d'émulation de Cambrai. E. Tordeux, 1833, p. 202.

Monnaie du même, frappée à Tours. Partie d'une pl. lithogr., in-8 en haut. Revue numismatique, 1838, E. Cartier, pl. 6, n° 12, p. 98.

Deux monnaies du même. Partie d'une pl. in-4 en haut. Du Cange, Glossarium, 1840, t. IV, pl. 7, n⁰ˢ 16, 17.

Monnaie du même. Partie d'une pl. in-4 en haut. Conbrouse, t. III, pl. 48.

Monnaie du même, avec l'évêque Laon Gazo. Partie d'une pl. in-4 en haut. Idem, pl. 54 ter, n° 2.

<small>Le catalogue à la fin du volume ne fait pas mention de cette planche.</small>

Deux monnaies du même, dont une douteuse. Partie

d'une pl. in-4 en haut. Idem, t. IV, pl. 185, n°ˢ 1, 2.

1316.
Juin 5.

Trois monnaies de Louis X, dit le Hutin. Partie d'une pl. in-8 en haut. Berry, Études, etc., pl. 31, n°ˢ 4 à 6, t. I, p. 647 à 649.

PHILIPPE V LE LONG.

1316.

Juin 5. A la mort de Louis X le Hutin, arrivée le 5 juin 1316, son frère Philippe, comte de Poitiers, fut régent du royaume, attendu l'état de grossesse de la reine Clémence de Hongrie. Elle mit au monde, le 13 novembre 1316, un fils qui reçut le nom de Jean, et qui eût régné sous le nom de Jean I^{er}; mais cet enfant mourut le 19 novembre suivant.

Cette existence de six jours seulement fit qu'il n'a pas été mis au nombre des rois de France. Le roi Jean qui, depuis, régna de 1350 à 1364, a été Jean I^{er}. Cependant quelques écrivains le nomment Jean II.

Après la mort de ce jeune enfant, il y eut, pour la succession au trône, de longues discussions entre le frère et la fille du roi Louis X, Philippe, comte de Poitiers, et Jeanne de Navarre. Une grande assemblée, convoquée par Philippe, décida la question en sa faveur, en s'appuyant sur ce que la loi salique ne permettait pas que les femmes héritassent de la couronne de France.

Philippe V le Long, ainsi nommé à cause de sa grande taille, devint donc roi.

Juillet. Monnaie de Fernand de Mayorque, usurpateur d'une partie de la principauté d'Achaïe. Partie d'une pl. in-4 en haut. De Saulcy, Numismatique des croisades, pl. 16, n° 1, p. 149.

Figure de frère Jean Champion, dit le Picart de Villeneuve Laguiart, religieux de l'ordre de Saint-Ber-

nard, sur sa tombe, dans l'église de l'abbaye de Peully. Dessin in-fol. en haut. Gaignières, t. III, 5. 1316. Juillet 11.

Monnaie de Louis de Bourgogne et de Mahaut de Hainaut, princes d'Achaïe. Partie d'une pl. lithogr., in-4 en haut. Buchon, Recherches — quatrième croisade, pl. 3, n° 11, p. 252. = Idem, Nouvelles recherches, atlas, pl. 24, n° 11. Septembre.

Sceau et contre-sceau de Louis de Bourgogne, roi de Thessalonique, prince d'Achaïe. Partie d'une pl. lithogr., in-4 en haut. Idem, pl. 5, n° 2, p. 251 (par erreur pl. 6). = Idem, Nouvelles recherches, atlas, pl. 26, n° 2.

Monnaie du même. Partie d'une pl. in-4 en haut. De Saulcy, Numismatique des croisades, pl. 15, n° 14, p. 148.

Tombeau de Jean, fils de Louis X Hutin, avec son père, à l'abbaye de Saint-Denis. Pl. in-8 en haut., grav. sur bois. Rabel, les Antiquitez et Singularitez de Paris, fol. 39, dans le texte. = Même pl. Du Breul, les Antiquitez et choses plus remarquables de Paris, fol. 66, dans le texte. = Dessin in-fol. en haut. Gaignières, t. III, 3. = Dessin in-8, Recueil Gaignières à Oxford, t. II, f. 35. = Partie d'une pl. in-fol. en haut. Montfaucon, t. II, pl. 43, n° 3. = Partie d'une pl. in-8 en haut. Al. Lenoir, Musée des monuments français, t. II, pl. 65, n° 41. = Partie d'une pl. in-fol. magno en haut. Al. Lenoir, Monuments des arts libéraux, etc., pl. 33, p. 39. = Partie d'une pl. in-8 en haut. Guilhermy, Monographie — de Saint-Denis, à la page 267. = Moulage en plâtre, Musée de Versailles, n° 2119. Novemb. 19.

1316.
Novemb. 19.
Les mêmes indications de ce tombeau ont été portées à la date de la mort de Louis X, 5 juin 1316, puisque le prince Jean, son fils posthume, avait été enterré avec lui. On a vu à cette date les détails relatifs à ce qui suivit la mort de ce jeune prince.

Le Blanc dit qu'une monnaie attribuée au roi Jean (1350-1364) pourrait être du jeune fils de Louis X, né et mort en 1316 (Traité historique des monnaies de France, p. 217). Il dit aussi que l'on fit un sceau pour ce jeune prince. Rien ne me paraît pouvoir appuyer ces idées.

Cependant, je crois devoir porter ici les deux indications suivantes.

Monnaie que l'on peut attribuer à Jean, fils posthume de Louis X. Partie d'une pl. in-fol. en haut. Trésor de numismatique et de glyptique, Histoire par les monuments de l'art monétaire chez les modernes, pl. 2, n° 14.

Il est probable que cette pièce est de Jean, roi, mort en 1364.

Avers d'un jeton de Jean, fils de Louis X Hutin, qui ne vécut que huit jours, et qu'on n'a pas mis pour cela au nombre des rois de France, et pour lequel il n'y a pas eu de monnaies. Partie d'une pl. in-4 en haut. Conbrouse, t. III, pl. 44.

Le catalogue à la fin du volume fait confusion pour les pièces de cette planche.

Décemb. 22. Tombeau de Gilles de Rome, archevêque de Bourges, au couvent des Grands-Augustins de Paris. Partie d'une pl. in-4 en haut. Millin, Antiquités nationales, t. III, n° xxv, pl. 12, n° 1.

1316.
Arbor genealogie Regum francorum; autres généalogies de princes. Manuscrit sur vélin, du xiv° siècle, in-4, veau brun. Bibliothèque impériale, Manuscrits, ancien fonds latin, n° 4986. Ce volume contient :

PHILIPPE V. 227

L'arbre généalogique des rois de France, depuis Pha- 1316.
ramond jusqu'à Louis X Hutin. L'arbre se suit dans
chaque page; chaque roi est représenté en pied dans
une miniature, en petit médaillon rond; à côté on
voit les portraits des femmes des rois et de leurs en-
fants, représentés en bustes dans des médaillons plus
petits; l'arbre est dans le milieu de la page, et de
chaque côté sont des notices abrégées de chaque
règne, in-4 en haut., dans la partie du volume rela-
tive à ces généalogies.

> Ces petites miniatures, d'une exécution peu remarquable,
> offrent quelque intérêt sous le rapport des vêtements. Les
> portraits, fort petits au reste, sont imaginaires. La conserva-
> tion est médiocre.

Manuscrit identique au précédent. In-4 parchemin. Biblio-
thèque impériale, Manuscrits, ancien fonds latin,
n° 4988, Colbert, n° 2464, Regius, n° 5229[6].

Même note.

Manuscrit identique aux deux précédents. Petit in-fol.,
maroquin rouge. Bibliothèque impériale, Manuscrits,
ancien fonds latin, n° 5929, Colbert, n° 3276, Regius,
n° 5229[8].

Même note.

Tombe de Odo de Corbolio, canonicus, dans la cha-
pelle de Sainte-Foy, à droite, derrière le chœur de
l'église de Notre-Dame de Paris. Dessin grand in-8,
Recueil Gaignières à Oxford, t. IX, f. 80.

Tombe de Nicoles de Berzières, contre le mur, à droite
en entrant dans le chapitre des Jacobins de Chaa-
lons. Dessin grand in-8, Recueil Gaignières à Ox-
ford, t. XIII, f. 45.

1316. Figure de Geoffroy, restaurateur des vitres de Chartres et le saint suaire, vitrail de la cathédrale de Chartres. Pl. lith., in-fol. en larg., color. De Lasteyrie, Histoire de la peinture sur verre, pl. 36.

Tombeau d'Étienne du Château, seigneur de Randan, mort en 1316, en pierre sculptée, représentant des armoiries que l'on croit avoir appartenu au même tombeau. Pl. in-8 en haut., lithogr., et partie de planche, idem. De Bastard, Recherches sur Randan, pl. 13 et 14, à la page 136, 137.

Poids d'une livre ancienne de la ville de Bordeaux. Partie d'une pl. in-fol. en haut. Du Molinet, le Cabinet de la Bibliothèque de Sainte-Geneviève, pl. 18, n°os 19, 20.

Poids de la ville de Bordeaux. Partie d'une pl. in-4 en haut. Revue archéologique, A. Leleux, 1852, pl. 198, n° 2; le baron Chaudruc de Crazannes, à la page 441.

Monnaie de Hugues Geraldi ou Géraud, évêque de Cahors. Partie d'une pl. in-4 en haut. Tobiesen Duby, Monnoies des barons, pl. 2, n° 1.

Trente-sept monnaies de divers prélats et barons de France qui avaient ou disaient avoir le droit de frapper monnaie, suivant un état fait par Jehan le Nicolas Desmoulins et Jehan de Mirsport, maîtres des monnoyes en 1316, copie faite par M° Regnault, clerc des monnoyes. Dessins à la plume, dans un mémoire manuscrit faisant partie du volume qui contient les figures des monnoyes de France de Hautin, p. 253 à 271. Bibliothèque de l'Arsenal.

1317.

Six figures des enfants du roi saint Louis IX, Louis, Philippe (le Hardi), Jehan Ysabeau, Pierre et Robert de France. Elles sont peintes et placées contre le mur, dans le fond de l'aile gauche, en dehors du chœur des religieuses, dans l'église de Saint-Louis de Poissy. Dessin, Recueil Gaignières à Oxford, t. II, f. 31.

Février 7.

> Robert de France, comte de Clermont en Beauvoisis, tige de la maison de Bourbon, mourut le 7 février 1317. Ses frères et sa sœur étaient morts avant lui.

Figure de Robert de France, comte de Clermont, seigneur de Bourbon, fils de saint Louis IX, en marbre blanc, sur son tombeau de marbre noir, dans la chapelle de Saint-Thomas d'Aquin, à l'église des Jacobins de Paris. Dessin in-fol. en haut. Gaignières, t. III, 13. = Dessin grand in-8, Recueil Gaignières à Oxford, t. 1, f. 25. = Partie d'une pl. in-fol. en larg. Montfaucon, t. II, pl. 27, n° 10. = Partie d'une pl. in-8 en haut. Al. Lenoir, Musée des monuments français, t. I, pl. 33, n° 29. = Partie d'une pl. in-4 en larg., color. Comte de Viel Castel, n° 186, texte.

Figure du même, en relief, contre le mur, dans le fond de l'aile gauche, en dehors du chœur des religieuses, dans l'église de Saint-Louis de Poissy. Dessin color., in-fol. en haut. Gaignières, t. III, 11. = Partie d'une pl. in-fol. en larg. Montfaucon, t. II, pl. 27, n° 9. = Partie d'une pl. in-fol. magno en haut. Al. Lenoir, Monuments des arts libéraux, etc., pl. 31, p. 38.

1317.
Février 7.

Portrait en pied du même, sur un armorial d'Auvergne, du xve siècle. Miniature in-fol. en haut. Gaignières, t. III, 12. = Partie d'une pl. in-fol. en larg. Montfaucon, t. II, pl. 27, n° 11. = Partie d'une pl. in-4 en haut. Millin, Antiquités nationales, t. IV, n° xxxix, pl. 9, n° 1.

Portrait en pied du même, dans un manuscrit du xvie siècle, de la Bibliothèque royale. Partie d'une pl. in-fol. en haut., lithogr. Achille Allier, l'ancien Bourbonnais, t. I, p. 421-422.

<small>L'auteur n'a pas donné une indication suffisante de ce manuscrit.</small>

Armoiries de Robert de France, comte de Clermont, sixième fils de saint Louis IX et de Béatrix de Bourgogne sa femme, duc et duchesse de Bourbon. Petite pl. grav. sur bois. Idem, t. I, p. 435, dans le texte.

<small>Béatrix de Bourgogne mourut le 1er octobre 1310.</small>

Monnaie des mêmes. Partie d'une pl. in-4 en haut. Tobiesen Duby, Monnoies des barons, pl. 43, n° 1.

Monnaie de Robert de Clermont, sixième fils de saint Louis. Partie d'une pl. in-fol. en haut. Du Molinet, le Cabinet de la Bibliothèque de Sainte-Geneviève, pl. 35, n° 1.

Cinq monnaies du même. Partie d'une pl. in-4 en haut. Tobiesen Duby, Monnoies des barons, pl. 17, n[os] 1, 3, 4, 5, 12.

Monnaie du même. Partie d'une pl. lithogr., in-8 en haut. Revue numismatique, 1841, E. Cartier, pl. 19, n° 3, p. 361 (sans renvoi à la planche).

- Sceau de Guy IV, comte de Saint-Pol, et contre-scel, à un acte de ce temps. Partie d'une pl. in-fol. en haut. Plancher, Histoire de Bourgogne, t. II, à la page 524, 5ᵉ planche. — 1317. Avril 6.

- Monnaie du même, frappée à Elincourt. Partie d'une pl. lithogr., grand in-8 en haut. Revue de la Numismatique française, 1836, E. Cartier, pl. 4, n° 10, p. 187.

- Monnaie du même. Partie d'une pl. lithogr., in-8 en haut. Revue numismatique, 1838, E. Cartier, pl. 11, n° 4, p. 287.

- Monnaie du même. Partie d'une pl. in-8 en haut. Revue de la numismatique belge, R. Clalon, t. III, pl. 7, n° 2, p. 193.

- Méreau du même. Partie d'une pl. in-8 en haut. Revue numismatique, 1849, J. Rouyer, pl. 14, n° 3, p. 451.

- Six monnaies du même. Partie de deux pl. in-8 en haut. Idem, 1850, D. Rigollot, pl. 5, nᵒˢ 5 à 8, pl. 6, nᵒˢ 9 à 10, p. 215 à 219.

- Monnaie du même. Partie d'une pl. in-4 en haut. Poey d'Avant, pl. 22, n° 3, p. 401.

- Figure de Marie Guerande de Mondidier, femme de sire Pierre de Hangest, chevalier, bailly de Rouen, sur sa tombe, dans le cloître de l'abbaye de Bomport. Dessin in-fol. en haut. Gaignières, t. III, 15. = Dessin in-fol., Recueil Gaignières à Oxford, t. V, f. 135. — Avril 18.

- Châsse contenant le corps de saint Spire, dans laquelle il fut solennellement placé ce jour, à Saint-Spire de — Mai 14.

1317.
Mai 14.
Corbeil. Pl. in-4 en haut. Millin, Antiquités nationales, t. II, n° xxii, pl. 5.

Mai 29. Sceau de Guy de Haynaut, évêque d'Utrecht. Partie d'une pl. in-fol. en haut. Wree, la Généalogie des comtes de Flandre, p. 55 c, Preuves, p. 345.

Décemb. 30. Monnaie que l'on peut attribuer à Simon II Festu, évêque de Meaux. Partie d'une pl. in-4 en haut. Tobiesen Duby, Monnoies des barons, pl. 11, n° 8.

1317. La Bible hystoriaux ou les hystoires escolastres. Manuscrit sur vélin, du commencement du xiv° siècle, in-fol. magno, maroquin rouge. Bibliothèque de l'Arsenal, Manuscrits français, théologie, n° 12. Ce volume contient :

Miniature représentant le Sauveur assis, entouré d'anges. Pièce in-4 en larg., en tête du texte.

Nombreuses miniatures représentant des sujets relatifs aux récits de la Bible; scènes de la création, réunions, martyres, personnages saints isolés, etc. Pièces in-12, dans le texte.

> Ces peintures, de peu de mérite artistique, ont de l'intérêt pour des détails de vêtements et d'accessoires divers. La conservation est belle.
> Une mention à la fin du texte porte que cette transcription a été achevée, en l'an 1317, par Jean de Papeleu, clerc de Paris.

—

Tombe de Florent de La Boissiere, évêque de Noyon, en cuivre, la première de la deuxième rangée, du costé de l'évangile, dans le sanctuaire de l'église cathédrale de Notre-Dame de Noyon. Dessin grand in-8, Recueil Gaignières à Oxford, t. XIV, f. 111.

Le dessin porte 1330 par erreur.

Sceau de l'abbaye de Corbie, à une charte de 1317. 1317.
Partie d'une pl. in-fol. en haut. Trésor de numismatique et de glyptique, Sceaux des communes, communautés, évêques, abbés et barons, pl. 11, n° 2.

Dix monnaies frappées dans le Maine, probablement sous Charles III de Valois et d'Alençon, troisième fils de Philippe le Hardi, comte du Maine. Partie d'une pl. in-4 en haut. Hucher, Essai sur les monnaies frappées dans le Maine, pl. 4, n°⁸ 4 à 13, p. 42 à 44.

Sceau du chapitre de l'église de Nevers, à une charte de 1317. Partie d'une pl. in-fol. en haut. Trésor de numismatique et de glyptique, Sceaux des communes, communautés, évêques, abbés et barons, pl. 15, n° 2.

Monnaie de Gui VII, comte de Penthièvre, vicomte de Limoges jusqu'en 1317. Partie d'une pl. in-4 en haut. Tobiesen Duby, Monnoies des barons, pl. 71, n° 1.

<small>Il se désista de la vicomté de Limoges en 1317.</small>

Monnaie d'André de Chauvigny, seigneur de Brosse. Partie d'une pl. in-4 en haut. Poey d'Avant, pl. 8, n° 15, p. 123.

<small>Cette date est incertaine. Voir à l'année 1326.</small>

Monnaie de Mahaut de Hainaut, duchesse d'Athènes, princesse d'Achaïe. Partie d'une pl. lithogr., in-4 en haut. Buchon, Recherches—quatrième croisade, pl. 3, n° 10, p. 236. = Idem, Nouvelles recherches, atlas, pl. 24, n° 10.

<small>Elle mourut en 1323.</small>

1317. Deux monnaies de la même. Partie d'une pl. in-4 en haut. De Saulcy, Numismatique des croisades, pl. 15, n°ˢ 15, 16, p. 149.

<small>Elle mourut après l'année 1323.</small>

1318.

Août 29. Statue du cardinal Michel Dubec, aux Carmes de la place Maubert de Paris. Partie d'une pl. in-4 en larg. Millin, Antiquités nationales, t. IV, n° XLVI, pl. 2, n° 1. = Partie d'une pl. in-fol. max° en larg. Albert Lenoir, Statistique monumentale de Paris, livrais. 17, pl. 4.

<small>Quelques auteurs placent sa mort à l'an 1316.</small>

1318. Les croniques des roys de France depuis le temps des premiers roys qui furent iusques au temps du roy Phelippe, qui fut filz Phelippe le Biaux, et frere du roy Looys, lesquelles Pierres Honnorez du Neufchastelet en Normendie, fist escrire et ordener en la maniere que elles sont selont lordenance des croniques de Saint-Denis à mestre Thomas de Maubuege, demorant en rue nueue Nostre-Dame de Paris, lan de grace nresenigneur mil ccc et xviij, etc. Manuscrit sur vélin, du xiv° siècle, petit in-fol., maroquin rouge. Bibliothèque impériale, Manuscrits, supplément français, n° 218. Ce volume contient :

Miniatures représentant des sujets relatifs à l'histoire de France, réunions de personnages, couronnements, enterrements, combats, siéges, etc., fond d'or. Pièce in-4 en larg., en tête du texte, et autres petites pièces de différentes grandeurs, dans le texte.

<small>Ces miniatures, d'un travail médiocre, peuvent offrir quel-</small>

que intérêt pour des détails de vêtements et d'armures. La conservation est bonne.

1318.

Sceau de Renaud I^{er}, dit le Belliqueux, comte de Gueldres, fils de Othon III, mari en premières noces de Ermengarde de Limbourg, et ensuite de Marguerite, fille de Guy de Dampierre, comte de Flandres. Partie d'une pl. in-fol. en haut. Trésor de numismatique et de glyptique, Sceaux des grands feudataires de la couronne de France, pl. 30, n° 2.

> En 1318, son fils et ses sujets révoltés le mirent dans une prison, où il mourut le 9 octobre 1326.

Figure de Marie de Maucicourt, femme de Eustache de Francières, sur sa tombe, dans l'abbaye d'Orcamp. Dessin in-fol. en haut. Gaignières, t. III, 16. = Dessin in-4, Recueil Gaignières à Oxford, t. VI, f. 55.

Tombe de Marie-Anne de Barnel, fame Sevestre, seigneur du Chanfault, morte 1318, et Jehane de Chaumechastier, fame Sevestre du Chanfaut, morte 1321, de pierre, au milieu de la chapelle de Sainte-Anne, dans l'église de l'abbaye de Villeneuve, près Nantes, en Bretagne. Dessin in-4, Recueil Gaignières à Oxford, t. VIII, f. 174.

Sceau de Guillaume III de Durfort de Duras, évêque de Langres. Partie d'une pl. in-fol. en haut. Trésor de numismatique et de glyptique, Sceaux des communes, communautés, évêques, abbés et barons, pl. 12, n° 8.

1318 ?

1319.

Mars 4. Quatre sceaux de Jean II, dauphin de Viennois. Partie d'une pl. in-fol. en haut. Histoire de Dauphiné (Valbonnais), t. I, pl. 1, n°ˢ 10 à 13.

Deux sceaux du même et de Anne, dauphine, comtesse d'Albon et de Viennois. Partie d'une pl. in-fol. en haut. Trésor de numismatique et de glyptique, Sceaux des grands feudataires de la couronne de France, pl. 25, n°ˢ 1, 2.

Monnaie du même. Partie d'une pl. in-4 en haut. Tobiesen Duby, Monnoies des barons, pl. 22, n° 1.

Monnaie du même. Partie d'une pl. in-4 en haut. Saint-Vincens, Monnaies des comtes de Provence, pl. 13, n° 1.

Monnaie du même. Partie d'une pl. lithogr., in-8 en haut. Revue numismatique, 1841, E. Cartier, pl. 21, n° 11, p. 370 (texte, pl. 20 par erreur).

Trois monnaies du même. Partie d'une pl. in-4 en haut. Morin, Numismatique féodale du Dauphiné, pl. 6, n°ˢ 3, 4, 5, p. 66 et suiv.

Mai 19. Figure de Louis de France, comte d'Évreux, d'Étampes, etc., fils puîné de Philippe III le Hardi, et de sa seconde femme Marie de Brabant, en marbre blanc, sur son tombeau de marbre noir, au milieu du chœur des Jacobins de Paris. Dessin in-fol. en haut. Gaignières, t. III, 8. = Partie d'une pl. in-fol. en larg. Montfaucon, t. II, pl. 38, n° 2. = Partie d'une pl. in-4 en haut. Millin, Antiquités nationales, t. IV, n° xxxix, pl. 8, n° 2. = Partie d'une pl. in-8

en haut. Al. Lenoir, Musée des monuments français, t. II, pl. 65, n°ˢ 43, 38. = Partie d'une pl. in-8 en haut. Guilhermy, Monographie — de Saint-Denis, à la page 260.

<small>Millin a donné cette figure d'après le Recueil de Gaignières, sans en parler dans son texte.</small>

Tombeau de Louis de France, comte d'Évreux, et de Marguerite d'Artois, sa femme, de marbre noir, les figures de marbre blanc, le quatrième au milieu du chœur des Jacobins de la rue Saint-Jacques. Dessin in-fol., Recueil Gaignières à Oxford, t. I, f. 15.

<small>Marguerite d'Artois mourut le 24 avril 1311.</small>

Figure de Louis de France, comte d'Évreux, fils de Philippe III le Hardi, dans l'église des Dominicains, à Paris, in-4 en larg.

<small>Cette planche est jointe à des observations sur des monuments sépulcraux en Italie et en France, par T. Kerrich. — Archæologia or miscellaneous — Society of antiquaries of London, t. XVIII, 1815-1817, p. 186.</small>

Figure à genoux du même, sur un vitrail, dans la chapelle de Sainte-Anne, derrière le chœur de l'église de Notre-Dame d'Évreux. Dessin color., in-fol. en haut. Gaignières, t. III, 7. = Partie d'une pl. in-fol. en larg. Montfaucon, t. II, pl. 38, n° 1.

Sceau du même, et contre-scel, à un acte de cette année. Partie d'une pl. in-fol. en haut. Plancher, Histoire de Bourgogne, t. II, à la page 524, 4ᵉ planche.

Sceau du même. Partie d'une pl. in-fol. en haut. Trésor de numismatique et de glyptique, Sceaux des grands feudataires de la couronne de France, pl. 23, n° 4.

1319.
Mai 19.

1319. Tombe de Baptiste, abbas, en pierre, le long des chaires, dans le chœur de l'église de l'abbaye de Joui. Dessin grand in-8, Recueil Gaignières à Oxford, t. XV, f. 41.

Sceau de la ville de Corbie, à une charte de 1319. Partie d'une pl. in-fol. en haut. Trésor de numismatique et de glyptique, Sceaux des communes, communautés, évêques, abbés et barons, pl. 11, n° 8.

Monnaie de Cécile, comtesse de Rodez. Partie d'une pl. in-4 en haut. Poey d'Avant, pl. 16, n° 4, p. 233.

1319 ? Sceau de Gui, baron de Montauban, troisième fils du dauphin Humbert Ier. Partie d'une pl. in-fol. en haut. Histoire de Dauphiné (Valbonnais), t. I, pl. 2, n° 16.

 Ce sceau, indiqué dans le texte, ne se trouve pas gravé sur la planche.
 Gui, baron de Montauban, mourut avant le 13 mai 1319.

1320.

Juin 17. Statue de Blanche de France la Jeune, fille de Louis IX, femme de Ferdinand de la Cerda, fils d'Alphonse X, roi de Castille, sur son tombeau, aux Cordeliers de Paris. Partie d'une pl. in-8 en haut. Al. Lenoir, Musée des monuments français, t. II, pl. 71, n° 44.

Portrait à mi-corps de la même, d'après un ancien pastel. Dessin in-fol. en haut. Gaignières, t. II, 8.
=Partie d'une pl. in-fol. en haut. Montfaucon, t. II, pl. 28, n° 3.

 La table du Recueil de Gaignières fixe la mort de Blanche

de France à l'année 1271 par erreur. Cette princesse, née à Joppé en Syrie, en 1252, mourut le 17 juin 1320. 1320.

Figure de frère Giles Boylaive, trésorier de l'église de Saint-Denis, sur sa tombe, dans le cloître de Saint-Denis. Dessin in-fol. en haut. Gaignières, t. III, 17. = Dessin grand in-8, Recueil Gaignières à Oxford, t. III, f. 11. Septemb. 18.

Tombe de Jehan de Tilly, en pierre, au pied des marches du grand autel, à droite, dans le chœur de l'église de l'abbaye d'Ardenne. Dessin in-8. Idem, t. V, f. 50. 1320.

Tombe de Jehan de Puisseux, en pierre, au milieu du chœur de l'église de l'abbaye d'Hérivaulx. Dessin grand in-8. Idem, t. III, f. 55.

Tombe de Gilbertus, abbas, en pierre, dans le chœur de l'église de l'abbaye de Jouy. Dessin grand in-8. Idem, t. XV, f. 39.

Tombe de Johannes de Canta Lupi, dans la chapelle de l'Annonciation de l'église de l'abbaye d'Évron, au Maine. Dessin grand in-8. Idem, t. VIII, f. 94.

Tombe de Leodesarius primus superior hujus ecclesiæ, obiit 1320, Guido Loduno primus prior hujus ecclesiæ et elemosinerius, obiit 1337, en pierre, à gauche, dans le sanctuaire de l'église du prieuré d'Hanemont. Dessin in-4. Idem, t. XIV, f. 103.

Monnaie de Jean II d'Arzilières, cinquante-septième évêque de Toul. Partie d'une pl. in-4 en haut. Robert, Recherches sur les monnaies des évêques de Toul, pl. 7, n° 5.

Le livre de Boece de consolation, translate de latin en 1320?

1320 ?

francoys, par maistre Jehan de Meun. Manuscrit sur vélin, du commencement du xiv° siècle, petit in-fol., 2 vol., maroquin rouge. Bibliothèque impériale, Manuscrits, ancien fonds français, n°˚ 7360, 7361. Ce manuscrit contient :

Miniature représentant l'auteur endormi, et quatre femmes qui sont la philosophie, la musique, la rhétorique et la poésie ; ces trois dernières jouent d'instruments de musique. Pièce in-12 en larg., au feuillet 1 du 1ᵉʳ vol. recto, dans le texte.

Quatre miniatures représentant l'auteur discourant avec la philosophie. Pièces in-12 en larg., en tête des livres II à V, dans le texte.

<small>Ces miniatures, d'un travail fin, sont curieuses pour des détails de costumes et de coiffures. Leur conservation est bonne.</small>

<small>Une mention portée sur chaque volume indique que ce manuscrit fut présenté au roi Philippe V, roi de France, sans indication de date.</small>

Romans de Cleomades, de Pepin et de Berte, en vers. Manuscrit sur vélin, de la fin du xiii° siècle et du commencement du xiv°, in-4, maroquin rouge. Bibliothèque impériale, Manuscrits, fonds de Lavallière, n° 52, Catalogue de la vente, n° 2714. Ce volume contient :

Quelques miniatures représentant des sujets relatifs à ces poésies, fonds d'or. Petites pièces, dans le texte.

<small>De travail médiocre, ces miniatures offrent peu d'intérêt. La conservation n'est pas bonne.</small>

Histoire sacrée et prophane. Manuscrit sur vélin, du xiii° ou du commencement du xiv° siècle, in-4, peau. Bibliothèque impériale, Manuscrits, supplément français, n° 98². Ce volume contient :

Des dessins coloriés représentant des sujets relatifs au 1320 ?
texte de l'ouvrage; réunions de personnages, combats, scènes de guerre et d'intérieurs, sujets singuliers. Pièces de diverses grandeurs, dans le texte.
Initiales peintes.

> Ces dessins sont d'un mauvais travail, mais ils offrent de l'intérêt pour des détails de vêtements et d'armures. La conservation n'est pas bonne.
> Ce manuscrit paraît avoir été exécuté en Italie.

Statues relatives à la lapidation de saint Étienne, du commencement du xiv^e siècle, à la cathédrale de Limoges. Pl. in-4 en haut. Annales archéologiques, l'abbé Texier, t. II, à la page 270.

Deux figures de musiciens sculptées, dans l'église de Norey en Bessin, près de Rouen. Deux petites pl. grav. sur bois. De Caumont, Bulletin monumental, t. VIII, à la page 440, dans le texte.

Deux vitraux de l'église de Sainte-Radegonde de Poitiers, représentant des personnages agenouillés et des armoiries. Partie d'une pl. in-8 en haut., lithogr. Mémoires de la Société des antiquaires de l'Ouest, Fillon, 1844, pl. 10, p. 483 et suiv.

Armoire de la fin du xiii^e siècle ou du commencement du xiv^e siècle, de la cathédrale de Noyon. Deux pl. in-4 en larg. et en haut. Annales archéologiques, Didron, t. IV, aux pages 369, 374.

Couverture d'un évangéliaire, en argent doré, représentant J. C. et divers saints personnages, du commencement du xiv^e siècle, à l'église de Notre-Dame aux Nonains de Troyes. Pl. in-fol. en haut., lithogr.

1320 ? Arnaud, Voyage — dans le département de l'Aube; planche non numérotée, p. 232.

Tombeau que l'on croit être celui de Guillaume de Montaigu, mari de Jaquette de Sombernon, dans l'église de l'abbaye de La Bussière, chapelle des seigneurs de Sombernon. Partie d'une pl. in-fol. en haut. Plancher, Histoire de Bourgogne, t. II, à la page 357.

Figure de Philippe de Vienne, seigneur de Pagny, Seurre, etc., à côté de Jeanne de Genève, sa femme, sur leur tombeau, dans l'abbaye de Citeaux. Partie d'une pl. in-fol. en haut. Idem, t. II, à la page 380.

Figures sculptées dans la maison des comtes de Champagne, à Reims. Pl. lith., in-fol. en larg. Taylor, etc., Voyages pittoresques et romantiques dans l'ancienne France. Champagne, n° 57.

Diverses sculptures en bois, représentant des têtes de moines, des stalles des religieuses de l'église de Bar-le-Régulier, dans l'arrondissement de Beaune. Pl. in-4 en larg., lithogr. Mémoires de la Commission des antiquités du département de la Côte-d'Or, Joseph Bard, t. II, 1842, etc., p. 146.

Sceau et contre-sceau de Guillaume de Flandre, II^e du nom, seigneur de Tenremonde. Partie d'une pl. in-fol. en haut. Wree, la Généalogie des comtes de Flandre, p. 70 b, Preuves 2, p. 12.

Sceau et contre-sceau de Marie de Vianne ou Vianden, dame de Rumpt en Brabant, femme de Guillaume de Flandre, II^e du nom. Partie d'une pl. in-fol. en haut. Idem, idem.

Elle devint veuve et se remaria en l'année 1324.

Sceau d'Eudes de Bourgogne, dit le Champenois, prince présomptif d'Achaïe. Partie d'une pl. lith., in-4 en haut. Buchon, Recherches — quatrième croisade, pl. 5, n° 1, p. 256.=Idem, Nouvelles recherches, atlas, pl. 26, n° 1. 1320 ?

Sceau de Louis, comte de Clermont, et contre-scels, à un acte de ce temps. Partie d'une pl. in-fol. en haut. Plancher, Histoire de Bourgogne, t. II, à la page 524, 5ᵉ planche.

Sceau de la cour du Mans, au commencement du xiv° siècle. Petite pl. grav. sur bois. De Caumont, Bulletin monumental, E. Hucher, t. XVIII, à la page 328, dans le texte.

Sceau secret de la commune de Lyon, à une charte de 1320. Partie d'une pl. in-fol. en haut. Trésor de numismatique et de glyptique, Sceaux des communes, communautés, évêques, abbés et barons, pl. 15, n° 13.

Trois monnaies d'Alix ou Éléonore de Brabant, dame (domina) de Fauquemberge. Partie d'une pl. in-4 en haut. Tobiesen Duby, Monnoies des barons, pl. 109, nᵒˢ 1 à 3.

Monnaie de la même. Partie d'une pl. lithogr., in-8 en haut. Hermand, Histoire monétaire de la province d'Artois, pl. 9, n° 101.

> C'est la même pièce qu'une de celles données par Tobiesen Duby.

Deux monnaies de Jean de Flandres, seigneur d'Arleux, frappées à Arleux et à Noyelles. Partie d'une pl. in-8 en haut., lithogr. Dancoisne et Delanoy,

1320 ? Recueil de monnaies — l'histoire de Douai, pl. 20, n°ˢ 1, 2, p. 130 et suiv.

Monnaie que l'on peut attribuer à Thiebaut, sire de Preny, quatrième enfant de Thiebaut II, duc de Lorraine. Partie d'une pl. in-8 en haut. Revue numismatique, 1848, J. Laurent, pl. 14, n° 11, p. 287 et suiv.

Monnaie anonyme de Souvigny. Partie d'une pl. in-4 en haut. Poey d'Avant, pl. 9. n° 9, p. 141.

1321.

Janvier 12. Sceau de Marie de Brabant, femme de Philippe le Hardi. Partie d'une pl. in-fol. en haut. Trésor de numismatique et de glyptique, Sceaux des rois et reines de France, pl. 5, n° 3.

Février ? Buste de Philippe de France, fils aîné de Charles le Bel et de la reine Blanche de Bourgogne, né en 1313, mort avant le 24 mars 1321, sur son tombeau, à l'abbaye de Pont-aux-Dames de Crécy en Brie. Moulage en plâtre, Musée de Versailles, n° 2120.

> Je n'ai trouvé aucun autre monument relatif à Philippe, fils aîné de Charles IV.

Mars 31. Figure de Marie de Gonesse, béguine à Paris, sur sa tombe, dans le cloître de l'abbaye de Barbeau. Dessin in-fol. en haut. Gaignières, t. III, 20. = Dessin grand in-8, Recueil Gaignières à Oxford, t. XV, f. 12. = Partie d'une pl. in-4 en larg. Millin, Antiquités nationales, t. II, n° xiii, pl. 3, n° 6.

Décembre. Figure de Jeanne de Chaume-Chartier, première femme de Silvestre ou Sevestre, seigneur du Chafault, sur

sa tombe, au milieu de la chapelle de Sainte-Anne, dans l'église de l'abbaye de Villeneuve en Bretagne. Dessin in-fol. en haut. Gaignières, t. IV, 28 bis.

1321.
Décembre.

> Ce dessin, placé dans le Recueil de Gaignières, t. IV, n° 28 bis, est porté dans la table de ce Recueil donnée dans la Bibliothèque historique de Le Long deux fois, savoir : au t. III, n° 19, et au t. IV, n° 29.
>
> Dans le Recueil, au t. III, n° 19, il n'y a aucun dessin ni feuille ; au t. IV, n° 29, se trouve le dessin représentant Isabeau de La Jaille, seconde femme de Silvestre ou Sevestre du Chafault, morte le.... octobre 1353.

Figure de noble homme, M. Briend Maillard, sur sa tombe, au milieu de la sacristie de l'abbaye de Villeneuve, près Nantes. Dessin in-fol. en haut. Gaignières, t. III, 18. = Dessin in-8, Recueil Gaignières à Oxford, t. VIII, f. 173.

1321.

Tombe de Villaume de Hermenville, en pierre, du costé de l'évangile, au pied des marches du sanctuaire, dans le chœur de l'église de l'abbaye d'Ardenne, près de Caen. Dessin in-8. Idem, t. V, f. 47.

Statue représentant saint Jacques le Majeur, découverte en avril 1840, à Paris, dans une maison située au coin des rues Saint-Denis et Mauconseil, avec treize autres statues, toutes couvertes de peintures et ornements dorés, qui étaient très-probablement placées antérieurement dans l'intérieur de l'église de Saint-Jacques de l'Hôpital. Partie d'une pl. in-fol. en larg., lith. Mémoires de la Société royale des antiquaires de France, t. XV. Nouvelle série, t. V, pl. xi, n° 3, à la page 370.

Trois monnaies de Charles de France, troisième fils de

1321. Philippe le Bel, comte de La Marche, depuis roi de France en 1322, sous le nom de Charles IV le Bel. Partie d'une pl. in-4 en haut. Tobiesen Duby, Monnoies des barons, pl. 71, n°ˢ 4 à 6.

Monnaie du même. Partie d'une pl. lithogr., in-8 en haut. Revue numismatique, 1838, E. Cartier, pl. 11, n° 6, p. 290.

Monnaie du même. Partie d'une pl. in-8 en haut. Revue numismatique belge, R. Ch., 2ᵉ série, t. II, pl. 9, n° 4, p. 313.

Monnaie du même. Partie d'une pl. in-4 en haut. Poey d'Avant, pl. 11, n° 8, p. 165.

1322.

Janvier 3. Tombeau de Philippe V le Long, à l'abbaye de Saint-Denis. Pl. in-8 en haut., grav. sur bois. Rabel, les Antiquitez et Singularitez de Paris, fol. 56, verso, dans le texte. = Même planche. Du Breul, les Antiquitez et choses plus remarquables de Paris, fol. 71. = Dessin in-fol. en haut. Gaignières, t. III, 6. = Dessin in-8, Recueil Gaignières à Oxford, t. II, f. 36. = Partie d'une pl. in-fol. en haut. Montfaucon, t. II, pl. 43, n° 4. = Partie d'une pl. in-8 en haut. Al. Lenoir, Musée des monuments français, t. II, pl. 65, n° 45. = Partie d'une pl. in-fol. magno en haut. Al. Lenoir, Monuments des arts libéraux, etc., pl. 33, p. 39.

> Philippe V mourut le 2 ou le 3 janvier 1322 (n. s.). Quelques auteurs placent sa mort au 5 du même mois.

Figure de Philippe V le Long, d'après les monuments du temps. Pl. ovale in-12 en haut., grav. sur bois.

Du Tillet, Recueil des roys de France, p. 194, dans le texte.

1322.
Janvier 3.

Sceau et contre-sceau du même. Petites pl. grav. sur bois, tirées sur une feuille in-4. Hautin, fol. 55.

Deux sceaux et contre-sceaux du même. Partie d'une pl. in-fol. en haut. Wree, la Généalogie des comtes de Flandre, p. 42 *a, a*, Preuves, p. 273.

Sceau du même. Partie d'une pl. in-fol. en haut. Trésor de numismatique et de glyptique, Sceaux des rois et reines de France, pl. 7, n° 1.

Sceau du même. Partie d'une pl. in-8 en haut. Revue de la numismatique belge, C. Piot, t. IV, pl. 16, n° 9, p. 395.

Quatre monnaies du même. Petites pl. grav. sur bois, tirées sur une feuille in-4. Hautin, fol. 57.

Deux monnaies du même. Partie d'une pl. in-fol. en haut. Du Cange, Glossarium, 1678, t. II, 2, p. 633-634, dans le texte. — Idem, 1733, t. IV, p. 940, n°[s] 7, 8.

Quatre monnaies du même. Partie d'une pl. in-4 en haut. Le Blanc, pl. 234, à la page 234.

Monnaie du même. Partie d'une pl. in-fol. en haut. Trésor de numismatique et de glyptique, Histoire par les monuments de l'art monétaire chez les modernes, pl. 1, n° 17.

Deux monnaies du même. Partie d'une pl. lithogr., in-8 en haut. Revue numismatique, 1838, E. Cartier, pl. 4, n°[s] 5, 6, p. 103.

Monnaie du même, frappée à Tours, que l'on pourrait

1322.
Janvier 3.

aussi attribuer à Philippe VI de Valois. Partie d'une pl. lithogr., in-8 en haut. Revue numismatique, 1838, E. Cartier, pl. 6, n° 13, p. 99.

Monnaie du même. Partie d'une pl. in-4 en haut. Du Cange, Glossarium, 1840, t. IV, pl. 7, n° 18.

Monnaie attribuée au même. Partie d'une pl. in-4 en haut. Conbrouse, t. III, pl. 49.

Monnaie du même. Partie d'une pl. in-4 en haut. Conbrouse, t. III, pl. 53.

> Le catalogue à la fin du volume fait confusion pour les pièces de cette planche.

Trois monnaies du même, dont une comme comte de Poitiers. Partie d'une pl. in-4 en haut. Conbrouse, t. III, pl. 54 ter, n°s 3 à 5.

> Le catalogue à la fin du volume ne fait pas mention de cette planche.

Monnaie attribuée au même. Partie d'une pl. in-4 en haut. Conbrouse, t. IV, pl. 185, n° 3.

Cinq monnaies du même, dont une pourrait être de Philippe IV. Pl. in-4 en haut. Conbrouse, t. IV, pl. 186.

Monnaie du même. Partie d'une pl. in-8 en haut. Revue de la numismatique belge, C. Piot, t. IV, pl. 16, n° 10, p. 395.

> Cette monnaie peut aussi être attribuée à Philippe VI.

Monnaie du même. Partie d'une pl. in-8 en haut., lithogr. Mémoires de la Société des antiquaires de l'Ouest, Fillon, 1844, pl. 10, p. 483.

Cinq monnaies du même. Partie d'une pl. in-8 en haut. Berry, Études, etc., pl. 31, n°s 7 à 11, t. 1, p. 653 à 655.

CHARLES IV LE BEL.

1322.

Tombeau de Marguerite Aycelin de Montaigu, fille de Gilles Aycelin, femme de Bertrand de la Tour d'Auvergne, Ier du nom, seigneur d'Olierques, à l'église d'Olierques. Pl. in-fol. en haut. Baluze, Histoire généalogique de la maison d'Auvergne, t. I, à la page 374. — Janvier.

Figure de Pierre Outeblé de Ermenonville, escuyer, sur sa tombe, à l'abbaye de Chaalis, près Senlis. Dessin in-fol. en haut. Gaignières, t. III, 26. = Partie d'une pl. in-fol. en larg. Montfaucon, t. II, pl. 38, n° 10. — Mai.

Sceau et contre-sceau de Louis de Flandres, comte de Nevers, fils de Robert, IIIe du nom, comte de Flandres, et d'Yolande de Bourgogne, comtesse de Nevers. Partie d'une pl. in-fol. en haut. Trésor de numismatique et de glyptique, Sceaux des grands feudataires de la couronne de France, pl. 12, n° 2. — Juillet 22.

Il ne fut point comte de Flandre, étant mort avant son père.

Sceau du même. Pl. in-12 grav. sur bois. Morellet, le Nivernois, t. II, p. 193, dans le texte.

Monnaie du même. Partie d'une pl. in-4 en haut. Poey d'Avant, pl. 9, n° 5, p. 136.

1322. Trois monnaies du même. Petites pl. grav. sur bois.
Juillet 22. De Soultrait, Essai sur la numismatique nivernaise, p. 80, 81, 83, dans le texte.

Monnaie du même, comte de Rethel. Partie d'une pl. lithogr., in-8 en haut. Revue numismatique, 1842, Desains, pl. 5, n° 3, p. 130.

Trois monnaies du même. Partie d'une pl. in-8 en haut. Revue de la numismatique belge, V. Gaillard, 2ᵉ série, t. I, pl. 9, nᵒˢ 2, 3, 4, p. 118.

Juillet 28. Monnaie de Pierre de Brosse, seigneur de Hurec ou Huret (Huriel), mort en 1305, ou bien de Pierre II son fils qui vivait encore en 1321. Partie d'une pl. in-4 en haut. Tobiesen Duby, Monnoies des barons, pl. 71.

Monnaie du même ou de son fils, idem. Partie d'une pl. in-8. en haut. Revue numismatique, 1845, E. Cartier, pl. 20, 2ᵉ partie, n° 4, p. 379.

Septemb. 17. Cinq sceaux et quatre contre-sceaux de Robert III, dit de Béthune, fils aîné de Gui de Dampierre, comte de Flandre, avec son père. Petites pl. Wree, Sigilla comitum Flandriæ, p. 48, 49, 50, 51, dans le texte.

Deux sceaux et un contre-sceau du même, seul. Petites pl. Idem, p. 53, dans le texte.

Sceau du même. Partie d'une pl. in-fol. en haut. Trésor de numismatique et de glyptique, Sceaux des grands feudataires de la couronne de France, pl. 12, n° 1.

Sceau du même. Partie d'une pl. in-fol. en haut. Idem, pl. 28, n° 1.

Trois monnaies du même. Partie d'une pl. in-4 en

haut. Tobiesen Duby, Monnoies des barons, pl. 79, n°ˢ 8 à 10. 1322. Septemb. 17.

Monnaie du même, frappée à Alost. Partie d'une pl. lithogr., grand in-8 en haut. Revue de la numismatique française, 1836, E. Cartier, pl. 4, n° 8, p. 186.

Deux monnaies du même. Partie de deux pl. in-8 en haut., lith. Den Duyts, n°ˢ 152, 153, pl. II, n° 20, pl. 18, n° 108, p. 57.

Quatorze monnaies du même. Deux pl. in-4 en haut. Gaillard, Recherches sur les monnaies des comtes de Flandre, pl. 19, 20, n°ˢ 167 à 180, p. 140 à 143.

Figure de frère Guillaume Bazanier, sous-prieur, prevost de Tremblay et pannètier de l'église de Saint-Denis, sur son tombeau, dans le cloître de Saint-Denis. Dessin in-fol. en haut. Gaignières, t. III, 29. = Partie d'une pl. in-fol. en haut. Beaunier et Rathier, pl. 138. Novemb. 25.

> La vie saint Iehan-Baptiste, en vers. Manuscrit sur vélin, du XIV° siècle, petit in-4, maroquin rouge. Bibliothèque impériale, Manuscrits, ancien fonds français, n° 7992. Ce volume contient : 1322.

Des lettres initiales peintes, représentant des sujets divers relatifs à la vie de saint Jean-Baptiste; petites compositions d'une ou de peu de figures, dans le texte.

> Ces petites peintures sont d'un travail qui a de la finesse, et offrent quelque intérêt pour les vêtements. La conservation est bonne.

1322. D'après une mention à la fin du texte, ce manuscrit paraît être de l'année 1322.

Sceau de la ville de Maubeuge, à une charte de 1322. Partie d'une pl. in-fol. en haut. Trésor de numismatique et de glyptique, Sceaux des communes, communautés, évêques, abbés et barons, pl. 4, n° 11.

Sceau de la ville de Mons, à une charte de 1322. Partie d'une pl. in-fol. en haut. Idem, pl. 8, n° 10.

Sceau et contre-sceau de la ville de Cambrai, à une charte de 1322. Partie d'une pl. in-fol. en haut. Idem, pl. 4, n° 9.

Sceau du bailliage de Senlis, à une charte de 1322. Partie d'une pl. in-fol. en haut. Idem, pl. 2, n° 13.

1323.

Août 22. Tombe de Vincendius, abbas undecimus, en pierre, dans le chœur de l'église de l'abbaye du Jard. Dessin in-4, Recueil Gaignières à Oxford, t. XV, f. 24.

Novembre. Tombe de Pastor Robertus, en pierre, à gauche, dans le chapitre de l'abbaye de Joui. Dessin grand in-8. Idem, t. XV, f. 49.

Décembre 9. Tombeau de Hugues Odard (évêque d'Angers), en marbre noir, la figure de marbre blanc, devant l'autel de Saint-Serin, à gauche, dans la nef de l'église cathédrale d'Angers. Dessin in-8. Idem, t. VII, f. 61.

1323. Monnaie de Arnoul VI, comte de Loos et de Chivy, frappée à Hasselt. Partie d'une pl. lithogr., grand in-8 en haut. Revue de la numismatique française, 1836, E. Cartier, pl. 4, n° 12, p. 188.

Tombeau du cardinal Nicolas de Freauville, devant la 1323.
chapelle du Rosaire, dans l'église des Jacobins de
Rouen; il est représenté priant. Deux dessins in-4
et in-8 en larg., Recueil Gaignières à Oxford, t. IV,
f. 91, 92.

<small>Il fut confesseur de Philippe le Bel.</small>

Sceau de la prévôté de Paris, à une charte de 1323.
Partie d'une pl. in-fol. en haut. Trésor de numisma-
tique et de glyptique, Sceaux des communes, com-
munautés, évêques, abbés et barons, pl. 1, n° 8.

Tombe de Pierre d'Herbier, bourgeois de Troyes, dans
l'église de Saint-Urbain de Troyes. Pl. in-fol. en
haut., lithogr. Arnaud, Voyages — dans le dépar-
tement de l'Aube; planche non numérotée, p. 194.

Sceau de Mathieu de Lorraine, seigneur de Florines.
Partie d'une pl. in-fol. en haut. Wree, la Généalogie
des comtes de Flandre, p. 21 c, Preuves, p. 164.

Sceau de Béatrix de Roncy, dame de Craon, seconde
femme d'Amaury III, sire de Craon, sénéchal héré-
ditaire d'Anjou, à une charte de 1323. Partie d'une
pl. in-fol. en haut. Trésor de numismatique et de
glyptique, Sceaux des communes, communautés,
évêques, abbés et barons, pl. 17, n° 11.

Deux monnaies de Marguerite de Bomès, dame (do-
mina) de Château-Meillant. Partie d'une pl. in-4 en
haut. Tobiesen Duby, Monnoies des barons, pl. 109,
n°os 1, 2.

Sceau d'Isabeau de Bourgogne, sœur de Robert, duc
de Bourgogne, reine des Romains, et contre-scel, à
un acte de l'an 1300. Partie d'une pl. in-fol. en haut.

1323.	Plancher, Histoire de Bourgogne, t. II, à la page 524, 4ᵉ planche.

Elle mourut en 1323.

Sceau de la même. Partie d'une pl. in-4 en haut. (De Migieu), Recueil des sceaux du moyen âge, pl. 3, n° 5.

1323 ?	Deux monnaies que l'on peut attribuer à Raimond IV, Robaudi ou Robaud, archevêque d'Embrun. Partie d'une pl. in-4 en haut. Tobiesen Duby, Monnoies des barons, pl. 2, nᵒˢ 1, 2.

1324.

Mars 3.	Monnaie de Robert Iᵉʳ de Courtenai, archevêque de Reims. Partie d'une pl. in-4 en haut. Idem, pl. 8, n° 11.
Mars 20.	Monnaie de Henri II, roi de Jérusalem et de Chypre. Partie d'une pl. lithogr., in-4 en haut. Buchon, Recherches—quatrième croisade, pl. 6, n° 4, p. 402. = Idem, Nouvelles recherches, atlas, pl. 27, n° 4.
Mars 30.	Cinq monnaies du même. Partie d'une pl. in-4 en haut. De Saulcy, Numismatique des croisades, pl. 10, nᵒˢ 10 à 14, p. 105.
Novemb. 24.	Tombeau de Guillaume de Clugny, seigneur de Conforgien, à côté de Jean de Clugny son fils, mort le 17 janvier 1378, sur leur tombeau, dans l'église des Pères de l'Oratoire de Dijon. Pl. in-fol. en haut. Plancher, Histoire de Bourgogne, t. II, à la page 353.

Pour Béatrix de Bourbon, fille de Louis Iᵉʳ, duc de Bourbon, femme de Jean de Luxembourg, roi de Bohême, voir au 25 décembre 1383.

1324.	Quatre monnaies de Jean de Gravina, prétendu deuxième mari de Mahaut de Hainaut. Partie d'une

pl. in-4 en haut. De Saulcy, Numismatique des croi- 1324.
sades, pl. 16, n°ˢ 5 à 8, p. 149.

Scel de Henri I⁰ʳ, dauphin de Viennois, évêque de Metz.
Petite pl. grav. sur bois. Begin, Metz depuis dix-huit
siècles, t. III, p. 286, dans le texte.

> Philippe de Bayonne fut élu par une moitié du chapitre, et
> Pierre de Sierk par l'autre moitié. Le pape Jean XXII nomma
> alors Henri dauphin, qui ne fut jamais ordonné prêtre.

Tombe de Johannes, abbas decimus, en pierre, proche
la muraille, dans la chapelle du baptême de Nostre
Seigneur, à costé droit du chœur de l'église de l'abbaye de Saint-Georges, près d'Angers. Dessin grand
in-8, Recueil Gaignières à Oxford, t. VII, f. 10.

Sceau de la prévôté de Tours, à une charte de 1324.
Partie d'une pl. in-fol. en haut. Trésor de numismatique et de glyptique, Sceaux des communes, communautés, évêques, abbés et barons, pl. 17, n° 6.

Mereau de l'église de Saint-Étienne de Limoges, de
l'évêque Gérard de Rosier ou Roger. Partie d'une
pl. in-8 en haut. Revue numismatique, 1851, M. Ardant, pl. 11, n° 3, p. 219.

Sceau et contre-sceau de la commune d'Agen, à une
charte de 1324. Partie d'une pl. in-fol. en haut.
Trésor de numismatique et de glyptique, Sceaux des
communes, communautés, évêques, abbés et barons,
pl. 19, n° 6.

Deux sceaux de Hugues, baron de Faucigny. Partie de
deux pl. in-fol. en haut. Histoire de Dauphiné (Valbonnais), t. I, pl. 1, 2, n°ˢ 14, 15.

> Le n° 15 est coté 14 sur la planche, par erreur.

Deux monnaies attribuées à Gaillard II Saumate, ar-

1324. chevêque d'Arles. Partie d'une pl. in-4 en haut. Papon, Histoire générale de Provence, t. II, pl. 6, n°ˢ 7, 8.

<blockquote>Il mourut en 1323 ou 1324.</blockquote>

Deux monnaies du même. Partie d'une pl. in-4 en haut. Tobiesen Duby, Monnoies des barons, pl. 1, n°ˢ 10, 11.

Deux monnaies du même. Partie d'une pl. in-4 en haut. Saint-Vincens, Monnaies des comtes de Provence, pl. 17, n°ˢ 7, 8.

Tombe de Martin de Saint-Gille, bourgeois de Carcassone et de son fils, tous deux en habits de moine. Partie d'une pl. in-4 en haut. Mémoires de la Société archéologique du midi de la France, Castellane, t. IV, 1840-1841, pl. 2, n° 1, p. 306.

Médaille de Raoul de Rostaing, un des ancêtres de Charles de Rostaing, qui fit faire cette médaille vers 1650. Partie d'une pl. in-fol. en haut. Trésor de numismatique et de glyptique, Médailles françaises, première partie, pl. 64, n° 6.

1325.

Mai 2. Deux sceaux et un contre-sceau de Jean de Flandre, seigneur de Crevecœur, Teuremonde, etc. Partie d'une pl. in-fol. en haut. Wree, la Généalogie des comtes de Flandre, p. 71 *a*, *b*. Preuves 2, p. 13.

Monnaie du même, frappée à Crevecœur. Partie d'une pl. lithogr., grand in-8 en haut. Revue de la Numismatique française, 1836, E. Cartier, pl. 4, n° 11, p. 188.

Figure de Jean Ier, seigneur de Montmorency, etc., sur son tombeau, en l'église de Conflans-Sainte-Honorine. Pl. in-4 en haut. Du Chesne, Histoire généalogique de la maison de Montmorency, p. 195, dans le texte. = Moulage en plâtre. Musée de Versailles, n° 1259. — 1325. Juin.

Sceau du même. Petite pl. Du Chesne, Histoire généalogique de la maison de Montmorency, p. 24, dans le texte.

Sceau du même. Petite pl. Idem, Preuves, p. 141, dans le texte.

Figure de Jean Chastelain de Torote, sire de Honecourt, sur sa tombe, dans le cloître de l'abbaye d'Orcamp. Dessin in-fol. en haut. Gaignières, t. III, 24. — Septembre.

Tombe de Jehans, chastelain de Thorote, mort 1325, et de Agnes de Loisy, sa femme, morte 1353, en fonte, du costé de l'église, dans le cloistre de l'abbaye d'Orcamp. Dessin grand in-4, Recueil Gainières à Oxford, t. VI, f. 68.

Tombe d'Étienne III de Bourret, évêque de Paris, en pierre, à gauche de celle d'Eudes de Sully, dans le chœur de l'église de Notre-Dame de Paris. Dessin grand in-8. Idem, t. IX, f. 68. — Novemb. 24.

Tombeau avec la statue de Charles de France, comte de Valois, d'Alençon et d'Anjou, fils de Philippe III le Hardi, et statue du même, au couvent des Jacobins de la rue Saint-Jacques, à Paris. Deux pl. in-8 en haut., grav. sur bois. Rabel, les Antiquitez et Singularitez de Paris, fol. 90 et 90 verso, dans le — Décemb. 16.

1325.
Décemb. 16.

texte. = Mêmes pl. Du Breul, les Antiquitez et choses plus remarquables de Paris, fol. 249 verso et 250, dans le texte. = Partie d'une pl. in-4 en haut. Millin, Antiquités nationales, t. IV, n° xxxix, pl. 6, n° 4. = Partie d'une pl. in-8 en haut. Al. Lenoir, Musée des monuments français, t. II, pl. 68, n° 54.

Sceau du même. Pl. de la grandeur de l'original, grav. sur bois. Du Tillet, Recueil des roys de France, p. 170, dans le texte.

Sceau du même. Pl. de la grandeur de l'original, grav. sur bois. Nouveau Traité de diplomatique, t. IV, p. 140.

Ce sceau a été attribué à tort à Philippe V le Long.

Deux sceaux du même. Partie d'une pl. in-fol. en haut. Trésor de numismatique et de glyptique, Sceaux des grands feudataires de la couronne de France, pl. 4, nos 2, 3.

Monnaie que l'on peut attribuer au même. Partie d'une pl. in-8 en haut., lithogr., n° 17. Mémoires de la Société d'émulation de Cambrai, E. Tordeux, 1833, p. 202.

Quatre monnaies du même, frappées au Mans. Partie d'une pl. lithogr., grand in-8 en haut. Revue de la Numismatique française, 1837, E. Cartier, pl. 2, nos 7 à 10, p. 47.

Trois monnaies du même, frappées au Mans. Partie d'une pl. lith., in-8 en haut. Revue numismatique, 1838, E. Cartier, pl. 11, nos 7, 9, 10, p. 291, 292.

Monnaie du même. Partie d'une pl. lithogr., in-8 en haut. Idem, 1841, E. Cartier, pl. 13, n° 14, p. 277. 1325. Décemb. 16

Monnaie du même. Partie d'une pl. in-8 en haut. Idem, 1844, E. Cartier, pl. 13, n° 9, p. 425.

Six monnaies du même. Partie d'une pl. in-8 en haut. Idem, 1845, E. Cartier, pl. 2, n°ˢ 14 à 19, p. 47 et suiv.

Trois monnaies du même. Partie d'une pl. in-8 en haut. Idem, 1846, E. Cartier, pl. 2, n°ˢ 3 à 5, p. 33, 34.

Monnaie du même. Partie d'une pl. in-8 en haut. Idem, 1846, E. Cartier, pl. 9, n° 2, p. 130.

Monnaie du même. Partie d'une pl. in-8 en haut. Cartier, Recherches sur les monnaies au type chartrain, pl. 17, n° 2.

Tombe de deux chevaliers. de Bretegni qui. Jehan de Bretegni qui trepassa 1325, en pierre, dans le cloistre de l'abbaye d'Orcamp. Dessin grand in-4, Recueil Gaignières à Oxford, t. VI, f. 84. 1325.

Monnaie frappée au Mans. Partie d'une pl. lithogr., in-8 en haut. Revue numismatique, 1841, E. Cartier, pl. 22, n° 12, p. 376 (texte, pl. 21 par erreur.)

Tombeau que l'on croit être celui de Regnauld Iᵉʳ de la Porte, évêque de Limoges, puis archevêque de Bourges, cardinal et évêque d'Ostie, mort en 1325, placé dans la cathédrale de Limoges. Pl. in-4 en haut., lithogr. Tripon, Historique monumental de l'ancienne province du Limousin, t. I, à la page 60.

1325? La Bible historiaux, traduction des histoires écolatres de Pierre Comestor; par Guyart des Moulins. Manuscrit sur vélin, du commencement du xiv° siècle, in-fol. maximo, 2 volumes, maroquin rouge. Bibliothèque impériale, Manuscrits, ancien fonds français, n°ˢ 6704, 6705. Ce manuscrit contient :

Quelques miniatures représentant des sujets relatifs à la Bible. Pièces de diverses grandeurs; lettres initiales peintes, dans le texte.

<small>Ces miniatures, d'un travail qui a de la finesse, offrent quelque intérêt pour des détails de vêtements. La conservation est bonne.</small>

Figure de Marguerite, femme de Jakemes Loucart, chevalier du roi, sur une pierre, auprès de son mari, contre la muraille de la chapelle de la Madeleine, de l'abbaye d'Orcamp. Dessin in-fol. en haut. Gaignières, t. II, 58.=Partie d'une pl. in-fol. en larg. Montfaucon, t. II, pl. 38, n° 8.

Deux jetons fleurdelisés, frappés en Provence. Partie d'une pl. in-4 en haut. Saint-Vincens, Monnaies des comtes de Provence, planche sans numéro (après pl. 11), n°ˢ 1, 2.

1326.

Janvier 5. Tombe de Jehan Chefderoy de Limoies, en pierre, entre deux piliers, à gauche de la chapelle de la Vierge, dans l'église des Grands-Augustins de Paris. Dessin in-8, Recueil Gaignières à Oxford, t. II, f. 4.

<small>La date n'est pas certaine.</small>

Avril 3. Sceau et contre-sceau de Pierre II de Longueil ou de Gougeul, évêque du Mans (1309-1326). Deux pe-

tites pl. grav. sur bois. De Caumont, Bulletin mo- 1326.
numental, t. XVIII, à la page 326, E. Hucher, dans Avril 3.
le texte.

Sceau du même. Partie d'une pl. in-4 en haut. Hucher,
Essai sur les monnaies frappées dans le Maine, pl. 1,
n° 30, p. 11.

Sceau et contre-sceau du même. Petites pl. grav. sur
bois. Hucher, Études sur l'histoire et les monuments
du département de la Sarthe, à la page 271, dans
le texte.

Méreau ou médaille attribuée au même. Partie d'une
pl. in-4 en haut. Hucher, Essai sur les monnaies
frappées dans le Maine, pl. 1, n° 25, p. 14, 48.

Duby attribue cette pièce à Louis VI ou VII, à tort.

Tombe de Hue de Boulay, en pierre, du costé de l'é- Avril 28.
vangile, près les chaires des chapiers, dans la cha-
pelle Notre-Dame, dans l'église du chasteau de
Mont-le-Hery. Dessin in-8, Recueil Gaignières à
Oxford, t. III, f. 93.

Deux sceaux et contre-scéaux de Rainauld Ier, comte Octobre 9.
de Gueldre et de Zutphen, mari en secondes noces
de Marguerite de Flandre. Partie d'une pl. in-fol. en
haut. Wree, la Généalogie des comtes de Flandre,
p. 87 *a, b*, Preuves 2, p. 70.

Vie de saint Guillaume, hermite, translate de latin en 1326.
françois, par mestre Gieffroy Xofico (?), en l'an de
grâce 1326. Manuscrit sur vélin, in-4, maroquin rouge.
Bibliothèque impériale, Manuscrits, ancien fonds fran-
çais, n° 7962. Ce volume contient :

Quelques miniatures représentant des sujets relatifs à

1326.

la vie de ce saint; les fonds sont en or appliqué. Petites pièces, dans le texte.

> Ces miniatures offrent peu d'intérêt, tant sous le rapport du travail que sous celui des sujets qu'elles représentent. Leur conservation n'est pas bonne.
>
> Ce volume a appartenu à Guillaume, duc d'Aquitaine et comte de Poitiers.

Chronique générale de France jusqu'à l'an 1326. Manuscrit de l'année 1326, de 45°. Bibliothèque des ducs de Bourgogne, n° 5, Marchal, t. II, p. 295. Ce volume contient :

Des miniatures diverses, dont l'une représente tous les rois français.

Figure d'après une miniature de ce manuscrit, représentant des sujets relatifs à l'histoire de France. Pl. in-fol. en larg. Marchal, t. II, p. 295.

Tombe de Robert Lespicier, mort le. 13. . . . et Ameline Lespiciere, morte en 1326, en pierre, devant le crucifix, près le jubé, au milieu de la nef de l'église de Saint-Estienne de Dreux. Dessin in-8, Recueil Gaignières à Oxford, t. V, f. 102.

Monnaie de Dragonet de Montauban, évêque de Saint-Paul-trois-Châteaux. Partie d'une pl. in-4 en haut. Tobiesen Duby, Monnoies des barons, pl. 14, n° 2.

Sceau et contre-sceau d'Édouard, fils d'Édouard II, duc d'Aquitaine, comte de Chester, de Ponthieu et de Montreuil, avant son avénement au trône d'Angleterre, en janvier 1327, sous le nom d'Édouard III. Partie d'une pl. in-fol. en haut. Trésor de numismatique et de glyptique, Sceaux des rois et reines d'Angleterre, pl. 5, n° 4.

Monnaie d'André I^{er} de Chauvigny, vicomte de Brosse. 1326.
Partie d'une pl. in-8 en haut. Revue numismatique,
1845, E. Cartier, pl. 20, 2^e partie, n° 1, p. 379,
384.

 Cette date est incertaine. Voir à l'année 1317.

1327.

Figure de Blanche de Bretagne, fille aînée de Jean II Mars 19.
du nom, duc de Bretagne, et de Béatrix d'Angleterre,
première femme de Philippe d'Artois, seigneur de
Conches, mort le 11 septembre 1298, en marbre
blanc, sur son tombeau, auprès de son mari, au
milieu du chœur de l'église des Jacobins de la rue
Saint-Jacques, à Paris. Dessin in-fol. en haut. Gai-
gnières, t. II, 48. = Partie d'une pl. in-fol. en larg.
Montfaucon, t. II, pl. 38, n° 6. = Partie d'une pl.
in-4 en haut. Millin, Antiquités nationales, t. IV,
n° xxxix, pl. 10, n° 6.

Sceau et contre-sceau de la même. Partie d'une pl.
in-fol. en haut. Wree, la Généalogie des comtes de
Flandre, p. 48 *b*, Preuves, p. 306.

Sceau de la même. Partie d'une pl. in-fol. en haut.
Trésor de numismatique et de glyptique, Sceaux des
grands feudataires de la couronne de France, pl. 18,
n° 2.

Figure de Jean de Roquemont, escuyer, sur sa tombe, Mai.
dans le cloître de l'abbaye de Chaalis, près Senlis.
Dessin in-fol. en haut. Gaignières, t. III, 27.

Tombe de Jehan de Roquemont et de sa femme, proche
la porte de l'église de l'abbaye de Chaalis, près Sen-

1327.
Mai.

lis. Dessin in-4 presque carré. Recueil Gaignières à Oxford, t. VI, f. 34.

<small>L'inscription de la femme est entièrement effacée.</small>

Septemb. 21. Sceau et contre-sceau d'Édouard II, roi d'Angleterre, seigneur d'Irlande, duc d'Aquitaine. Partie d'une pl. in-fol. en haut. Trésor de numismatique et de glyptique, Sceaux des rois et reines d'Angleterre, pl. 5, n° 2.

<small>Édouard II fut déposé et détrôné par le parlement le 13 janvier 1327, et il mourut le 21 septembre suivant, assassiné dans sa prison d'une façon barbare.</small>

Quatre monnaies d'Édouard Ier ou Édouard II, roi d'Angleterre, duc d'Aquitaine. Petite pl. in-12 en larg. Snelling, A. view, etc., 1762, p. 13, dans le texte.

Cinq monnaies du même. Partie d'une pl. in-fol. en haut. Snelling miscellaneous views, etc., 1769, pl. 1, nos 9 à 13.

Septemb. 30. Tombe de Jean de Cerees, trésorier de l'église, en pierre, le visage et les mains de marbre blanc, sous le pulpitre, dans le chœur de l'église des Chartreux de Paris. Dessin grand in-8, Recueil Gaignières à Oxford, t. II, f. 89.

1327. Figure de Geoffroy II du Plessis, évêque d'Évreux, vitrail de la cathédrale d'Évreux. Pl. lithogr., in-fol. en haut., color. De Lasteyrie, Histoire de la peinture sur verre, pl. 38.

Sceau d'Agnès, fille de saint Louis, duchesse de Bourgogne, femme de Robert II. Partie d'une pl. in-4 en haut. (De Migieu), Recueil des sceaux du moyen âge, pl. 4, n° 2.

Sceau de Pierre III de Levis de Mirepoix, évêque de 1327 ?
Cambrai. Partie d'une pl. in-fol. en haut. Trésor de
numismatique et de glyptique, Sceaux des com-
munes, communautés, évêques, abbés et barons,
pl. 4, n° 6.

> Il y a, parmi les évêques de Bayeux, Pierre II de Levis
> (4 novembre 1324-1330).

Monnaie du même. Partie d'une pl. in-8 en haut.
Revue numismatique, 1843, L. Deschamps, pl. 13,
n° 1, p. 288.

Sceau et contre-sceau de Florens, seigneur de Berlaer,
et après de Malines. Partie d'une pl. in-fol. en haut.
Wree, la Généalogie des comtes de Flandre, p. 35 *a*,
Preuves, p. 256.

1328.

Tombeau de Charles IV le Bel, à l'abbaye de Saint- Février 1.
Denis. Pl. in-8 en haut., grav. sur bois. Rabel, les
Antiquitez et Singularitez de Paris, fol. 54, dans le
texte. = Même planche. Du Breul, les Antiquitez et
choses plus remarquables de Paris, fol. 72, verso,
dans le texte. = Dessin in-fol. en haut. Gaignières,
t. III, 21. = Dessin in-8, Recueil Gaignières à Ox-
ford, t. II, f. 37. = Partie d'une pl. in-fol. en haut.
Montfaucon, t. II, pl. 43, n° 5. = Partie d'une pl.
in-8 en haut. Al. Lenoir, Musée des monuments
français, t. II, pl. 66, n° 47. = Partie d'une pl. in-4
en larg., color. Comte de Viel Castel, pl. 222, texte
. = Partie d'une pl. in-fol. magno en haut.
Al. Lenoir, Monuments des arts libéraux, etc.,
pl. 33, p. 39.

Figure du même, d'après les monuments du temps.

1328.
Février 1.

Pl. ovale in-12 en haut., grav. sur bois. Du Tillet, Recueil des roys de France, p. 197, dans le texte.

Sceau et contre-sceau du même. Petites pl. grav. sur bois, tirées sur une feuille in-4. Hautin, fol. 59.

Sceau et contre-sceau du même. Partie d'une pl. in-fol. en haut. Wree, la Généalogie des comtes de Flandre, p. 42 b, Preuves, p. 273.

Sceau du même. Pl. in-fol. en haut. Patachich, à la page 316.

Sceau et contre-scel du même. Partie d'une pl. in-fol. en haut. Trésor de numismatique et de glyptique, Sceaux des rois et reines de France, pl. 7, n° 2.

Sceau du même. Partie d'une pl. in-fol. en haut. Idem, Sceaux des grands feudataires de la couronne de France, pl. 1, n° 3.

Dix monnaies du même. Petites pl. grav. sur bois, tirées sur deux feuilles in-4. Hautin, fol. 61, 63.

Deux monnaies du même. Partie d'une pl. in-fol. en haut. Du Cange, Glossarium, 1678, t. II, 2, p. 617, 618, dans le texte. = Idem, 1733, t. IV, p. 912, n°s 11, 12.

Monnaie du même. Partie d'une pl. in-fol. en haut. Du Cange, Glossarium, 1678, t. II, 2, p. 633, 634, dans le texte. = Idem, 1733, t. IV, p. 940, n° 9.

Huit monnaies du même. Pl. in-4 en haut. Le Blanc, pl. 240, à la page 240.

Monnaie du même. Partie d'une pl. in-fol. en haut. Trésor de numismatique et de glyptique, Histoire

par les monuments de l'art monétaire chez les modernes, pl. 2, n° 1.

1328.
Février 1.

Cinq monnaies du même. Partie d'une pl. in-4 en haut., lithogr. Tripon, Historique monumental de l'ancienne province du Limousin, n°ˢ 64 à 68, t. I, à la page 169, 170.

Monnaie du même. Partie d'une pl. in-4 en haut. Conbrouse, t. III, pl. 49.

Deux monnaies du même. Partie d'une pl. in-4 en haut. Conbrouse, t. III, pl. 53.

<small>Le catalogue à la fin du volume fait confusion pour les pièces de cette planche.</small>

Deux monnaies du même, dont une comme comte de La Marche. Partie d'une pl. in-4 en haut. Conbrouse, t. III, pl. 54 ter, n°ˢ 6, 7.

<small>Le catalogue à la fin du volume ne fait pas mention de cette planche.</small>

Sept monnaies du même, dont une pourrait être de Charles V. Pl. in-4 en haut. Conbrouse, t. IV, pl. 187.

Huit monnaies du même. Partie d'une pl. in-4 en haut. Du Cange, Glossarium, 1840, t. IV, pl. 7, n°ˢ 19 à 26.

Onze monnaies du même. Partie de deux pl. in-8 en haut. Berry, Études, etc., pl. 31, n°ˢ 12 à 18, pl. 32, n°ˢ 1 à 4, t. I, p. 667 à 672.

PHILIPPE VI DE VALOIS.

1328.

Juillet 18. Sceau d'Engilbert II, comte de La Marck, fils d'Everhard et d'Ermengarde de Berg. Partie d'une pl. in-fol. en haut. Trésor de numismatique et de glyptique, Sceaux des grands feudataires de la couronne de France, pl. 32, n° 1.

Août 22. Il faut mentionner ici la statue équestre en bois de l'église de Notre-Dame de Paris, qui a été attribuée à Philippe IV le Bel pour la bataille de Mons-en-Puelle (18 août 1304), ou à Philippe VI de Valois, comme érigée à l'occasion de la bataille du Mont-Cassel, du 22 août 1328. Je l'ai classée comme étant de Philippe VI, à la date de sa mort, 22 août 1350.

Monnaie de Arnould VI, comte de Loos. Partie d'une pl. in-8 en haut. Revue de la numismatique belge, de C...., t. I, pl. 1, n° 5, p. 79.

Septemb. 20. Tombe de Michel Mauconduit, en pierre, les armes en cuivre rouge, dans la nef de l'église des Chartreux de Paris, à droite devant la chapelle de Saint-Louis, dont Michel Mauconduit était fondateur. Dessin gr. in-8, Recueil Gaignières à Oxford, t. II, f. 79 ***.

Octobre 12. Figure de Clémence de Hongrie, fille aînée de Charles I^{er} roi de Hongrie, femme de Louis X Hutin, en marbre blanc, sur son tombeau de marbre noir, dans le chœur de l'église des Jacobins de Paris. Dessin in-

fol. en haut. Gaignières, t. III, 2. = Partie d'une pl. in-fol. en haut. Montfaucon, t. II, pl. 43, n° 2. = Partie d'une pl. in-4 en haut. Millin, Antiquités nationales, t. IV, n° xxxix, pl. 8, n° 6. = Partie d'une pl. color. in-4 en larg. Comte de Viel Castel, pl. 219, texte..... = Partie d'une pl. in-fol. magno en haut. Al. Lenoir, Monum. des arts libéraux, etc., pl. 33, p. 39.

1328.
Octobre 12.

Sceau de la même. Partie d'une pl. in-fol. en haut. Trésor de numismatique et de glyptique, Sceaux des rois et reines de France, pl. 6, n° 3.

Jetoir des comptes de la reine Clémence de Hongrie, femme de Louis X Hutin. Partie d'une pl. in-8 en haut. Revue numismatique, 1848, H. Huquier, pl. 16, n° 8, p. 365.

Jetoir idem. Petite pl. grav. sur bois. De Fontenay, Manuel de l'amateur de jetons, p. 129, dans le texte.

Sceau des maire et échevins de Cassel, à une charte de 1328. Partie d'une pl. in-fol. en haut. Trésor de numismatique et de glyptique, Sceaux des communes, communautés, évêques, abbés et barons, pl. 5, n° 10.

1328.

Sceau des échevins et des bourgeois de Damme, à une charte de 1328. Partie d'une pl. in-fol. en haut. Idem, pl. 6, n° 8.

Sceau des échevins et des bourgeois d'Ypres, à une charte de 1328. Partie d'une pl. in-fol. en haut. Idem, pl. 6, n° 9.

Sceau aux causes de la ville d'Ypres, à une charte de

1328. 1328. Partie d'une pl. in-fol. en haut. Idem, pl. 6, n° 10.

Tombe de Eudeline fame Ransin de Chaubrant, morte 1328, Jehannete fille Ransin de Chaubrant, fame Robert de Avergini, morte 1313, Marguerit fille Ransin de Chaubrant, morte 1338; trois grandes figures et six petites en bas; à l'entrée dans le chapitre des Jacobins de Chaalons. Dessin grand in-4. Recueil Gaignières à Oxford, t. XIII, f. 48.

Sujets saints, verrière à figures en grisaille fondée par le chanoine Thierry, de la cathédrale de Chartres. Pl. lithogr. in-fol. en larg. color. De Lasteyrie, Histoire de la peinture sur verre, pl. 37.

Sceau d'Agnès, comtesse de Habsbourg, fille de Sigismond, landgrave de la Basse-Alsace. Partie d'une pl. in-fol. double en larg. Schœpfling, Alsatia illustrata, t. II, pl. 1, à la page 512, n° 6, texte, p. 514.

Deux monnaies d'un vicomte de Narbonne, du nom d'Aimeri, qui sont d'Aimeri V ou d'Aimeri VI, sous l'épiscopat de Gilles Aycelin (1290-5 mai 1311), et conjointement avec ce prélat. Partie d'une pl. in-4 en haut. Tobiesen Duby, Monnoies des barons, pl. 92, n°s 2, 3.

Aimeri V régna jusqu'en 1298, et Aimeri VI jusqu'en 1328.

Bas-relief faisant partie d'un monument consacré à la mémoire de Charles duc de Calabre, dit l'Illustre, fils de Robert le Sage, roi de Naples, exécuté par Masuccio. Partie d'une pl. in-fol. en haut. Seroux d'Agincourt, Hist. de l'art, etc., Sculpture, pl. xxx, n°s 9, 10, 11, t. II, d°, p. 62.

1329.

Figure de Jean d'Autegny, sur sa tombe dans le cloître de l'abbaye de Beaubec en Normandie. Dessin in-fol. en haut. Gaignières, t. III, 58. = Dessin grand in-8. Recueil Gaignières à Oxford, t. V, f. 125. — Janvier 8.

Tombeau de Jeanne, femme de Philippe V le Long, à l'abbaye de Saint-Denis. Pl. in-8 en haut. grav. sur bois. Rabel, les Antiquitez et singularitez de Paris, fol. 57 verso, dans le texte. = Même planche. Du Breuil, les Antiquitez et choses plus remarquables de Paris, fol. 72, dans le texte. — Janvier 21.

Portrait de la même. Vitrail à....... Pl. in-8 en haut. lith. Clerc, Essai sur l'Histoire de la Franche-Comté, t. II, à la page 18.

Sceau de la même, et contre-scel. Partie d'une pl. in-fol. en haut. Plancher, Histoire de Bourgogne, t. II, à la page 524, 4ᵉ planche.

Scel et contre-scel de la même. Partie d'une pl. in-4 en haut. (De Migieu), Recueil des sceaux du moyen âge, pl. 2, n° 2.

Sceau de la même. Partie d'une pl. in-fol. en haut. Trésor de numismatique et de glyptique, Sceaux des rois et reines de France, pl. 8, n° 5.

Tombe de Robert Vᵉ du nom, comte de Dreux, en pierre plate, au milieu du chœur de l'église collégiale de Saint-Estienne de Dreux. Dessin in-fol.; Recueil Gaignières à Oxford, t. 1, f. 84. = Partie d'une pl. in-fol. en haut. Montfaucon, t. III, pl. 52, n° 2. — Mars 22.

1329.
Mars 22.
Sceau du même. Partie d'une pl. in-fol. en haut. Trésor de numismatique et de glyptique, Sceaux des grands feudataires de la couronne de France, pl. 10, n° 5.

Monnaie du même. Partie d'une pl. lithogr. in-8 en haut., n° 18. Mémoires de la Société d'émulation de Cambrai, E. Tordeux, 1833, p. 202.

Deux monnaies des comtes de Dreux du nom de Robert, sans que l'on puisse les attribuer à l'un plutôt qu'à l'autre. Partie d'une pl. in-4 en haut. Tobiesen Duby, Monnoies des barons, pl. 78, n°os 2, 3.

<small>Robert Ier le Grand, cinquième fils du roi Louis le Gros, mourut en 1188, le IIe en 1219, le IIIe en 1233, le IVe en 1282, et Robert V en 1329.</small>

Septemb. 13. Monnaie de Pierre VI Rodier, évêque de Carcassonne. Partie d'une pl. in-4 en haut. Idem, pl. 14.

Octobre 27. Deux sceaux et contre-sceaux de Mahaud, comtesse d'Artois, femme d'Othon IV dit Othelin, comte de Bourgogne. Partie d'une pl. in-fol. en haut. Wree, la Généalogie des comtes de Flandre, p. 49 *a, a*. Preuves, p. 310 (par erreur p. 44 *a, a*).

Sceau de la même. Partie d'une pl. in-fol. en haut. Trésor de numismatique et de glyptique, Sceaux des grands feudataires de la couronne de France, pl. 13, n° 4.

Monnaie de la même. Partie d'une pl. lithogr. in-8 en haut. Harmand, Histoire monétaire de la province d'Artois, pl. 5, n° 69.

Novemb. 19. Figure de Blanche de Bouville, femme d'Olivier, sire de Clisson, sur son tombeau dans le sanctuaire de l'église des Cordeliers de Nantes. Dessin in-fol. en haut. Gaignières, t. III, 46.

Figure de Gaucher de Châtillon, comte de Porcean, connétable en 1302. Partie d'une pl. in-fol. en haut. Montfaucon, t. II, pl. 52, n° 2. 1329.

> Montfaucon donne cette figure comme lui ayant été communiquée, sans dire d'où elle était tirée.

Sceau du même. Partie d'une pl. in-fol. en haut. Trésor de numismatique et de glyptique, Sceaux des communes, communautés, évêques, abbés et barons, pl. 16, n° 5.

Neuf monnaies du même. Partie d'une pl. in-4 en haut. Tobiesen Duby, Monnoies des barons, pl. 103, n°s 1 à 9.

Deux monnaies du même. Partie d'une pl. in-4 en haut. lithogr. De Saulcy, Recherches sur les monnaies des ducs héréditaires de Lorraine, pl. 4, n°s 16, 17.

> Histoire des ministres d'Estat qui ont servi sous les roys de France de la troisième lignée, etc., par Charles de Combault, baron d'Auteuil. Paris, Augustin Courbé, 1642, in-fol. fig. Cet ouvrage contient :

Les portraits des principaux ministres d'État, depuis Hascheric ou Auscheric, sous le roi Eudes, jusqu'à Gaucher de Châtillon. Ces portraits sont au nombre de dix-sept. Planches in-4 carrées, dans le texte.

> Tous ces portraits étant plus ou moins imaginaires, je me borne à en donner l'indication générale, en classant l'ouvrage à la date de la mort du dernier de ces ministres, Gaucher de Châtillon.

Figure de Jean Acelin de Courciaus, sur sa tombe dans l'église de l'abbaye du Jard, près Melun. Dessin in-fol. en haut. Gaignières, t. III, 70.

1329. Leçons et conférences de droit, par Tancrei ou Tancrède, chanoine et archidiacre de Boulogne-la-Grasse. — Coutumes de Champagne, etc., escrit au mois d'aoust mil trois cens vint et neuf, par Martin de Bordon. Manuscrit sur vélin, in-4, veau brun. Bibliothèque impériale, Manuscrits, fonds de Notre-Dame, n° 120. Ce volume contient :

Miniature représentant un prince assis avec quatre personnages debout. Petite pièce carrée, au feuillet 1 recto.

<small>Miniature d'un travail ordinaire, qui ne présente aucun intérêt. La conservation n'est pas bonne.</small>

—

Sceau et contre-sceau du Châtelet de Paris, de 1304 à 1329. Partie d'une pl. in-8 en haut. Revue archéologique, A. Leleux, 1852, pl. 200, n°s 4, 4 bis, Edmond Dupont, à la page 541.

Tombeau de Ferry IV, duc de Lorraine, où il avait été enterré avec Thiebault II, mort en 1312, dans l'abbaye de Beaupré. Partie d'une pl. in-fol. en haut. Calmet, Histoire de Lorraine, t. III, pl. 2.

Sceau de Ferri IV, duc de Lorraine. Partie d'une pl. in-fol. en haut. Calmet, Histoire de Lorraine, t. II, pl. 3, n° 16.

Sceau de Ferry ou Frédéric III ou IV, duc de Lorraine. Partie d'une pl. in-4 longue en largeur. Baleicourt, Traité — de la maison de Lorraine, à la page xxvij, n° 10.

Monnaie de Ferri IV, duc de Lorraine. Partie d'une pl. in-fol. en haut. Calmet, Histoire de Lorraine, t. II, pl. 1, n° 4.

Monnaie du même. Partie d'une pl. in-4 en haut. 1329.
Tobiesen Duby, Pièces obsidionales, — Récréations
numismatiques, pl. 3, n° 9.

Vingt et une monnaies du même. Parties de deux pl.
in-4 en haut., lithogr. De Saulcy, Recherches sur les
monnaies des ducs héréditaires de Lorraine, pl. 3,
nos 19 à 24, pl. 4, nos 1 à 15.

Monnaie du même. Partie d'une pl. in-8 en haut.
Revue numismatique belge, Serrure fils, 2e série,
t. II, pl. 1, n° 5, p. 14.

Monnaie du même. Partie d'une pl. in-4 en haut. Poey
d'Avant, pl. 21, n° 5, p. 347.

Tombeau de Andrieu d'Averton, sire de Belin, et de
Ysabeau de Breinville, sa femme, morte en 1344,
dans l'église de Saint-Ouen-en-Belin, près du Mans
(Sarthe). Pl. in-4 en haut. De Caumont, Bulletin
monumental, t. XIV, à la page 696, Hucher. = Pl.
in-8 en haut. Hucher, Études sur l'histoire et les
monuments du département de la Sarthe, à la
page 231, dans le texte.

Épitaphe de Katherine la dorée, fame sire Jacques
Bonin, bourgeois du Mans, de son fils et de la femme
de celui-ci ; au-dessus sont la sainte Vierge, un
homme, deux femmes à genoux, et un évêque, contre
le mur à droite, près la sacristie de l'église du sémi-
naire de la ville du Mans. Dessin in-4 carré, Recueil
Gaignières à Oxford, t. VIII, f. 49.

Figure d'un duc de Bourgogne non désigné, et de
Jeanne de France, duchesse de Bourgogne, femme
de Eudes IV, duc de Bourgogne, avec la figure de

1329. Jeanne de Bourgogne, sa petite-fille, sœur du duc Philippe de Rouvre, sur leur tombeau, dans l'église de l'abbaye de Fontenay, en la chapelle des ducs de Bourgogne. Partie d'une pl. in-fol. en haut. Plancher, Histoire de Bourgogne, t. II, à la page 238.

> La figure du duc de Bourgogne placée sur ce tombeau de Jeanne de France paraît être un emblème imaginaire. Son mari, le duc Eudes IV, mourut en 1349, et fut enterré à Cîteaux.

1329 ? Trois sceaux et deux contre-sceaux de Jean de Flandre, comte de Namur, 1er du nom. Partie de deux pl. in-fol. en haut. Wree, la Généalogie des comtes de Flandre, p. 82 *b*, *c*, 83 *a*. Preuves 2, p. 52.

Il mourut avant le 31 janvier 1330.

1330.

Février 26. Tombe de Marie de Pistre, en pierre rompue en deux endroits, posez séparément dans le cloistre de l'abbaye de Saint-Amand de Rouen. Dessin grand in-8, Recueil Gaignières à Oxford, t. IV, f. 50.

Avril. Deux monnaies d'Amédée de Genève, cinquante-huitième évêque de Toul, dont l'une ne lui est pas personnelle, n'étant pas épiscopale. Partie d'une pl. in-4 en haut. Robert, Recherches sur les monnaies des évêques de Toul, pl. 7, n°s 6, 7.

Monnaie du même. Partie d'une pl. in-4 en haut. Poey d'Avant, pl. 21, n° 12, p. 367.

Novemb. 29. Sceau d'Enguerrand ou Ingelram de Créquy, évêque de Thérouanne. Partie d'une pl. in-fol. en haut. Trésor de numismatique et de glyptique, Sceaux des

communes, communautés, évêques, abbés et barons, pl. 13, n° 2. 1330. Novemb. 29.

Sceau et contre-sceau de Marguerite de Flandre, femme en secondes noces de Rainauld I^{er}, comte de Gueldre et de Zutphen. Partie d'une pl. in-fol. en haut. Wree, la Généalogie des comtes de Flandre, p. 87 b, Preuves 2, p. 69. 1330.

<small>Plusieurs auteurs placent sa mort à 1331.</small>

Sceau de la même. Partie d'une pl. in-fol. en haut. Trésor de numismatique et de glyptique, Sceaux des grands feudataires de la couronne de France, pl. 30, n° 3.

<small>On a souvent placé sa mort à l'année 1321.

Renaud I^{er} mourut en 1326.</small>

Sceau et contre-sceau de la commune de Saint-Omer, à une charte de 1330. Partie d'une pl. in-fol. en haut. Trésor de numismatique et de glyptique, Sceaux des communes, communautés, évêques, abbés et barons, pl. 13, n° 6.

Figure de Jeanne Malet, femme de Jean de Preaux, sur sa tombe, dans la chapelle des fondateurs de l'abbaye de Beaulieu. Dessin in-fol. en haut. Gaignières, t. II, 63.

<small>Voyage littéraire en Alsace, par dom Ruinart, par Jacques Matter. Strasbourg, F. G. Levrault, 1829, in-8, fig. Cet ouvrage renferme :</small>

Le tombeau de Jean Erwin, fils d'Erwin de Steinbach, architecte de la cathédrale de Strasbourg. — Un autre tombeau du même temps, attribué à Rachion, évêque de Strasbourg, et deux figures de la même époque, à Haslach, en Alsace. *Pl.* 1, in-4 en haut. lithogr.

1330.
> Je crois devoir renvoyer à l'ouvrage qui a publié ces monuments pour les détails qui peuvent en donner les explications.

Deux monnaies de Marie de Brabant, dame de Vierzon. Partie d'une pl. in-4 en haut. Tobiesen Duby, Monnoies des barons, pl. 109, n°⁵ 1, 2.

Monnaie de la même. Partie d'une pl. lithogr., in-8 en haut. Revue numismatique, 1841, pl. 15, n° 8, p. 283.

> Elle vivait encore en 1327.

Sceau des monnoyeurs de Vierzon, qui est probablement du temps de Marie de Brabant, fille de Geoffroy, duc de Brabant, dame de Vierzon. Petite pl. grav. sur bois. Revue numismatique, 1839, L. de La Saussaye, p. 143, dans le texte.

1330? Saint Louis, évêque de Tolose, petit-neveu du roi saint Louis IX, tenant par la main Charles de France, comte de Valois, fondateur de la chartreuse de Bourg-Fontaine, près de Villiers-Coste-Rets, soutenant l'église de cette chartreuse, avec Philippe VI de Valois son fils, qui acheva de la bâtir; peinture à fresque au-dessus de la grande porte de cette église. Miniature in-fol. en haut. Gaignières, t. III, 30. = Pl. in-fol. en haut. Montfaucon, t. II, pl. 47. = Partie d'une pl. in-fol. magno en haut. Al. Lenoir, Monuments des arts libéraux, etc., pl. 36, p. 41.

> L'Information des roys et des princes, lequel composa un docteur en théologie de l'ordre de Saint-Dominique, pour induire en bonnes meurs Loys ainsne filz du roy Phelippe de Valoys, roy de France. Manuscrit sur vélin, du xiv° siècle, petit in-fol., veau marbré. Bibliothèque

impériale, Manuscrits, Supplément français, n° 192. 1330?
Ce volume contient :

Miniature représentant un roi de France, sans doute Philippe de Valois, assis, entouré de trois personnages, auquel l'auteur, un genou en terre, présente son livre. Pièce petit in-4 en larg., au commencement du texte.

> Cette miniature, d'un travail médiocre, offre quelque intérêt pour les vêtements. La conservation est mauvaise.
>
> Les deux fils de Philippe de Valois, du nom de Louis, moururent, l'un en naissant, et l'autre en bas âge.

—

Procession de flagellants, miniature d'une histoire des flagellants de Gilles de Muits, abbé de Saint-Martin de Tournay, manuscrit de la bibliothèque de cette abbaye. Pl. in-12 en larg. Voyage littéraire de deux religieux bénédictins, 1724, p. 105, dans le texte.

> Gilles de Muits, Egidius III Muisis, fut abbé de Saint-Martin de Tournay en 1331.

Ci commence les rebriches du livre du sage phylosophe et astronomien Sydrach, li quier nostre sires Diex vont remplir de toute sciences en ce monde terrien, ainsi comme il vont plaire à Dieu. Translaté par J. Pierre de Lyons. Manuscrit du xiv° siècle un tiers, de 31°, de la Bibliothèque des ducs de Bourgogne, n° 11106, Marchal, t. II, p. 34. Ce volume contient :

Miniature initiale en toutes couleurs, sur fond d'or ou tapissé. Armoiries de Croy sur des plus anciennes armes.

> Le livre de clergie que l'on apelle limaige du monde, qui est translaté de latin en roumant, par Gosson ou Gautier de Metz. Manuscrit du xiv° siècle un tiers, de 29°,

de la Bibliothèque des ducs de Bourgogne, n° 9822, Marchal, t. II, p. 36. Ce volume contient :

Miniatures en toutes couleurs, la plupart collées sur le volume.

Deux sceaux et contre-sceaux de Jean, seigneur de Fiennes et de Tingry, mari d'Isabel de Flandre. Partie d'une pl. in-fol. en haut. Wree, la Généalogie des comtes de Flandre, p. 92 *a*, *b*, Preuves 2, p. 139.

Sceau et contre-sceau d'Isabel de Flandre, femme de Jean, seigneur de Fiennes et de Tingry. Partie d'une pl. in-fol. en haut. Idem, p. 92 *b*, Preuves 2, p. 139.

Figure de Guillaume de Carville, sur sa tombe, dans le chapitre de l'abbaye de Saint-Ouen de Rouen. Dessin in-fol. en haut. Gaignières, t. II, 84.

Figure d'Alips de Mons, troisième femme d'Enguerrand de Marigny, au portail de l'église collégiale d'Écouis. Partie d'une pl. in-4 en larg. Millin, Antiquités nationales, t. III, n° xxviii, pl. 2, n° 2.

Elle fut mise en prison après la mort de son mari, et n'en sortit que le 28 janvier 1325. P. Anselme, t. VI, p. 315.

Tombe de Évrardus, abbé de l'abbaye d'Hérivaulx, en pierre, la troisième de la deuxième rangée, dans le sanctuaire de l'église de cette abbaye. Dessin grand in-8, Recueil Gaignières à Oxford, t. III, f. 2.

Il n'y a pas de date.

Figure de. femme de Jean de Roquemont, escuyer, qui mourut en 1327, sur sa tombe avec son

mari, dans le cloître de l'abbaye de Chaalis, près 1330 ?
Senlis. Dessin in-fol. en haut. Gaignières, t. III, 28.

Peinture représentant sainte Catherine, dans la cathédrale de Metz. Petite pl. grav. sur bois. Begin, Histoire — de la cathédrale de Metz, vol. 1er, p. 143, dans le texte.

Figure de Jeanne de Genève, femme de Philippe de Vienne, seigneur de Pagny, Seurre, etc., à côté de son mari, sur leur tombeau, dans l'église de Citeaux. Partie d'une pl. in-fol. en haut. Plancher, Histoire de Bourgogne, t. II, à la page 380.

Figure de Guillemin le Saunier de Montigny, escuyer, sur sa tombe, avec sa femme, morte en 1329, dans l'église de l'abbaye du Val. Dessin in-fol. en haut. Gaignières, t. III, 53.

1331.

Sceau de Jean de Flandres, Ier du nom, marquis de Février 1.
Namur, seigneur de l'Écluse, fils de Guy de Dampierre, comte de Flandres, et de sa seconde femme Isabelle de Luxembourg. Partie d'une pl. in-fol. en haut. Trésor de numismatique et de glyptique, Sceaux des grands feudataires de la couronne de France, pl. 27, n° 8.

Monnaie du même, frappée à Villers. Partie d'une pl. lithogr., grand in-8 en haut. Revue de la Numismatique française, 1836, E. Cartier, pl. 4, n° 9, p. 186.

Monnaie du même. Partie d'une pl. in-8 en haut. Revue de la Numismatique belge, G. Goddous, t. I, pl. 4, n° 2, p. 167.

1331.
Février 1.

Quatre monnaies du même. Partie d'une pl. in-8 en haut., lith. Den Duyts, n°s 301 à 304, pl. F, n°s 31 à 34, p. 117, 118.

Il mourut le... janvier ou 1er février 1330 (1331 n. s.).

Février 18. Audience particulière donnée par Philippe de Valois, le 18 février 1331, aux agents de Robert d'Artois, miniature au revers de celle représentant le lit de justice tenu pour ce procès, le 8 avril 1331, manuscrit de M. de Harlay. Pl. in-8 en larg. Mémoires pour servir à l'histoire de Robert d'Artois, par Lancelot. Histoire et Mémoires de l'Académie des inscriptions et belles-lettres. Mémoires, t. X, p. 571 et 620, pl. xx.

Voir l'article suivant.

Avril 8. « Seance des ducs et pairs seant avec le roi Philippe VI de Valois, en la ville d'Amiens, le ix^e iour de iuin l'an de grace M. CCC^cXXIX, au jugement du proces criminel faict à Robert D'Artois, comte de Beaumont, telle qu'elle se trouve dans un registre dudict proces qui est en la chambre des comptes de Paris. » On voit le roi sur son trône, les ducs et pairs avec leurs écussons, Robert d'Artois et d'autres personnages. Dessin color., in-fol. max° en larg. Gaignières, t. III, 32. = Pl. in-fol. en larg. Montfaucon, t. II, pl. 44. = Deux miniatures semblables, l'une dans un manuscrit de M. de Harlay, l'autre dans les pièces du procès. Pl. in-4 en haut. Mémoires pour servir à l'histoire de Robert d'Artois, par Lancelot. Histoire et Mémoires de l'Académie des inscriptions et belles-lettres. — Mémoires, t. X, p. 571, pl. xix. = Partie d'une pl. in-fol. magno en haut. Al. Lenoir, Monu-

ments des arts libéraux, etc., pl. 36, p. 41. = Pl. in-4 en haut., grav. sur bois. Lacroix, le Moyen âge et la Renaissance, t. III, Cérémonial, planche sans numéro.

1331.
Avril 8.

Le procès de Robert d'Artois pour sa prétention au duché d'Artois, dont il était question depuis quelque temps, commença à être traité en justice dans l'année 1330. Robert produisit des pièces qui, disait-il, prouvaient que le comté d'Artois lui appartenait, et il demandait d'en être mis en possession. On trouve les détails de cette grave affaire dans les documents du temps, dans les écrivains qui se sont occupés de l'histoire de cette époque, et notamment dans le travail de Lancelot qui vient d'être indiqué.

En 1331, le parlement déclara les lettres et pièces produites par Robert d'Artois fausses, et prononça sur le comté d'Artois en faveur du duc de Bourgogne.

Le 8 avril 1331 (n. s.), le roi Philippe VI de Valois assembla au Louvre les pairs du royaume et plusieurs seigneurs pour juger l'affaire de Robert d'Artois, qui avait été ajourné trois fois sans qu'il eût comparu. Il fut condamné au bannissement et à la confiscation de ses biens.

C'est cette séance qui est représentée dans la miniature de cet article, reproduite dans le recueil de Gaignières et par Montfaucon. Il faut seulement ajouter que dans le recueil de Gaignières cette séance est indiquée comme ayant été tenue à Amiens le 9 juin 1339, et que Montfaucon la place au mois de février 1331. Ces différences peuvent s'expliquer en disant que ces diverses séances pour la même affaire ont pu être confondues, et que, par leur composition, elles avaient beaucoup de rapport l'une avec l'autre.

Trois sceaux et contre-sceaux de Robert de Flandre, seigneur de Cassel, etc. Partie d'une pl. in-fol. en haut. Wree, la Généalogie des comtes de Flandre, p. 102 *a, b*, Preuves 2, p. 225.

Mai 26.

Sceau du même. Partie d'une pl. in-fol. en haut. Trésor

1331.
Mai 26.

de numismatique et de glyptique, Sceaux des grands feudataires de la couronne de France, pl. 28, n° 2 bis.

Tombe de Marguerite, fame Pierres Loisel, cordonnier bourgeois, morte 26 mai 1631, et Pierres Loisel, mort 19 septembre 1343, en pierre, du costé de l'épistre, au pied de l'autel, dans le chapitre des chartreux de Paris, et épitaphe en mémoire des mêmes. Deux dessins in-4 carré et grand in-8, Recueil Gaignières à Oxford, t. II, f. 103, 109.

1331.

Monnaie de Jean Ier, duc de Brabant. Partie d'une pl. in-8 en haut. Revue de la Numismatique belge, de C..., t. I, pl. 1, n° 4, p. 79.

Sceau et contre-sceau de Jeanne, comtesse de Guines, femme de Jean de Brienne II du nom, comte d'Eu. Partie d'une pl. in-fol. en haut. Wree, la Généalogie des comtes de Flandre, p. 8 *b*, Preuves, p. 54.

Figure de saint Genet jouant du violon, au portail de la chapelle de Saint-Julien-des-Ménestriers, à Paris. Pl. in-12 en haut. Thibault IV, les poésies du roy de Navarre, t. I, pl. 3.

Tombeau de Thibaut de Chalon, abbé, en marbre, du costé de l'évangile, proche le grand autel, dans le chœur de l'église de l'abbaye de Cormery. Deux dessins in-4 et in-8, Recueil Gaignières à Oxford, t. VII, f. 165.

Monnaie de Guillelmus II de Roussillon, évêque de Valence et de Die. Petite pl. grav. sur bois. Revue de la Numismatique française, 1836, D. Promis, p. 270, dans le texte.

Cette monnaie est aussi attribuée à Guillaume de la Voute, évêque de Valence (1378-1384?). Idem, 1837, p. 101. 1331.

Monnaie du même. Partie d'une pl. lith., grand in-8 en haut. Idem, 1837, le marquis de Pina, pl. 4, n° 1, p. 101.

Monnaie du même. Partie d'une pl. in-8 en haut. Rousset, Mémoire sur les monnaies du Valentinois, pl. 1, n° 3, p. 12.

1332.

Tombeau de Philippe, landgrave de la basse Alsace, dans l'église de Saint-Guillaume, à Strasbourg, sur lequel est placé celui d'Ulrich, frère de Philippe, mort en 1344. Partie d'une pl. in-fol. double en larg. Schœpfling, Alsatia illustrata, t. II, pl. 1, à la page 533, texte, p. 533. *Juin.*

Tombe de Hugues II de Besançon, évêque de Paris, en cuivre, presque devant le pulpitre, à gauche, dans le chœur de l'église cathédrale de Notre-Dame de Paris. Dessin grand in-8, Recueil Gaignières à Oxford, t. IX, f. 63. = Pl. in-fol. en haut. Tombes éparses dans la cathédrale de Paris, p. 146. = Pl. in-fol. en haut. (Charpentier), Description — de l'église métropolitaine de Paris, p. 146. *Juillet 29.*

Sceau de Pierre III de Savoie, archevêque de Lyon. Partie d'une pl. in-fol. en haut. Trésor de numismatique et de glyptique, Sceaux des communes, communautés, évêques, abbés et barons, pl. 15, n° 6. *Novembre.*

Monnaie de Philippe de Tarente, prince présomptif d'Achaïe, empereur, puis prince réel d'Achaïe. Partie d'une pl. lith. in-4 en haut. Buchon, Recherches — *Décemb. 26.*

1332.
Décemb. 26.

quatrième croisade, pl. 4, n° 2, p. = Idem, Nouvelles recherches, atlas, pl. 25, n° 2.

<small>Je n'ai pas trouvé, dans le texte, la mention de cette monnaie.</small>

Sceau et contre-sceau du même. Partie d'une pl. lith., in-4 en haut. Idem, atlas, pl. 39, n° 2.

Monnaie du même. Partie d'une pl. lithogr., in-4 en haut. Idem, atlas, pl. 39, n° 4.

Monnaie du même. Partie d'une pl. lithogr., in-4 en haut. Idem, atlas, pl. 38, n° 9.

Huit monnaies du même. Parties de deux pl. in-4 en haut. De Saulcy, Numismatique des croisades, pl. 15, n°s 9 à 13, pl. 16, n°s 2, 3, 4, p. 146 à 148.

1332.

Monnaie de Renaud Ier, seigneur de Fauquemont. Petite pl. Chalon, Recherches sur les monnaies des comtes de Hainaut. Supplément, p. xxxii, dans le texte.

<small>Cette monnaie, publiée par M. Perreau avec cette attribution (Revue de la Numismatique belge, 2e série, t. I, p. 384), est donnée par M. Chalon à Renaud de Schoonvorst, qui acquit Fauquemont en 1354, et le revendit en 1355.</small>

Tombe de Pierre Outelle de Ermenonville, en pierre, dans la troisième chapelle de la nef, à droite, dans l'église de l'abbaye de Chaalis, près Senlis. Dessin grand in-8, Recueil Gaignières à Oxford, t. VI, f. 31.

Tombe de Pierre de Piseux, en pierre, dans le chœur, du costé de l'évangile, au bas des marches du sanctuaire de l'église de l'abbaye d'Hérivaulx. Dessin grand in-8. Idem, t. III, f. 42.

Statue couchée de Henri de Lorraine, troisième comte

de Vaudemont, dans l'église des cordeliers de Nancy. 1332.
Moulage en plâtre. Musée de Versailles, n° 1261.

Dix monnaies des trois Charles, comtes d'Anjou, que l'on ne peut pas attribuer avec certitude à l'un d'eux. Partie d'une pl. in-4 en haut. Tobiesen Duby, Monnoies des barons, pl. 72, n°ˢ 9 à 18.

> Charles Iᵉʳ, frère de saint Louis, comte de Provence, roi de Naples et de Sicile, fut investi, en 1246, des comtés d'Anjou et du Maine. Il mourut le 7 janvier 1285.
>
> Charles II, son fils, lui succéda dans les comtés d'Anjou et du Maine. Charles III, fils puîné de Philippe le Hardi, devint comte d'Anjou et du Maine en 1290 par son mariage avec Marguerite, fille de Charles II. Il mourut en 1332.

Monnaie que l'on peut attribuer à Guillaume III, seigneur de Châteauroux. Partie d'une pl. in-4 en haut. Idem, pl. 109, n° 4.

Sceau de Simon de Haynaut, bastard de Jean d'Avesnes II. Partie d'une pl. in-fol. en haut. Wree, la Généalogie des comtes de Flandre, p. 54 c, Preuves, p. 348. 1332?

> Le sceau de la planche n'est pas celui de Simon indiqué dans le texte.

1333.

Figure de Raoul du Chastel, escuyer, sur sa tombe, dans le cloître de l'abbaye de Longpont. Dessin in-fol. en haut. Gaignières, t. III, 59. = Dessin grand in-8 Recueil Gaignières à Oxford, t. VI, f. 98. Mars.

Sceau de Guigues VIII, treizième dauphin de Viennois. Partie d'une pl. in-fol. en haut. Histoire de Dauphiné (Valbonnais), t. I, pl. 2, n° 17. Juillet 28.

> Ce sceau est coté 16 sur la planche, par erreur.

1333.
Juillet 28.

La date de la mort de Guigues VIII a été aussi placée au 25 ou au 26 août. L'inscription de sa tombe porte le 30 août. Mais son testament, fait le jour même où il mourut, est du 28 juillet.

> Six monnaies du même. Partie d'une pl. in-4 en haut. Tobiesen Duby, Monnoies des barons, pl. 22, n°s 2 à 7.

> Quatre monnaies du même. Partie d'une pl. in-4 en haut. Saint-Vincens, Monnaies des comtes de Provence, pl. 13, n°s 2 à 5.

> Monnaie du même. Partie d'une pl. in-8 en haut. Mader, t. V, n° 13, p. 23.

> Monnaie du même. Partie d'une pl. in-4 en haut. Poey d'Avant, pl. 18, n° 9, p. 267.

> Sept monnaies du même. Pl. in-4 en haut. Marin, Numismatique féodale du Dauphiné, pl. 7, n°s 1 à 7, p. 68 et suiv.

Août. Tombeau de gnon, bourgeoise de Corbeil, à Saint-Spire de Corbeil. Partie d'une pl. in-4 en larg. Millin, Antiquités nationales, t. II, n° XXII, pl. 2, n° 2.

Le texte porte, par erreur, pl. 3.

Octobre 15. Sceau de Jeanne de Flandres, fille de Robert de Flandres, seigneur de Cassel, et de Jeanne de Bretagne, femme d'Enguerrand IV, sire de Coucy et de Marle. Partie d'une pl. in-fol. en haut. Trésor de numismatique et de glyptique, Sceaux des grands feudataires de la couronne de France, pl. 28, n° 3.

1333. Le miroir hystorial de Vincent de Beauvais, translaté de latin en françois, par Jehan de Vingnai. Premier volume. Manuscrit sur vélin, du XIV° siècle, in-fol., maroquin

rouge, Bibliothèque impériale, Manuscrits, ancien fonds français, n° 6938, ancien n° 412. Ce volume contient : 1333.

Un grand nombre de miniatures représentant des sujets de l'Histoire Sainte et autres ; batailles, siéges, scènes de mer, martyres, repas, scènes d'intérieur, événements divers. Pièces de diverses grandeurs, dans le texte.

Parmi ces peintures, on remarque celle du frontispice, divisée en deux compartiments; dans le premier, on voit saint Louis ordonnant au frère Vincent d'écrire le Miroir historial; dans le second, Jeanne de Bourgogne commandant à Jean de Vingnay de traduire cet ouvrage en français.

C'est le premier volume dépareillé de cet exemplaire.

Ces miniatures, d'un travail peu remarquable, présentent des particularités intéressantes pour les costumes, armures, détails d'intérieurs, etc. La conservation est médiocre.

Une mention à la fin du volume porte l'indication de l'année dans laquelle il fut achevé ; mais cette date est effacée. On le croit de 1333.

Ce manuscrit a appartenu à Jeanne de Bourgogne, femme de Philippe de Valois, morte le 12 septembre 1348, et depuis à la famille de Montmorency-Laval, et à un nommé N. Forget.

—

Sceau du chapitre noble de Liége, à une charte de 1333. Partie d'une pl. in-fol. en haut. Trésor de numismatique et de glyptique, Sceaux des communes, communautés, évêques, abbés et barons, pl. 8, n° 3.

Vitre représentant Jean III des Prez ou du Prat, évêque d'Évreux, à genoux, priant, et ses armoiries au milieu, au fond du chœur, dans l'église cathédrale de Notre-Dame d'Évreux. Dessin in-4, Recueil Gaignières à Oxford, t. V, f. 79.

1333. Figure de Oudart de Jouy, chevalier, sur sa tombe, à l'abbaye de Jouy, en Champagne. Dessin in-fol. en haut. Gaignières, t. III, 47. = Dessin grand in-8, Recueil Gaignières à Oxford, t. XV, f. 37.

Sceau de la cour du Mans. Partie d'une pl. in-8 en haut. Revue numismatique, 1848, H. Hucher, pl. 15, n° 12, p. 359.

Deux monnaies d'évêques de Grenoble, frappées sous Guignes VIII, dauphin de Viennois. Partie d'une pl. in-4 en haut. Morin, Numismatique féodale du Dauphiné, pl. 5, n°ˢ 6, 7, p. 46, 48.

1334.

Septemb. 10. Sceau et contre-sceau de Robert de Tarente, prince d'Achaïe, empereur de Constantinople, mari de Marie de Bourbon. Partie d'une pl. lithogr., in-4 en haut. Buchon, Nouvelles recherches, — quatrième croisade, atlas, pl. 39, n° 3.

Septemb. 26. Monnaie de Guillaume III de Trie, archevêque de Reims. Partie d'une pl. in-4 en haut. Tobiesen Duby, Monnoies des barons, pl. 8, n° 12.

Octobre 7. Tombe de Johanne la Verrière, en pierre, proche les fonds, contre le mur, à droite, dans la nef de l'église de Saint-Estienne de Dreux. Dessin in-8, Recueil Gaignières à Oxford, t. V, f. 105.

Décembre 4. Tombeau du pape Jean XXII, dans l'église du palais des papes à Avignon. Pl. in-8 en haut., lithogr. Perrot, Lettres sur Nismes à la fin du t. II, idem, p. 221.

Monnaie de Jean XXII, pape, frappée à Avignon. Partie

d'une pl. in-4 en haut. Tobiesen Duby, Monnoies des barons, pl. 100, n° 10.

1334.
Décembre 4.

Trois monnaies du même, idem. Partie d'une pl. in-4 en haut. Saint-Vincens, Monnaies des comtes de Provence, pl. 20, n°s 3 à 5.

Monnaie du même, idem. Partie d'une pl. lithogr., in-8 en haut. Revue numismatique, 1839, E. Cartier, pl. 11, n° 2, p. 261.

Deux monnaies papales frappées dans le Comtat venaissin, sous Jean XXII. Partie d'une pl. in-fol. en haut. Trésor de numismatique et de glyptique, Histoire par les monuments de l'art monétaire chez les modernes, pl. 16, n°s 10, 11.

Tombeau de Nicole de Haute Verne, fame Guichart de Chartrestes, en pierre, contre le mur, à droite, dans la nef de l'église de Chartrestes, près Melun. Dessin in-8, Recueil Gaignières à Oxford, t. III, f. 98.

1334.

Figure de Jaques le Bourgeois, teinturier de Chaalons, sur sa tombe, dans la nef de l'église des Jacobins de Chaalons. Dessin in-fol. en haut. Gaignières, t. III, 73.

Tombe d'Alaïs, dame de Frolois, dans l'église des Jacobins de Dijon. Partie d'une pl. in-fol. en larg. Plancher, Histoire de Bourgogne, t. II, à la page 341.

L'image de Notre-Dame-de-Pitié que frère Pierre d'Auxonne IV, maître de l'hôpital du Saint-Esprit de Dijon fit poser sur le grand autel de son église, en 1334. Dessin in-fol. en haut. Histoire de la maison du Saint-Esprit de Dijon. Manuscrit de la Bibliothèque de l'Arsenal, p. 38.

1334. Tombeau de Robert de Bourgogne, comte de Tonnerre, à l'abbaye de Cisteaux. Partie d'une pl. in-4 en haut.

> Cette estampe est jointe à la Description historique des principaux monuments de l'abbaye de Cisteaux, par Moreau de Mautour, Histoire et Mémoires de l'Académie des inscriptions et belles-lettres, Histoire, t. IX, p. 193, pl. ix, fig. 6.

1334 ? Ancien jubé et détails de l'orgue de l'église de Saint-André à Bordeaux, représentant des sujets sacrés. Deux pl. in-8 en larg. Commission des monuments historiques du département de la Gironde, M. Lamothe, 1849-50, à la page 13.

Monnaie de Raimond II de Baux, prince d'Orange. Partie d'une pl. in-4 en haut. Tobiesen Duby, Monnoies des barons, pl. 26, n° 4.

1335.

Janvier 8. Tombeau du pape Benoît XII, dans l'église du palais des papes, à Avignon. Pl. in-8 en haut., lithogr. Perrot, Lettres sur Nismes, à la fin du t. II, idem, p. 221.

Mars 6. Tombeau de Estienne I^{er} de Bourgueil, archevêque de Tours, en pierre, contre le mur, dans la chapelle de Saint-Antoine, qui est du costé droit du chœur de l'église cathédrale de Saint-Gatien de Tours. Dessin in-4, Recueil Gaignières à Oxford, t. VII, f. 76.

Mai 11. Tombeau d'Élisabeth ou Isabelle de Lorraine, femme de Henri, comte de Vaudemont, III^e du nom, et de son mari mort en 1340 (?), dans l'église du chapitre de Vaudemont, fondé par eux en 1325. Partie d'une pl. in-fol. en haut. Calmet, Histoire de Lorraine,

t. III, pl. 3. = Moulage en plâtre, Musée de Versailles, n° 1262.

1335.
Mai 11.

Figure de Jeanne la Romaine, maîtresse du béguinage de Paris, au couvent des Jacobins de la rue Saint-Jacques de Paris. Partie d'une pl. in-4 en haut. Millin, Antiquités nationales, t. IV, n° XXXIX, pl. 2, n° 2.

Juin 11.

Monument attribué aux trois béguines, Jeanne la Romaine, morte le 11 juin 1335, Jeanne la Bricharde, morte le jour de Notre-Dame de mars 1312, et Agnès de Orchio, morte en 1284, au couvent des Jacobins de la rue Saint-Jacques de Paris. Partie d'une pl. in-4 en larg. Millin, Antiquités nationales, t. IV, n° XXXIX, pl. 3, n°os 2, 3, 4.

Le texte porte, par erreur, pl. 3, n° 4.

Tombe de frère Pierre d'Auxonne IV, maître de l'hôpital du Saint-Esprit de Dijon. Dessin in-fol. en haut. Histoire de la maison — du Saint-Esprit de Dijon, Manuscrit de la Bibliothèque de l'Arsenal, p. 37.

Septemb. 2.

Sceau des bourgeois de Middelbourg, en Flandres, à une charte de 1335. Partie d'une pl. in-fol. en haut. Trésor de numismatique et de glyptique, Sceaux des communes, communautés, évéques, abbés et barons, pl. 7, n° 10.

1335.

Sceau de Jean II du nom comte de Namur. Partie d'une pl. in-fol. en haut. Wree, la Généalogie des comtes de Flandre, p. 83 b, Preuves 2, p. 53.

Sceau de l'abbesse de Port-Royal, à une charte de 1335. Partie d'une pl. in-fol. en haut. Trésor de numismatique et de glyptique, Sceaux des communes, communautés, évéques, abbés et barons, pl. 3, n° 1.

1335. Monnaie de Philippe d'Évreux, comte de Champagne. Petite pl. grav. sur bois. Revue numismatique, 1839, F. de Saulcy, p. 441, dans le texte.

> En 1335, il céda ses droits sur le comté de Champagne à Philippe VI de Valois.

Tombeau de Vilhem, comte de Torsviller, et de Giselle sa femme, dans l'église de Munster (Meurthe). Pl. in-8 en larg., pl. 126. Revue archéologique, A. Lejeux, 1849, C. G. Balthasar, à la page 481.

Monnaie de Bertrand de Baux, III^e du nom, prince d'Orange en 1289. Partie d'une pl. in-4 en haut. Saint-Vincens, Monnaies des comtes de Provence, pl. 15, n° 4.

Deux monnaies du même. Partie d'une pl. lithogr., in-8 en haut. Revue numismatique, 1839, E. Cartier, pl. 5, n^{os} 9, 10, p. 116.

Monnaie du même. Partie d'une pl. in-8 en haut. Idem, 1847, A. Barthélemy, pl. 8, n° 6, p. 192.

1335 ? Psautier, livre d'heures. Manuscrit latin-français, du xiv^e siècle, premier tiers, in-. Bibliothèque des ducs de Bourgogne, n° 2935, Marchal, t. I, p. 59. Ce volume contient :

Des miniatures.

Liber precum, manuscrit. Manuscrit flamand-français, du xiv^e siècle, premier tiers, in-. Bibliothèque des ducs de Bourgogne, n° 4483, Marchal, t. I, p. 90. Ce volume contient :

Des miniatures.

Livre d'heures de Philippe le Hardi et de Marguerite sa femme. Manuscrit du xiv^e siècle, premier tiers, in-.

Bibliothèque des ducs de Bourgogne, n° 10392, Marchal, t. I, p. 208. Ce volume contient :

1335 ?

Des miniatures.

Vie de saint Remy. Manuscrit du xiv° siècle, premier tiers, in-. Bibliothèque des ducs de Bourgogne, n° 6409, Marchal, t. I, p. 129. Ce volume contient :

Des miniatures.

Aristote, par Neuchâtel de Driancourt. Le livre des Météores. Manuscrit du xiv° siècle, premier tiers, in-. Bibliothèque des ducs de Bourgogne, n° 11200, Marchal, t. I, p. 224. Ce volume contient :

Des miniatures.

Gilles de Rome, par Henri de Gauchy, du gouvernement des rois. Manuscrit du xiv° siècle, premier tiers, in-. . . . Bibliothèque des ducs de Bourgogne, n° 10368, Marchal, t. I, p. 208. Ce volume contient :

Des miniatures.

Paraboles morales, en vers. Manuscrit du xiv° siècle, premier tiers, in-. Bibliothèque des ducs de Bourgogne, n° 11225, Marchal, t. I, p. 225. Ce volume contient :

Des miniatures.

Comment on apprend à bien mourir. Manuscrit du xiv° siècle, premier tiers, in-. Bibliothèque des ducs de Bourgogne, n° 9400, Marchal, t. I, p. 188. Ce volume contient :

Des miniatures.

Honoré Bonnet, l'Arbre des batailles. Manuscrit du xiv° siècle, premier tiers, in-. Bibliothèque des

1335 ?
ducs de Bourgogne, n° 9009, Marchal, t. I, p. 181. Ce volume contient :

Des miniatures.

Le roman de la Rose. Manuscrit du xiv° siècle, premier tiers, in-...... Bibliothèque des ducs de Bourgogne, n° 9574, Marchal, t. I, p. 192. Ce volume contient :

Des miniatures.

Chronique universelle de la Bible jusqu'au temps de Jules César. Manuscrit du xiv° siècle, premier tiers, in-..... Bibliothèque des ducs de Bourgogne, n° 9104, Marchal, t. II, p. 130. Ce volume contient :

Des miniatures.

Vincentii Bellovacensis, secunda pars speculi historialis. Manuscrit du xiv° siècle, premier tiers, in-.... Bibliothèque des ducs de Bourgogne, n° 79, Marchal, t. I, p. 2. Ce volume contient :

Des miniatures.

Bernard Diacre, chronique. Manuscrit du xiv° siècle, premier tiers, in-..... Bibliothèque des ducs de Bourgogne, n° 10175, Marchal, t. I, p. 204. Ce volume contient :

Des miniatures.

Histoire d'Alexandre. Manuscrit du xiv° siècle, premier tiers, de 23°. Bibliothèque des ducs de Bourgogne, n° 11191, Marchal, t. II, p. 207. Ce volume contient :

Des miniatures diverses.

Chi commencent les estoires de Julius César que Jehans de Thuim translata de latin en romans, selon les x livres de Lucan. Manuscrit du xiv° siècle, premier tiers,

de 22ᵉ. Bibliothèque des ducs de Bourgogne, n° 15700, Marchal, t. II, p. 218. Ce volume contient :

1335 ?

Des miniatures.

Le livre de Cassyodorus, empereur de Constantinople. Manuscrit du xɪvᵉ siècle, premier tiers, in-. Bibliothèque des ducs de Bourgogne, n° 9401, Marchal, t. I, p. 189. Ce volume contient :

Des miniatures.

Le livre des Sept Sages de Rome. Manuscrit du xɪvᵉ siècle, premier tiers, in-. Bibliothèque des ducs de Bourgogne, n° 9433, Marchal, t. I, p. 189. Ce volume contient :

Des miniatures.

De Laurin qui vient pour secourir a l'empereur de Rome. Manuscrit du xɪvᵉ siècle, premier tiers, in-. Bibliothèque des ducs de Bourgogne, n° 9434, Marchal, t. I, p. 189. Ce volume contient :

Des miniatures.

1336.

Figure de Marguerite de Beaujeu, femme de Charles de Montmorency, sur sa tombe, dans l'abbaye du Val. Dessin in-fol. en haut. Gaignières, t. III, 48. = Partie d'une pl. in-fol. en haut. Montfaucon, t. II, pl. 52, n° 4.

Janvier 5.

Figure de Marie de la Fontaine, mère de. de Beauchilly, prieur de Corbeuil, oblate, sur son tombeau, à la commanderie de Saint-Jean-en-l'Isle. Partie d'une pl. in-4 en haut. Millin, Antiquités nationales, t. III, n° xxxɪɪɪ, pl. 4, n° 3.

Février 16.

1336.
Mars 11.
Sceau de Jean de Hainaut, sire de Beaumont, troisième fils de Jean II, comte de Hainaut. Partie d'une pl. in-fol. en haut. Trésor de numismatique et de glyptique, Sceaux des grands feudataires de la couronne de France, pl. 29, n° 3.

> Il porta le titre de comte de Soissons du chef de sa femme, Marguerite, fille et héritière de Hugues, comte de Soissons.

Août 24. Tombeau de Charles d'Évreux, comte d'Estampes, fils de Louis de France, comte d'Évreux, d'Estampes, et petit-fils de Philippe III le Hardi, en marbre noir, la figure de marbre blanc, dans l'église des Cordeliers de Paris, derrière le grand autel, à main droite. Trois dessins in-fol., Recueil Gaignières à Oxford, t. I, f. 16, 17, 18. = Partie d'une pl. in-8 en haut. Al. Lenoir, Musée des monuments français, t. II, pl. 66, n° 48. = Pl. in-8 en haut. Guilhermy, Monographie — de St. Denis, à la page 272.

Novembre 3. Figure de frère Guillaume de Puteaux, chapelain du grand prieuré de France, et commandeur de la baillie de Melun, sur sa tombe, dans la nef de l'église du Temple, à Paris. Dessin in-fol. en haut. Gaignières, t. III, 64. = Partie d'une pl. in-fol. en haut. Beaunier et Rathier, pl. 138.

1336. Deux monnaies de Louis de Chiny, comte de Looz. Partie d'une pl. in-8 en haut. Revue de la Numismatique belge, G. Goddons, t. I, pl. 4, n°s 7, 8, p. 170.

Monnaie de Gui III, d'Auvergne et de Boulogne, évêque de Cambray. Partie d'une pl. in-4 en haut. Poey d'Avant, pl. 22, n° 5, p. 404.

Sceau du maire et de la commune de Péronne, à une

charte de 1336. Partie d'une pl. in-fol. en haut. Trésor de numismatique et de glyptique, Sceaux des communes, communautés, évêques, abbés et barons, pl. 11, n° 10. 1336.

Tombeau de Hugo à Lugduno, primierius, en pierre, dans la dernière chapelle, à gauche du chœur de l'église cathédrale de Beauvais. Dessin in-4 et autre in-8, Recueil Gaignières à Oxford, t. XIV, f. 12.

Tombe de Pierre le Ragne, mort 1336; Marguerite, femme Pierre et fu fille Simon Navette, morte 1384, au milieu du chapitre, au fond, dans l'abbaye de Saint-Pierre de Lagny. Dessin in-4, Recueil Gaignières à Oxford, t. XV, f. 71.

<small>Les dates sont exactement copiées.</small>

Tombe de Renaus du Colombier, doyen du chapitre de l'église de Saint-Urbain de Troyes. Pl. in-fol. magno en haut., lithogr. Arnaud, Voyage — dans le département de l'Aube, planche non numérotée, p. 194.

1337.

Figure de Nicolas de Chaalons, seizième abbé de Vauluisant, de l'ordre de Saint-Bernard, sur sa tombe, dans l'église de l'abbaye de Vauluisant. Dessin in-fol. en haut. Gaignières, t. III, 63. Juin 1.

<small>La table du Recueil de Gaignières, donnée dans la Bibliothèque historique de Le Long, porte le 1ᵉʳ janvier.</small>

Deux sceaux et un contre-sceau de Guillaume de Haynaut Iᵉʳ, comte d'Ostrebant, comte de Zélande, comte de Haynaut, etc. Partie d'une pl. in-fol. en haut. Juin 7.

1337.
Juin 7.
Wree, la Généalogie des comtes de Flandre, p. 57 *b*, *c*, Preuves, p. 355.

Sceau du même. Partie d'une pl. in-fol. en haut. Trésor de numismatique et de glyptique, Sceaux des grands feudataires de la couronne de France, pl. 29, n° 2.

Sept monnaies du même. Partie de deux pl. in-4 en haut. Tobiesen Duby, Monnoies des barons, pl. 84, nos 10 à 12, pl. 85, nos 1 à 4.

Monnaie du même. Partie d'une pl. in-fol. en haut. Trésor de numismatique et de glyptique, Histoire par les monuments de l'art monétaire chez les modernes, pl. 21, n° 6.

Deux monnaies du même. Partie d'une pl. lithogr., in-8 en haut. Revue numismatique, 1840, L. Deschamps, pl. 24, nos 4, 5.

Monnaie du même. Partie d'une pl. in-8 en haut. Revue de la Numismatique belge, R. Chalon, t. III, pl. 7, n° 1, p. 193.

Monnaie du même. Partie d'une pl. in-8 en haut. Idem, n° 6, p. 194.

Vingt monnaies du même. Trois pl. lithogr., in-4 en haut. Chalon, Recherches sur les monnaies des comtes de Hainaut, pl. 6, 7, 8, nos 45 à 64, p. 46.

Deux monnaies du même. Partie d'une pl. in-4 en haut. Idem. Suppléments, pl. 2, nos 11, 12, p. xx.

Novembre 6. Deux sceaux et contre-sceaux de Henry de Flandre, comte de Lodi. Partie d'une pl. in-fol. en haut. Wree, la Généalogie des comtes de Flandre, p. 86 *a*, *b*, Preuves 2, p. 66.

L'Histoire des croisades de Pierre l'Hermite, de Godefroi 1337.
de Bouillon, de Saladin et des autres princes qui se sont
croisés jusqu'à saint Louis. Manuscrit sur vélin, du
xiv° siècle, in-fol. magno, maroquin rouge, Biblio-
thèque impériale, Manuscrits, fonds de Sorbonne, n° 383.
Ce volume contient :

Miniature divisée en six compartiments, représentant
des sujets relatifs à l'Histoire Sainte. Pièce grand in-4
carrée; au-dessous le commencement du texte; le
tout dans une bordure d'ornements et médaillons
figurés, in-fol. en haut., au feuillet 1.

Miniature semblable, dans laquelle les sujets sont rela-
tifs aux préliminaires des croisades. Idem, au feuil-
let 9.

Un grand nombre de miniatures représentant des sujets
relatifs aux croisades, réunions, combats, siéges,
cérémonies, couronnements, enterrements, etc.;
fonds d'or. Pièces in-8 en larg., dans le texte.

> Ces miniatures sont d'un travail peu remarquable; elles
> offrent de l'intérêt pour beaucoup de détails de vêtements,
> d'armures, d'accessoires divers, et d'arrangements intérieurs.
> La conservation est bonne.

Monnaie de Béatrix, fille de Gui IV de Châtillon, comte
de Saint-Pol, alors veuve de Jean de Flandre, frappée
à Arleux. Partie d'une pl. lithogr., in-8 en haut.
Revue numismatique, 1842, L. Dancoisne, pl. 8,
n° 2, p. 187.

Monnaie de la même. Partie d'une pl. in-8 en haut.
Revue de la Numismatique belge, de Roye de Wi-
chen, 2° série, t. III, 1853, pl. 20, n° 15, p. 376.

Armoiries de Pierre Ier, deuxième duc de Bourbon et

1337. comte de Clermont, et d'Isabelle de Valois sa femme. Petite pl. grav. sur bois. Achille Allier, l'ancien Bourbonnais, t. I, p. 513, dans le texte.

> Pierre I^{er}, deuxième duc de Bourbon, mourut le 19 septembre 1356.

Sceau du Châtelet de Paris et son contre-scel. Pl. de la grandeur de l'original, grav. sur bois. Nouveau Traité de diplomatique, t. IV, p. 283.

Figure de Michel le Sayne, sur sa tombe, dans le chapitre des Jacobins de Chaalons. Dessin in-fol. en haut. Gaignières, t. III, 60. = Dessin grand in-4, Recueil Gaignières à Oxford, t. XIII, f. 49.

Tombe de Nicholaus de Catalaunis, en pierre, du costé de l'église, dans le cloistre de l'abbaye de Vauluisant. Dessin in-fol., Recueil Gaignières à Oxford, t. XIII, f. 82.

Tombeau de C. de Lureville, chanoine de Toul, à la cathédrale de cette ville. Partie d'une pl. in-fol. en larg., lithogr. Grille de Beuzelin, Statistique monumentale, pl. 24. = Partie d'une pl. in-8 en larg. Revue archéologique, 1848, pl. 91, p. 270.

Monnaie d'Édouard I^{er}, comte de Bar. Partie d'une pl. in-fol. en haut. Calmet, Histoire de Lorraine, t. II, pl. 7, n° 120.

Deux monnaies du même. Partie d'une pl. in-4 en haut. De Saulcy, Recherches sur les monnaies des comtes et ducs de Bar, pl. 1, n^{os} 10 et 11.

Sceau de Soyer de Courtray, chevalier, seigneur de Melle. Partie d'une pl. in-fol. en haut. Trésor de numismatique et de glyptique, Sceaux des com-

munes, communautés, évêques, abbés et barons, pl. 5, n° 6. — 1337.

1338.

Tombeau de Robert de Bourgogne, comte de Tonnerre, fils de Robert, duc de Bourgogne, et d'Agnès, fille de Louis IX, dans le chœur de l'église de Citeaux. Partie d'une pl. in-fol. en haut. Plancher, Histoire de Bourgogne, t. II, à la page 343. — Octobre.

Figure de Marguerite, fille de Ransin de Chanbrant, sur sa tombe, à l'entrée du chapitre des Jacobins de Chaalons. Dessin in-fol. en haut. Gaignières, t. III, 66. — 1338.

Dalle funéraire de dame Eudeline, femme Ransin de Chanbrant et de ses deux filles, dans l'église Notre-Dame de Châlons-sur-Marne. Pl. in-4 en haut. Annales archéologiques, Didron, t. III, à la page 283.
<small>Ces trois femmes moururent de 1313 à 1338.</small>

Tombe de Drodo de Pontisara secundus prior, obiit 1338, Guillermus Ednen unus de fratribus fundationis hujus sone, obiit 1346, en pierre, dans le milieu de la nef de l'église du prieuré d'Hanemont. Dessin in-4, Recueil Gaignières à Oxford, t. XIV, f. 104.

Monnaie de Jean de Gravina, prince d'Achaïe, mari forcé de Mathilde, et depuis duc de Durazzo, frappée à Corfou. Partie d'une pl. lithogr., in-4 en haut. Buchon, Nouvelles recherches — quatrième croisade, atlas, pl. 38, n° 10. — 1338 ?

1339.

Mai 5. Monnaie de Marie de Bretagne, veuve de Gui III de Chatillon, comte de Saint-Pol. Partie d'une pl. in-8 en haut. Revue de la Numismatique belge, G. Goddons, t. I, pl. 4, n° 6, p. 170.

Monnaie de la même, frappée à Élincourt. Partie d'une pl. lithogr., in-8 en haut. Revue numismatique, 1842, L. Dancoisne, pl. 8, n° 11.

> Le texte de la notice (p. 183 à 192) ne fait pas mention de cette pièce.

Monnaie de la même. Partie d'une pl. in-8 en haut. Revue numismatique, 1850, docteur Rigollot, pl. 6, n° 11, p. 221.

Novemb. 19. Figure de Marie d'Espagne, fille de Ferdinand II, d'Espagne, femme de Charles d'Évreux, comte d'Estampes, et, en secondes noces, de Charles de Valois, comte d'Alençon, etc., en marbre blanc, auprès de son second mari, mort le 26 août 1346, sur leur tombeau de marbre noir, dans la chapelle du rosaire de l'église des Jacobins de la rue Saint-Jacques, à Paris. Dessin in-fol. en haut. Gaignières, t. III, 42.

1339. Statuette de la vierge Marie, donnée à l'abbaye de Saint-Denis, par la reine Jeanne d'Évreux, femme du roi Charles IV. Cette figure est en argent doré et cuivre émaillé, avec ornements, pierres précieuses, piédestal avec figurines, petits sujets en émaux. Une inscription porte le nom de la reine et la date du 28 avril 1339. Au Louvre, Musée des Souverains. = Partie d'une pl. in-fol. magno en haut. Al. Le-

noir, Monuments des arts libéraux, etc., pl. 35, p. 40.

1339.

<small>Provenant du trésor de Saint-Denis et du musée du Louvre; émaux n^{os} 140 à 153 (Livret de 1853).</small>

Quatorze scènes du Nouveau Testament, plaques émaillées sur argent, ajustées dans la décoration d'un piédestal qui supporte la statue de la Vierge, en argent doré, donnée à l'abbaye de Saint-Denis, par la reine Jeanne d'Évreux, femme de Charles IV le Bel, le 28 avril 1339. Musée du Louvre, Émaux, n^{os} 140 à 153, comte de Laborde, p. 116.

Monnaie d'Étienne II Aubert, évêque de Noyon. Partie d'une pl. in-4 en haut. Tobiesen Duby, Monnoies des barons, pl. 10.

Tombeau de Guillaume le Jeune, abbé, en pierre, contre le mur, à droite, à costé du grand autel de l'ancienne église de Saint-Pierre, dans l'abbaye de Jumiéges. Dessin in-4 en larg., Recueil Gaignières à Oxford, t. V, f. 33.

Tombe de Jehan Chauvin de Beaune, mort le dimanche devant la saint Mathieu l'apostre, l'an 1339, en entrant à droite, dans le chapitre des Grands-Augustins de Paris. Dessin in-8, Recueil Gaignières à Oxford, t. XI, f. 5.

Tombe de Girart de Soucelle, en pierre plate, à costé gauche du chœur de l'église de l'abbaye de Chaloché en Anjou. Dessin in-8, Recueil Gaignières à Oxford, t. VII, f. 30.

Tombeau de Étienne de Montaigu, seigneur de Sombernon, fils d'Étienne de Montaigu, dans l'église de l'abbaïe de la Bussière. Partie d'une pl. in-fol. en

1339. haut. Plancher, Histoire de Bourgogne, t. II, à la page 357.

1340.

Février. Figure de Pierre de Villemetrie, chevalier, sur sa tombe, dans le cloître de l'abbaye de Notre-Dame de la Victoire, près de Senlis. Dessin in-fol. en haut. Gaignières, t. III, 49. = Dessin grand in-8, Recueil Gaignières à Oxford, t. VI, f. 105.

Mars 6. Sceau de Simon de Mirabel, mari d'Isabeau, dame de Somerghem, etc. Partie d'une pl. in-fol. en haut. Wree, la Généalogie des comtes de Flandre, p. 115 a, Preuves 2, p. 265.

Ce sceau ne paraît pas être celui de Simon de Mirabel.

Avril 2. Tombe de Gautier Torigni, en pierre, devant le crucifix, au milieu de la nef de l'église des Jacobins de Paris. Dessin grand in-8, Recueil Gaignières à Oxford, t. XI, f. 23.

Avril 15. Vitres représentant Geoffroy, abbé du Bec, et ensuite évêque d'Évreux, à genoux, priant, en trois ou quatre endroits dans le chœur de l'église de Notre-Dame d'Évreux. Dessin in-4 carré. Idem, t. V, f. 83.

Il y a eu trois évêques d'Évreux du nom de Geoffroy. Geoffroy III Faé mourut le 15 avril 1340.

1340. Statue dorée de la Vierge au portail du midi de la cathédrale d'Amiens. Partie d'une pl. in-8 en haut., lithogr. Mémoires de la Société des antiquaires de Picardie, t. III, p. 397, atlas, pl. 21, n° 64.

Cette figure est postérieure aux autres qui décorent ce portail. Elle est du xiv® siècle, avant le changement qui s'opéra

dans le costume vers le milieu du règne de Philippe VI de Valois.

1340.

Vitre représentant Pierre Bertrand, cardinal, fondateur du collége d'Autun, en 1340; il est à genoux et fait hommage du collége à la sainte Vierge et à Jésus, derrière l'autel de la chapelle du collége d'Autun de Paris. Dessin in-8, Recueil Gaïgnières à Oxford, t. X, f. 99.

Cinq monnaies de Raimond III, prince d'Orange, dont quatre pourraient aussi être attribuées à son fils Raimond IV, qui mourut en 1393. Partie d'une pl. in-4 en haut. Tobiesen Duby, Monnoies des barons, pl. 26, nos 6 à 10.

Trois monnaies du même, idem. Partie d'une pl. in-4 en haut. Tobiesen Duby, Monnoies des barons, Supplément, pl. 7, nos 2 à 4.

Huit monnaies du même. Partie d'une pl. in-4 en haut. Saint-Vincens, Monnaies des comtes de Provence, pl. 15, nos 5 à 12.

Deux monnaies du même. Partie d'une pl. lithogr., in-8 en haut. Revue numismatique, 1839, E. Cartier, pl. 5, nos 11, 12.

Le roumanz mestre Gossouin qui est apelez Ymage du monde. Manuscrit sur vélin, du xive siècle, in-fol., veau marbré. Bibliothèque impériale, Manuscrits, ancien fonds français, n° 7070. Ce volume contient :

1340?

Miniature divisée en deux compartiments, représentant l'auteur tenant une sphère, et un autre personnage écrivant dans son cabinet. Pièce in-4 en larg. Au-dessous, lettre initiale peinte représentant un per-

1340 ?

sonnage parlant à des auditeurs; au-dessous le commencement du texte, le tout dans une bordure avec animaux, in-fol. en haut., au feuillet 1, recto.

Miniatures représentant des constellations. Pièces de différentes grandeurs, dans le texte.

Deux miniatures représentant des sujets sacrés. Pièces petit in-fol. en haut., dans le texte.

<small>Ces miniatures, d'un bon travail, offrent de l'intérêt pour les représentations des constellations et quelques détails de vêtements. La conservation est belle.</small>

<small>Ce manuscrit a appartenu d'abord à messire Guillaume Flote, seigneur de Reuel et chancelier de France, puis à Jean, duc de Berry, dont il porte la signature. Il provient de Fontainebleau, n° 527, ancien n° 353.</small>

Figure d'après une miniature de ce manuscrit. Pl. in-8 en larg., grav. sur bois. Lacroix, le Moyen âge et la Renaissance, t. II, Romans 3, dans le texte.

Le rommant de Sydrach. Manuscrit sur vélin, du XIVe siècle, petit in-fol., veau marbré. Bibliothèque impériale, Manuscrits, ancien fonds français, n° 7181. Ce volume contient :

Quelques miniatures représentant des sujets religieux. Petites pièces, dans le texte.

Miniatures représentant le système du monde et les signes du zodiaque. Pièce petit in-4 carrée, au feuillet 216 verso, dans le texte.

<small>Ces miniatures sont d'un travail médiocre; elles offrent peu d'intérêt. La conservation n'est pas bonne.</small>

<small>Ce manuscrit provient de Fontainebleau, n° 1649, ancien catal., n° 472.</small>

Histoire du saint Graal. — Romans de Merlin. — Chroniques de Jérusalem. Manuscrit sur vélin, du XIIIe siècle,

maroquin rouge. Bibliothèque impériale, Manuscrits, fonds Cangé, 6, Regius 7185[1,2]. Ce volume contient :

Des petites miniatures ou lettres initiales peintes, représentant des sujets relatifs aux textes de ce volume, compositions de peu de personnages ; fonds d'or ; ornementations, dans le texte.

1340 ?

> Ces petites peintures sont d'une exécution précise ; elles offrent des détails intéressants de vêtements et autres. La conservation est bonne.
>
> La dernière miniature du roman de Merlin ayant été soustraite, Cangé a mis à sa place une miniature du xive siècle, représentant la sainte Vierge et l'Enfant Jésus.
>
> Ce volume fut envoyé par Pierre des Essars à Jehan, duc de Normandie.
>
> Jehan, fils de Philippe VI, fut créé duc de Normandie en 1331. Ce duché fut réuni à la couronne en 1350.
>
> Pierre des Essars fut député du Hainault en 1395, pour traiter du mariage de Louis de France, deuxième fils de Jehan, duc de Normandie, avec la fille du duc de Brabant. Il mourut l'année suivante à la journée de Crécy.

Le roman de la Rose, ballades et rondeaux, etc., en vers.
Manuscrit sur vélin, du xive siècle, petit in-fol., vélin. Bibliothèque impériale, Manuscrits, fonds de Notre-Dame, n° 197. Ce volume contient :

Miniature divisée en deux compartiments, représentant une femme au lit, et faisant sa toilette. Pièce in-8 en larg. Au commencement du texte.

> Cette miniature, d'un mauvais travail, présente quelque intérêt pour le détail de la toilette de la femme. La conservation est mauvaise.
>
> Ce manuscrit est postérieur à 1332, la Prise amoureuse de Hans Acars de Hesdin, qui termine ce volume, ayant été composée cette année.

—

Porte du cloître de l'abbaye de Fontenelle. Pl. in-8.

1340? en haut. Langlois, Essai — sur l'abbaye de Fontenelle, Frontispice, pl. 8.

Figure de Jean le Saunier, trésorier de l'église d'Avranches, sur sa tombe, dans le chœur de l'église de l'abbaye du Val. Dessin in-fol. en haut. Gaignières, t. III, 56.

Figure de Jean Saunier, juge, sur sa tombe, dans l'église de l'abbaye du Val. Dessin in-fol. en haut. Idem, t. III, 57.

Figure de Pierre le Maire de Fresnoy, sur sa tombe, dans le cloître de l'abbaye de Barbeau. Dessin in-fol. en haut. Gaignières, t, III, 67. = Partie d'une pl. in-4 en larg. Millin, Antiquités nationales, t. II, n° XIII, pl. 3, n° 7.

Sceau de Jeanne de Fiennes, comtesse de Saint-Pol, femme de Jean de Chatillon, comte de Saint-Pol, fils de Guy de Chatillon, III° du nom. Partie d'une pl. in-fol. en haut. Trésor de numismatique et de glyptique, Sceaux des grands feudataires de la couronne de France, pl. 24, n° 8.

<small>Jean de Châtillon mourut vers 1343.</small>

Sceau de Mahaud de Flandre, femme de Mathieu de Lorraine, seigneur de Florines. Partie d'une pl. in-fol. en haut. Wree, la Généalogie des comtes de Flandre, p. 112 c, Preuves 2, p. 253.

Tombeau de Henri, comte de Vaudemont, III° du nom, et d'Élisabeth ou Isabelle de Lorraine sa femme, morte le 11 mai 1335, dans l'église du chapitre de Vaudemont, fondé par eux en 1325. Partie d'une pl. in-fol. en haut. Calmet, Histoire de Lorraine, t. III, pl. 3.

Monnaie d'un chapitre, frappée à Autun. Partie d'une pl. in-4 en haut. Ragut, Statistique du département de Saône-et-Loire, t. I, pl. lithogr., non numérotée, n° 9, p. 415 (dans le texte, 8 par erreur). 1340?

1341.

Sceaux de Jean Ier de Sarrebruck, seigneur de Commercy et de Marguerite de Grancey sa femme. Pl. in-8 en larg., lithogr. Dumont, Histoire — de Commercy, t. I, à la page 47. Janvier 23.

Tombeau de Jean III le Bon, duc de Bretagne, dans l'église des Carmes de Ploermel, *designé par F. Jean Chaperon. N. Pitau sculp.* Pl. in-fol. en larg. Lobineau, Histoire de Bretagne, t. I, à la page 311. = Même pl. Morice, Histoire de Bretagne, t. I, à la page 244. = Pl. in-fol. en larg. Beaunier et Rathier, pl. 146. = Dessin in-fol. en larg. Percier, Croquis faits à Paris, etc. Bibliothèque de l'Institut. = Moulage en plâtre. Musée de Versailles, n° 1263. Avril 30.

Dix-huit monnaies du même. Partie de deux pl. in-4 en haut. Tobiesen Duby, Monnoies des barons, pl. 60, nos 2 à 14, pl. 61, nos 1 à 5.

Monnaie du même. Partie d'une pl. in-8 en haut., lithogr., n° 23, Mémoires de la Société d'émulation de Cambrai, E. Tordeux, 1833, p. 202.

Monnaie du même, vicomte de Limoges. Partie d'une pl. in-4 en haut., lithogr, Tripon, Historique monumental de l'ancienne province du Limousin, n° 70, t. I, à la page 170.

<small>Il céda la vicomté de Limoges à son frère en 1314.</small>

Monnaie du même, idem. Partie d'une pl. lithogr.,

1341.
Avril 30.

in-8 en haut. Revue numismatique, 1841, E. Cartier, pl. 1, n° 3, p. 30.

Monnaie du même, idem. Partie d'une pl. lithogr., in-8 en haut. Idem, pl. 1, n° 4, p. 31.

Monnaie du même, idem, frappée de 1328 à 1341, époque de sa mort. Partie d'une pl. lithogr., in-8 en haut. Idem, n° 5, p. 31.

Monnaie du même. Partie d'une pl. lithogr., in-8 en haut. Idem, pl. 20, n° 7, p. 367 (texte, pl. 19, par erreur.)

Monnaie du même, vicomte de Limoges. Partie d'une pl. in-8 en haut. Revue numismatique, 1847, A. Barthélemy, pl. 8, n° 1, p. 181.

Trois monnaies du même, comte de Richemont. Partie d'une pl. in-8 en haut. Idem, pl. 18, nos 6 à 8, p. 425.

Monnaie du même, vicomte de Limoges. Partie d'une pl. in-4 en haut. Poey d'Avant, pl. 10, n° 10, p. 157.

Trois monnaies du même, idem. Partie d'une pl. in-4 en haut. Idem, pl. 10, nos 11 à 13, p. 157, 158.

Deux monnaies de Jean III et Jeanne de Savoie, vicomte et vicomtesse de Limoges. Partie d'une pl. in-4 en haut. Idem, pl. 10, nos 14, 15, p. 158.

Jeanne de Savoie mourut le 29 juin 1338.

Juin 20.

Figure de Renaut de Creil, bourgeois de Senlis et huissier du roi à Creil, sur sa tombe, dans la nef de l'église des Cordeliers de Senlis. Dessin in-fol. en haut. Gaignières, t. III, 72. = Dessin grand in-8, Recueil Gaignières à Oxford, t. VI, f. 9.

Figure de Marie de France, fille de Charles IV le Bel et de Jeanne d'Évreux, en marbre blanc, sur son tombeau, dans la chapelle de Notre-Dame-la-Blanche, à Saint-Denis. Dessin in-fol. en haut. Gaignières, t. III, 36. = Partie d'une pl. in-fol. en larg. Montfaucon, t. II, pl. 49, n° 6. = Partie d'une pl. in-fol. magno en haut. Al. Lenoir, Monuments des arts libéraux, etc., pl. 34, p. 39.

1341.
Octobre 6.

Le texte d'Al. Lenoir ne fait pas mention de la statue.

Tombeau de Marie de France et de Blanche de France, filles de Charles IV et de Jeanne d'Évreux, sa troisième femme, en marbre, à droite de l'autel, dans la chapelle de Notre-Dame la Blanche, dans l'église de l'abbaye de Saint-Denis. Dessin in-8, Recueil Gaignières à Oxford, t. II, f. 39.

Blanche de France, qui épousa Philippe duc d'Orléans, dernier fils de Philippe de Valois, mourut le 7 ou le 8 février 1392.

La Bible hystorians ou les Hystoires escolastres. Manuscrit sur vélin, du xiv° siècle, in-fol. magno, veau fauve. Bibliothèque Sainte-Geneviève, A, 7. Ce volume contient :

1341.

Miniature représentant Dieu le père assis, aux angles quatre anges. Pièce in-4 en larg., au-dessous le commencement du texte, au feuillet 1, recto.

Un grand nombre de miniatures représentant des sujets de la Bible. Petites pièces de diverses grandeurs ; dans le texte, lettres peintes, ornementations.

Miniatures d'un travail médiocre ; plusieurs ont les fonds en or. Elles offrent de l'intérêt pour les vêtements, armes et quelques accessoires. La conservation est bonne.

1341. Tombe de Robertus de Pratellis (Preaus), en pierre, au milieu de la chapelle des fondateurs de l'église du prieuré de Beaulieu, à droite du chœur. Dessin in-8, Recueil Gaignières à Oxford, t. V, f. 118.

Sceau et contre-sceau du Châtelet de Paris, de 1334 à 1341. Partie d'une pl. in-8 en haut. Revue archéologique, A. Leleux, 1852, pl. 200, n°* 5, 5 bis, Edmond Dupont, à la page 541.

Tombe de Marie de Barbençon, dans le milieu de la nef, avant le crucifix, dans l'église près Château-Thiéry. Dessin in-8, Recueil Gaignières à Oxford, t. XV, f. 68.

Tombe de Nicholaus de Braioto, abbas, en pierre, à droite du grand autel, dans le sanctuaire de l'église de l'abbaye de Saint-Père de Chartres. Dessin in-8, idem, t. XIV, f. 46.

1342.

Janvier 22. Figure de Louis Ier du nom, duc de Bourbon, comte de Clermont, de la Marche et de Castres, fils de Robert de France, comte de Clermont, en marbre blanc, sur son tombeau de marbre noir, dans la chapelle de Saint-Thomas d'Aquin des Jacobins de la rue Saint-Jacques de Paris. Dessin in-fol. en haut. Gaignières, t. III, 44. = Deux dessins grand in-8, Recueil Gaignières à Oxford, t. I, f. 26, 27. = Partie d'une pl. in-fol. en haut. Montfaucon, t. II, pl. 51, n° 3. = Partie d'une pl. in-4 en haut. Millin, Antiquités nationales, t. IV, n° xxxix, pl. 10, n° 1.

La mort de ce prince est généralement fixée au 22 janvier 1342. Cependant, son testament porte la date du 27 janvier.

Portrait en pied du même, dans un armorial d'Auvergne 1342.
du xv⁰ siècle. Miniature in-fol. en haut. Gaignières, Janvier 22.
t. III, 43. = Partie d'une pl. in-fol. en haut. Mont-
faucon, t. II, pl. 51, n° 4. = Partie d'une pl. in-4
en haut. Millin, Antiquités nationales, t. IV, n° xxxix,
pl. 9, n° 2. = Partie d'une pl. in-fol. magno en haut.
Al. Lenoir, Monuments des arts libéraux, etc., pl. 34,
p. 39.

<small>Cet armorial n'est pas suffisamment désigné.</small>

Portrait en pied du même, dans un manuscrit du
xvi⁰ siècle, de la Bibliothèque royale. Partie d'une
pl. in-fol. en haut., lithogr. Achille Allier, l'ancien
Bourbonnais, t. I, p. 436.

<small>L'auteur n'a pas donné une indication suffisante de ce manuscrit.</small>

Sceau du même. Partie d'une pl. in-fol. en haut. Trésor
de numismatique et de glyptique, Sceaux des grands
feudataires de la couronne de France, pl. 23, n° 2.

Monnaie de Benoît XII, frappée à Avignon. Partie d'une Avril 25.
pl. in-4 en haut. Saint-Vincens, Monnaies des comtes
de Provence, pl. 20, n° 6.

Sceau de Marguerite de Valois, sœur de Philippe VI, Juin.
femme de Guy de Chatillon, comte de Blois et de
Dunois, seigneur d'Avesnes. Partie d'une pl. in-fol.
en haut. Trésor de numismatique et de glyptique,
Sceaux des grands feudataires de la couronne de
France, pl. 11, n° 7.

<small>Marguerite de Valois mourut avant août 1342.
Gui de Châtillon mourut dans la même année. Voir ci-après.</small>

Sceau et contre-sceau de Marguerite de Haynaut, troi- Octobre 18.
sième femme de Robert II, comte d'Artois. Partie

1342.
Octobre 18.

d'une pl. in-fol. en haut. Wree, la Généalogie des comtes de Flandre, p. 48 *a*, Preuves, 305.

1342.

Instituts de Justinien. Manuscrit sur vélin, du xiv^e siècle, in-fol., veau marbré. Bibliothèque impériale, Manuscrits, ancien fonds français, n° 7057, ancien catalogue, n° 234. Ce volume contient :

Miniature représentant un personnage assis, parlant à divers auditeurs debout. Pièce petit in-4 en larg.; au-dessous, le commencement du texte; en bas, l'écusson de France, in-fol., au feuillet 1, recto.

Quelques miniatures représentant des sujets relatifs à l'ouvrage. Petites pièces en larg., dans le texte.

Miniatures de médiocre travail, qui offrent quelque intérêt pour les vêtements. La conservation est bonne.

Ce manuscrit a appartenu à Louis de Bruges, seigneur de la Gruthuyse. Van Praet l'a décrit p. 130.

Monnaie d'un sire de Meun, du nom de Robert, que l'on peut attribuer à Robert III d'Artois, comte de Beaumont-le-Roger, qui mourut en 1343, peu après la confiscation de ses États par Philippe de Valois. Robert II le Noble et le Bon était mort en 1320. Partie d'une pl. in-4 en haut. Tobiesen Duby, Monnoies des barons, pl. 109.

Sceau et contre-sceau d'Alienor de Dreux-Bretagne, abbesse de Fontevrauld. Partie d'une pl. in-fol. en haut. Trésor de numismatique et de glyptique, Sceaux des communes, communautés, évêques, abbés et barons, pl. 17, n° 10.

Sceau de Guy de Chastillon, comte de Blois et de

Dunois. Partie d'une pl. in-fol. en haut. Wree, la Généalogie des comtes de Flandre, p. 91 *b*, Preuves 2, p. 110.

1342.

Sceau du même. Partie d'une pl. in-fol. en haut. Trésor de numismatique et de glyptique, Sceaux des grands feudataires de la couronne de France, pl. 11, n° 6.

Six monnaies du même. Partie d'une pl. in-4 en haut. Tobiesen Duby, Monnoies des barons, pl. 73, n°ˢ 3 à 8.

Monnaie du même. Partie d'une pl. in-8 en haut. Revue numismatique, 1844, E. Cartier, pl. 13, n° 13, p. 425.

Cinq monnaies du même. Partie d'une pl. in-8 en haut. Idem, 1845, E. Cartier, pl. 7, n°ˢ 6 à 10, p. 141.

Cinq monnaies du même. Partie d'une pl. in-8 en haut. Cartier, Recherches sur les monnaies au type chartrain, pl. 5, n°ˢ 6 à 10.

Monnaie de Henry Ier de Villars, évêque de Valence, en 1336. Partie d'une pl. lithogr., grand in-8 en haut. Revue de la Numismatique française, 1837, le marquis de Pina, pl. 4, n° 2, p. 102.

 Il fut transféré à l'archevêché de Lyon en 1342.

Monnaie du même. Partie d'une pl. in-8 en haut. Rousset, Mémoire sur les monnaies du Valentinois, pl. 1, n° 4, p. 13.

1343.

Monument non désigné et qui paraît être une tapisserie sur laquelle sont représentés quatre groupes

Janvier 17.

1343.
Janvier 17.

dans lesquels on voit Aimeri Guenaud, archevêque de Rouen, Robert Guenaud, chanoine de Tours (?), et un roi, des écussons armoiriés, bordures, etc. Cette tapisserie magnifique est du xiv^e siècle. Dessin oblong, Recueil Gaignières à Oxford, t. II, f. 14.

<p style="margin-left:2em">Aimeri Guenaud mourut le 17 janvier 1343.</p>

Janvier 19.

Mausolée de Robert le Sage, roi de Naples, petit-fils de Charles d'Anjou, frère de saint Louis, par le sculpteur et architecte Masuccio, deuxième du nom, au monastère de Santa-Chiara, à Naples, fondé par ce prince et Sanche d'Aragon sa femme. Partie d'une pl. in-fol. en haut. Seroux d'Agincourt, Histoire de l'art, etc. Sculpture, pl. xxx, n° 5, t. II, d°, p. 61.

Portrait du même. MF. f. (*M. Frosne*). Pl. in-12 en haut. Sceau et monnaies du même, in-4 en larg. Ruffi, Histoire des comtes de Provence, p. 244, dans le texte.

<p style="margin-left:2em">Ce portrait est imaginaire.</p>

Portrait du même. Pl. in-12 en haut. Bouche, la Chorographie — de Provence, t. II, p. 343, dans le texte.

<p style="margin-left:2em">Idem.</p>

Sceau et deux monnaies du même. Pl. in-4 en larg. Bouche, la Chorographie — de Provence, t. II, p. 357, dans le texte.

Quatre monnaies du même. Petites pl. Paruta, édition de Maier, 1697, feuillet 125.

Trois monnaies du même. Petites pl. Vergara, monete del regno di Napoli, p. 31, dans le texte.

Quatre monnaies du même. Partie d'une pl. in-fol. en

haut. Paruta, Grævius, 1723, pl. 197, n°ˢ 1 à 4, t. VII, p. 1270.

1343.
Janvier 19.

Deux monnaies du même. Petites pl. grav. sur bois. Bellini, de monetis Italiæ, etc., p. 104, n°ˢ 5, 6, p. 98, dans le texte.

Quinze monnaies du même, frappées en Provence et à Naples. Pl. in-4 en haut. Papon, Histoire générale de Provence, t. III, pl. 9, n°ˢ 1 à 15.

Quatorze monnaies du même. Partie de deux pl. in-4 en haut. Tobiesen Duby, Monnoies des barons, pl. 95, n°ˢ 13, 14, pl. 96, n°ˢ 1 à 12.

Trois monnaies du même. Partie d'une pl. in-4 en haut. Idem, Supplément, pl. 8, n°ˢ 6 à 8.

Quinze monnaies du même. Pl. in-4 en haut. Saint-Vincens, Monnaies des comtes de Provence, pl. 5, n°ˢ 1 à 15.

Deux jetons du même. Partie d'une pl. in-4 en haut. Idem, planche sans numéro (après pl. 11), n°ˢ 3, 4.

Médaille ou monnaie d'argent du même. Partie d'une pl. in-fol. en haut. Seroux d'Agincourt, Histoire de l'art, etc., Sculpture, pl. xxx, n° 6, t. II, d°, p. 62.

Monnaie du même. Partie d'une pl. in-fol. en haut. Trésor de numismatique et de glyptique, Histoire par les monuments de l'art monétaire chez les modernes, pl. 24, n° 8.

Monnaie du même. Partie d'une pl. in-8 en haut. Mémoires de l'Académie nationale de Metz, 1850-1851, 32ᵉ année, n° 8, à la page 168.

Monnaie du même. Partie d'une pl. in-4 en haut. Poey d'Avant, pl. 18, n° 3, p. 260.

1343.
Avril 1.

Pierre tombale de Jean, dit Leveque, portier du palais de Justice de Toulouse, au musée de cette ville. Pl. in-4. en haut. Mémoires de la Société archéologique du midi de la France, t. III, 1836-1837, pl. 5, p. 244.

Juin 24.

Monnaie d'Aimon, comte de Savoie, duc de Chablais. Partie d'une pl. lithogr., in-8 en haut. Revue numismatique, 1838, le marquis de Pina, pl. 7, n° 8, p. 129.

Septemb. 16.

Figure de Philipes III du nom, roi de Navarre, comte d'Évreux, d'Angoulême et de Longueville, en marbre blanc, sur son tombeau de marbre noir, au milieu du chœur des Jacobins de Paris, où son cœur fut placé. Dessin in-fol. en haut. Gaignières, t. III, 38. = Partie d'une pl. in-fol. en haut. Montfaucon, t. II, pl. 50, n° 2. = Partie d'une pl. in-4 en haut. Millin, Antiquités nationales, t. IV, n° xxxix, pl. 8, n° 4.

Tombeau dans lequel sont les cœurs de Philippe, roi de Navarre, comte d'Évreux, et de Jeanne de France, sa femme, en marbre noir, les figures de marbre blanc; le troisième au milieu du chœur des Jacobins de la rue Saint-Jacques. Dessin in-4, Recueil Gaignières à Oxford, t. I, f. 19.

Jeanne de France mourut le 6 octobre 1349.

Figure à genoux de Philipes, comte d'Évreux, roi de Navarre, sur un vitrail au-dessus de l'autel, dans la chapelle de Sainte-Anne, de l'église de Notre-Dame d'Évreux. Dessin color., in-fol. en haut. Gaignières, t. III, 37. = Partie d'une pl. in-fol. en haut. Montfaucon, t. II, pl. 50, n° 1.

Figure de Pierre Loisel, cordoennier (cordonnier),

bourgeois de Paris, sur son tombeau, dans l'église 1343.
des Chartreux de Paris. Partie d'une pl. in-4 en Septemb. 19.
haut. Millin, Antiquités nationales, t. V, n° LII, pl. 4
bis, n° 4 (le texte porte par erreur pl. 6 bis, n° 5.)

Sceau de Gaston, IIe du nom, comte de Foix et vicomte Septembre.
de Bearn, fils de Gaston Ier et de Jeanne d'Artois.
Partie d'une pl. in-fol. en haut. Trésor de numisma-
tique et de glyptique, Sceaux des grands feudataires
de la couronne de France, pl. 12, n° 6.

Sceau et contre-sceau de Renaud II, comte de Guel- Octobre 12.
dres, fils de Renaud Ier. Partie d'une pl. in-fol. en
haut. Idem, pl. 30, n° 4.

Il s'empara de la régence de l'État en 1318, après avoir
emprisonné son père, et ne prit cependant le titre de comte de
Gueldres qu'après la mort de celui-ci en 1326.

Sceau et contre-sceau de Robert d'Artois, IIIe du nom, 1343.
comte de Beaumont le Roger. Partie d'une pl. in-fol.
en haut. Wree, la Généalogie des comtes de Flandre,
p. 48 b, Preuves, p. 306.

Banni de France en 1331, il mourut à Londres en 1343.

Figure de Jeanne de Meulent, femme de Philipes, sei-
gneur de Clere en Normandie, auprès de son mari,
sur leur tombe, aux Jacobins de Rouen. Dessin in-fol.
en haut. Gaignières, t. III, 104.

Figure de Me Raoul de Moulinchat, sur sa tombe,
dans la nef des Jacobins de Chaalons. Dessin in-fol.
en haut. Gaignières, t. III, 62. = Dessin in-8, Re-
cueil Gaignières à Oxford, t. XIII, f. 41.

Sceau de la prevoté de Saint-Florentin en Champagne
(Yonne). Petite pl. grav. sur bois. Société de sphra-
gistique, Félix Bertrand, t. I, p. 92, dans le texte.

1343. Tombe de Estiene Baiart de Citeri, sires de Coupevrai, à droite, près les balustres de l'autel, à Coupevray en Brie. Dessin grand in-8, Recueil Gaignières à Oxford, t. XV, f. 75.

Sceau et contre-sceau de la commune de Verdun. Partie d'une pl. in-fol. en haut. Trésor de numismatique et de glyptique, Sceaux des communes, communautés, évêques, abbés et barons, pl. 14, n° 1.

Tombeau de Berthold Waldner, dans l'église de Sulzbach. Pl. in-fol. en haut. Schœpfling, Alsatia illustrata, t. II, pl....., à la page 633.

Sceau de Jean, comte de Sarbruche. Partie d'une pl. in-fol. en haut. Calmet, Histoire de Lorraine, t. II, pl. 13, n° 101.

1343 Sceaux de Jean II de Sarrebruck, seigneur de Commercy, mort avant 1344, et de Alix de Joinville, sa femme. Partie d'une pl. in-8 en haut., lith. Dumont, Histoire — de Commercy, t, I, à la page 117.

Sceau de Jean de Châtillon, comte de Saint-Pol, fils de Guy de Châtillon, III^e du nom, et de Marie de Bretagne. Partie d'une pl. in-fol. en haut. Trésor de numismatique et de glyptique, Sceaux des grands feudataires de la couronne de France, pl. 24, n° 7.

Monnaie du même. Partie d'une pl. in-8 en haut. Revue numismatique, 1850, docteur Rigollot, pl. 6, n° 12, p. 225.

1344.

Mars 15. Tombe de Jean II de Blangy, évêque d'Auxerre, en métal jaune, cassée et rejointe, auprès des marches du grand autel, du costé de l'évangile, dans le sanc-

tuaire de l'église des Chartreux de Paris. Dessin grand in-8, Recueil Gaignières à Oxford, t. II, f. 98. 1344. Mars 15.

Figure de Jaquette de Pleurs les Ars, femme de Jean Maulery, mort le 16 juin 1360, bourgeoise de Troyes, sur son tombeau, à côté de son mari, dans l'église de Saint-Urbain de Troyes. Partie d'une pl. lithogr., in-fol. m° en larg. Du Sommerard, les Arts au moyen âge, album, 9ᵉ série, pl. 14. Avril 13.

<small>Je ne trouve, dans le texte, rien de relatif à ce monument. Il n'est pas indiqué dans la description des planches.</small>

Figure de Henry de Meudon, chevalier, sur sa tombe, dans le chœur de l'église du prieuré d'Ennebond, près Saint-Germain en Laye. Dessin in-fol. en haut. Gaignières, t. III, 50. Mai.

Figure de Jeanne de Savoie, duchesse de Bretagne, fille de Mons. Hedouart, comte de Savoie, femme de Jean III, duc de Bretagne, à côté de Blanche de Bourgogne, comtesse de Savoie, sa mère, morte le 18 juillet 1348, sur leur tombeau, dans l'église des Cordeliers de Dijon. Partie d'une pl. in-fol. en haut. Plancher, Histoire de Bourgogne, t. II, à la page 238. Juin 29.

<small>Ce tombeau fut détruit en 1650, par la chute d'une voûte.</small>

Tombe de Jehan le Saige, mort le 25 septembre 1344, et Jehanne sa femme, morte le 23 décembre 1340, en pierre, devant le crucifix du jubé, au milieu de la nef de l'église de Saint-Estienne de Dreux. Dessin grand in-8, Recueil Gaignières à Oxford, t. V, f. 103. Septemb. 25.

Sceau de Marguerite de Gueldres, fille aînée de Renaud II, comte de Gueldres, et de sa première femme Octobre 4.

1344.
Octobre 4.

Sophie, fille de Florent, seigneur de Malines, qui mourut sans avoir été mariée. Partie d'une pl. in-fol. en haut. Trésor de numismatique et de glyptique, Sceaux des grands feudataires de la couronne de France, pl. 30, n° 5.

Octobre 22. Tombe de Johannes Huger, en pierre, presque à l'entrée, dans le chapitre de l'abbaye de Notre-Dame du Val. Dessin grand in-8, Recueil Gaignières à Oxford, t. IV, f. 131.

1344. Monnaie d'un comte de Soissons, du nom de Jean, que l'on peut attribuer à Jean VI de Hainaut, qui céda ce comté en 1344, à sa fille Jeanne et à son gendre Louis de Châtillon. Partie d'une pl. in-4 en haut. Tobiesen Duby, Monnoies des barons, pl. 103, n° 3. = Partie d'une pl. in-4 en haut. Idem, Supplément, pl. 4, n° 1.

Figure de Marguerite la Gervine, femme de Jacques le Bourgeois, auprès de son mari, sur leur tombe, dans la nef de l'église des Jacobins de Chaalons. Dessin in-fol. en haut. Gaignières, t. III, 74. = Dessin in-4, Recueil Gaignières à Oxford, t. XIII, f. 40.

Douze monnaies de Henri IV, comte de Bar. Partie de trois pl. in-4 en haut. De Saulcy, Recherches sur les monnaies des comtes et ducs de Bar, pl. 1, n°os 8, 9, pl. 2, n°os 2 à 8, pl. 3, n°os 1 à 3.

Il mourut postérieurement au 24 septembre 1344.

Monnaie du même. Petite pl. grav. sur bois. Humphreys, Manuel, t. II, p. 520, dans le texte.

Sept monnaies de Jean l'aveugle, roi de Bohême, comte de Luxembourg, et de Henri IV, comte de Bar, frappées en commun suivant leur traité du 9 mars 1342,

dont l'une est d'attribution douteuse. Pl. lithogr., grand in-8 en haut. Revue de la Numismatique française, 1836, Fr. de Saulcy, pl. 1, n°ˢ 1 à 7, p. 5.

1344.

<small>Jean l'aveugle, roi de Bohême, mourut le 26 août 1346. Voir à cette date.</small>

Monnaie d'Iolande de Flandre, femme de Henri IV, comte de Bar, régente du Barrois, en 1344. Partie d'une pl. in-fol. en haut. Calmet, Histoire de Lorraine, t. II, pl. 7, n° 121.

<small>Elle mourut le 12 décembre 1395.</small>

Sceau de Jean d'Apremont. Partie d'une pl. in-fol. en haut. Calmet, Histoire de Lorraine, t. II, pl. 12, n° 86.

Tombeau de Ulrich, landgrave de la basse Alsace, dans l'église de Saint-Guillaume, à Strasbourg, sous lequel est placé celui de Philippe, frère d'Ulrich, mort en 1332. Partie d'une pl. in-fol. double en larg. Schœpfling, Alsatia illustrata, t. II, pl. 1, à la page 533, texte, p. 533.

Tombeau de Ysabeau de Breinville et de Andrieu d'Averton, sire de Belin, son mari, mort en 1329, dans l'église de Saint-Ouen-en-Belin, près du Mans, département de la Sarte. Pl. in-4 en haut. De Caumont, Bulletin monumental, t. XIV, à la page 696, Hucher.

Sceau et contre-sceau de Jacques de Majorque, petit-fils de Guillaume de Ville-Hardoin. Partie d'une pl. lithogr., in-4 en haut. Buchon, Recherches — quatrième croisade, pl. 5, n° 3, p...... = Idem, Nouvelles recherches, atlas, pl. 26, n° 3.

<small>Je n'ai pas trouvé dans le texte des Recherches la mention de ce sceau.</small>

1345.

Avril 27. Tombe de Hugo IV de Pomareo, episc. Lingonensis (Hugues de Pomard, évêque de Langres), en cuivre jaune, au bas des marches du grand autel, du costé de l'épistre, dans le sanctuaire de l'église de l'abbaye de Sainte-Geneviève de Paris. Dessin grand in-8, Recueil Gaignières à Oxford, t. II, f. 42.

Mai. Figure de Perronelle, femme de Simon du Broc, maire de Rouen, à côté de son mari, mort le 19 avril 1363, sur leur tombe, dans le cloître de l'abbaye de Saint-Ouen de Rouen. Dessin in-fol. en haut. Gaignières, t. III, 108.

Septemb. 26. Sept monnaies de Guillaume II, comte de Hainaut. Partie d'une pl. in-4 en haut. Tobiesen Duby, Monnoies des barons, pl. 85, n°s 5 à 11.

<small>Il périt dans une bataille contre les Frisons, le 26 ou le 27 septembre 1345.</small>

Monnaie du même. Partie d'une pl. lithogr., in-8 en haut. Revue numismatique, 1840, L. Deschamps, pl. 24, n° 6, p. 449.

Monnaie du même. Partie d'une pl. in-8 en haut. Revue de la Numismatique belge, G. Goddons, t. I, pl. 4, n° 9, p. 171.

Deux monnaies du même, frappées à Valenciennes. Partie d'une pl. in-8 en haut., lithogr. Den Duyts, n°s 286, 287, pl. C, n°s 16, 17, p. 106.

Seize monnaies du même. Deux pl. lithogr., in-4 en haut. Chalon, Recherches sur les monnaies des comtes de Hainaut, pl. 9, 10, n°s 65 à 80, p. 56.

Deux monnaies du même, dont une est douteuse.

Partie d'une pl. in-4 en haut., et petite pl. Chalon, Recherches sur les monnaies des comtes de Hainaut, Suppléments, pl. 2, n° 13, et dans le texte, p. xxiii. 1345. Septemb. 26.

Monnaie de Guillaume II, comte de Hainaut, frappée à Valenciennes, qui peut être aussi attribuée à Guillaume I^{er}, mort en 1337. Partie d'une pl. lithogr., grand in-8 en haut. Revue de la Numismatique française, 1836, E. Cartier, pl. 4, n° 3, p. 181.

Portrait de Jean de Montfort, IV^e du nom, duc de Bretaigne, etc., à mi-corps, regardant à droite, cuirassé, tenant de la main droite une lance. Pl. petit in-4 en haut. Thevet, Pourtraits, etc., 1584, à la page 290, dans le texte.

Sceau du même. Partie d'une pl. in-fol. en haut. Trésor de numismatique et de glyptique, Sceaux des grands feudataires de la couronne de France, pl. 18, n° 4.

Trois monnaies du même, frappées à Vannes, Guérande et Quimperlé, pendant sa captivité et après sa mort. Partie d'une pl. lithogr., in-8 en haut. Revue numismatique, 1841, E. Cartier, pl. 20, n^{os} 8 à 10, p. 368 (texte, pl. 19 par erreur.)

Trois monnaies du même. Partie d'une pl. in-8 en haut. Revue numismatique, 1847, Pol de Courcy, pl. 2, n^{os} 1, 5, 6, p. 35, 41.

Quatre monnaies noires de Bretagne, frappées par Jean de Montfort, en imitation des pièces de Philippe de Valois. Partie d'une pl. in-8 en haut. Revue numismatique, 1847, Hucher, pl. 16, n^{os} 2 à 5, p. 331 et suiv.

Tombe de Petrus Johannis, abbas, en pierre, proche le Novembre 9.

1345.
Novembre 9. mur, dans la chapelle de Saint-Laurent, à gauche du chœur, dans l'église de l'abbaye de Saint-Georges, près d'Angers. Dessin grand in-8, Recueil Gaignières à Oxford, t. VII, f. 4.

Novembre. Figure de Gasse de l'Isle, chevalier, seigneur du Plessis de Launay, sur sa tombe, dans l'abbaye du Val. Dessin in-fol. en haut. Gaignières, t. III, 51.

Décembre. Deux sceaux et contre-sceaux de Guy de Flandre, seigneur de Richebourg. Partie d'une pl. in-fol. en haut. Wree, la Généalogie des comtes de Flandre, p. 72 *b*, Preuves 2, p. 19.

1345. Sceaux de Charles, seigneur de Montmorency, maréchal de France, et de Jeanne de Roncy sa femme. Petite pl. Du Chesne, Histoire généalogique de la maison de Montmorency, p. 31, dans le texte.

Charles de Montmorency mourut le 11 septembre 1381.

Petit sceau municipal de la ville d'Amiens, dit scel aux causes. Partie d'une pl. in-4 en haut. Augustin Thierry, Recueil de monuments inédits de l'histoire du tiers état, n° 4, p. 509.

On commença à se servir de ce sceau en 1345.

Tombe de Jehan Baiart, jadis dit Jehan de Citri, dans le sanctuaire de l'église de Coupevray, en Brie, à gauche de travers, près la muraille ; la date est douteuse, 1345 ou 1385. Dessin in-8, Recueil Gaignières à Oxford, t. XV, f. 77.

Sceau de Guillaume III de Loudun, archevêque de Vienne, qui fut transféré de ce siége à celui de Toulouse en 1328. Partie d'une pl. in-fol. en haut. Trésor de numismatique et de glyptique, Sceaux des com-

munes, communautés, évêques, abbés et barons, pl. 22, n° 1. 1345.

Huit monnaies de Jeanne, comtesse de Provence et de Forcalquier, reine de Sicile, frappées avant son mariage avec Louis, prince de Tarente. Partie de deux pl. in-4 en haut. Tobiesen Duby, Monnoies des barons, pl. 96, nos 13, 14, pl. 97, nos 1 à 6.

<small>Elle épousa le prince de Tarente le 20 août 1346.</small>

Trois monnaies de la même, idem. Partie d'une pl. in-4 en haut. Tobiesen Duby, Monnoies des barons, Supplément, pl. 8, nos 9 à 11.

Bas-reliefs du tombeau de Sanche d'Aragon, seconde femme de Robert le Sage, roi de Naples, attribués à Masuccio, dans l'église de Santa-Maria della croce di Palazzo, à Naples. Pl. in-fol. en larg. Seroux d'Agincourt, Histoire de l'Art, etc., Sculpture, pl. XXXI, t. II, d°, p. 63.

1346.

Figure de Guillaume d'Autun, un des religieux du temps de la fondation du prieuré d'Ennemond, sur sa tombe, dans le milieu de la nef du prieuré d'Ennemond, près Saint-Germain en Laye. Dessin in-fol. en haut. Gaignières, t. III, 65. Janvier 21.

Tombe de Pierre de Chanac, en pierre, le visage, les mains et les armes de marbre blanc, le bonnet et les pieds de marbre noir, à gauche, le long des chaires, à l'entrée du chœur de l'église des Chartreux de Paris. Dessin grand in-8, Recueil Gaignières à Oxford, t. II, f. 84. Mai 3.

Tombeau de Jeanne, comtesse de Dreux, en marbre Août 22.

1346.
Août 22.

noir, la figure de marbre blanc, dans le chœur de l'église de l'abbaye du Jard, près Melun. Dessin petit in-8, idem, t. I, f. 85.

Août 26.

Figure de Charles de Valois, comte d'Alençon, de Chartres, du Perche, etc., second fils de Charles de France, comte de Valois et d'Alençon, en marbre blanc, sur son tombeau de marbre noir, dans la chapelle du rosaire de l'église des Jacobins de la rue Saint-Jacques, à Paris. Dessin in-fol. en haut. Gaignières, t. III, 41. = Partie d'une pl. in-fol. en haut. Montfaucon, t. II, pl. 51, n° 1. = Partie d'une pl. in-4 en haut. Millin, Antiquités nationales, t. IV, n° XXXIX, pl. 10, n° 3. = Partie d'une pl. in-8 en haut. Al. Lenoir, Musée des monuments français, t. II, pl. 66, n° 46. = Pl. in-8 en haut. Guilhermy, Monographie — de Saint-Denis, à la page 278.

Tombeau de Charles, comte d'Alençon et du Perche, et de Marie d'Espagne sa femme, en marbre noir, les figures en marbre blanc, au côté gauche de la chapelle du Rosaire, aux Jacobins de la rue Saint-Jacques, à Paris. Deux dessins in-fol., Recueil Gaignières à Oxford, t. I, f. 10, 11.

Marie d'Espagne mourut le 19 novembre 1379.

Sceau de Charles de Valois, comte d'Alençon et du Perche, à des lettres de 1345. Pl. de la grandeur de l'original, grav. sur bois. Nouveau Traité de diplomatique, t. IV, p. 143.

Sceau du même. Pl. in-8 en haut. Desnos, Mémoires historiques sur la ville d'Alençon, t. II, dans le texte, p. 401.

Deux sceaux du même. Partie d'une pl. in-fol. en haut.

Trésor de numismatique et de glyptique, Sceaux des grands feudataires de la couronne de France, pl. 5, n⁰ˢ 2, 4. 1346. Août 26.

Trois sceaux et deux contre-sceaux de Louis, surnommé de Crecy, fils de Louis de Flandres, vingt-sixième comte de Flandre. Petites pl. Wree, Sigilla comitum Flandriæ, p. 54, 55, 56, dans le texte.

Deux sceaux et un contre-sceau du même. Partie d'une pl. in-fol. en haut. Trésor de numismatique et de glyptique, Sceaux des grands feudataires de la couronne de France, pl. 9, n⁰ˢ 1, 2.

Sceau du même. Pl. in-12, grav. sur bois. Morellet, le Nivernois, t. II, p. 92, dans le texte.

Cinq monnaies du même. Partie d'une pl. in-8 en haut. Revue numismatique, 1847, J. Rouyer, pl. 21, n⁰ˢ 2 à 6, p. 151, 152.

Onze monnaies du même. Partie de deux pl. et pl. in-8 en haut., lithogr. Den Duyts, n⁰ˢ 154 à 164, pl. ɪɪ, n⁰ˢ 22, 23, pl. ɪɪɪ, n⁰ˢ 24 à 27, pl. ɪɪɪɪ, n⁰ˢ 28 à 32, p. 57 à 60.

> Dans le texte, la pièce n° 159, pl. 3, n° 27, est indiquée, par erreur, pl. 10.

Sceau de Raoul, duc de Lorraine. Partie d'une pl. in-fol. en haut. Calmet, Histoire de Lorraine, t. II, pl. 3, n° 17.

Une monnaye du même. Partie d'une petite pl. en larg. Baleicourt, Traité — de la maison de Lorraine, à la page cclxxix, dans le texte.

Trois monnaies du même. Partie d'une pl. in-fol. en haut. Calmet, Histoire de Lorraine, t. II, pl. 1, n⁰ˢ 5 à 7.

1346.
Août 26.

Douze monnaies du même. Partie d'une pl. in-4 en haut., lithogr. De Saulcy, Recherches sur les monnaies des ducs héréditaires de Lorraine, pl. 5, n°ˢ 1 à 12.

Monnaie du même. Partie d'une pl. in-8 en haut. Revue de la Numismatique belge, Serrure fils, 2ᵉ série, t. II, pl. 1, n° 6, p. 14.

Monnaie du même. Partie d'une pl. in-4 en haut. Poey d'Avant, pl. 21, n° 6, p. 348.

Croix élevée à la mémoire du roi de Bohême, Jean de Luxembourg, près du champ de la bataille de Crécy, où il fut tué. *J. Basire, sc.* Vignette in-4 en larg.

<small>Cette vignette est placée à la fin de recherches sur cette bataille, par G. F. Beltz. Archæologia or miscellaneous — Society of antiquaries of London. t. XXVIII, 1840, p. 192.</small>

Deux monnaies de Jean de Bohême, comte de Luxembourg, roi de Bohême. Partie d'une pl. in-8 en haut. Revue de la Numismatique belge, G. Goddons, t. I, pl. 4, n°ˢ 4, 5, p. 168.

Monnaie du même. Partie d'une pl. in-8 en haut., lithogr. Den Duyts, n° 313, pl. H, n° 43, p. 125.

Monnaie de Jean II de Chalon, comte d'Auxerre et de Tonnerre, frappée pendant sa minorité par Éléonore de Savoie, sa mère. Partie d'une pl. in-8 en haut. Revue numismatique, 1843, Victor Duhamel, pl. 18, n° 4, p. 446.

1346.

Monnaie de Louis de Bourgogne, frère du duc Eudes, prince d'Achaïe et de Morée. Partie d'une pl. in-8 en haut. Lettres du baron Marchant, pl. 7, n° 7, p. 65.

Monnaie de Helion de Villeneuve, grand-maître de l'ordre de Saint-Jean-de-Jérusalem, à Rhodes. Partie d'une pl. lithogr., in-4 en haut. Buchon, Recherches — quatrième croisade, pl. 4, n° 7, p. 386. = Idem, Nouvelles recherches, atlas, pl. 25, n° 7. — 1346.

Deux monnaies des deux Louis, comtes de Charenton, que l'on ne peut pas attribuer avec certitude à l'un plutôt qu'à l'autre. Louis I^{er} mourut en 1268, Louis II, en 1346. Partie d'une pl. in-4 en haut. Tobiesen Duby, Monnoies des barons, pl. 72, n^{os} 2, 3. — 1346 ?

1347.

Trois monnaies de Louis de Bavière, empereur, mari de Marguerite II, comte et comtesse de Hainaut. Partie d'une pl. lithogr., in-4 en haut. Chalon, Recherches sur les Monnaies des comtes de Hainaut, pl. 12, n^{os} 91, 92, 93, p. 70. — Octobre 21.

Monnaie du même, comte de Hainaut, dont l'attribution au Hainaut est douteuse. Petite pl. Idem, Suppléments, p. xxix.

Vies des trois Maries, en vers. Manuscrit sur vélin, du xiv^e siècle, petit in-fol., veau marbré. Bibliothèque impériale, Manuscrits, ancien fonds français, n° 7582. Ce volume contient : — 1347.

Quelques miniatures représentant des sujets de l'Histoire Sainte. Petites pièces, dans le texte.

Ces miniatures sont peu importantes, tant pour le travail que pour ce qu'elles représentent. La conservation est médiocre.

Une mention à la fin du volume porte la date de 1347.

1347. Bas-relief du tombeau de Bernard Brun ou le Brun, évêque de Noyon, représentant sainte Valérie qui présente sa tête à saint Martial, de la cathédrale de Limoges, du xive siècle. Pl. in-4 en haut. Mémoires de la Société des antiquaires de l'Ouest, l'abbé Texier, 1842, pl. 6, p. 210.

Mitre de Jean Ier de Marigny, évêque de Beauvais, puis archevêque de Rouen, du temps où il occupait ce premier siége. Partie d'une pl. in-fol. en larg., lith. Mémoires de la Société des antiquaires de Normandie, A. Le Prevost, 1827-1828, pl. 2, nos 2, 3, p. 470.

Tombe de Marguerite, fille Michiel le Sayne, morte 1347, Jannete la Sainesse, fille Mich. le Sayne, morte 1349, au milieu du chapitre des Jacobins de Chaalons. Dessin grand in-4, Recueil Gaignières à Oxford, t. XIII, f. 50.

Sceau de Jeanne, fille aînée de Philippe V, duchesse de Bourgogne, femme de Eudes IV, duc de Bourgogne. Partie d'une pl. in-fol. en haut. Trésor de numismatique et de glyptique, Sceaux des grands feudataires de la couronne de France, pl. 14, n° 2.

Sceau de Jean, seigneur de Til et de Marigny, connétable de Bourgogne, à un acte de cette année. Partie d'une pl. in-fol. en haut. Plancher, Histoire de Bourgogne, t. II, à la page 524, 6e planche.

Sceau de l'abbé de Saint-Benigne de Dijon, à un acte de cette année. Partie d'une pl. in-fol. en haut. Plancher, Histoire de Bourgogne, t. II, à la page 524, 6e planche.

Sceau de la ville de Montauban. Partie d'une pl. in-8 en haut. Pl. 142, n° 2. Revue archéologique, A. Leleux, 1850, Chaudruc de Chazannes, à la page 202. 1347.

Sceau de Robert Bertrand, VII^e du nom, sire et baron de Briquebec, maréchal de France. Partie d'une pl. in-fol. en haut. Trésor de numismatique et de glyptique, Sceaux des communes, communautés, évêques, abbés et barons, pl. 10, n° 8. 1347 ?

1348.

Tombeau de Guillaume V de Chanac, en marbre blanc et noir, dans le milieu de la chapelle de l'infirmerie, à l'abbaye Saint-Victor de Paris. Dessin in-8, Recueil Gaignières à Oxford, t. II, f. 77. = Partie d'une pl. in-8 en haut. Al. Lenoir, Musée des monuments français, t. II, pl. 67, n° 50. = Au Musée de Versailles, n° 278. Mai 3.

> Guillaume de Chanac fut le quatre-vingt-septième évêque de Paris, et il cessa d'occuper ce siége le 27 novembre 1342. Depuis, il fonda à Paris un collége nommé de Pompadour ou de Saint-Michel, et il y mourut le 3 mai 1348, âgé d'environ cent ans.

Figure de Blanche de Bourgogne, comtesse de Savoie, à côté de Jeanne de Savoie, duchesse de Bretagne, sa fille, morte le 29 juin 1344, sur leur tombeau, dans l'église des Cordeliers de Dijon. Partie d'une pl. in-fol. en haut. Plancher, Histoire de Bourgogne, t. II, à la page 238. Juillet 18.

> Ce tombeau fut détruit en 1650 par la chute d'une voûte.

Tombe de Pareiste, fille de Pierre Lieuville, en pierre, devant la chapelle de Rouville, dans l'église de l'ab- Août 8.

1348.
Août 8.
baye de Bonport. Dessin in-8, Recueil Gaignières à Oxford, t. V, f. 131.

Septemb. 12. Figure de Jeanne de Bourgogne, première femme de Philippe VI de Valois, en marbre blanc, sur son tombeau de marbre noir, à main gauche du grand autel de l'église de Saint-Denis. Dessin in-fol. en haut. Gaignières, t. III, 34. = Partie d'une pl. in-fol. en larg. Montfaucon, t. II, pl. 49, n° 3. = Partie d'une pl. in-fol. magno en haut. Al. Lenoir, Monuments des arts libéraux, etc., pl. 33; p. 39. = Partie d'une pl. in-fol. magno en haut. Idem, pl. 34, où il est porté Navarre au lieu de Bourgogne, p. 39.

Sceau de la même. Partie d'une pl. in-fol. en haut. Trésor de numismatique et de glyptique, Sceaux des rois et reines de France, pl. 8, n° 2.

Jetoir attribué à la même. Partie d'une pl. in-8 en haut. Revue numismatique, 1848, H. Hucher, pl. 16, n° 9, p. 366.

Jeton de la chambre aux deniers de la reine de France, que l'on peut attribuer à Jeanne de Bourgogne, femme de Philippe V le Long, morte en 1329, ou à Jeanne de Bourgogne, femme de Philippe VI de Valois, morte en 1348. Partie d'une pl. in-8 en haut. Revue numismatique, 1849, J. Rouyer, pl. 14, n° 4, p. 453.

Octobre 26. Tombe de Girart de Buchy, en pierre, en travers, dans la première chapelle, à gauche, dans l'église de la Mercy de Paris. Dessin in-8, Recueil Gaignières à Oxford, t. II, f. 46.

1348. La Legende des saints, translatée en françois, par Jehan

de Vignay. Manuscrit sur vélin, in-fol. magno, maroquin rouge, Bibliothèque impériale, Manuscrits, ancien fonds français, n° 6888, ancien n° 81. Ce volume contient : 1348.

Un grand nombre de miniatures représentant des sujets relatifs à la vie des saints. Pièces de diverses grandeurs, dans le texte.

Ces miniatures, d'un bon travail pour le temps où elles ont été peintes, offrent des détails à remarquer sous le rapport des vêtements, des arrangements intérieurs et des usages. La conservation est belle.

Une mention placée au commencement et à la fin du volume porte qu'il a été escrit en françois pour Richart de Monbaston, libraire de Paris en 1348.

—

Sceau d'un parlement réuni à cette époque, auquel assistèrent le roi de Naples, le Dauphin et d'autres princes. Pl. in-12 carrée.

Cette estampe est jointe à des conjectures sur ce sceau, par Secousse. Histoire et Mémoires de l'Académie des inscriptions et belles-lettres, Histoire, t. XVIII, p. 330, au commencement du texte.

Le P. Ménestrier a donné une explication de ce sceau. Traité sur l'origine des ornements des armoiries, p. 433, et Recherches du blazon, t. II, p. 268.

Il en parle aussi : Mémoires de Trévoux, décembre 1703.

Figure de Philipes le Blanc, sur sa tombe, dans le cloître de l'abbaye de Saint-Ouen de Rouen. Dessin in-fol. en haut. Gaignières, t. III, 69. = Dessin grand in-8, Recueil Gaignières à Oxford, t. IV, f. 29.

Figure de Pierre d'Herbice, bourgeois de Troyes, sur sa tombe, dans l'église collégiale de Saint-Urbain de

1348. Troyes. Pl. in-fol. en haut. Willemin, pl. 124. = Pl. in-4 en haut. color. Comte de Viel Castel, pl. 227, texte....

Tombeau de Pierre d'Erbice, jadis bourgeois de Troyes, dans l'église de Saint-Urbain au Mans. Partie d'une pl. in-4 en haut. Félix de Vigne, vade-mecum du peintre, t. II, pl. 46.

Quatre monnaies de Marie de Blois, duchesse régente de Lorraine, dont une peut être postérieure au temps de sa régence. Partie de deux pl. lithogr. in-4. en haut. De Saulcy, Recherches sur les monnaies des ducs héréditaires de Lorraine, pl. 5, nos 13 à 15; pl. 6, n° 1.

Monnaie de la même. Partie d'une pl. in-8 en haut. Mémoires de l'Académie nationale de Metz, 1850-1851, 32° année, n° 5, à la page 168.

Sceau de Geoffroy, abbé de Saint-Martin d'Autun. Petite pl. grav. sur bois. Bulliot, Essai historique sur l'abbaye de Saint-Martin d'Autun, Chartes et pièces justificatives, dans le texte, à la page 213.

Nielle représentant le portrait de Laura, en buste, de face, la figure vue de trois quarts, un peu tournée vers la droite. On y lit : L<small>AU</small> <small>RA</small>. Petite pièce en larg., du cabinet Malaspina. Duchesne aîné, Essai sur les nielles, n° 343.

> Laura de Noves, née près d'Avignon en 1308, fut mariée à Hugues de Sade. Belle, gracieuse, spirituelle, vertueuse, elle attirait tous les cœurs. F. Pétrarque la vit, pour la première fois, en 1327, et il conçut pour elle une violente passion, qui dura jusqu'après la mort de celle qui l'avait inspirée; il la célébra dans ses poésies. La belle Laura mourut en 1348.

Laura, qui fut aimée de Pétrarque, en buste, vue de trois quarts et tournée vers la droite. On lit autour de l'ovale qui renferme le portrait : LAURA DEL PETRARCA, et en bas, dans un rond : *Alla virtuosissima S. Laura Terracina Napolitana.* Grav. par Enea Vico, sans son nom. Pl. in-12 en haut. Adam Bartsch, t. XV, p. 332. — 1348.

Monnaie de Gautier Ier, de Brienne, duc d'Athènes. Partie d'une pl. in-8 en haut. Lettres du baron Marchant, pl. 7, n° 1, p. 68.

Monnaie d'André de Chauvigny, IIe du nom, vicomte de Brosse. Partie d'une pl. in-4 en haut. Tobiesen Duby, Monnoies des barons, pl. 71. — 1348?

Monnaie du même. Partie d'une pl. in-8 en haut. Revue numismatique, 1845, E. Cartier, pl. 20, 2e partie, n° 3, p. 379.

> Suivant Duby, André de Chauvigny II vivait encore en 1348.

1349.

Monnaie que l'on peut attribuer à Henri IV d'Apremont, évêque de Verdun. Partie d'une pl. in-4 en haut. Tobiesen Duby, Monnoies des barons, pl. 12, n° 3. — Janvier 5.

Médaille d'or représentant le buste de Philippe VI, roi de France, et au revers celui de Blanche de Navarre, qu'il épousa en secondes noces le 29 janvier 1349. Partie d'une pl. in-4 en haut. Tobiesen Duby, Pièces obsidionales, — Récréations numismatiques, pl. 2, n° 5. — Janvier 29.

> Blanche, seconde femme de Philippe VI, n'était pas Blanche

1349.
Janvier 29.

de Navarre; elle était fille de Philippe, comte d'Évreux, et de Jeanne de Navarre.

Le mariage eut lieu le 29 janvier 1349. Elle mourut en 1398.

Ce médaillon doit avoir été fait à une époque fort postérieure.

Médaille de Philippe VI de Valois. Rev. Blanche de Navarre. Partie d'une pl. in-fol. en haut. Trésor de numismatique et de glyptique, Médailles françaises, première partie, pl. 1, n° 3.

Cette médaille paraît être du commencement du xvi° siècle, et avoir fait partie d'une suite de portraits des rois de France, dont il reste peu de pièces. Je ne la cite que pour ne pas l'exclure de celles données dans ce Recueil.

Cette médaille est sans doute la même que la précédente.

Juillet 16. Deux sceaux d'Humbert II, dauphin de Viennois. Partie d'une pl. in-fol. en haut. Histoire de Dauphiné (Valbonnais), t. I, pl. 2, n°ˢ 18, 19.

Ces deux sceaux sont mal indiqués sur la planche. Le grand sceau est n°ˢ 17 et 19; le petit, 18.

Humbert II fit au roi de France, le 16 juillet 1349, cession de tous ses états en faveur de Charles, fils de Jean, duc de Normandie, depuis le roi Jean. Le lendemain, il prit l'habit de Saint-Dominique, devint patriarche d'Alexandrie, évêque de Paris, et mourut le 22 mai 1355. Voir à cette date.

Sceau du même. Partie d'une pl. in-fol. en haut. Trésor de numismatique et de glyptique, Sceaux des grands feudataires de la couronne de France, pl. 25, n° 3.

Sceau du même. Partie d'une pl. in-fol. en haut. Idem, pl. 25, n° 4.

Sceau du même, à une charte de 1343. Partie d'une pl. in-fol. en haut. Idem, Sceaux des communes, communautés, évêques, abbés et barons, pl. 22, n° 3.

Six monnaies du même. Partie d'une pl. in-4 en haut. Tobiesen Duby, Monnoies des barons, pl. 22, n^{os} 8 à 13.

1349.
Juillet 16.

Six monnaies du même. Partie d'une pl. in-4 en haut. Saint-Vincens, Monnaies des comtes de Provence, pl. 1, n^{os} 6 à 11.

Monnaie du même. Partie d'une pl. in-fol. en haut. Trésor de numismatique et de glyptique, Histoire par les monuments de l'art monétaire chez les modernes, pl. 20, n° 1.

Monnaie du même. Partie d'une pl. in-8 en haut. Revue numismatique, 1844, Requien, pl. 5, n° 1, p. 120.

Seize monnaies du même. Deux pl. in-4 en haut. Morin, Numismatique féodale du Dauphiné, pl. 8, n^{os} 1 à 8; pl. 9, n^{os} 1 à 8, p. 73 et suiv.

Tombeau de Jeanne, reine de Navarre, comtesse d'Évreux, fille de Louis X Hutin, à l'abbaye de Saint-Denis. Pl. in-8 en haut. grav. sur bois. Rabel, les Antiquitez et Singularitez de Paris. Dans le texte, fol. 40. = Même pl. Du Breul, les Antiquitez et choses plus remarquables de Paris, fol. 66 verso, dans le texte. = Dessin in-fol. en haut. Gaignières, t. III, 39. = Dessin in-8. Recueil Gaignières à Oxford, t. I, f. 20. = Partie d'une pl. in-fol. en haut. Montfaucon, t. II, pl. 50, n° 3. = Partie d'une pl. in-8 en haut. Al. Lenoir. Musée des monuments français, t. II, pl. 67, n° 51. = Moulage en plâtre, Musée de Versailles, n° 2118.

Octobre 6.

Portrait de la même, d'après un tableau peint sur bois

1349.
Octobre 6.

derrière l'autel de la chapelle de Saint-Hippolyte dans l'église de l'abbaye de Saint-Denis. Miniature in-fol. en haut. Gaignières, t. III, 91. = Partie d'une pl. in-fol. en larg. Montfaucon, t. II, pl. 55, n° 6.

Figure de la même, auprès de son mari, sur leur tombeau de marbre noir au milieu du chœur des Jacobins de Paris, où son cœur fut placé. Dessin in-fol. en haut. Gaignières, t. III, 40. = Partie d'une pl. in-fol. en haut. Montfaucon, t. II, pl. 50, n° 4. = Partie d'une pl. in-4 en haut. Millin, Antiquités nationales, t. IV, n° xxxix, p. 8, n° 5.

Figure de princesse inconnue, dans l'église de Saint-Denis. Partie d'une pl. in-8 en haut. Guilhermy, Monographie — de Saint-Denis, à la page 267.

<blockquote>Le texte ne parle pas de cette statue. C'est peut-être Jeanne de France, fille de Louis X, mariée à Philippe III, roi de Navarre et comte d'Évreux. Musée des Monuments français, n° 51.

La description est diverse de la statue.</blockquote>

Novemb. 18. Tombe de Sthephanus Condam, abbas sacri portus alias de Bardello, dans la chapelle de la Vierge de l'église des Bernardins de Paris. Dessin grand in-8. Recueil Gaignières à Oxford, t. XI, f. 53.

Novemb. 29. Sceau de Henri de Brabant, duc de Limbourg, seigneur de Malines, fils puîné de Jean III, duc de Brabant, et de Marie d'Évreux. Partie d'une pl. in-fol. en haut. Trésor de numismatique et de glyptique, Sceaux des grands feudataires de la couronne de France, pl. 9, n° 6.

Décemb. 17. Tombe de Johannes de Sinemura, en pierre plate, dans la chapelle de Saint-Michel qui est à Notre-Dame de

Paris, à gauche du chœur. Elle est du costé de l'épistre au bas du marchepied. Dessin grand in-8. Recueil Gaignières à Oxford, t. IX, f. 128.

1349.
Décemb. 17.

Sceau de Jean, duc de Normandie, fils de Philippe VI, depuis le roi Jean. Partie d'une pl. in-fol. en haut. Histoire de Dauphiné (Valbonnais), t. I, pl. 5, n° 5.

1349.

Deux sceaux de Charles de France, fils du roi Jean, depuis Charles V, premier dauphin de Viennois. Partie d'une pl. in-fol. en haut. Idem, t. I, pl. 2, n°s 21, 22.

> Le n° 22 annoncé dans le texte n'est pas gravé.
> Charles de France fut mis en possession du titre de dauphin de Viennois le 16 juillet 1349. Voir à cette date.

Figure de Marie, femme de Girard Le Saine, escuyer seigneur de Lestrée, sur sa tombe auprès de son mari, mort le 16 mai 1377, sur leur tombeau dans la chapelle des Jacobins de Chaalons. Dessin in-fol. en haut. Gaignières, t. IV, 37. = Dessin in-4. Recueil Gaignières à Oxford, t. XIII, f. 46.

Figure de Jeanette Le Sayne, fille de Michel Le Sayne, sur sa tombe, avec une de ses sœurs, au milieu du chapitre des Jacobins de Chaalons. Dessin in-fol. en haut. Gaignières, t. III, 61.

Tombe de Petrus ala Plomee de Carnoto hujus monasterii abbas, en pierre, à costé gauche du grand autel dans le chœur de l'église de l'abbaye de S. Père de Chartres. Dessin in-8. Recueil Gaignières à Oxford, t. XIV, f. 51.

Tombe de Guillaume abbas, en quarreaux, la seconde de la première rangée au fonds du chapitre de l'ab-

1349 ?

1349 ? baye de Jumiéges. Dessin in-8. Recueil Gaignières à Oxford, t. V, f. 39.

Cloche de Diemeringen en Alsace. Pl. in-8 en haut. Bulletin du comité de la langue de l'histoire et des arts de la France, t. I, à la page 559. Texte, p. 554.

1350.

Janvier. Sceau de Jean de Flandres, premier comte de Namur de ce nom, fils aîné du second lit de Guy de Dampierre, comte de Flandres, et d'Isabelle de Luxembourg, comtesse de Namur. Partie d'une pl. in-fol. en haut. Trésor de numismatique et de glyptique, Sceaux des grands feudataires de la couronne de France, pl. 9, n° 3.

Août 17. Tombe de Jean II de Chissé, évêque de Grenoble, en pierre, à gauche le long des chaires vers les marches de l'autel dans le chœur de l'église des Chartreux de Paris. Dessin grand in-8. Recueil Gaignières à Oxford, t. XI, f. 91.

Août 22. Sceau de Jean, fils aîné de Philippe VI et de Jeanne de Bourgogne, duc de Normandie et de Guienne, comte d'Anjou et du Maine, qui succéda à son père sous le nom de Jean II en 1350, et contre-sceau. Partie d'une pl. in-fol. en haut. Trésor de numismatique et de glyptique, Sceaux des grands feudataires de la couronne de France, pl. 3, n° 1.

Peinture représentant l'enterrement, à l'abbaye de Saint-Denis, de Philippe VI de Valois, qui paraît avoir fait partie d'un manuscrit à miniatures. Dessin in-4. Recueil Gaignières à Oxford, t. II, f. 41.

Le corps de Philippe VI fut enterré à Saint-Denis; son

cœur fut porté à la chartreuse de Bourgfontaine, et ses en-trailles aux Jacobins de Paris.

1350.
Août 22.

Tombeau de Philippe VI de Valois, à l'abbaye de Saint-Denis. Pl. in-8 en haut. grav. sur bois. Rabel, les Antiquitez et Singularitez de Paris, fol. 53, dans le texte. = Même planche. Du Breul, les Antiquitez et choses plus remarquables de Paris, fol. 74. Dans le texte. = Dessin in-fol. en haut. Gaignières, t. III, 33. = Dessin in-8. Recueil Gaignières à Oxford, t. II, f. 40. = Partie d'une pl. in-fol. en haut. Montfaucon, t. II, pl. 48, n° 2. = Partie d'une pl. in-8 en haut. Al. Lenoir, Musée des monuments français, t. II, pl. 67, n° 52. = Partie d'une pl. in-fol. magno en haut. Al. Lenoir, Monuments des arts libéraux, etc., pl. 33, p. 39.

Tombeau avec la statue de Philippe VI de Valois, dans lequel fut placé son cœur, au couvent des Jacobins de la rue Saint-Jacques à Paris. Pl. in-8 en haut. grav. sur bois. Rabel, les Antiquitez et Singularitez de Paris, fol. 88, dans le texte. = Même pl. Du Breul, les Antiquitez et choses plus remarquables de Paris, fol. 254, dans le texte. = Partie d'une pl. in-4 en haut. Millin, Antiq. nationales, t. IV, n° xxxix, pl. 6, n° 3. = Idem, Musée de Versailles, n° 275.

Buste du même. Tableau sur bois, du temps. Partie d'une pl. in-fol. en haut. Montfaucon, t. II, pl. 48, n° 1.

Portrait attribué à Philippe IV le Bel, ou à Philippe VI de Valois, peint sur un panneau de cœur de chêne recouvert d'un enduit blanc émollé, à l'encaustique et au vernis, dans la sacristie de l'église de l'abbaye

1350.
Août 22.

de Bourg-Fontaine en Valois, près de la Ferté-Milon. Copie par Albrier. Musée de Versailles, n° 3902.

Ce portrait paraît devoir être attribué soit à Philippe IV, soit à Philippe VI.

Philippe IV avait été le bienfaiteur et le restaurateur de l'abbaye de Bourg-Fontaine.

Le cœur de Philippe VI fut déposé dans cette abbaye.

Alexandre Lenoir a donné ce portrait comme étant celui de Philippe IV le Bel tenant son lit de justice, mais d'une manière inexacte. (Musée des monum. français t. VIII, pl. 254). Voir à l'année 1301.

Je place à Philippe VI cette copie, probablement exacte, du portrait de Bourg-Fontaine.

Figure de Philippe VI de Valois, d'après les monuments du temps. Pl. ovale in-12 en haut. grav. sur bois. Du Tillet, Recueil des roys de France, p. 201, dans le texte.

Statue équestre du même, dans l'église de Notre-Dame de Paris, contre le pilier de la nef, devant la chapelle de Notre-Dame. Dessin in-fol. color. en haut. Gaignières, t. III, 31. = Partie d'une pl. in-fol. en larg. Montfaucon, t. II, pl. 49, n° 1. = Pl. in-8 en haut. Ph. Le Bas, Dictionnaire encyclopédique de la France, pl. 350. = Partie d'une pl. in-fol. en haut. Seroux d'Agincourt, Histoire de l'art, etc., Sculpture, pl. XXIX, n° 35, t. II, d., p. 59. Partie d'une pl. in-4° en larg. color. Comte de Viel Castel, pl. 223, texte.... = Partie d'une pl. in-fol. magno en haut. Al. Lenoir, Monuments des arts libéraux, etc., pl. 33, p. 39. = Pl. in-4 en haut. grav. sur bois. Lacroix, le Moyen âge et la Renaissance, t. III, Vie privée, 13, dans le texte.

Les opinions ont été diverses relativement à cette statue.

Quelques auteurs l'ont attribuée à Philippe IV le Bel, qui l'aurait fait placer dans l'église de Notre-Dame de Paris, en mémoire de la bataille de Mons-en-Puelle du 18 août 1304, mais le plus grand nombre des auteurs l'ont donnée à Philippe VI de Valois, comme ayant été placée dans l'église de Notre-Dame de Paris en mémoire de la bataille de Mont-Cassel du 22 août 1328. C'est cette opinion que je crois devoir adopter. Voir aux années 1304, 1314 et 1328.

1350.
Août 22.

Voir aussi les opuscules ci-après :

Dissertation de M. de Saint-Foix, au sujet de la statue équestre d'un de nos rois qui est dans l'église de Notre-Dame de Paris. Mercure de France, 1763, janvier, p. 73 et suiv. = Lettre de M. le président Henault, au sujet de la dissertation de M. de Saint-Foix, sur la statue équestre qui est à Notre-Dame de Paris, et lettre d'un anonyme à ce sujet. Mercure de France, 1763, avril, p. 73 et suiv. = Dissertation du R. P. M. Texte D. sur une médaille de Philippe VI, roy de France, qui a pour legende : Vota mea Domino reddam. Mercure de France, 1742, août, p. 1765.

Sceau et contre-sceau de Philippe de Valois. Petites pl. grav. sur bois, tirées sur partie d'une feuille in-4. Hautin, fol. 65.

Sceau et contre-sceau du même. Partie d'une pl. in-fol. en haut. Wree, la Généalogie des comtes de Flandre, p. 43 b, Preuves, p. 276.

Sceau du même. Partie d'une pl. in-fol. en haut. Trésor de numismatique et de glyptique, Sceaux des grands feudataires de la couronne de France, pl. 5, n° 1.

Sceau du même. Partie d'une pl. in-fol. en haut. Trésor, etc., Sceaux des rois et reines de France, pl. 8, n° 1.

1350.
Août 22.

Vingt-quatre monnaies du même. Petites pl. grav. sur bois, tirées sur partie d'une feuille et cinq feuilles in-4. Hautin, fol. 65, 67, 69, 71, 73, 75.

Monnaie du même. Petite pl. grav. sur bois. Ordonnance, etc., Anvers, 1633, feuillet B. 2.

Monnaie du même. Idem, idem, feuillet D. 5.

Deux monnaies d'or attribuées au même. Petite pl. Tristan, Traicté du lis, à la page 74, dans le texte.

Dix monnaies du même. Partie d'une pl. in-fol. en haut. Du Cange, Glossarium, 1678, t. II, 2, p. 617, 618, dans le texte. = Idem, 1733, t. IV, p. 912, nos 13 à 22.

Neuf monnaies du même. Partie d'une pl. in-fol. en haut. Du Cange, Glossarium, 1678, t. II, 2, p. 633, 634, dans le texte. = Idem, 1733, t. IV, p. 940, nos 10 à 18.

Vingt-sept monnaies du même. Trois pl. dont deux in-4 en larg. et une in-4 carrée. Le Blanc, pl. 242-244 *a* et 244 *b*, aux p. 242 et 244.

Deux monnaies du même. Dessin, feuille in-fol., supplément à Le Blanc, manuscrit de la bibliothèque de l'Arsenal, f. 11.

Monnaie du même. Partie d'une pl. in-fol. en haut. grav. sur bois, n° 10. Muratori, Antiquitates italicæ, etc., t. II, aux p. 761, 762, dans le texte.

Monnaie du même. Partie d'une pl. in-4 en haut. grav. sur bois. Argelati, t. I, pl. 81, n° 10.

Monnaie du même. Partie d'une pl. lithogr. in-8 en haut., n° 7. Mémoires de la Société d'émulation de Cambrai, E. Tordeux, 1833, p. 202.

Dix monnaies du même. Partie d'une pl. in-fol. en haut. Trésor de numismatique et de glyptique, Histoire par les monuments de l'art monétaire chez les modernes, pl. 2, n°ˢ 2 à 11.

1350.
Août 22.

Monnaie que l'on peut attribuer au même. Partie d'une pl. lithogr. in-8 en haut. Revue du Nord, Brun-Lavainne, t. I, pl. 3, n° 7, p. 23.

Monnaie du même. Partie d'une pl. in-4 en haut. Conbrouse, t. III, pl. 54 ter, n° 8.

> Le catalogue à la fin du volume ne fait pas mention de cette planche.

Monnaie du même. Partie d'une pl. in-4 en haut. Conbrouse, t. III, pl. 55. = Reproduite, t. IV, pl. sans numéro.

Six monnaies du même. Deux pl. in-4 en haut. Conbrouse, t. III, pl. 56, 57.

Deux monnaies du même. Deux pl. in-4 en haut. Conbrouse, t. IV, pl. 188, 189.

Vingt et une monnaies du même. Parties de deux pl. in-4 en haut. Du Cange, Glossarium, 1840, t. IV, pl. 8, n°ˢ 1 à 10, et pl. 9, n°ˢ 1 à 11.

Monnaie du même, frappée par Louis de Savoie, seigneur de Vaud, II° du nom. Partie d'une pl. lithogr. in-8 en haut. Revue numismatique, 1842, E. Cartier, pl. 24, n° 4, p. 444.

Deux monnaies du même. Parties de deux pl. in-8 en haut. Revue de la Numismatique belge, C. Piot, t. IV, pl. 17, 18, n°ˢ 12, 14, p. 395, 396.

1350.
Août 22.

Vingt-huit monnaies du même. Partie de planche et deux pl. in-8 en haut. Berry, Études, etc., pl. 32, n°⁵ 5 à 18; pl. 33, n°⁵ 1 à 8; pl. 34, n°⁵ 1 à 6; t. II, p. 12 à 55.

JEAN (I ou II) LE BON,

1350.

On a vu, à l'époque de la mort de Louis X, en 1316, que son fils Jean, né posthume le 13 novembre, et qui ne vécut que six jours, n'a pas été mis au nombre des rois de France.

Cependant quelques historiens le nomment Jean Ier, et désignent conséquemment le fils de Philippe VI de Valois sous le nom de Jean II.

Les auteurs de l'Art de vérifier les dates ont adopté ces désignations.

Mais la plupart des historiens donnent seulement au fils de Philippe VI le nom de roi Jean.

Sceau de Godefroy de Brabant, seigneur d'Arschot, puis duc de Limbourg, fils de Jean, IIIe du nom, duc de Brabant et de Marie d'Évreux. Partie d'une pl. in-fol. en haut. Trésor de numismatique et de glyptique, Sceaux des grands feudataires de la couronne de France, pl. 9, n° 7.

Portraits de Grégoire de Ferrières et de Oudard de Hiancourt, chanoines et bienfaiteurs de l'église de Saint-Quentin. Ils sont représentés à genoux, faisant leurs dévotions à une image de saint Quentin que l'on martyrise, placée au-dessus. Peinture dans l'église de Saint-Quentin, pl. lithogr. in-4 en haut., Archives de Picardie, t. I, à la page 270.

1350. Sceau de la prévôté de Meullent (Meulan), collection de M. Levrier, à Meulan. Partie d'une pl. in-4 en larg. Millin, Antiquités nationales, t. IV, n° XLIX, pl. 4, n°ˢ 6, 7.

Sceau de la trésorerie de Langres. Petite pl. grav. sur bois. Société de sphragistique, comte G. de Soultrait, t. II, p. 177, dans le texte.

Sceau et contre-sceau d'Eudes IV, duc de Bourgogne. Partie d'une pl. in-fol. en haut. Wree, la Généalogie des comtes de Flandre, p. 22 *b*, Preuves, p. 184.

Sceau et contre-sceau du même. Partie d'une pl. in-fol. en haut. Idem, p. 49 *b*, Preuves, p. 312.

Sceau du même, et contre-scel, à un acte de cette année. Partie d'une pl. in-fol. en haut. Plancher, Histoire de Bourgogne, t. II, à la page 524, 6ᵉ planche.

Sceau du même. Partie d'une pl. in-4 en haut. (de Migieu), Recueil des sceaux du moyen âge, pl. 4, n° 5.

Sceau du même, comte palatin d'Artois et de Châlon, sire de Salins et roi titulaire de Thessalonique. Partie d'une pl. in-fol. en haut. Trésor de numismatique et de glyptique, Sceaux des grands feudataires de la couronne de France, pl. 14, n° 1.

Quatre monnaies du même. Partie d'une pl. in-4 en haut. Tobiesen Duby, Monnoies des barons, pl. 50, n°ˢ 2 à 5.

Monnaie que l'on peut attribuer au même. Partie d'une pl. in-4 en haut. Idem, Supplément, pl. 6, n° 7.

Monnaie du même. Partie d'une pl. in-8 en haut. Mader, t. V, n° 18, p. 26.

1350.

Deux monnaies du même. Partie d'une pl. lithogr., in-8 en haut. Revue numismatique, 1841, E. Cartier, pl. 19, n°os 4, 5, p. 362 (texte, pl. 18 par erreur.)

Monnaie du même. Partie d'une pl. lithogr., in-8 en haut. Revue numismatique, 1842, E. Cartier, pl. 24, n° 6, p. 445.

Monnaie du même. Partie d'une pl. lithogr., in-8 en haut. Revue numismatique, 1843, Anatole Barthélemy, pl. 4, n° 3, p. 42.

Monnaie que l'on peut attribuer au même, frappée à Autun. Petite pl. grav. sur bois. Mémoires de la Société éduenne, 1845, le docteur Loydreau, p. 64, dans le texte.

Monnaie frappée par le chapitre d'Autun, sous Eudes IV. Petite pl. Edme Thomas, Histoire de l'antique cité d'Autun, p. 354, dans le texte.

Monnaie de Eudes IV, duc de Bourgogne. Petite pl. grav. sur bois. Revue numismatique, 1847, A. Barthélemy, p. 300, dans le texte.

> Publiée comme étant d'Autun, dans les Mémoires de la Société éduenne, 1845.

Vingt-cinq monnaies du même. Pl. et partie d'une autre lithogr., in-4 en haut. Barthélemy, Essai sur les monnaies des ducs de Bourgogne, pl. 3, n°os 1 à 15, pl. 4, n°os 1 à 10.

Deux monnaies du même. Partie d'une pl. in-4 en haut Poey d'Avant, pl. 19, n°os 11, 12, p. 296.

1350. Tombe de Reginaldus de Flere, abbas, en pierre, au pied du grand autel, dans le chœur de l'abbaye de Montiemeuf de Poitiers. Dessin in-8, Recueil Gaignières à Orford, t. VII, f. 136.

Jetoir de la chambre aux deniers du Mans sous Philippe de Valois. Partie d'une pl. in-8 en haut. Revue numismatique, 1848, H. Hucher, pl. 16, n° 5, p. 374.

Monnaie de Louis de Savoie, baron de Vaud, II° du nom. Partie d'une pl. lithogr., in-8 en haut. Idem, 1838, le marquis de Pina, pl. 7, n° 10, p. 130.

1350 ? Cy comence Bible hystorians ou les hystoires éscolastres (de Pierre Comestor), traduites en françois. Manuscrit sur vélin, in-fol. Bibliothèque de l'École de médecine de Montpellier, n° 49. — Catalogue général des manuscrits des Bibliothèques des départements, t. I, p. 306. Ce manuscrit contient :

Des miniatures représentant divers sujets.

La legende dorée, translate de latin en françois, à la requete de tres puissant et noble dame madame Jēhne de Bourgongne, royne de France, par Jean de Viguay. Manuscrit sur vélin du xiv° siècle, in-fol., 2 volumes, maroquin rouge. Bibliothèque impériale, Manuscrits, fonds Colbert, 668, 669, Regius, 7020[1.A], 7020[1.B]. Cet ouvrage contient :

Miniature représentant Dieu le Père entouré d'anges; au-dessous, trois rangées de saints. Pièce petit in-4 en haut.; au-dessous le commencement du texte; le tout dans une bordure d'ornements, in-fol. en haut. Au feuillet 5 du 1ᵉʳ volume recto :

Quelques miniatures représentant des sujets des vies

des saints. Petites pièces en haut dans le texte des deux volumes. Quelques-unes ont été coupées et enlevées.

1350?

<small>Ces miniatures, de travail médiocre, offrent peu d'intérêt. La conservation n'est pas bonne.</small>

Exposition de six livres de la Cité de Dieu, in-4, 2 vol., veau. Manuscrit, Bibliothèque de Cambrai, n° 444. Ce manuscrit contient :

Des vignettes d'un dessin grossier. Mémoires de la Société d'émulation de Cambrai, 1829, p. 207.

Decretum Gratiani (cum glossis). Manuscrit sur vélin, in-fol. Bibliothèque de la ville de Montpellier, n° 34. — Catalogue général des Manuscrits des Bibliothèques des départements, t. I, p. 268. Ce manuscrit contient :

Ving-neuf miniatures représentant divers sujets et des lettres peintes.

<small>Ce manuscrit, exécuté en France, est incomplet et mutilé.</small>

Heures en latin. Manuscrit sur vélin, du xiv° siècle, in-4, maroquin rouge. Bibliothèque impériale, Manuscrits, ancien fonds latin, n° 1156 ᴬ. Cangé (?). Ce volume contient :

Vingt-quatre miniatures représentant des sujets relatifs aux saisons et les signes du zodiaque. Petites pièces en haut., dans le calendrier placé aux douze premiers feuillets.

Des miniatures représentant des sujets saints, les évangélistes, des sujets du Nouveau Testament, etc. Pièces in-12 en haut., dans le texte.

Deux portraits en bustes, probablement de princes de

1350 ? la maison d'Anjou; l'un d'eux avec un évêque, in-12 en haut., aux feuillets 61 recto et 81 verso.

> Toutes les pages de ce manuscrit sont entourées de riches bordures d'ornements avec figures, animaux, devises, etc.
>
> Les miniatures sont d'un travail très-fin, et précieusement exécutées. Elles offrent beaucoup d'intérêt par les sujets qu'elles représentent et des détails de vêtements, ajustements, arrangements intérieurs, etc. La conservation de ce précieux manuscrit est belle.
>
> Ces Heures ont appartenu à un roi de Naples, de Sicile et de Jérusalem de la deuxième branche d'Anjou. Malgré des armoiries fréquemment répétées et des dates rapportées dans le volume, il n'est pas possible de déterminer à quel prince ces Heures ont servi. Les dates vont de 1377 à 1446.
>
> Un résumé moderne de ce que ce manuscrit contient de remarquable au point de vue historique est placé en tête du volume.

Heures de la Sainte Croix de Notre-Dame, des morts, et autres, in-4, vélin, bois. Manuscrit, Bibliothèque de Cambrai, n° 88. Ce manuscrit contient :

Un grand nombre de lettres historiées, de figures enluminées et rehaussées d'or; initiales en or à chaque deuxième verset; figures grotesques sur beaucoup de pages. Mémoires de la Société d'émulation de Cambrai, 1829, p. 134.

Le pelerinage de la vie humaine (songe ou poeme allégorique composé en 1330, par Guillaume de Guilleville, moine de l'abbaye de Chaalis, ordre de Citeaux, né à Paris, en 1295). Manuscrit sur parchemin, petit in-fol. de 105 feuillets, Bibliothèque royale de Munich. Codices Gallici, in-fol., n° 30. Ce manuscrit contient :

Cent vingt-six dessins à l'encre, représentant divers sujets, la plupart d'un ou deux personnages, des

accessoires et ustensiles, etc., de diverses formes, très-petits, et placés dans le texte.

1350 ?

> Ces dessins m'ont semblé peu importants; cependant on peut y faire quelques remarques relatives aux costumes et aux usages de cette époque. La conservation du volume est médiocre.

Le trésor de Jean de Meun, en vers. Manuscrit sur parchemin, in-fol., veau marbré. Bibliothèque de l'Arsenal, Manuscrits français, belles-lettres, 204. Ce manuscrit contient :

Trois miniatures représentant des sujets relatifs à l'ouvrage, de diverses dimensions, dans le texte.

> Ces miniatures ont peu d'importance. La conservation est belle.

Recueil de moralités des philosophes. Manuscrit sur vélin, du XIVe siècle, petit in-fol., veau marbré. Bibliothèque impériale, Manuscrits, ancien fonds français, n° 7375. Ce volume contient :

Des miniatures en camaïeu, représentant un ou deux personnages, relatifs à cet ouvrage. Petites pièces, dans le texte.

> Miniatures offrant peu d'intérêt, tant sous le rapport du travail, que pour ce qu'elles représentent. La conservation est médiocre.
>
> Ce livre a appartenu à Pierre de Fontenoy, chevalier, seigneur de Rance, conseiller et maître d'ostel du Roy, avec indication de l'année 1393.

Traité des bains, en vers latins et français. Manuscrit sur vélin, de la moitié du XIVe siècle, in-fol., veau brun. Bibliothèque impériale, Manuscrits, ancien fonds français, n° 7471. Ce volume contient :

Trente-trois miniatures représentant des bains de di-

1350 ? verses espèces; quelques-unes sont seulement au trait sans être terminées; d'autres sont à peine ébauchées. Pièces de diverses grandeurs, sans bords, en hauteur.

 Ces miniatures sont fort curieuses. Leur conservation est médiocre, et même mauvaise pour quelques-unes.

Le livre du jeu des Eschez, translaté du latin en françois, par frère Jehan de Vignay, pour Jean de France, duc de Normandie, roi de France en 1350, fils aîné de Philippe VI de Valois. Manuscrit sur parchemin, petit in-fol. de 73 feuillets. Bibliothèque royale de Munich, Codices Gallici, in-fol., n° 26. Ce manuscrit contient :

Un dessin à l'encre, représentant l'auteur offrant son ouvrage au prince pour lequel il l'avait fait, vignette in-12 en larg. Au commencement de l'ouvrage, feuillet 1.

 Ce dessin offre peu d'intérêt; et je n'ai rien trouvé à citer dans ce volume, dont la conservation est médiocre.

Même titre. Manuscrit sur parchemin, petit in-fol. de 110 feuillets. Bibliothèque royale de Munich. Codices Gallici, in-fol., n° 27. Ce manuscrit contient :

Une miniature représentant deux joueurs d'échecs et trois autres personnages, vignette in-12 en larg. Au commencement de l'ouvrage, feuillet 1.

 Cette miniature offre une scène intéressante, et dont la représentation est rare à cette époque. Je n'ai pas remarqué, dans ce volume, d'autre particularité qui soit à citer ici. La conservation n'en est pas bonne, et il manque deux feuillets à la fin. La miniature est presque entièrement effacée.

L'art d'aimer et les remèdes d'amours d'Ovide, en vers provençales. Manuscrit sur vélin de la première moitié

du xiv⁰ siècle, in-fol. Bibliothèque royale de Dresde, anciens manuscrits français, O. 64. Ce volume contient :

1350

Deux initiales peintes représentant des personnages.

> Ce manuscrit et les deux miniatures m'ont paru offrir peu d'intérêt. La conservation est médiocre.

Roman de Merlin. Manuscrit sur vélin, du xiii⁰ siècle, in-fol., veau brun. Bibliothèque impériale, Manuscrits, fonds Saint-Germain des Prés, français, n° 1245. Ce volume contient :

Miniatures représentant des sujets relatifs à l'ouvrage. Petites pièces, dans le texte.

> De médiocre travail, ces miniatures offrent quelque intérêt pour les vêtements et armures. La conservation n'est pas bonne.

Le roman d'Agravain, première partie de Lancelot. Manuscrit sur vélin, du xiv⁰ siècle, in-fol. Bibliothèque impériale, Manuscrits, ancien fonds français, n° 6955. Ce volume contient :

Des miniatures représentant des combats, entrevues, faits divers, relatifs à ce roman, in-8 en larg.

> Ces miniatures offrent de l'intérêt sous le rapport des costumes et des armures. La conservation est bonne.
>
> La seconde partie de ce roman se trouve dans un autre manuscrit de la Bibliothèque impériale, n° 7520, ci-après.
>
> Ce manuscrit a appartenu aux comtes de Poitiers Saint-Vallier, et il a fait partie de l'ancienne bibliothèque du cardinal Mazarin, n° 31.

Le roman d'Agravain, seconde partie de Lancelot, Manuscrit sur vélin, du xiv⁰ siècle, petit in-fol., maroquin rouge. Bibliothèque impériale, Manuscrits, ancien fonds français, n° 7520. Ce volume contient :

Quelques lettres grises peintes représentant des sujets relatifs à ce roman.

1350?
Miniatures offrant peu d'intérêt. La conservation est médiocre.

La première partie de ce roman se trouve dans un autre manuscrit de la Bibliothèque impériale, n° 6985, ci-avant.

Le premier et le second livre du roman de Fauvel, en vers, et avec des parties de musique notée. Manuscrit sur vélin de la première moitié du xiv° siècle, in-fol. magno, maroquin rouge. Bibliothèque impériale, Manuscrits, ancien fonds français, n° 6812. Ce volume contient :

Un grand nombre de miniatures, ou plutôt de dessins coloriés, représentant des sujets divers et très-variés, sacrés, mystiques; des personnages moitié homme, moitié cheval, un âne devant l'autel, des repas, des concerts, des combats, un bain de femmes. Pièces de diverses grandeurs, dans la première partie du texte.

Ces dessins coloriés sont d'un travail remarquable, quoique peu terminé, et tracés avec vérité et énergie. On y trouve, avec beaucoup de choses singulières, des détails intéressants pour les costumes, les armes, les instruments de musique et autres accessoires. Leur conservation est bonne.

Le roman de la Rose ou lart damours est toute éclose, en vers. Manuscrit sar vélin, de la première moitié du xiv° siècle, in-fol., veau marbré. Bibliothèque impériale, Manuscrits, ancien fonds français, n° 7197. Ce volume contient :

Miniature représentant un personnage dans son lit, et deux autres. Pièce petit in-4 en larg., au feuillet 1, au commencement du texte :

Quelques miniatures représentant des sujets de l'ouvrage; compositions d'une ou deux figures. Petites pièces en larg., dans le texte.

De travail très-médiocre, ces miniatures offrent peu d'intérêt. La conservation est bonne. 1350 ?

Ce manuscrit provient de Fontainebleau, n° 1790. Ancien catalogue, n° 1480.

Trésor des histoires depuis la création du monde jusqu'au temps de Jean XXII. Manuscrit sur parchemin, in-fol. magno, veau brun. Bibliothèque de l'Arsenal, Manuscrits français, histoire 33 bis. Ce manuscrit contient :

Un très-grand nombre de miniatures représentant des sujets relatifs au texte de l'ouvrage; l'auteur offrant son livre à un roi de France, assis sous un dais fleurdelisé, faits de l'Ancien Testament, et autres; réunion, repas, scènes d'intérieur, de guerre et maritimes, couronnements, apparitions, martyres, exécutions, supplices. Pièces in-12 carrées, dans le texte. Ornementations.

Ces miniatures sont de travail fin et soigné. On y trouve un grand nombre de détails intéressants pour les vêtements, les meubles et beaucoup d'autres particularités.

La conservation est très-belle. Seulement, une miniature a été enlevée.

Les croniques de France. Ce sont les gñs croniques de fñce selõt ce q il sont 2 posees en léglise de saint Denis en France. Manuscrit sur vélin, du xiv° siècle, petit in-fol. vélin. Bibliothèque impériale, Manuscrits, fonds de Saint-Germain des Prés, français, n° 963. Ce volume contient :

Miniature en camaïeu divisée en quatre compartiments, représentant un débarquement, le siége d'une ville, la construction d'un édifice et des cavaliers. Pièce in-4 en larg. Au commencement du texte, feuillet 2 verso :

1350? Quelques miniatures, idem, représentant des sujets relatifs aux récits de l'ouvrage; couronnements, saint Louis lavant les pieds. Petites pièces, dans le texte. Lettres initiales peintes à ornements.

> Miniatures, d'un travail médiocre, qui offrent peu d'intérêt. La conservation est bonne.
>
> Le manuscrit se termine à la fin du règne de Philippe de Valois.
>
> Ce volume a appartenu à Tanneguy du Chastel et à Philippe Desportes, abbé de Thiron, 1601.

Les chroniques de saint Denis, finissant au trépas du roi Philippe, en retournant d'Arragon, in-fol. vélin, bois. Manuscrit, Bibliothèque de Cambrai, n° 622. Ce manuscrit contient :

Les portraits des rois de France dont il est question dans cet ouvrage, miniatures; Mémoires de la Société d'émulation de Cambrai, 1829, p. 249.

Chronique de France depuis le roi Philippe-Auguste, surnommé d'abord Dieu-donné en 1180, jusqu'à Philippe de Valois, en 1350. Manuscrit sur vélin, du XIV° siècle, in-fol., maroquin rouge. Bibliothèque impériale, Manuscrits, ancien fonds français, n° 8309. Ce volume contient :

Quelques miniatures représentant des faits relatifs à l'histoire de France; couronnements, mariages, scènes diverses. Petites pièces, dans le texte.

> Peu remarquables pour leur travail, ces petites miniatures offrent quelques particularités curieuses. Leur conservation est bonne.

Les grandes Chroniques de France, escriptes par divers religieux de l'abbaye de Saint-Denis, jusqu'au couronnement du roy Jehan, fils du roy Phelipe. Manuscrit sur

vélin, du xɪvᵉ siècle, in-fol., veau fauve. Bibliothèque impériale, Manuscrits, fonds de Notre-Dame, n° 134. Ce volume contient :

1350?

Miniature représentant un prélat vêtu de rouge, lisant devant trois religieux. Pièce in-4 carrée ; au-dessous le commencement du texte ; le tout dans une bordure, avec figures et ornements, in-fol. en haut., au feuillet 1 recto.

> D'un travail médiocre, cette miniature offre de l'intérêt pour les vêtements des religieux. La conservation n'est pas bonne.

Bernardi Guidonis Chronicon. Manuscrit sur vélin, du xɪvᵉ siècle, in-4, maroquin rouge. Bibliothèque impériale, Manuscrits, ancien fonds latin, n° 4975, Colbert, 1901, Regius 4504 [1,2]. Ce volume contient :

L'arbre généalogique des rois de France, depuis Pharamond jusqu'à Philippe VI de Valois ; l'arbre se suit dans chaque page ; chaque roi est représenté en pied dans une miniature en petit médaillon rond ; de côté on voit les bustes des femmes des rois et de leurs enfants, représentés dans des médaillons plus petits. L'arbre est dans le milieu de la page, et de chaque côté sont des notices abrégées de chaque règne. In-4.

> Ces petites miniatures, d'une exécution peu remarquable, ont de l'intérêt sous le rapport des vêtements. Les portraits, fort petits d'ailleurs, sont imaginaires. La conservation est bonne.

Histoire de Godefroy de Bouillon et des guerres de la terre sainte. Manuscrit sur vélin, du xɪvᵉ siècle, in-fol., maroquin rouge. Bibliothèque impériale, Manuscrits, fonds de Sorbonne, n° 387. Ce volume contient :

1350 ? Miniature divisée en quatre compartiments, representant des sujets relatifs à l'ouvrage. Pièce in-4 en larg. Au-dessous le commencement du texte; le tout dans une bordure, au feuillet 1 recto.

Miniatures représentant des sujets relatifs à l'ouvrage. Pièces in-12 carrées, dans le texte.

> Miniatures, de médiocre travail, qui offrent quelque intérêt pour les vêtements. La conservation est bonne.
> Ces récits paraissent aller jusqu'à l'an 1261.

Recueil de titres et copies de titres, relatifs à la maison royale jusqu'à Philippe de Valois, du xiv^e siècle. Manuscrits sur vélin et papier in-fol., cartonné, 2 volumes. Bibliothèque impériale, Manuscrits, fonds de Gaignières, n° 905[1,2]. Ces volumes contiennent :

Des sceaux originaux en cire.

> La conservation des sceaux est médiocre.

—

Timpan de la grande porte du nord de Notre-Dame de Paris, représentant la Nativité, la Purification, Hérode, le Massacre des Innocents et la fuite en Égypte; au-dessus la legende du vidame Théophile. Partie d'une pl. lithogr., in-fol. en haut. Du Sommerard, les Arts au moyen âge, Album, 5^e série, pl. 33, n° 2. == Pl. in-8 en larg. Revue archéologique de A. Leleux, L. J. Guenebault, xi^e année, 1854-1855, pl. 249, p. 622.

Cinq bas-reliefs en ivoire, représentant des scènes d'un roman de chevalerie, du xiv^e siècle. Quatre pl. in-4 en larg. Explication de ces bas-reliefs, par Levesque de la Ravallière, Histoire et Mémoires de l'Académie des inscriptions et belles-lettres, Histoire, t. XVIII,

p. 322. = Pl. in-fol. en larg. Beaunier et Rathier, pl. 125. = Pl. in-fol. en larg. Idem, pl. 130. = Partie d'une pl. in-fol. en haut. Seroux d'Agincourt, Histoire de l'Art, etc., Sculpture, pl. xxix, n° 38, t. II, d°, p. 60. = Deux pl. in-4 en larg. Comte de Viel Castel, pl. 204, 205, texte. = Petite pl. grav. sur bois. Revue archéologique, 1845, p. 508, dans le texte. = Partie d'une pl. in-fol. magno en haut. Al. Lenoir, Monuments des arts libéraux, etc., pl. 23, p. 29.

1350 ?

> Ces bas-reliefs d'ivoire ont été attribués à diverses époques, du xiie au xive siècle. Je crois devoir les placer au milieu du xive.

Quatre sujets rustiques d'après des miniatures d'un manuscrit intitulé : « Les plaisirs de la vie rustique », du xive siècle, ces sujets sont : Noce de village, Danse, Jeu à deviner, Jeu appelé Tappe en c.., quatre miniatures in-fol. en haut. Gaignières, t. IV, p. 124 à 127.

Un ministre d'État, sans indication d'où était ce monument. Partie d'une pl. in-fol. en haut. Beaunier et Rathier, pl. 142, n° 2.

Deux bustes de chevaliers du xive siècle, sans indication de ce que sont ces monuments. Partie d'une pl. in-fol. en haut. Idem, pl. 162.

Trois soldats, tirés d'une miniature d'un manuscrit du xive siècle, de la Bibliothèque royale. Pl. in-fol. en larg. Idem, pl. 144.

> Les auteurs n'ayant pas donné l'indication du manuscrit, cette reproduction ne peut pas être classée à l'article du manuscrit même. Je la place à cette date.

1359 ? Quatre figures; moine, figure debout de face, soldat avec un arc, soldat avec une épée. Dessin in-12 en haut. Gaignières, t. III, 75.

<small>Une autre figure placée sur cette même feuille est tirée d'un manuscrit de Froissart. Voir à l'année 1475.</small>

Fragments de deux figures de femmes, du xiv^e siècle, sans indication d'où étaient ces monuments. Partie d'une pl. in-fol. en haut. Beaunier et Rathier, pl. 138.

Servante du xiv^e siècle, sans indication de ce qu'était ce monument. Partie d'une pl. in-fol. en haut. Idem, pl. 155.

Figurine en bronze représentant un homme vêtu suivant la mode qui s'introduisit vers cette époque, trouvée près d'Amiens. Partie d'une pl. in-8 en haut., lith. Mémoires de la Société des antiquaires de Picardie, t. III, p. 409, atlas, pl. 9, n° 68.

Plaque d'ivoire représentant les fiançailles de deux amants, provenant d'un miroir. Partie d'une pl. in-8 en haut., lithogr. Idem, t. III, p. 396, atlas, pl. 2, n° 63.

Agrafe en forme de losange, sur laquelle est une fleur de lis en argent doré, de la première moitié du xiv^e siècle. Musée du Louvre, Émaux, n° 89, comte de Laborde, p. 85.

Briques dont était pavée une des salles de l'abbaye de Saint-Étienne de Caen, représentant des armoiries des premières familles de la Normandie. Pl. in-4 en larg., color., lithogr. De la Rue, Essai historique sur la ville de Caen, t. II, à la page 92.

Reliquaire de cuivre doré avec un coffre, entre quatre 1350 ?
petites tours, accompagné de deux figures de saint
Pierre et saint Paul, dont la dernière manque. Deux
pl. in-4 en haut. et en larg., lithogr. Prosper Tarbé,
Trésor des églises de Reims, à la page 57.

L'illustre Jacquemart de Dijon. Détails historiques, instructifs et amusants sur ce haut personnage, par Gabriel Peignot. Dijon, Lagier, 1832, in-8, fig., tiré à 250 exemplaires sur papier rose. Cet opuscule contient :

Figure représentant l'horloge placée sur l'église de
Notre-Dame de Dijon. Pl. in-8 en haut., en tête du
volume.

Cette horloge, fabriquée vers le milieu du xiv° siècle pour la ville de Courtrai, avait été transportée à Dijon en 1383.

Peinture murale représentant cinq sirènes, dans l'ancien évêché de Beauvais. Pl. in-8 en larg. Revue
archéologique, 1848, pl. 102.

Bas-relief au-dessus de la porte latérale de l'église de
Saint-Ouen de Rouen, représentant des sujets sacrés.
Pl. in-fol. en haut. De Jolimont, Monuments les
plus remarquables de la ville de Rouen.

Divers fragments de sculptures de l'église de Notre-
Dame de Caillouville, près de Rouen, représentant
des sujets sacrés et profanes. Partie d'une pl. in-4 en
larg. Précis analytique des travaux de l'Académie
royale des sciences, belles-lettres et arts de Rouen,
1832, pl. 8, n°⁸ 9 à 13.

Fragments de sculptures de l'église de Notre-Dame de

1350 ? Caillouville. Partie d'une pl. in-4 en larg. Langlois, Essai — sur l'abbaye de Fontenelle, pl. 11.

Portail latéral de la cathédrale de Bourges, côté méridional, sur lequel sont sculptés divers personnages inconnus du temps. Pl. in-fol. en larg. Al. de Laborde, les Monuments de la France, pl. 192.

Figure de Jeanne de Sancerre, fille de Jean II, comte de Sancerre, femme de Jean de Trie, II° du nom, comte de Dampmartin, sur son tombeau, dans le chœur de l'église de Notre-Dame de Dammartin. Dessin in-fol. en haut. Gaignières, t. III, 100. = Partie d'une pl. in-fol. en haut. Montfaucon, t. II, pl. 52, n° 3.

Figure de Isabeau le Chandelier, seconde femme de Guillaume Tirel, sergent d'armes du roi, mort le. 1360, sur sa tombe avec son mari, au milieu de la sacristie du prieuré d'Énemond, près Saint-Germain en Laye. Dessin in-fol. en haut. Gaignières, t. III, 116.

Tombe de Jean Maulery, bourgeois de Troyes et notaire des foires de Champagne et de Brie, mort le 13..., et de sa femme, dans l'église de Saint-Urbain de Troyes. Pl. in-4 en haut., lithogr. Arnaud, Voyage — dans le département de l'Aube, planche non numérotée, p. 194.

Figure de Jeanne de Dreux, femme de Jean de Brie, seigneur de Serrant, mort le 19 septembre 1356, en pierre, à côté de son mari, contre la muraille, dans la chapelle de Serrant, à l'abbaye de Saint-Georges, près Angers. Dessin in-fol. en haut. Gaignières,

t. III, 106. = Partie d'une pl. in-fol. en haut. 1350?
Beaunier et Rathier, pl. 141, n° 3.

<small>Beaunier et Rathier n'ont pas indiqué ce qu'était ce monument.
Le catalogue du Recueil de Gaignières, dans l'appendice de la Bibliothèque historique de la France, porte la mort de Jean de Brie à l'année 1345.</small>

Sceau et contre-sceau de Béatrix de Chastillon, femme de Jean de Flandre, seigneur de Crevecœur, Tenremonde, etc. Partie d'une pl. in-fol. en haut. Wree, la Généalogie des comtes de Flandre, p. 71 *b*, Preuves 2, p. 14.

Sceau de Mathieu de Lorraine, mari de Mahaud de Flandre. Partie d'une pl. in-fol. en haut. Idem, p. 112 *c*, Preuves 2, p. 253.

Sceau de la ville ou de l'échevinage de Reims. Pl. de la grandeur de l'original, grav. sur bois. Nouveau Traité de diplomatique, t. IV, p. 277.

Deux sceaux de Walerand de Luxembourg, comte de Ligny. Partie d'une pl. in-fol. en haut. Wree, la Généalogie des comtes de Flandre, p. 72 *c*, Preuves 2 p. 21.

Sceau de la comtesse d'Artois et de Bourgogne, et contre-scel, à un acte de ce temps. Partie d'une pl. in-fol. en haut. Plancher, Histoire de Bourgogne, t, II, à la page 524, 5ᵉ planche.

Sceau des maitres des foires de Châlon-sur-Saône. Pl. in-8 en haut. Mémoires de la Société d'histoire et d'archéologie de Châlon-sur-Saône, 1844-1846, Léopold Niepce, pl. 3, à la page 86.

1350 ? Sceau du prieur des frères prêcheurs de Mâcon. Petite pl. grav. sur bois. Société de sphragistique, comte G. de Soultrait, t. II, p. 175, dans le texte.

Sceau de la prévôté de Genestelle (Ardèche). Petite pl. grav. sur bois. Idem, t. II, p. 328 dans le texte.

Monnaie de Gui. comte de Saint-Pol. Petite pl. grav. sur bois. Hennebert, Histoire générale de la province d'Artois, t. I, p. 228, dans le texte.

Trois monnaies de Strasbourg. Partie d'une pl. in-8 en haut. Mémoires de l'Académie nationale de Metz, 1850-1851, trente-deuxième année, nos 9, 10, 11, à la page 168.

Jetoir municipal de la ville du Mans. Partie d'un pl. in-8 en haut. Revue numismatique, 1848, H. Hucher, pl. 15, n° 16, p. 372.

Monnaie frappée dans le Maine. Partie d'une pl. in-4 en haut. Hucher, Essai sur les monnaies frappées dans le Maine, pl. 1, n° 27, p. 43.

Monnaie d'un des seigneurs de Châlon, comte d'Auxerre, frappée à Orgelet. Partie d'une pl. in-8. Revue numismatique, 1843, Victor Duhamel, pl. 18, n° 5, p. 447.

Mereau ou Jeton frappé à Autun, destiné à constater la présence des chanoines aux offices. Petite pl. Edme Thomas, Histoire de l'antique cité d'Autun, p. 354, dans le texte.

Pour les mereaux, voyez à l'année 1400.

Monnaie d'un archevêque de Lyon, anonyme. Partie d'une pl. in-4 en haut. Poey d'Avant, pl. 17, n° 14, p. 254.

Cinq monnaies de Bergerac. Partie d'une pl. lithogr., in-8 en haut. Revue numismatique, 1841, comte A. de Gourgue, pl. 11, n°ˢ 3 à 7, p. 195.

1350 ?

Monnaie d'un évêque de Viviers, incertaine. Partie d'une pl. in-4 en haut. Poey d'Avant, pl. 16, n° 9, p. 239.

Trois monnaies des évêques de Saint-Paul-Trois-Châteaux, de dates incertaines. Partie d'une pl. in-4 en haut. Papon, Histoire générale de Provence, t. II, pl. 7, n°ˢ 2 à 4.

Monnaie de Gui d'Enghien, seigneur d'Argos et d'Athènes. Partie d'une pl. in-4 en haut. Tobiesen Duby, Pièces obsidionales — Récréations numismatiques, pl. 1, n° 1.

Mereau portant : ON NE DOIT MIE TROP DOLOIR CE DE COI EN FAIT SEN VOLOIR. Partie d'une pl. in-8 en haut. Revue numismatique, 1849, J. Rouyer, pl. 14, n° 5, p. 454.

1351.

Le combat de trente Bretons contre trente Anglais, publié d'après le manuscrit de la Bibliothèque du roi, par G. A. Crapelet. Paris, Crapelet, 1827, grand in-8, fig. Réimprimé en 1835. Cet ouvrage contient :

Mars 27.

Les armoiries des dix chevaliers et vingt et un écuyers bretons qui se trouvèrent au combat dit des Trente. Six pl. in-8 en haut., à la fin du volume.

Vue du monument de la bataille des Trente, élevé dans la lande de Mi-Roye, en 1819. Pl. lith., in-8 en haut. Frontispice.

1351.
Mars 27.

Voici l'indication de ce manuscrit :

Le testament de maistre Jean de Meun. — La disputoison entre Mélibée et Prudence sa femme. — La bataille de xxx Anglais et de xxx Bretons, qui fut faite en Bretaigne, l'an mil trois cens cinquante, le samedi devant letare Jherusalem, en vers. — Vingt-quatre autres pièces en vers, du xiv° siècle. Manuscrit sur vélin, du xiv° siècle, in-4, veau vert. Bibliothèque impériale, Manuscrits, ancien fonds français, n° 7595[2].

Il n'y a dans ce manuscrit aucune miniature.

Le combat eut lieu le 27 mars 1351 (n. s.)

Bataille de 30 Bretons contre 30 Anglais, gagnée par le maréchal de Beaumanoir, probablement d'après une miniature du temps, non indiquée. *Dessiné et gravé par M. Quelard.* Pl. in-fol. en haut. Morice, Histoire de Bretagne, t. I, à la page 280.

Cette estampe paraît faite d'après une miniature du temps.

Croix élevée auprès de Ploemmel en Bretagne, placée sur un piédestal, sur lequel on lit : « A la mémoire perpétuelle de la bataille des Trente, que Mgr le maréchal de Beaumanoir a gagnée dans ce lieu, l'an 1350. » Pl. in-4 en haut. Vol. VI, pl. xix. — Archaeologia or miscellaneous — Society of antiquaries of London, t. VI, p. 144.

Juin 14.

Sceau de Jean II de Vienne, archevêque de Reims. Partie d'une pl. in-4 en larg. Marlot, Histoire de la ville, cité et université de Reims, t. IV, à la page 74, n° 3.

Octobre 28.

Figure de Philipes, seigneur de Clere en Normandie, sur sa tombe en cuivre, dans le sanctuaire des Jacobins de Rouen. Dessin in-fol. en haut. Gaignières, t. III, 103.

Tombe de Philippe de Clere, mort le 28 octobre 1351, et de Jehanne de Meulenc, sa femme, morte en 1343, en cuivre jaune, à gauche, dans le sanctuaire de l'église des Jacobins de Rouen. Dessin grand in-8, Recueil Gaignières à Oxford, t. IV, f. 85.

1351.
Octobre 28.

Tombeau de Jean de Marigny, en marbre noir et blanc, dans l'église de Notre-Dame d'Escouy (Écouis), dans le sanctuaire, à gauche, contre le mur. Dessin in-4 en larg. Recueil Gaignières à Oxford, t. IV, f. 125. = Partie d'une pl. in-4 en larg. Millin, Antiquités nationales, t. III, n° xxviii, pl. 3, n° 4. = Partie d'une pl. in-fol. en larg., lithogr. Mémoires de la Société des antiquaires de Normandie, A. Le Prevost, 1827-1828, pl. 2, n° 1, p. 464. = Moulage en plâtre. Musée de Versailles, n° 1264.

Décemb. 26.

Mitre du même, en soie brodée, à la cathédrale d'Évreux. Deux pl. in-4 en larg. Annales archéologiques, Eugène Gresy, t. XIII, p. 69.

Partie du bâton de la crosse du même. Partie d'une pl. in-fol. en larg., lithogr. Mémoires de la Société des antiquaires de Normandie, A. Le Prevost, 1827-1828, pl. 2, n° 4, p. 469.

L'histoire du Saint-Graal, translatée du latin en françois, par Gauthier Map, Anglais, par ordre de Henri III, roi d'Angleterre. Manuscrit sur vélin, du xiv° siècle, petit in-fol., veau fauve. Bibliothèque de l'Arsenal, Manuscrits français, belles-lettres, n° 222. Ce volume contient :

1351.

Miniature représentant des sujets relatifs à l'ouvrage. Pièce in-8 en larg. étroite, au feuillet 1.

Miniature représentant des personnages assis à une

1351. table; anges, fonds d'or. Pièce in-8 en larg. étroite, au feuillet 88.

Quelques petites miniatures représentant des sujets relatifs à l'ouvrage, dans le texte. Lettres ornées, bordures figurées avec diverses compositions bizarres.

> Ces petites miniatures, de travail médiocre, offrent peu d'intérêt pour ce qu'elles représentent.
> La conservation est bonne, sauf celle de la première pièce, qui est gâtée.

Tombe de Jehan de Gaynac Daorllac, en pierre, du costé de l'évangile, contre le mur et l'autel, dans la chapelle de Saint-Estienne, dans l'église des Chartreux de Paris. Dessin in-8. Recueil Gaignières à Oxford, t. II, f. 82.

1352.

Février 8. Tombe de Dreux le Pelletier de Villaines, en pierre, dans la nef de l'église de l'abbaye de Barbeau. Dessin in-8. Idem, t. XV, f. 3.

Mai 6. Tombe de Jehan du Four, changieur bourgois de Paris, en pierre, au milieu de la chapelle de Saint-Paul, à gauche, dans l'église des Chartreux de Paris. Il y a deux baldaquins, mais une seule figure. Dessin grand in-4. Idem, t. XI, f. 80.

Mai 11. Tombe de Chabertus Hugonis, legum doctor; la figure de ce professeur enseignant ses élèves, en pierre, le long des chaires, à gauche, en haut, dans le chœur de l'église des Chartreux de Paris. Dessin in-8. Idem, t. XI, f. 88.

Tombe de Joannes de Segurano, en pierre, du costé de l'entrée, dans le cloistre de l'abbaye de Barbeau. Dessin in-8. Idem, t. XV, f. 9. 1352. Septembre 3.

Tombeau du pape Clément VI, dans l'église de l'abbaye de la Chaise-Dieu. Pl. lithogr., in-fol. en haut. Taylor, etc. Voyages pittoresques et romantiques dans l'ancienne France, Auvergne, n° 151 bis. Décembre 6.

Monnaie du même, frappée à Avignon. Petite pl. en larg. Köhler, t. XX, p. 313, dans le texte.

Deux monnaies du même, idem. Partie d'une pl. in-4 en haut. Tobiesen Duby, Monnoies des barons, pl. 100, n°s 11, 12.

Trois monnaies du même, idem. Partie d'une pl. in-4 en haut. Saint-Vincens, Monnaies des comtes de Provence, pl. 20, n°s 7 à 9.

Monnaie du même, frappée dans le comtat Venaissin. Partie d'une pl. in-fol. en haut. Trésor de numismatique et de glyptique, Histoire par les monuments de l'art monétaire chez les modernes, pl. 16, n° 12.

Cez sunt les chapitres faites et trouuees pour le tres excellent prince monseigneur le roy Loys, pour la grace de Dieu, roy de Jerusalem et de Secille. Alle honneur du Saint Esperit, trouueur et fondeur de la tres nobles compaignie du Saint Esperit au droit desir. Encommencee le jour de la Penthecouste, lan de grace cɔ iii lii (1352), etc. Manuscrit sur vélin, de neuf feuillets et trois feuillets de garde, in-fol., relié en maroquin rouge. Au Louvre, Musée des Souverains. Ce volume contient : 1352

Miniature représentant Dieu le Père et Jésus-Christ en croix, dans un médaillon fleurdelisé ; au-dessous sont le roi Louis Ier de Sicile et la reine Jeanne sa

376 JEAN.

1352. femme, à genoux, ayant derrière eux un écuyer et une dame. Pièce in-fol. en haut., au feuillet 1 verso.

Un grand nombre de miniatures représentant des sujets divers relatifs à l'institution de l'ordre du Saint-Esprit; réunions, pérégrinations, scènes religieuses, de guerre et maritimes, repas, funérailles. Pièces de diverses formes et grandeurs; ornementations diverses, bordures sur les feuillets 2 à 9.

Au second feuillet de garde est une bordure d'ornements peinte, beaucoup plus moderne que le manuscrit, dans laquelle on lit le titre suivant :

« Institution de l'ordre du Saint-Esprit par le roy Loys de Sicile et de Hierusalem, l'an mil trois cent cinquante-deux. Manuscrit original sur velin orné de tres belles mignatures. »

Ce précieux volume fut acquis à la vente de la bibliothèque du duc de La Vallière, pour la bibliothèque du roi; il y fut catalogué : Fonds La Vallière, n° 36 bis.

Lors de la formation du Musée des Souverains, au Louvre, il y a été placé.

Les miniatures de ce volume sont d'un travail fin et remarquable; elles offrent beaucoup d'intérêt pour un grand nombre de détails de vêtements, armures, ameublements et accessoires divers. Leur conservation est médiocre.

Voici les détails qu'il est à propos de donner ici relativement à ce manuscrit si important, et ces détails méritent que l'on y donne quelques moments d'attention, à cause des particularités diverses qu'ils font connaître.

Ce manuscrit paraît être positivement l'original des statuts de l'ordre du Saint-Esprit fondé par Louis Ier d'Anjou roi de Naples, de Sicile, etc., en 1352.—Il a été décrit dans une brochure publiée en 1764 par N. Lefèvre. Ce volume avait été acquis par la République de Venise qui le possédait depuis longtemps, lorsque le roi Henri III passa par Venise en 1574, se rendant de Pologne en France. La République lui offrit ce manuscrit.

Henri III, quatre ans après, ayant conçu le dessein de l'éta-

blissement en France de l'ordre du Saint-Esprit, prit pour modèle des statuts de ce nouvel ordre ceux de l'ordre fondé par Louis Ier et contenus dans ce manuscrit. Après en avoir extrait ce qu'il jugea convenable, il résolut de le détruire, et il ordonna au chancelier de France de Chiverni de le brûler. Mais ce ministre garda pour lui le manuscrit. Après sa mort, ce volume appartint à son fils Philippe Hurault de Chiverni, évêque de Chartres, puis à René de Longueil, marquis de Maisons, et enfin à Nicolas Nicolaï, premier président de la Chambre des Comptes. Ce dernier mourut en 1686, et le manuscrit disparut.

1352.

M. Gaignat le retrouva. A la vente de cet amateur, ce volume fut acheté par le duc de La Vallière, à la vente duquel il fut acquis pour la bibliothèque du roi.

Voir : Montfaucon, t. II, pl. 57 à 63. — Bibliothèque historique de Lelong, t. III, n° 40,460. — Catalogue de la vente La Vallière, n° 5,295, t. III, p. 285.

Figures d'après des miniatures de ce manuscrit, savoir : Miniature in-fol. en haut. Gaignières, t. II, 4. = Miniatures in-fol. en haut. Gaignières, t. II, 6 à 9. = Sept pl. in-fol., dont quatre en haut. et trois en larg. Montfaucon, t. II, pl. 57 à 63. = Copie de ce manuscrit au cabinet des estampes de la Bibliothèque impériale, portefeuille n° 1452. Citée dans la table du recueil de Gaignières, donnée dans la Bibliothèque historique. Le Long, p. 133. = Pl. in-4 en haut. Lacroix, le Moyen âge et la Renaissance, t. II, miniatures, pl. 21.

Statuts de l'ordre du Saint-Esprit au droit désir ou du nœud institué à Naples, en 1352, par Louis d'Anjou, premier du nom, roi de Jérusalem, de Naples et de Sicile. Manuscrit du XIVe siècle, conservé au Louvre, dans le musée des Souverains français, avec une notice sur la peinture des miniatures et la description du ma-

1352. nuscrit, par M. le comte Horace de Viel Castel. Paris, Ingelmann et Graff, 1853, in-fol. Ce volume contient:

Dix-sept figures représentant les dix-sept pages du manuscrit, miniatures et texte. Pl. in-fol. en haut., color.

> Cette publication est importante comme reproduction d'un manuscrit d'un grand intérêt, et comme modèle à suivre pour les publications de cette nature. Les détails donnés par l'auteur sur les diverses écoles de miniaturistes dans le moyen âge font désirer qu'il publie de nouveaux et plus étendus travaux sur cette partie de l'art en France, peu connue et non suffisamment appréciée jusqu'à présent.

———

Trois monnaies d'Yolande de Flandre, régente du comté de Bar et de Édouard II, comte régnant. Partie de deux pl. in-4 en haut. De Saulcy, Recherches sur les monnaies des comtes et ducs de Bar, pl. 2, n° 1, pl. 3, n°s 4, 5.

> Le texte porte par erreur pour ces deux dernières monnaies pl. 2, p. 28.

Trois monnaies de la même. Partie d'une pl. in-8 en haut. Revue numismatique, 1848, J. Laurent, pl. 14, n°s 5 à 7, p. 287 et suiv.

Sceau de Marie de Blois, duchesse de Lorraine, et Mainbour, régente pendant la minorité du duc Jean Ier. Partie d'une pl. in-fol. en haut. Calmet, Histoire de Lorraine, t. II, pl. 3, n° 18.

Monnaie d'Édouard II, comte de Bar. Partie d'une pl. in-8 en haut. Revue numismatique, 1848, J. Laurent, pl. 14, n° 8, p. 287 et suiv.

Deux monnaies de Jeanne, reine de Naples, comtesse de Provence. Partie d'une pl. in-4 en haut. Poey

JEAN. 379

d'Avant, pl. 18, n^os 3 bis, 4, p. 260; le texte porte 1352.
par erreur n^os 4, 4.

> C'est dans cette année que Jeanne et son mari Louis, prince
> de Tarente, furent couronnés à Naples.

Sceau de la sainte chapelle de Notre-Dame du Vivier, 1352 ?
en Brie. Partie d'une pl. in-8 en haut. Revue archéo-
logique, 1847, pl. 77, n° 2.

1353.

Six monnaies de Thomas de Bourlemont, cinquante- Avril.
neuvième évêque de Toul. Pl. in-8 en haut. Robert,
Recherches sur les monnaies des évêques de Toul,
pl. 8, n^os 1 à 6.

Deux monnaies du même. Partie d'une pl. in-8 en
haut. Revue de la Numismatique belge, Serrure fils,
2^e série, t. II, pl. 1, n^os 7, 8, p. 15.

Figure de Agnez de Loisy, femme de Jean, chastelain Septembre 5.
de Torote, mort le.........1325, à côté de son
mari, sur leur tombe, dans le cloître de l'abbaye
d'Orcamp. Dessin in-fol. en haut. Gaignières,
t. III, 25.

> Dans la table du recueil de Gaignières donnée dans la
> bibliothèque historique de Lelong, l'année est 1358.

Figure de frère Jean de Paris, prieur des Blancs-Man- Septemb. 10.
teaux, sur sa tombe, au milieu de la nef de l'an-
cienne église des Blancs-Manteaux. Dessin in-fol. en
haut. Gaignières, t. III, 112. = Partie d'une pl. in-4
en haut. Millin, Antiquités nationales, t. IV, n° XLVII,
pl. 3, n° 1.

Figure d'Isabeau de la Jaille, seconde femme de Sil- Octobre.
vestre du Chafault, mort le........1370, avec

1353.
Octobre.

son mari, sur leur tombeau, à la chapelle de Sainte-Anne, dans l'église de l'abbaye de Villeneuve, en Bretagne. Dessin in-fol. en haut. Gaignières, t. IV, 29. = Partie d'une pl. in-fol. en haut. Montfaucon, t. III, pl. 15, n° 5.

1353.

Figure de Jeanne, femme de Pierre le Maire de Fresnoy, mort le....... 1340, auprès de son mari, sur leur tombe, dans le cloître de l'abbaye de Barbeau. Dessin in-fol. en haut. Gaignières, t. III, 68. = Dessin in-4. Recueil Gaignières à Oxford, t. XV, f. 11.

Sceau de Louis et de Jeanne, roi et reine de Naples, Jérusalem, Sicile, etc. Petite pl. grav. sur bois. Ruffi, Histoire de la ville de Marseille, t. I, à la page 179, dans le texte.

Voir à 1352.

1353 ?

Quatre monnaies de Waleran de Luxembourg II, comte de Ligny, que l'on pourrait aussi attribuer à Waleran de Luxembourg Ier, mort en 1288. Partie d'une pl. in-4 en haut. Tobiesen Duby, Monnoies des barons, pl. 101, nos 4 à 7.

Trois monnaies de Toul ou du Toulois. Partie d'une pl. in-8 en haut. Revue de la Numismatique belge, Serrure fils, 2e série, t. II, pl. 1, nos 9, 10, 11, p. 15.

Une de ces pièces est du duc Raoul. 1320-1346.

1354.

Février 26. Tombe de Bouchart, comte de Vendosme, en cuivre, à gauche, au milieu du chœur de l'église de Saint-

Georges de Vendôme. Dessin in-8, Recueil Gaignières à Oxford, t. XIV, f. 95.

1354.
Février 26.

> L'inscription en partie ruinée, porte : CCC quarante-trois.
>
> Il est probable que c'est Bouchard VI.

Monnaie que l'on peut attribuer à Bouchard VI, comte de Vendôme. Partie d'une pl. in-8 en haut. Revue numismatique, 1845, E. Cartier, pl. 11, n° 16, p. 226.

Trois monnaies de Bouchard VI, comte de Vendôme. Partie de trois pl. in-8 en haut. Cartier, Recherches sur les monnaies au type chartrain, pl. 7, n° 16, pl. 17, n° 3, pl. 18, n° 4.

Monnaie du même. Partie d'une pl. in-8 en haut. Revue numismatique, 1846, E. Cartier, pl. 9, n° 3, p. 130.

Monnaie du même. Partie d'une pl. in-8 en haut. Idem, 1849, E. Cartier, pl. 8, n° 4, p. 287.

Portrait en pied de Marie de Haynaut, femme de Louis Ier, duc de Bourbon, dans un armorial d'Auvergne, du xve siècle. Miniature in-fol. en haut. Gaignières, t. III, 45. = Partie d'une pl. in-fol. en haut. Montfaucon, t. II, pl. 51, n° 5. = Partie d'une pl. in-4 en haut. Millin, Antiquités nationales, t. IV, n° xxxix, pl. 9, n° 4.

Août 28.

Portrait en pied de la même, dans un manuscrit du xvie siècle, de la Bibliothèque royale. Partie d'une pl. in-fol. en haut., lithogr. Achille Allier, l'Ancien Bourbonnais, t. I, p. 436.

> L'auteur n'a pas donné une indication suffisante de ce manuscrit.

Figure de la même, sans indication du lieu où elle était placée. Partie d'une pl. in-fol. magno en haut.

1354.
Aout 28.
Al. Lenoir, Monuments des arts libéraux, etc., pl. 38, p. 42.

Novemb. 25. Sceau de Henri II de Villars, archevêque et comte de Lyon. Partie d'une pl. in-fol. en haut. Trésor de numismatique et de glyptique, Sceaux des communes, communautés, évêques, abbés et barons, pl. 15, n° 7.

1354. Figure de Simonet, fils du vicomte du Bois, sur sa tombe, devant la chapelle de Rouville, dans l'église de l'abbaye de Bomport, près de Rouen. Dessin in-fol. en haut. Gaignières, t. III, 109. = Dessin grand in-8, Recueil Gaignières à Oxford, t. V, f. 132.

Monnaie de Godefroy, comte de Chiny. Partie d'une pl. in-8 en haut. Revue numismatique, 1848, J. Laurent, pl. 14, n° 10, p. 287 et suiv.

Sceau de Jean II, dernier landgrave de la basse Alsace. Partie d'une pl. in-fol. double en larg. Schœpfling, t. II, pl. 1, à la page 533, texte, p. 535.

Figure de Guillaume d'Outreleau, dit le Picart, bourgeois du Mans, sur son tombeau en pierre, à gauche du chœur de l'église du séminaire du Mans. Dessin in-fol. en haut. Gaignières, t. III, 119. = Deux dessins in-4 en larg. Recueil Gaignières à Oxford, t. VIII, f. 43, 44.

Monnaie de Jean Jofleury (Jean III Jouffroy ou Joussent), évêque de Valence. Partie d'une pl. in-8 en haut. Rousset, Mémoire sur les monnaies du Valentinois, pl. 1, n° 2, p. 11.

Monnaie de Pastor d'Aubenas, né à Sarrats, dans le

Vivarais, cinquante-sixième archevêque d'Embrun. 1354.
Partie d'une pl. lithogr., grand in-8 en haut. Revue
de la Numismatique française, 1837, Adr. de Long-
périer, pl. 12, n° 5, p. 365.

<small>Je trouve, dans la liste des Archevêques d'Embrun :
Pasteur de Sarrats (27 janvier 1338 — 17 décembre 1350.)</small>

1355.

Tombe de Humbertus, primo Vienne delphinus, deinde Mai 22.
frater ord. præs. in hoc conventu Parisiensi, etc.,
en cuivre jaune, entre la closture du grand autel et
les chaires des religieux, dans l'église des Jacobins
de Paris. Dessin grand in-4, Recueil Gaignières à
Oxford, t. XI, f. 41. = Pl. in-fol. en haut. Histoire
de Dauphiné (Valbonnais), t. I, à la page 353. =
Pl. in-4 en haut. Millin, Antiquités nationales, t. IV,
n° xxxix, pl. 4.

<small>Voir au 16 juillet 1349.</small>

Deux monnaies de Marguerite II d'Avesne, comtesse Juin 23.
de Hainaut, frappées à Valenciennes. Partie d'une
pl. in-8 en haut., lithogr. Den Duyts, n°s 288, 289,
pl. C, n°s 18, 19, p. 107.

Deux sceaux de Jean III, duc de Lothier de Brabant et Décembre 5.
de Limbourg, dit le Triomphant. Partie d'une pl.
in-fol. en haut. Wree, la Généalogie des comtes
de Flandre, p. 78 (par erreur 104) a, Preuves 2,
p. 30.

Sceau et contre-sceau du même. Partie d'une pl. in-fol.
en haut. Trésor de numismatique et de glyptique,
Sceaux des grands feudataires de la couronne de
France, pl. 29, n° 7.

1355.
Décembre 5.
 Monnaie du même. Partie d'une pl. in-fol. en haut. Trésor de numismatique et de glyptique, Histoire par les monuments de l'art monétaire chez les modernes, pl. 19, n° 7.

 Cette monnaie a été attribuée à Jean sans Peur, duc de Bourgogne, et à Jean, duc de Berri.

 Vingt-trois monnaies du même. Partie d'une planche et quatre pl. in-8 en haut., lith. Den Duyts, n°⁵ 38 à 43, 46 à 53, 55 à 63, pl. 3, n° 36, pl. 4 à 7, n°⁵ 37 à 58, p. 11 à 18.

 Trente-quatre monnaies du même. Chiys, pl. 7, 8, 9, supplément, pl. 33, 34.

Décemb. 23. Tombeau de Fulco de Matefelon (ou Matrefelon), évêque d'Angers, en marbre noir, la figure de marbre blanc, proche la sacristie, du costé de l'épistre, vis-à-vis du grand autel de l'église cathédrale d'Angers. Deux dessins in-4 en larg. Recueil Gaignières à Oxford, t. VII, f. 68, 69.

1355. La Bible historiaux, par Pierre Pretre, traduit par Guyart des Moulins. Manuscrit de l'année 1355 de 32ᶜ. Bibliothèque des ducs de Bourgogne, n° 9634, Marchal, t. II, p. 114. Ce volume contient :

Des miniatures diverses.

 Table d'une Bible historiée, par Pierre Pretre, traduit par Guyart des Moulins. Manuscrit de l'année 1355, de 32ᶜ. Bibliothèque des ducs de Bourgogne, n° 9635, Marchal, t. II, p. 130. Ce volume contient :

Des miniatures diverses.

 Ce manuscrit pourrait être le même que le précédent.

———

 Monnaie de Louis de Bavière, empereur, comte de

Hainaut, frappée à Tours. Petite pl. grav. sur bois. Bourassé, la Touraine, p. 568, dans le texte. 1355.
 Il était mort le 11 octobre 1347.

Sceau et contre-sceau de Jeanne, II^e du nom, comtesse de Dreux, dame de Saint-Valery, fille de Jean II, comte de Dreux, et de Perrenelle de Sully, femme de Louis de La Tremouille, vicomte de Thouars. Partie d'une pl. in-fol. en haut. Trésor de numismatique et de glyptique, Sceaux des grands feudataires de la couronne de France, pl. 10, n° 6.

1356.

Sceau de Jean de Haynaut, seigneur de Beaumont, fils de Jean II, comte de Haynaut. Partie d'une pl. in-fol. en haut. Wree, la Généalogie des comtes de Flandre, p. 57 *a*, Preuves, p. 350. Mars 11.

Tombe de Guillaume II^e Bertrand, évêque de Beauvais, en cuivre jaune, la troisième en entrant, au milieu du chœur de l'église cathédrale de Beauvais. Dessin grand in-8, Recueil Gaignières à Oxford, t. XIV, f. 10.
 Le dessin paraît porter 1365, par erreur.

Figure de Pierre I^{er} du nom, duc de Bourbon, comte de Clermont et de La Marche, pair et chambrier de France, en marbre blanc, sur son tombeau de marbre noir, à droite du grand autel de l'église des Jacobins de Paris. Dessin in-fol. en haut. Gaignières, t. III, 96. = Deux dessins petit in-fol. Recueil Gaignières à Oxford, t. I, f. 29, 30. = Partie d'une pl. in-fol. en haut. Montfaucon, t. II, pl. 56, n° 1. = Partie d'une pl. in-4 en haut. Millin, Antiquités nationales, t. IV, n° xxxix, pl. 10, n° 2. Septemb. 19.

1386.
Septemb. 19.
Portrait du même, d'après une miniature d'un armorial d'Auvergne, du xv^e siècle. Miniature in-fol. en haut. Gaignières, t. III, 95. = Partie d'un pl. in-fol. en haut. Montfaucon, t. II, pl. 56, n° 2. = Partie d'une pl. in-4 en haut. Millin, Antiquités nationales, t. IV, n° xxxix, pl. 9, n° 5.

Portrait en pied du même, dans un manuscrit du xvi^e siècle, de la Bibliothèque royale. Partie d'une pl. in-fol. en haut., lithogr. Achille Allier, l'ancien Bourbonnais, t. I, p. 474.

L'auteur n'a pas donné une indication suffisante de ce manuscrit.

Figure de Jean de Brie, seigneur de Serrant, en pierre, contre la muraille, dans la chapelle de Serrant, à l'abbaye de Saint-Georges, près Angers. Dessin in-fol. en haut. Gaignières, t. III, 105.

Le catalogue du recueil de Gaignières, dans l'appendice de la bibliothèque historique de Lelong, porte : Jean de Brie, seigneur de Servant, mort le 19 septembre 1345, enterré aux Jacobins de Poitiers, mais dont la figure est tirée d'une pierre qui se voit en la chapelle de Servant, dans l'abbaye de S. Georges, près d'Angers.

Tombeau de Jeanne de Dreux et de Jean de Brie, seigneur de Serrant, son mari; ils sont représentés priant; dans la chapelle de Serrant, dans l'église de l'abbaye de Saint-Georges, près Angers. Jean de Brie mourut le 19 septembre 1356, et fut enterré aux Jacobins de Poitiers. Deux dessins grand in-4. Recueil Gaignières à Oxford, t. I, f. 88, 89.

Voir l'article précédent.

Septemb. 30. Trois monnaies de Marguerite, comtesse de Hainaut et de Hollande, comme comtesse de Hainaut. Partie

d'une pl. in-4 en haut. Tobiesen Duby, Monnoies des barons, pl. 86, n°ˢ 1 à 3.

1356.
Septemb. 30.

<small>Elle épousa, en 1324, l'empereur Louis de Bavière, et mourut le 30 septembre 1355 (v. s.) ou, suivant d'autres indications, le 22 juin 1356 (n. s.)</small>

Monnaie de la même, frappée à Valenciennes. Partie d'une pl. in-fol. en larg. Mémoires de la Société des antiquaires de Normandie, 2ᵉ série, 1ᵉʳ vol., n° 8, à la page 279.

Dix monnaies de la même. Pl. et partie d'une pl. lith., in-4 en haut. Châlon, Recherches sur les monnaies des comtes de Hainaut, pl. 11, 12, n°ˢ 81 à 90, p. 66.

Trois monnaies de Marguerite, comtesse de Hainaut, frappées à Valenciennes, qui ont aussi été attribuées aux deux autres Marguerites, comtesses de Hainaut. Partie d'une pl. lithogr., grand in-8 en haut. Revue de la Numismatique française, 1836, E. Cartier, pl. 4, n°ˢ 4, 5, 6, p. 176 et suiv.

Figures de Jehan du Portail, archidiacre, conseiller de Philippe le Long et de Charles son fils, mort le 19 novembre 1356, et de son frère Simon, chantre de l'église de Tournay, dont le décès n'est pas indiqué; sur une table de cuivre placée sur leur tombeau, dans l'église des Chartreux de Paris. Partie d'une pl. in-4 en larg. Millin, Antiquités nationales, t. V, n° LII, pl. 4, n°ˢ 2 et 3 (le texte porte par erreur planche 5).

Novemb. 19.

<small>Chroniques de Flandres. Manuscrit de l'année 1356, in-..... Bibliothèque des ducs de Bourgogne, n° 10232, Marchal, t. I, p. 205. Ce volume contient :</small>

1356.

1356. Des miniatures.

Figure d'après une miniature de ce manuscrit; elle représente l'auteur à genoux, offrant son livre à Philippe le Bon, entouré de plusieurs personnages de sa cour. Pl. in-4 en larg. Messager des sciences, Société royale de Gand, 1825, p. 301.

Tombes de Jean Rose, bourgeois de Meaux, et sa femme, du xiv⁰ siècle, dans l'église cathédrale de Meaux. Pl. in-fol. en haut. Fichot, les Monuments de Seine-et-Marne, livrais. 13 et 14.

1357.

Janvier 19. Tombeau de Louis de Vauceman ou Vaucemain, évêque de Chartres, au couvent des Grands-Augustins de Paris. Partie d'une pl. in-4 en haut. Millin, Antiquités nationales, t. III, n° xxv, pl. 12, n° 2.

Novemb. 21. Sceau d'Isabelle de France, fille de Philippe le Bel, femme d'Edouard II, roi d'Angleterre, duc d'Aquitaine. Partie d'une pl. in-fol. en haut. Trésor de numismatique et de glyptique, Sceaux des rois et reines d'Angleterre, pl. 5, n° 3.

1357. Tombeau de Jehan des Granches et de Livery, mort le. 13. et Margueritte de Pasi, sa femme, morte 1357, en pierre, à costé du chœur de l'église de Chartretes, près Melun. Dessin in-4, Recueil Gaignières à Oxford, t. III, f. 97.

L'inscription est en partie ruinée.

1357? Sceau d'Arnould de Huerle, seigneur de Rumene, deuxième mari d'Isabeau, dame de Sonerghem, etc. Partie d'une pl. in-fol. en haut. Wree, la Généalogie

des comtes de Flandre, p. 115 *a*, Preuves 2, p. 266 (par erreur 116 *a*.) 1357?

Sceau et contre-sceau du Châtelet de Paris, de 1353 à 1357. Partie d'une pl. in-8 en haut. Revue archéologique, A. Leleux, 1852, pl. 201, n⁰ˢ 6, 6 bis. Edmond Dupont, à la page 541.

1358.

Tombe d'Alain de Villepierre; on y voit deux baldaquins, mais il n'y a qu'une figure, au pied des marches du sanctuaire, sous la lampe, dans l'église de Saint-Yves de Paris. Dessin petit in-4, Recueil Gaignières à Oxford, t. X, f. 82. Janvier 24.

Sceau de Mahaut de Châtillon, troisième femme de Charles, comte de Valois, fils de Philippe III. Partie d'une pl. in-fol. en haut. Trésor de numismatique et de glyptique, Sceaux des grands feudataires de la couronne de France, pl. 4, n° 6. Décembre 3.

Chartularium ecclesiæ regalis loci. Cartulaire de l'abbaye de Royaulieu, près de Compiègne, possédée d'abord par des religieuses de l'ordre du Val des écoliers, et depuis par des religieuses bénédictines. Manuscrit sur vélin, du XIVᵉ siècle, in-4, veau marbré. Bibliothèque impériale, Manuscrits, ancien fonds latin, n° 5434. Ce volume contient : 1358.

Miniature représentant, dans un édifice religieux, cinq rois debout; au-dessous sont douze moines. Pièce in-16 en haut.; lettre initiale peinte, représentant un roi et d'autres personnages; au-dessous et de côté le commencement du texte, bordure au bas de

1358. laquelle sont deux cavaliers combattants. Au commencement du texte, recto.

<blockquote>
Ces petites miniatures, d'un travail qui n'a rien de remarquable, sont fort curieuses pour les sujets qu'elles représentent. La conservation n'est pas bonne.

Suivant une mention portée au feuillet 7, ce cartulaire a été écrit en l'an 1358.
</blockquote>

Monnaie frappée probablement à Paris, en 1358. Partie d'une pl. in-8 en haut. Fillon, Lettres à M. Dugast-Matifeux, pl. 9, n° 11, p. 178 (le texte porte par erreur n° 10).

Habits des religieux de Saint-Germain des Prez, dessinés sur leurs tombes. *Chaufourier del N. Pigné, sculp.* Partie d'une pl. in-fol. en haut. Bouillart, Histoire de l'abbaïe de Saint-Germain des Prez, pl. 24.

Monnaie de Étienne II de Lagarde, archevêque d'Arles, en 1350. Partie d'une pl. in-4 en haut. Papon, Histoire générale de Provence, t. II, pl. 6, n° 9.

Deux monnaies du même. Partie de deux pl. in-4 en haut. Tobiesen Duby, Monnoies des barons, pl. 1, n° 12, pl. 2, n° 1.

Monnaie du même. Partie d'une pl. in-4 en haut. Saint-Vincens, Monnaies des comtes de Provence, pl. 17, n° 9.

Monnaie du même. Partie d'une pl. in-8 en haut. Mader, t. V, n° 3, p. 8.

Monnaie du même. Partie d'une pl. lithogr., in-8 en haut. Revue numismatique, 1841, E. Cartier, pl. 22, n° 16, p. 381 (texte, pl. 21 par erreur).

Monnaie de Hugues IV, roi de Jérusalem et de Chypre. 1358.
Partie d'une pl. lithogr., in-4 en haut. Buchon, Recherches — quatrième croisade, pl. 6, n° 5, p. 404.
= Idem, Nouvelles recherches, atlas, pl. 27, n° 5.

Cinq monnaies du même. Partie d'une pl. in-4 en haut, De Saulcy, Numismatique des croisades, pl. 11, n°os 2 à 6, p. 106.

> Il abdiqua, en 1360, en faveur de Pierre son fils aîné, et il mourut en Chypre en 1361, ou bien à Rome, suivant d'autres indications.

1360.

Pierre tumulaire, tombe de Jean Maulery, bourgeois Juin 16. de Troyes et notaire des foires de Champagne et de Brie, et de Jaquette de Pleurs les Ars, sa femme, morte le 13 avril 1344, dans l'église de Saint-Urbain de Troyes. Partie d'une pl. lithogr., in-fol. magno en larg. Du Sommerard, les Arts au moyen âge, album, 9° série, pl. 14.

> Je ne trouve, dans le texte, rien de relatif à ce monument. Il n'est pas indiqué dans la description des planches.

Pierre tombale de Guillaume-Jean de *Monte Astruco*, Août. au musée de Toulouse. Pl. in-4 en haut. Mémoires de la Société archéologique du midi de la France, t. III, 1836-1837, pl. 6, p. 244.

Figure de Jeanne, fille aînée de Charles, duc de Normandie, dauphin de Viennois depuis Charles V, et Octobre 21. de Jeanne de Bourbon, en marbre blanc, sur son tombeau de marbre noir, à droite du grand autel de l'église de l'abbaye de Saint-Antoine-des-Champs de Paris. Dessin in-fol. en haut. Gaignières, t. IV, 17.

1360.
Octobre 21. = Partie d'une pl. in-fol. en haut. Montfaucon, t. III, pl. 13, n° 3.

Novembre 4. Tombe de Salomon de Campo Equasi (?) alias de Meseval, en entrant, tout au bas de l'église de Saint-Yves de Paris. Dessin grand in-8, Recueil Gaignières à Oxford, t. X, f. 54.

Novembre 7. Figure de Bonne, fille de Charles, duc de Normandie, depuis Charles V, et de Jeanne de Bourbon, sur son tombeau, avec sa sœur, dans l'église de l'abbaye de Saint-Antoine-des-Champs, à Paris. Dessin in-fol. en haut. Gaignières, t. IV, 18. = Partie d'une pl. in-fol. en haut. Montfaucon, t. III, pl. 13, n° 4.

1360. Tombe de Villermus de Angnelis, en pierre, la troisième à gauche, en haut, dans le chapitre de l'abbaye d'Ardenne. Dessin grand in-8, Recueil Gaignières à Oxford, t. V, f. 65.

Tombe de Laurentius de Maubars, chanoine, dans l'aisle, derrière le chœur, proche le deuxième confessional, dans l'église de Notre-Dame de Paris. Dessin in-8. Idem, t. IX, f. 86.

Figure de Guillaume Tirel, sergent d'armes du roi, et précédemment queu du roi Philipes; sur sa tombe, au milieu de la sacristie du prieuré d'Énemont, près Saint-Germain en Laye. Dessin in-fol. en haut. Gaignières, t. III, 114.

Figure de Érar de Vesines, bourgeois de Sens et sergent d'armes du roi, sur sa tombe, à la chapelle de Sainte-Anne, dans l'église cathédrale de Sens. Dessin in-fol. en haut. Gaignières, t. III, 117.

Figure de Jean de Masieres, conseiller du roi, sur sa

tombe, dans le chœur des Célestins de Sens. Dessin in-fol. en haut. Gaignières, t. III, 110. 1360.

Tombeau de Jean de Châlons le Jeune, seigneur d'Auberive, aux frères mineurs de Salins, pl. in-8 en haut., lithogr. Clerc, Essai sur l'histoire de la Franche-Comté, t. II, à la page 116.

<small>Il fut tué dans un tournoi par un de ses frères, aux noces de Louis de Chalons et de Marguerite de Mello.</small>

Deux monnaies de Gui V, comte de Saint-Paul et d'Élincourt. Partie d'une pl. in-4 en haut. Tobiesen Duby, Monnoies des barons, pl. 101, nos 3, 4 (texte, nos 1, 2).

Monnaie du même. Partie d'une pl. in-4 en haut. Idem, supplément, pl. 1, n° 15.

Monnaie attribuée au même. Partie d'une pl. lithogr., in-8 en haut. Hermand, Histoire monétaire de la province d'Artois, pl. 9, n° 102.

Monnaie de Jean Ier, duc de Lorraine, sous la tutelle de sa mère Marie de Châtillon-Blois. Partie d'une pl. lithogr., in-8 en haut. Revue numismatique, 1842, A. d'Affry de La Monnoye, pl. 10, n° 1, p. 269. = Petite pl. grav. sur bois. Revue numismatique, 1845, C. Robert, p. 441, dans le texte.

Quarante monnaies diverses des XIIIe et XIVe siècles, trouvées dans les déblais provenant du curement de la rivière d'Hespre majeure, dans l'intérieur de la ville d'Avesnes. Quatre pl. in-8 en haut., lithogr. Mémoires de la Société d'émulation de Cambrai, 1833, p. 211.

Bible de Charles V. Manuscrit sur vélin, de 369 feuillets 1360?

1360 ? du xiv° siècle, contenant seulement une partie de la Bible, petit in-4, reliure du xviii° siècle. Au Louvre, Musée des Souverains. Ce volume contient :

Dix-neuf petites miniatures et deux plus grandes, dont l'une est divisée en quatre compartiments, représentant des sujets de l'histoire sainte ou sacrés. Petites pièces ; celle divisée en quatre compartiments est in-12 en larg. Au commencement du volume.

Ces miniatures, de médiocre travail, offrent peu d'intérêt. La conservation est bonne.

Cette Bible fut faite pour Charles V, encore dauphin, ainsi que le prouve la miniature de la page 368 où il est représenté avec les armoiries écartelées de France et Dauphiné.

La signature de Charles V, devenu roi, en mars 1373, se trouve au feuillet 367 ; avec celles de son frère le duc de Berry, de Henri III, de Louis XIII et de Louis XIV.

Au recto du feuillet 368 est une pièce de vers, dont les premières lettres forment les noms de *Charles aisné fils du roy de France et duc de Normandie et dolphin de Viennois*. C'est le plus ancien acrostiche que l'on connaisse.

Il est fait mention de cette Bible dans l'inventaire manuscrit de livres du roi Charles V dressé en l'année 1373 par Gilles Mallet, valet de chambre de ce prince. Fol. 3 verso.

Ce manuscrit provient de la bibliothèque impériale. Manuscrits, supplément français, n° 2299[4].

Les politiques d'Aristote, traduit par Nicolas Oresme, doien de lesglise de Rouen, chapelain du roi Charles V. Manuscrit sur vélin, du xiv° siècle, in-fol., maroquin rouge. Bibliothèque impériale, Manuscrits, fonds de Sorbonne, n° 351. Ce volume contient :

Miniature représentant le roi Charles V assis sur son trône, auquel Nicolas Oresme, un genou en terre, présente son livre. Quelques autres personnages sont dans la salle. Pièce petit in-fol. carrée, cintrée par

le haut; au-dessous, le commencement du texte; le tout dans une bordure d'ornements, avec figures, animaux et armoiries, in-fol. en haut., au feuillet 1, recto. 1360?

Nombreuses miniatures représentant des sujets divers; réunions de personnages, scènes d'intérieurs, repas, vues de villes, jardins, pêcheurs, scènes de guerriers, etc. Pièces de diverses grandeurs, dans le texte, lettres initiales peintes.

> Miniatures d'un très-bon travail; sous le rapport de la composition, quelques-unes sont remarquables. Elles offrent beaucoup d'intérêt pour les vêtements, armures, ameublements, accessoires, etc.
>
> Comme une preuve de la bizarrerie que l'on remarque quelquefois dans les peintures des manuscrits du moyen âge, on peut citer la bordure de la première miniature. On y voit à côté de la figure du roi, la représentation d'un homme fustigé par un autre homme, composition disposée d'une façon peu convenable à côté de la personne royale.
>
> La conservation de ce beau manuscrit est parfaite.

Le livre appellé Trésor, traittant de la naissance de toutes choses, etc., par Brunetto Latini. Manuscrit du xiv° siècle, deuxième tiers, de 30°. Bibliothèque des ducs de Bourgogne, n° 10228, Marchal, t. II, p. 36. Ce volume contient :

Une miniature paginale sur fond d'or, les autres sont colomnales. Armoiries de Croy sur un autre fond. *Description de M. Marchal.*

Histoire des comtes de Foix de la première race, par M. Hyacinthe Gaucheraud. — Gaston III, dit Phebus. Paris, Alp. Levavasseur, 1834, in-8, fig. Ce volume contient :

Trois miniatures représentant des sujets relatifs à la

1360 ? chasse, du livre des *Déduits*, etc., de Gaston-Phœbus, comte de Foix. Manuscrit de la Bibliothèque royale. Trois pl., une in-fol. en haut., et deux in-4 en larg., lithogr.

> L'auteur n'a pas indiqué précisément le manuscrit d'après lequel il a copié ces miniatures.

Poésies diverses de Guillaume de Machaut de Loris. Manuscrit sur vélin, du xiv° siècle, petit in-fol., maroquin rouge. Bibliothèque impériale, Manuscrits, ancien fonds français, n° 7612², Fonds Cangé, n° 70. Ce volume contient :

Miniature représentant l'auteur lisant dans son cabinet, in-16 carré, au feuillet 1, recto.

Quelques miniatures représentant des sujets relatifs à ces poésies; scènes d'intérieurs, repas, entrevues, chasse, etc. Pièces de diverses grandeurs, dans le texte.

> On trouve dans ces miniatures, d'un travail assez fin, des détails curieux de costumes et d'arrangements d'intérieurs. Le volume est d'une conservation médiocre.
>
> Guillaume de Machaut de Loris, poëte et musicien, florissait sous Philippe VI, et vivait encore à la fin de 1369.

Parement d'autel en soie, peint en grisaille, offert à la cathédrale de Narbonne, par le roi Charles V, dont on voit le portrait à genoux et l'initiale, ainsi que celui de Jeanne de Bourbon, sa femme. Au Louvre, Musée des Souverains.

Sceau de Marie de Flandre, dame de Tenremonde, Nielle, etc., femme d'Engergier ou Ingelram, ou Ingerger I^{er}, seigneur d'Amboise, etc. Partie d'une

pl. in-fol. en haut. Wree, la Généalogie des comtes 1360?
de Flandre, p. 72 *a*, Preuves 2, p. 15.

Sceau de Drouin de Mello, à un acte de ce temps. Partie d'une pl. in-fol. en haut. Plancher, Histoire de Bourgogne, t. II, à la page 524, 5ᵉ planche.

Sceau des monnayers de Tours, qui paraît dater au plus tard du temps du roi Jean. Petite pl. grav. sur bois. Bourassé, la Touraine, p. 569, dans le texte.

1361.

Sceau d'Adhemar de Monteil ou Monthil, évêque de Mai 12.
Metz. Partie d'une pl. in-fol. en haut. Trésor de numismatique et de glyptique, Sceaux des communes, communautés, évêques, abbés et barons, pl. 13, n° 9.

Neuf monnaies du même. Partie d'une pl. in-fol. en larg., lithogr. De Saulcy, Recherches sur les monnaies des évêques de Metz, pl. 2, nᵒˢ 61 à 69.

Neuf monnaies du même. Partie d'une pl. in-fol. en larg., lithogr. De Saulcy, Supplément aux recherches sur les monnaies des évêques de Metz, pl. 4, nᵒˢ 134 à 142.

Quatre monnaies du même, frappées à Rambervillers et Marsal. Partie d'une pl. in-8 en haut. Mémoires de l'Académie nationale de Metz, 1850-1851, trente-deuxième année, nᵒˢ 1 à 4, à la page 168.

Tombeau de Bernard de La Tour, chanoine de Clermont Août 3.
et de Beauvais, cardinal, dans l'église cathédrale de Clermont. Pl. in-fol. en haut. Baluze, Histoire généalogique de la maison d'Auvergne, t. I, à la page 305.

1361.
Novemb. 21.
Figure de Jeanne de Boulogne, seconde femme du roi Jean, à la chapelle de Saint-Yves, à Paris. Partie d'une pl. in-4 en haut. Millin, Antiquités nationales, t. IV, n° xxxvii, pl. 2, n° 3.

<blockquote>Divers savants ont attribué cette figure à Jeanne fille de Charles VI, femme de Jean VI, duc de Bretagne. L'abbé Lebœuf la croit de la femme de Yves Simon, secrétaire du roi.</blockquote>

Figure de la même, d'après Montfaucon et Gaignières. Partie d'une pl. in-4 en haut. Idem, pl. 3, n° 2.

<blockquote>Cette figure ne se trouve ni dans le recueil de Gaignières ni dans Montfaucon.</blockquote>

Jetoir de la même. Petite pl. grav. sur bois. De Fontenay, Manuel de l'amateur de jetons, p. 130, dans le texte.

Novembre.
Deux monnaies de Philippe de Rouvre, duc de Bourgogne. Partie d'une pl. in-4 en haut. Tobiesen Duby, Monnoies des barons, pl. 50, n°⁵ 6, 7.

Monnaie du même. Partie d'une pl. lithogr., in-4 en haut. Barthélemy, Essai sur les monnaies des ducs de Bourgogne, pl. 4, n° 11.

1361.
Portrait en pied d'un homme non désigné, vêtu d'une robe d'étoffe d'or, avec un bonnet orné d'une plume et des souliers très-pointus, probablement Jean de Châlon, comte de Tonnerre; sans désignation d'où ce monument est tiré; miniature in-fol. en haut. Gaignières, t. III, 101. = Pl. in-fol. en haut. Beaunier et Rathier, pl. 136.

<blockquote>La table du Recueil de Gaignières, donnée dans la bibliothèque de Le Long, porte : « Grande figure d'un seigneur de la cour du roi Jean, ayant une plume derrière son bonnet, et le bout de ses poulaines (ou souliers) très-recourbé. »

C'est Jean de Chalons, troisième du nom, comte de Tonnerre.</blockquote>

Portrait en pied de Jean de Châlon, comte de Tonnerre, sans désignation d'où ce monument est tiré, miniature in-fol. en haut. Gaignières, t. III, 102. = Pl. in-fol. en haut. Beaunier et Rathier, pl. 135. 1361.

Sceau et contre-sceau du comté de Ponthieu, sous la domination anglaise, à une charte de 1361. Partie d'une pl. in-fol. en haut. Trésor de numismatique et de glyptique, Sceaux des communes, communautés, évêques, abbés et barons, pl. 11, n°.12.

Monnaie de Hugues de Bar, évêque de Verdun. Partie d'une pl. in-8 en haut. Revue numismatique, 1847, Hucher, pl. 16, n° 7, p. 335.

Monnaie d'un évêque de Saint-Paul-Trois-Châteaux, du nom dé Jean, antérieure à Jean III. Partie d'une pl. in-fol. en haut. Trésor de numismatique et de glyptique, Histoire par les monuments de l'art monétaire chez les modernes, pl. 24, n° 15.

> Je place cette monnaie à Jean Ier, Coti, 52e évêque de ce siége (1349-1361). Jean II de Murol, 57e évêque n'ayant été que simple administrateur, pendant trois ans que les chanoines de Saint-Paul-Trois-Châteaux ne purent s'entendre sur le choix d'un évêque (1385-1388.)

Figure de Jeanne de Bourgogne, sœur du duc Philippe de Rouvre, avec la figure de Jeanne de France, duchesse de Bourgogne, sa grand'mère, sur leur tombeau, dans l'église de l'abbaye de Fontenay, en la chapelle des ducs de Bourgogne. Partie d'une pl. in-fol. en haut. Plancher, Histoire de Bourgogne, t. II, à la page 238. 1361?

Tombeau de Gilles Vignier et de sa femme, dans l'église de Mussy. Pl. in-fol. en haut., lith. Arnaud, Voyage — dans le département de l'Aube, pl. 2, p. 224.

1362.

Août 29. Tombe de Johannes de Duclaro, en pierre, à l'entrée de la chapelle de Saint-Estienne, derrière le chœur de l'église de l'abbaye de Jumièges. Dessin in-8, Recueil Gaignières à Oxford, t. V, f. 25.

Septemb. 12. Tombeau du pape Innocent VI, à Villeneuve-les-Avignon. Pl. in-4 en haut., lithogr. Perrot, Lettres sur Nismes, à la fin du tom. I. = Pl. in-8 en haut., pl. 120, Revue archéologique, A. Leleux, 1849, T. Pinard, à la page 329.

Monnaie d'Innocent VI, frappée à Avignon. Partie d'une pl. in-4 en haut. Saint-Vincens, Monnaies des comtes de Provence, pl. 20, n° 10.

Monnaie du même, idem. Partie d'une pl. lithogr., in-8 en haut. Revue numismatique, 1839, E. Cartier, pl. 11, n° 3, p. 263.

1362. Histoire des trois Maries, fait et accompli à Paris, par un frère du carme, l'an mil iii^e lxij. Manuscrit sur vélin, in-fol., veau marbré. Bibliothèque impériale, Manuscrits, supplément français, n° 195. Ce volume contient :

Miniature représentant les trois Maries. Petite pièce en larg., au feuillet 1, recto. Les autres miniatures qui devaient orner ce volume, n'ont pas été peintes, et les places sont restées en blanc.

<small>Miniature sans intérêt. La conservation est médiocre.</small>

———

Louis II, duc de Bourbon, entouré de divers chevaliers de l'ordre de l'écu d'or, qu'il institua en 1362, recevant le serment d'un écuyer, sans désignation

d'où est ce monument. Pl. in-fol. en haut. Beaunier et Rathier, pl. 158. — 1362.

Figure d'Agnez Éliote, femme de Pierre Bouju, bourgeois du Mans, mort le. 1376, avec son mari, sur leur épitaphe, contre la muraille, près de la sacristie, dans l'église du séminaire du Mans. Dessin in-fol. en haut. Gaignières, t. IV, 41.

Sceau de la ville de Rouen. Partie d'une pl. in-8 en haut., pl. lithogr. Chernel, Histoire de Rouen, t. I, en tête du volume.

Sceau et contre-sceau de Jean de Chastillon, seigneur de Dampierre. Partie d'une pl. in-fol. en haut. Wree, la Généalogie des comtes de Flandre, p. 94 c; Preuves 2, p. 167.

Cinq monnaies de Jeanne, comtesse de Provence et de Forcalquier, reine de Sicile, et de Louis de Tarente, son second mari, qui mourut le 16 mai 1362. Partie d'une pl. in-4 en haut. Tobiesen Duby, Monnoies des barons, pl. 97, n°ˢ 8 à 12.

Monnaie des mêmes. Partie d'une pl. in-4 en haut. Idem, supplément, pl. 8, n° 12.

Monnaie des mêmes. Partie d'une pl. in-fol. en haut. Trésor de numismatique et de glyptique, Histoire par les monuments de l'art monétaire chez les modernes, pl. 24, n° 11.

Monnaie de Jeanne, reine de Naples et de Sicile. Petite pl. grav. sur bois. Bellini, de Monetis Italiæ, etc., p. 104, n° 7, dans le texte, p. 98.

Sceau et contre-sceau de Marie de Rollaincourt, femme de Jean de Chastillon, seigneur de Dampierre. Partie — 1362?

1362 ? d'une pl. in-fol. en haut. Wree, la Généalogie des comtes de Flandre, p. 95 *a*, Preuves 2, p. 167 (par erreur 94.)

1363.

Avril 19. Figure de Simon du Broc, maire de Rouen et conseiller du roi, sur sa tombe, dans le cloître de l'abbaye de Saint-Ouen de Rouen. Dessin in-fol. en haut. Gaignières, t. III, 107.

Septembre 6. Figure de. le Pelletier, fille de sire Guillaume le Pelletier, sur une tombe avec Évard de Vesines, probablement son mari, mort le. 1360, à la chapelle de Sainte-Anne, dans l'église cathédrale de Sens. Dessin in-fol. en haut. Gaignières, t. III, 118.

Septemb. 20. Figure de Robert le Saunier, chanoine des églises de Notre-Dame de Poissy et de Saint-Paul de Saint-Denis, sur sa tombe, dans l'église de l'abbaye du Val. Dessin in-fol. en haut. Gaignières, t. III, 113. = Partie d'une pl. in-fol. en haut. Beaunier et Rathier, pl. 138.

1363. Figure de Jeanne la Ruelle, première femme de Guillaume Tirel, sergent d'armes du roi, morte le. 1360, à côté de son mari, sur leur tombeau, au milieu de la sacristie du prieuré d'Énemond, près Saint-Germain en Laye. Dessin in-fol. en haut. Gaignières, t. III, 115.

La table du Recueil de Gaignières, donnée dans la Bibliothèque historique de Le Long, porte 1353.

Pierre tombale de Jean de Hangest, à Davenscourt (Somme). Partie d'une pl. lithogr., in-fol. en haut.

Taylor etc., Voyages pittoresques et romantiques dans l'ancienne France. Picardie, 2 vol., n° 17. == Partie d'une pl. in-8 en larg., lithogr. Dusevel et Scribe, Description — du département de la Somme, t. I, à la page 282, texte, p. 286. == Partie d'une pl. in-8 en larg., lithogr. Archives de Picardie, t. I, à la page 261.

1363.

Poids de la ville de Condom. Partie d'une pl. in-8 en haut. Revue archéologique, 1848, pl. 109, n° 3, p. 740.

Deux sceaux de l'abbé et de l'abbaye de Cîteaux. Petites pl. grav. sur bois. Société de sphragistique, J. Garnier, t. II, p. 241, 244, dans le texte.

Monnaie de Pierre II de Barrière, soixante et unième évêque de Toul. Partie d'une pl. in-4 en haut. Robert, Recherches sur les monnaies des évêques de Toul, pl. 9, n° 1.

1364.

Sceau et contre-sceau de Jeanne de Bretagne, femme de Robert de Flandre, seigneur de Cassel, etc. Partie d'une pl. in-fol. en haut. Wree, la Généalogie des comtes de Flandre, p. 102 *b*, Preuves 2, p. 226.

Mars 24.

Quatre monnaies de Charles, dauphin, comme dauphin de Viennois, depuis Charles V. Partie d'une pl. in-4 en haut. Tobiesen Duby, Monnoies des barons, pl. 23, n°⁸ 1 à 4.

Mars.

Treize monnaies de Charles (V), fils aîné de France, dauphin de Viennois. Deux pl. in-4 en haut. Morin,

1364.
Mars.

Numismatique féodale du Dauphiné, pl. 10, n°ˢ 1 à 7, pl. 11, n°ˢ 1 à 6, p. 119 et suiv.

Avril 8.

Tombeau du roi Jean, fils de Philippe VI de Valois, à l'abbaye de Saint-Denis. Pl. in-8 en haut., grav. sur bois. Rabel, les Antiquitez et Singularitez de Paris, fol. 51, dans le texte. = Même planche. Du Breul, les Antiquitez et choses plus remarquables de Paris, fol. 74 verso, dans le texte. = Dessin in-fol. en haut. Gaignières, t. III, 94. = Partie d'une pl. in-fol. en larg. Montfaucon, t. II, pl. 55, n° 4. = Partie d'une pl. in-8 en haut. Al. Lenoir, Musée des monuments français, t. II, pl. 67, n° 53. = Partie d'une pl. in-fol. magno en haut. Al. Lenoir, Monuments des arts libéraux, etc., pl. 38, p. 42. = Pl. in-8 en haut. Guilhermy, Monographie — de Saint-Denis, à la page 282.

Portrait de Jean, roi de France, à genoux, derrière lui est saint Denis debout; d'après un tableau peint sur bois, derrière l'autel de la chapelle de Saint-Hippolite, dans l'église de l'abbaye de Saint-Denis, miniature in-fol. en haut. Gaignières, t. III, 90. = Partie d'une pl. in-fol. en larg. Montfaucon, t. II, pl. 55, n° 2.

Le roi Jean le Bon assis; en face de lui est un prélat également assis, auquel un autre personnage à genoux présente un dyptique sur lequel on voit les images d'une sainte et d'un saint, ou de la sainte Vierge et de Jésus-Christ; d'après un tableau au-dessus de la porte de la sacristie de la Sainte-Chapelle du palais, à Paris. Miniature in-4 en larg. Gaignières, t. III, 85. = Miniature in-fol. en haut. Idem,

t. III, 86. = Miniature in-fol. en haut. Idem, t. III, 87. = Dessin color., in-fol. en haut. Idem, t. III, 88. = Partie d'une pl. in-fol. en larg. Montfaucon, t. II, pl. 55, n° 3. = Pl. in-fol. en haut. Beaunier et Rathier, pl. 133.

1364
Avril 8.

Le Christ en croix entre une sainte et un saint; à gauche on voit Jean, roi de France, à genoux, et derrière lui Charles, premier dauphin de France, depuis Charles V; à droite on voit Blanche de Navarre, mère du roi Jean, à genoux; saint Louis et saint Denis sont aux deux extrémités; d'après un tableau contre le mur, à main gauche, dans la nef de la chapelle de Saint-Michel, dans la cour du Palais, à Paris, miniature in-4 en larg. Gaignières, t. III, 89. = Partie d'une pl. in-fol. en larg. Montfaucon, t. II, pl. 55, n° 5. = Partie d'une pl. in-4 en haut. Millin, Antiquités nationales, t. IV, n° xxxvii, pl. 3, n° 1. = Partie d'une pl. in-4 en haut. Idem, pl. 2, n° 2. = Partie d'une pl. in-fol. magno en haut. Al. Lenoir, Monuments des arts libéraux, etc., pl. 38, p. 42.

Il y a quelques confusions dans les planches de Millin.

Portrait du roi Jean, à genoux, vitrail aux Célestins de Paris. Partie d'une pl. in-4 en haut. Millin, Antiquités nationales, t. I, n° iii, pl. 20, n° 1.

Portrait de Jean le Bon, roi de France, tourné à gauche, d'après un tableau du temps, miniature in-fol. en haut. Gaignières, t. III, 84. = Partie d'une pl. in-fol. en larg. Montfaucon, t. II, pl. 55, n° 1.

Portrait du roi Jean II, peint sur toile. Au Louvre, musée des Souverains. — Provenant du département des estampes de la Bibliothèque impériale. = Pl.

1364.
Avril 8.

in-8 en haut. Ph. Le Bas, Dictionnaire encyclopédique de la France, pl. 351. = *Coeure del. W. T. Fry, sc.* Pl. in-4 en haut. Dibdin, a bibliographical — tour., t. II, à la page 140.

Figure du roi Jean, d'après les monuments du temps, pl. ovale in-12 en haut., grav. sur bois. Du Tillet, Recueil des roys de France, p. 204, dans le texte.

Sceau et contre-sceau du roi Jean. Petites pl. grav. sur bois, tirées sur partie d'une feuille in-4. Hautin, fol. 77.

Deux sceaux et contre-sceaux du même. Pl. in-fol. en haut. Wree, la Généalogie des comtes de Flandre, p. 44 *a, b*, Preuves, p. 278.

Sceau du même, à un acte de 1349. Pl. de la grandeur de l'original, grav. sur bois. Nouveau Traité de diplomatique, t. IV, p. 144.

Sceau du même, à des lettres de 1352. Pl. de la grandeur de l'original, grav. sur bois. Idem, t. IV, p. 145.

Sceau du même et contre-scel. Partie d'une pl. in-fol. en haut. Trésor de numismatique et de glyptique, Sceaux des rois et reines de France, pl. 8, n°[s] 4, 6.

Vingt-six monnaies du même. Petites pl. grav. sur bois, tirées sur partie d'une feuille et cinq feuilles in-4. Hautin, fol. 77, 79, 81, 83, 85, 87.

Monnaie du même. Petite pl. grav. sur bois. Ordonnance, etc. Anvers, 1633, feuillet B, 2.

Onze monnaies du même. Partie d'une pl. in-fol. en haut. Du Cange, Glossarium, 1678, t. II, 2, p. 633,

634, dans le texte. = Idem, 1733, t. IV, p. 940, n°ˢ 19 à 29.

Cinq monnaies du même. Partie de deux pl. in-fol. en haut. Idem, 1678, t. II, 2, p. 617, 618 et 629, 630, dans le texte. = Idem, 1733, t. IV, p. 912, n°ˢ 23, 24, et p. 924, n°ˢ 1, 2.

<small>Dans cette dernière édition, le n° 3 est attribué à Charles V.</small>

Trente-quatre monnaies du même. Trois pl. in-4 en haut. Le Blanc, pl. 256, 258 *a* et 258 *b*, aux pages 256 et 258.

Deux monnaies du même. Dessin, feuille in-fol. Supplément à Le Blanc. Manuscrit de la bibliothèque de l'Arsenal, f. 13.

Deux monnaies du même. Partie d'une pl. in-fol. en haut. Trésor de numismatique et de glyptique, Histoire par les monuments de l'art monétaire chez les modernes, pl. 3, n°ˢ 1, 2.

Monnaie du même. Partie d'une pl. lithogr., in-8 en haut. Revue numismatique, 1838, E. Cartier, pl. 4, n° 4, p. 103.

Deux monnaies du même. Partie d'une pl. in-4 en haut. Conbrouse, t. III, pl. 59.

Monnaie du même, pied-fort. Partie d'une pl. in-4 en haut. Idem, t. III, pl. 79.

Monnaie du même. Pl. in-4 en haut. Idem, t. IV, pl. 190.

Dix-neuf monnaies du même. Partie de deux pl. in-4 en haut. Du Cange, Glossarium, 1840, t. IV, pl. 9, n°ˢ 12 à 19, et pl. 10, n°ˢ 1 à 11.

Monnaie du même. Partie d'une pl. in-8 en haut. Revue

<small>1364.
Avril 8.</small>

1364.
Avril 8.

de la Numismatique belge, C. Piot, t. IV, pl. 19, n° 16.

Deux monnaies du même. Partie d'une pl. lithogr., in-fol. en larg. Mémoires de la Société des antiquaires de Normandie, 2ᵉ série, 2 vol., à la page 437.

Monnaie du même. Partie d'une pl. in-8 en haut. Revue numismatique, 1847, Hucher, pl. 16, n° 6, p. 334.

Trente-deux monnaies de Jean dit le Bon, roi de France. Deux pl. et partie d'une pl. in-8 en haut. Berry, Études, etc., pl. 35, nᵒˢ 1 à 15, pl. 36, nᵒˢ 1 à 11, pl. 37, nᵒˢ 1 à 6, t. II, p. 68 à 125.

Trois méreaux qui peuvent être attribués aux comtes du Maine, Philippe de Valois et le roi Jean. Partie d'une pl. in-8 en haut. Revue numismatique, 1848, H. Hucher, pl. 15, nᵒˢ 17 à 19, p. 373, 374.

FIN DU TOME QUATRIÈME.

TABLE DES MATIÈRES

CONTENUES

DANS LE TOME QUATRIÈME.

TROISIÈME RACE (Suite).

Philippe IV le Bel............................Page 1
 Monuments du treizième siècle, sans dates précises..... 39
Louis X le Hutin.................................... 214
Philippe V le Long.................................. 224
Charles IV le Bel................................... 249
Philippe VI de Valois............................... 268
Jean (I ou II) le Bon............................... 351

FIN DE LA TABLE DU TOME QUATRIÈME.

TYPOGRAPHIE DE CH. LAHURE ET C^{ie}
Imprimeurs du Sénat et de la Cour de Cassation
rue Vaugirard, 9

www.ingramcontent.com/pod-product-compliance
Lightning Source LLC
Chambersburg PA
CBHW051352220526

45469CB00001B/209

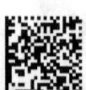